# 完美的窗口式叫牌系統

陳福祥　著

# 序

感謝博士（即陳福祥博士，因為他經常與隊友分享他的想法而獲隊友專稱）的邀請，讓我為他的新書寫一個序言。坦白說，當博士邀請我的時候，我的確有點受寵若驚，亦佩服他的魄力，因為寫一本橋牌書已經難，撰寫一本叫牌制度的橋牌書，更是難上加難。過程中需要小心盤算每個細節，邏輯上要合理，而且叫牌過程要令人容易明白及掌握。

我與博士在橋牌賽事上相識，博士通常是參賽者，而我多數是比賽的裁判長，除非橋牌手召喚裁判長，否則一般情況較少交流。近年，由於我漸漸從裁判工作退下來，開始參與橋牌比賽，所以跟博士的相遇亦多了。過去三年，更與他組隊，參加本地橋牌會所舉辦的聯賽，因而變得熟落。得悉博士希望為橋牌運動作出貢獻，希望讓普羅大眾認識橋牌中叫牌制度的重要性，藉此推廣橋牌運動，我當然頂力支持。

還記得中學時與我搭檔的橋牌同伴，經常與我分享橋牌的點滴，他認為一副牌的成功，很多時是「七分靠叫牌，三分靠打牌」，所以叫牌過程往往都是勝負的關鍵。叫牌過程中，大家只可以看見手上的十三張牌，的確比起打牌時，可以看到二十六張牌少，所以不難理解叫牌比打牌較為困難。回想起1999年代表香港科技大學，參加在新加坡舉行的東亞大學橋牌邀請賽，我也與同伴一起研究橋牌叫牌系統，還記得當時我們拿著一份過百頁的叫牌訓練書，一起研究每一個叫牌的細節，希望能夠為比賽作最好的準備，最後為大學贏得冠軍，以及取得當時同時舉辦的新加坡公開橋牌比賽冠軍。所以，叫牌往往是一個重要的成功元素。

從事橋牌裁判工作二十年，主持過大小不同的比賽，包括中學學界比賽、大學公開賽、橋會比賽、香港公開賽、專業團體比賽、省港澳錦標賽，以至香港最大型的賽事——香港城市橋牌錦標賽，絕大部份遇見的橋牌違規問題，往往都牽涉叫牌的過程，當然少不了叫牌系統上的誤叫或誤解，而導致同伴間誤判彼此牌型，因而叫錯了合約，損失了分數。所以如果叫牌制度能夠設計適宜，能夠讓同伴之間有更清晰的方向，了解牌局的組合，從而找到最佳合約，對比賽結果更加有利。

博士在書中提倡的「完美的窗口式叫牌系統」，由於大家學習橋牌的經歷不同，所以這種叫牌系統對大家來說，未必是最適合的選擇。然而我肯定這本書能讓大家就叫牌制度作一個反思，從而改進與同伴的合作。當然，如果同伴之間有共識，一起使用這個叫牌系統，我相信絕對是一個不錯的選擇。作為一個裁判長，不論是用哪一個叫牌系統，最重要是同伴間能一起記清楚制度內的每一個組合及細節，令叫牌系統發揮到最好，否則只會打擾裁判長，隨時令自己的分數有所損失。裁判長絕對不希望橋牌手因自己的錯誤而輸掉比賽，而是大家可以發揮水準，公平作賽。

橋牌運動近年在香港、中國及亞洲區開始受到了廣泛關注，由2018年開始，橋牌成為「亞洲運動會」的比賽項目，而香港隊獲得兩銀兩銅的佳績。去年於陝西省舉行的全國運動會中，橋牌亦是全國民眾比賽之一。同年，香港代表隊以大勝姿態勝出了亞太區預賽，取得今年在意大行舉行的橋牌世界盃——「百慕達盃」的參賽資格。香港橋牌協會正為今年舉行的亞洲運動會進行選拔賽，希望新一屆的香港代表隊可以再創佳績。

再次感謝博士為橋牌運動的付出，我亦希望橋牌運動可以在香港發光發亮。請支持我們的橋牌運動員，為港爭光。

許建業

2022年1月31日

許建業先生為中學校長，曾擔任香港城市橋牌錦標賽總裁判長、省港澳橋牌比賽總裁判長、香港橋牌協會總裁判長、香港橋牌協會委員、香港橋牌協會裁判委員會成員、香港專業團體橋牌比賽裁判長、香港中學橋牌聯盟負責老師、香港大專橋聯成立委員會主席等。許校長現為香港橋牌協會上訴委員會成員，以及創立了本地橋牌會「橋軒」，並擔任總裁判長。

# 前言

橋牌是一項運動,已得到國際奧委會(IOC)的認可。與其他運動一樣,橋牌為愛好者(橋手)帶來比賽的樂趣和提高技術的動力。橋牌比賽首次亮相於2018年亞運會,來自14個國家的217名選手,參加了6個類別的角逐,中國隊以3金1銀2銅獎牌高居榜首。2022年的亞運會,橋牌比賽將於中國杭州市舉行。橋牌比賽是結合腦力和體力的運動,鬥智鬥力。在叫牌及防禦過程中,隊友間非常講求合作,而心理因素亦往往成為勝負關鍵。

筆者於數年前在香港大學圖書館閱讀了由呂世磐先生及吳凝碧博士合著之《窗口式叫牌法》一書,融會貫通實踐。在應用上加以改良並重組,使可用範圍更廣。在這過程中,作者積聚了不少的心得,故寫下本書與大家分享。

筆者亦希望透過本書,加深橋手對叫牌制度的了解,從而體會叫牌工程化如何能夠有效地叫到最佳合約。當明白到叫牌制度,其原理並不如想像中複雜,所求的是清晰,要避的是模糊,主要目的是把牌局資訊以最短途徑精準地傳送給隊友,減少誤會,讓腦能量更好地用在比賽中隨時出現的複雜局面。筆者是工程師,分析及解決問題是強項。因此在本書中亦列舉一些叫牌上具討論性的問題,用邏輯思維,為疑難提供答案。

很多時橋手認為「自然叫牌」的優點在於不需要記憶很多的特約叫法,故可防止因誤記而誤叫。但橋牌這一門運動,是建基於同伴之間的靈犀互通,其實特約叫法的應用及推考,在高水平比賽不可缺少,在一問一答過程中亦需要雙方的高度密契和信任,方能克敵致勝。

完美叫牌系統所謂的「完美」,是指叫牌系統能夠在未成局的牌在最低線上成約、在可成局的牌有把握找到最佳合約、在小滿貫邊緣的牌不會錯失可成的機會、而捕捉到的大滿貫合約希望有75%以上的成功率。整個叫牌系統是朝著這個目標來打造。

在滿貫邊緣最重要是能準確知道某些花色的控制及支持。筆者對魏重慶先生之梅花「精準制」之六級、五級及三級等的詢問叫法及楊其彭先生之《楊氏叫牌制新花跳叫》詢問法亦很有研究，並深受感染，據此創立了「花色支持詢問法」、「一般控制詢問法」、「關鍵控制詢問法」等一問一答機制，幫助讀者在滿貫邊緣的牌篩選到可成的滿貫。在五張高花叫牌制度中之強2♣開叫，作者亦作出改革，在回答結構上重新組合，配上合適的詢問叫法，使未成局、可成局及滿貫等合約，能夠順利叫出。

在吳、呂氏之《窗口式叫牌法》中，1◇／1♡／1♠的5+張開叫條件，會在本系統中保留，但對1◇及1♣的開叫，則採用新的回應方法，使低線合約能更準確地叫成。其中最重要的是針對了五張高花叫牌系統在低花開叫後，同伴的一線回答不能收窄其牌型和牌力範圍這個缺陷，例如回答的一線高花是四張或是五張，分數是六至十大牌分還是十一大牌分以上等，對此筆者採用創新的回應方法，令這個難題亦得到解決。

吳、呂氏之《窗口式叫牌法》所採用之2◇／2♡／2♠開叫，其應用頻率甚低，本書將其歸納以2◇開叫。而釋出的2♠及2♡開叫，則用於四張高花配五張低花的組合，作為一種先下手為強的進攻叫法。

本書分兩部分來介紹「完美的窗口式叫牌系統」。第一部分是「解說篇」，主要是將本系統叫牌特點、設計及目的，詳細解說。此外本書亦列舉共約340牌例以作說明。第二部分是「實用篇」，將整個叫牌系統順序列出，可以作即時實踐參考。

本書的寫作，是得到周騰輝工程師的指導、編排、校訂、修改及潤色，由於他是一位傑出橋手，對本叫牌系統亦作出多方面的改良，在百忙中不辭辛勞的協助，筆者在此萬幸感激及深表謝意！

本書承蒙許建業校長賜序，並給予很多支持及鼓勵，筆者衷心感謝！

最後，希望讀者能對此制度感到興趣，從而應用及發揚光大，提升橋藝水平。

陳福祥

2022年2月22日

# 目錄

# 第一部分　解說篇

第一部分「解說篇」共有22章，現簡述如下：

完美的窗口式叫牌系統的獨特之處是用特約詢問叫以2♣作詢問，而1♣／1◇／1♡／1♠開叫者用不同的「窗口」回答，報上大牌點以幫助叫牌的發展，選擇到最佳合約。第一章「完美窗口」先為窗口定義，再將其引用於高花開叫。第二章「推窗望月」繼承第一章，把窗口原理應用於1◇的開叫。第三章是開叫王牌後的叫牌發展，打造王者。第四章是王牌開叫後同伴有王牌支持並且有優質長套可作輔助，「雙劍合壁」之下，運用「花色支持詢問」法，劍指滿貫。第五章「劍中有劍」仍是環繞王牌合約，高花開叫者手中還有另一套花色下，如何發揮劍中有劍效用。

六七八章都是以1♣開叫為主，第六章「梅綻多姿」是1♣開叫後同伴用2♣詢問所產生的不同及多種變化。第七章「投石問路」是1♣開叫後同伴以1◇蓋叫1♣作出導航，尋覓花套配合之路。第八章「潛龍出海」是1♣開叫者同伴手持弱牌但有六張高花，如何釋放該高花的潛力。第九章「猛虎跳牆」是當1線花色開叫者的同伴有13點以上牌力，在2線出示花色及牌力的叫法及其後續。

在本叫牌系統中，以中等牌力重拳出擊是開叫2♡／2♠，詳情在第十章「先發制人」解說。在第十一章「鑽石輝煌」是以◇為核心的雙花色套，通過精巧的設計找到理想合約。第十二章「劍問江湖」及第十三章「號令天下」是為強牌2♣而設，以「花色支持詢問」法及「大牌定位」法作為工具，敲滿貫之門。當2♣開叫者同伴是弱牌，善用資源，為致勝關鍵，方法在第十四章「論資排輩」中詳述。

有兩門4-4高花及一門5張低花的牌型，本叫牌系統亦納入1♣／1◇／2♡／2♠開叫體系內，當中的一問一答，將牌情資訊傳遞，第十五章「三花聚頂」為此立項。第十六到二十章是為無王開叫而寫，涵蓋無王開叫者同伴各種牌力和牌型，內容非常詳盡。第二十一章「兵來將擋」是在本叫牌系統在開叫後遇到敵方插叫時的回應原則。第二十二章「守中帶攻」是檢討了在防禦上的方法和應用。

# 第一章　完美窗口

♠K107 ♡KJ8743 ◇42 ♣A10　------------　♠A843 ♡A96 ◇KQ63 ♣76

　　開宗明義,首先解釋本橋牌書名「完美的窗口式」「完美」及「窗口」的意義,完美的意思是指所叫成的合約是完美的。因此在「成局線」以下的合約,能夠在低線上很舒服地締造;在可「成局」的牌局,選擇到最佳合約;在「小滿貫」邊緣的牌局,不會錯失可成的機會;至於在頂峰邊緣的牌局,期望能捕捉到75%成功率以上的「大滿貫」合約。要達致上述的「完美」,是本書叫牌系統的目的及設計方向。

　　「窗口」是泛指在開叫後,約定一套回答選項,以表達回答者各種牌力範圍。例如開叫一線花色後,同伴如有大牌9+點(即9點或以上),用特約2♣叫法詢問,開叫者用不同的「窗口」回答,以表示不同的大牌點及花色張數。大牌點是指A=4點,K=3點,Q=2點,J=1點來作計算。三無王成局的點力最少要25點,四線高花成局的點力最少要26點,五線低花成局的點力最少要28點,小滿貫則最少要33點,而大滿貫最少要37點。

　　要準確估算牌力,本制度是以大牌點作為計算基礎,而分配點(即雙張=1點、單張=2點及缺門=3點)是作為輔助及調整之用。因此在首輪開叫及首輪回應,都只用大牌點作計算。當同伴同意王牌後,才加上分配點再評估牌力。

## 第一節　2♣詢問叫

　　現以開叫1♠為例,同伴以2♣詢問,開叫者用以下六個窗口回答:

| | | |
|---|---|---|
| 窗口1 | 2◇ | 11-14 大牌點,♠套有5張 |
| 窗口2 | 2♠ | 11-14 大牌點,♠套有6張(包括降級之7張套) |
| 窗口3 | 2♡ | 15-17 大牌點,♠套有5張 |
| 窗口4 | 2NT | 18-19大牌點,♠套有5張 |
| 窗口5 | 3♣、3◇、3♡、3♠,15+大牌點,♠套有6+張,所叫的非♠花色(♣／◇／♡)是單張或缺門 |
| 窗口6 | 3NT | 11-14大牌點,♠套有7張,有A帶頭7張套並且在其他花套最少有一進手張 |

在窗口1中如同伴只有9大牌點，成局機會不大，因此合約應盡快停在2線。在窗口2中如同伴在王牌有三張好的支持，是有機會成局的。窗口3有很大機會可成局，應善為謀取最好合約。窗口4、5及6均已肯定成局，並可能已在滿貫邊緣。以上的窗口回答，能夠將開叫者的牌力信息，作有系統性的傳送。

| 牌例 | 西家 | 東家 | 西家叫牌 | 東家叫牌 |
|------|------|------|----------|----------|
| 1-01 | ♠K 107 | ♠A843 | 1♡ | 2♣ |
|      | ♡KJ8743 | ♡A96 | 2♡ | 4♡ |
|      | ◊42 | ◊KQ63 | 派司 |  |
|      | ♣A 10 | ♣76 |  |  |

西家有11大牌點及有6張♡套，開叫1♡。東家有13大牌點，叫2♣作詢問，西家回答2♡表示有11-14大牌點及♡套有6張。東家叫4♡成局。

如開叫是1♡，同伴以2♣詢問，開叫者也是用以下六個窗口回答：

| 窗口1 | 2◊ | 11-14大牌點，♡套有5張 |
|-------|-----|----------------------|
| 窗口2 | 2♡ | 11-14大牌點，♡套有6張（包括降級之7張套） |
| 窗口3 | 2♠ | 15-17大牌點，♡套有5張 |
| 窗口4 | 2NT | 18-19大牌點，♡套有5張 |
| 窗口5 | 3♣／3◊／3♡／3♠，15+大牌點，♡套有6+張，所叫的非♡花色（♣／◊／♡）是單張或缺門 |
| 窗口6 | 3NT | 11-14大牌點，♡套有7張，有AKQ中2張大牌，並且在其他花套最少有一進手張 |

以上1♡開叫後的窗口回答，與1♠開叫後者的窗口回答是完全一樣的。至於1◊及1♣的開叫後，當同伴以2♣詢問，本系統亦設計了另一組窗口選項用作回答，在本書以後章節中會詳細解說。

在窗口5中，開叫者把牌力信息傳達後，同伴跟著可以考慮馬上叫成局；如牌力更強，可開始扣叫或以「羅馬關鍵張黑木氏」詢問叫等去評估成滿貫的機會。在窗口6中，在開叫者開叫1♠／1♡，並且以3NT回答2♣詢問，表示11-14大牌點，♡套有7張，有AKQ中2張大牌，並且在其他花套最少有一進手張，同伴之後可派司或繼續自然叫牌。窗口一至四的牌力傳遞方法，分別在第二至五節為讀者解說。

## 第二節　1♠／♡ - 2♣ - 2◊的叫牌

在窗口1中，在開叫者開叫1♠並且以2◊回答了2♣詢問，同伴如果是12+點牌力，可再次以2NT詢問，開叫者回答為：

3♣ - 11-14大牌點，有4+張♣套
3◊ - 11-14大牌點，有4+張◊套
3♡ - 11-14大牌點，有4+張♡套
3♠ - 11-14大牌點，5332分配

設計上，同伴用2NT作第二次詢問，主要是了解開叫者的牌型，尤其是尋找另一花色的4張套，以敲定最佳合約。而開叫者的繼後回答，其設計亦是有系統的。

| 牌例 | 西家 | 東家 | 西家叫牌 | 東家叫牌 |
|------|------|------|---------|---------|
| 1-02 | ♠AQ842 | ♠93 | 1♠ | 2♣ |
| | ♡AJ104 | ♡6 | 2◊ | 2NT |
| | ◊J104 | ◊AQ7532 | 3♡ | 3NT |
| | ♣2 | ♣AQJ3 | 派司 | |
| | 西家有12大牌點，有5張♠套及4張♡套，開叫1♠。東家有13大牌點，叫2♣作詢問，西家回答2◊表示有11-14大牌點及♠套有5張。東家叫2NT表示有12+大牌點再作詢問，西家回答3♡表示有4+張♡套。東家叫3NT成局。 | | | |

同樣地，在開叫者開叫1♡並且以2◊回答了2♣詢問，同伴如果是12+點牌力，可再次以2NT詢問，開叫者回答為：

3♣ - 11-14大牌點，有4+張♣套
3◊ - 11-14大牌點，有4+張◊套
3♡ - 11-14大牌點，5332分配
3♠ - 11-14大牌點，有4+張♠套

開叫者再叫3♣／3◊／3♡後，如同伴有5+張♠套時可以叫出3♠，如開叫者也有3張♠套支持，可叫成4♠。

開叫者準確無誤將牌型信息傳達，同伴跟著可以考慮是否叫上成局；如牌力更強，更可開始扣叫或以羅馬關鍵張詢問叫等去評估成滿貫的機會。

| 牌例 | 西家 | 東家 | 西家叫牌 | 東家叫牌 |
|------|------|------|---------|---------|
| 1-03 | ♠97 | ♠AJ1043 | 1♡ | 2♣ |
| | ♡AJ1043 | ♡K2 | 2◊ | 3♠ |
| | ◊AK3 | ◊74 | 3NT | 派司 |
| | ♣1052 | ♣AKJ6 | | |

> | 1-03 | 西家有12大牌點及5張♡套，開叫1♡。東家有16大牌點以2♣作詢問。西家回應2◇表示有11-14大牌點，東家叫3♠表示有5+張♠及有16大牌點，迫叫成局。西家沒有♠支持叫3NT作合約。 |
> |---|---|

## 第三節　1♠／♡ - 2♣ - 2♠／♡的叫牌

在窗口2中，在開叫者開叫1♠並且以2♠（11-14大牌點，♠套有6+張）回答了2♣詢問，同伴可再次以2NT詢問，開叫者回答為：

<div align="center">

3♣ - 11-14大牌點，有4+張♣套

3◇ - 11-14大牌點，有4+張◇套

3♡ - 11-14大牌點，有4+張♡套

3♠ - 11-14大牌點，6331或6322分配

</div>

在窗口2中，在開叫者開叫1♡並且以2♡（11-14大牌點，♡套有6+張）回答了2♣詢問，同伴可同上以2NT詢問，開叫者回答為：

<div align="center">

3♣ - 11-14大牌點，有4+張♣套

3◇ - 11-14大牌點，有4+張◇套

3♡ - 11-14大牌點，6331或6322分配

3♠ - 11-14大牌點，有4+張♠套

</div>

經過開叫者的兩次回答後，同伴可跟據開叫者的牌型，作出優質選擇。

| 牌例 1-04 | 西家 | 東家 | 西家叫牌 | 東家叫牌 |
|---|---|---|---|---|
| | ♠A108532 | ♠K4 | 1♠ | 2♣ |
| | ♡K8 | ♡A65 | 2♠ | 2NT |
| | ◇643 | ◇AQJ82 | 3♠ | 3NT |
| | ♣A8 | ♣Q65 | 派司 | |

西家有11大牌點及有6張♠套，開叫1♠。東家有16大牌點，叫2♣作詢問，西家回答2♠表示有11-14大牌點及♠套有6張。東家叫2NT表示有12+大牌點再作詢問，西家回答3♠表示有11-14大牌點，6322或6331分配。東家叫3NT成局。

| 牌例 1-05 | 西家 | 東家 | 西家叫牌 | 東家叫牌 |
|---|---|---|---|---|
| | ♠10875 | ♠AKQJ96 | 1♡ | 2♣ |
| | ♡AKJ543 | ♡Q87 | 2♡ | 4NT |
| | ◇A8 | ◇ | 5◇ | 7NT |
| | ♣2 | ♣A986 | 派司 | |

<br>

| 1-05 | 西家有12大牌點及有6張♡套，開叫1♡。東家有16大牌點，叫2♣作詢問，西家回答2♡表示有11-14大牌點及♡套有6張。東家叫4NT「普強式」「羅馬關鍵張黑木氏」詢問關鍵張。西家回應5◇表示有0或3關鍵張。東家估算有14磴，叫7NT成大滿貫。 |
| --- | --- |

## 第四節　1♠／♡ - 2♣ - 2♡／♠的叫牌

在窗口3中，開叫1♠者以2♡回答2♣詢問，表示有15-17點，同伴可再以2NT詢問，開叫者回答為：

3♣ - 15-17大牌點，有4+張♣套
3◇ - 15-17大牌點，有4+張◇套
3♡ - 15-17大牌點，有4+張♡套
3♠ - 15-17大牌點，5332分配

在窗口3中，開叫1♡者以2♠回答2♣詢問，表示有15-17點，同伴可再以2NT詢問，開叫者回答為：

3♣ - 15-17大牌點，有4+張♣套
3◇ - 15-17大牌點，有4+張◇套
3♡ - 15-17大牌點，5332分配
3♠ - 15-17大牌點，有4+張♡套

| 牌例 1-06 | 西家 | 東家 | 西家叫牌 | 東家叫牌 |
| --- | --- | --- | --- | --- |
| | ♠AKQ82 | ♠1063 | 1♠ | 2♣ |
| | ♡K10854 | ♡A | 2♡ | 2NT |
| | ◇75 | ◇AKJ9 | 3♡ | 4NT |
| | ♣A | ♣KQ832 | 5♣ | 5◇ |
| | | | 6♡ | 7♠ |
| | | | 派司 | |

西家有16大牌點，有5張♠套及5張♡套，開叫1♠。東家有17大牌點，叫2♣作詢問，西家回答2♡表示有15-17大牌點及5張♠套。東家叫2NT表示有12+大牌點再作詢問，西家回答3♡表示有4+張♡套。東家叫「普強式」「羅馬關鍵張黑木氏」詢問，西家回答5♣有0或3個關鍵張（以♠作王牌來計算），東家叫5◇問♠Q，西家回應有♠Q及♡K。東家叫上7♠。

| 牌例 | 西家 | 東家 | 西家叫牌 | 東家叫牌 |
|---|---|---|---|---|
| 1-07 | ♠AKJ32 | ♠106 | 1♠ | 2♣ |
| | ♡AQ2 | ♡K106 | 2♡ | 2NT |
| | ◇852 | ◇KQJ9 | 3♠ | 3NT |
| | ♣K7 | ♣AJ94 | 派司 | |

西家有17大牌點及有5張♠套，開叫1♠。東家有14大牌點，叫2♣作詢問，西家回答2♡表示有15-17大牌點及♠套有5張。東家叫2NT表示有12+大牌點再作詢問，西家回答3♠表示有15-17大牌點及5332分配。東家叫3NT成局合約。

| 牌例 | 西家 | 東家 | 西家叫牌 | 東家叫牌 |
|---|---|---|---|---|
| 1-08 | ♠KQ | ♠A32 | 1♡ | 2♣ |
| | ♡AK853 | ♡Q6 | 2♠ | 2NT |
| | ◇7 | ◇9653 | 3♣ | 4♣ |
| | ♣QJ975 | ♣AK102 | 4♡ | 4♠ |
| | | | 4NT | 5◇ |
| | | | 6♣ | 派司 |

西家有15大牌點，有5張♡套及5張♣套，開叫1♠。東家有13大牌點，叫2♣作詢問，西家回答2♠表示有15-17大牌點及♠套5張。東家叫2NT表示有12+大牌點再作詢問，西家回答3♣表示有表示有4+張♣套。東家叫4♣同意以♣作王牌，開始扣叫。西家叫4♡表示♡套有第一輪控制，東家叫4♠有第一輪或第二輪控制，西家叫「普強式」「羅馬關鍵張黑木氏」詢問，東家回答5◇有0或3個關鍵張，西家叫上6♣作小滿貫。

| 牌例 | 西家 | 東家 | 西家叫牌 | 東家叫牌 |
|---|---|---|---|---|
| 1-09 | ♠QJ653 | ♠K94 | | 1♡ |
| | ♡K5 | ♡AJ764 | 2♣ | 2♠ |
| | ◇752 | ◇AJ | 2NT | 3♡ |
| | ♣K75 | ♣A102 | 3♠ | 4♠ |
| | | | 派司 | |

東家有17大牌點及有5張♡套，開叫1♡。西家有9大牌點，叫2♣作詢問，東家回答2♠表示有15-17大牌點及♡套有5張。西家叫2NT再作詢問，東家回答3♡表示有表示有15-17大牌點及5332分配。西家叫3♠表示有5張♠套。東家叫4♠成局。

## 第五節　1♠／♡ - 2♣ - 2NT的叫牌

在窗口4中，開叫1♠者以2NT回答2♣詢問，表示有18-19點或，同伴再以3♣詢問，開叫者回答為：

3◇ - 18-19大牌點，有4+張◇套

3♡ - 18-19大牌點，有4+張♡套

3♠ - 18-19大牌點，5332分配

4♣ - 18-19大牌點，有4+張♣套

在窗口4中，開叫1♡者以2NT回答2♣詢問，表示有18-19點，同伴可再以3♣詢問，開叫者回答為：

3◇ - 18-19大牌點，有4+張◇套

3♡ - 18-19大牌點，5332分配

3♠ - 18-19大牌點，有4張♠套

4♣ - 18-19大牌點，有4+張♣套

同伴了解開叫者的牌型後，作出優質選擇。

| 牌例 1-10 | 西家 | 東家 | 西家叫牌 | 東家叫牌 |
|---|---|---|---|---|
| | ♠AQ5 | ♠KJ974 | | 1♠ |
| | ♡432 | ♡AQ | 2♣ | 2NT |
| | ◇Q987 | ◇AK107 | 3♣ | 3◇ |
| | ♣A85 | ♣Q6 | 4◇ | 4♡ |
| | | | 4NT | 5♣ |
| | | | 6◇ | 派司 |

東家有19大牌點，有5張♠套及4張◇套，開叫1♠。西家有12大牌點，叫2♣作詢問，東家回答2NT表示有18-19大牌點。西家叫3♣再作詢問，東家叫3◇表示有4+張◇套。西家叫4◇同意以◇作王牌。東家扣叫4♡，表示♡有第一輪控制。西家叫4NT「普強式」「羅馬關鍵張黑木氏」詢問關鍵張，東家回應5♣表示有0或3關鍵張（以◇作王牌）。西家叫6◇作小滿貫。

在本系統中，在回答2♣，2NT或3♣作詢問叫的過程中，如遇上敵方插叫，則採用「替代加倍」叫法回答。如回答剛是敵方的插叫，叫「加倍」就是等同敵方的插叫。假如應該回答的是在敵方的插叫花色之下，則派司。如回答的是在敵方的插叫花色之上，則回答方式不變。

## 第六節　1♠／♡ - 2♣ - 3線的叫牌

在窗口5及窗口6中，開叫1♠／♡者在3線回答2♣詢問，由於已將主要訊息傳遞，以後的應叫是自然叫法。如在3NT後叫4NT，這是黑木氏叫關鍵張。

開叫1♠者對2♣詢問的回答如下：

| 窗口5 | 3♣ | 15+大牌點，♠套有6+張，♣單張或缺門 |
| | 3◇ | 15+大牌點，♠套有6+張，◇單張或缺門 |
| | 3♡ | 15+大牌點，♠套有6+張，♡單張或缺門 |
| | 3♠ | 15+大牌點，♠套有6+張，沒有單張或缺門 |
| 窗口6 | 3NT | 11-14大牌點，♠套有7張，有AKQ中2張大牌，並且在其他花套最少有一進手張 |

開叫1♡者對2♣詢問的回答如下：

| 窗口5 | 3♣ | 15+大牌點，♡套有6+張，♣單張或缺門 |
| | 3◇ | 15+大牌點，♡套有6+張，◇單張或缺門 |
| | 3♡ | 15+大牌點，♡套有6+張，沒有單張或缺門 |
| | 3♠ | 15+大牌點，♡套有6+張，♠單張或缺門 |
| 窗口6 | 3NT | 11-14大牌點，♡套有7張，有AKQ中2張大牌，並且在其他花套最少有一進手張 |

| 牌例 1-11 | 西家 | 東家 | 西家叫牌 | 東家叫牌 |
|---|---|---|---|---|
| | ♠KQ53 | ♠AJ6 | | 1♡ |
| | ♡J2 | ♡AKQ84 | 2♣ | 2NT |
| | ◇KQ6 | ◇AJ5 | 3♣ | 3♡ |
| | ♣KJ52 | ♣74 | 4NT | 5◇ |
| | | | 6NT | 派司 |

東家有19大牌點，有5張♡套，開叫1♡。西家有15大牌點，叫2♣作詢問，東家回答2NT表示有18-19大牌點。西家叫3♣再作詢問，東家叫3♡表示5332分配。西家叫「普強式」「羅馬關鍵張黑木氏」詢問，東家回答5◇有1或4個關鍵張（以♡作王牌來計算），西家直接叫上6NT。

## 本章其他牌例

| 牌例 1-12 | 西家 | 東家 | 西家叫牌 | 東家叫牌 |
|---|---|---|---|---|
| | ♠K7 | ♠A108532 | | 1♠ |
| | ♡A863 | ♡KQ95 | 2♣ | 2♠ |
| | ◇KQ1092 | ◇AJ8 | 2NT | 3♡ |
| | ♣QJ | ♣ | 4♡ | 4♠ |
| | | | 4NT | 5◇ |
| | | | 6♡ | 派司 |

東家有14大牌點，有6張♠套及4張♡套，開叫1♠。西家有13大牌點，叫2♣作詢問，東家回答2♠表示有11-14大牌點及♠套有6張。西家叫2NT表示有12+大牌點再作詢問，東家回答3♡表示有表示有4+張♡套。西家

| 1-12 | 同意♡作王牌。由於♡作王牌，牌力有所提升，東家叫4♠作扣叫。西家♠K亦可發揮作用，西家叫4NT「普強式」「羅馬關鍵張黑木氏」詢問關鍵張，東家回應5◊表示有0或3關鍵張(以♡作王牌)。西家叫6♡作小滿貫。(如果東家沒有額外將牌力，可以4♡派司。) |
|---|---|

| 牌例 | 西家 | 東家 | 西家叫牌 | 東家叫牌 |
|---|---|---|---|---|
| 1-13 | ♠A863 | ♠K | | 1♡ |
| | ♡Q2 | ♡A10963 | 2♣ | 2◊ |
| | ◊AQJ4 | ◊K10973 | 2NT | 3◊ |
| | ♣A65 | ♣J8 | 4◊ | 4♡ |
| | | | 4NT | 5♡ |
| | | | 6◊ | 派司 |

東家有11大牌點，有5張♡套及5張◊套，開叫1♡。西家有17大牌點，叫2♣作詢問，東家回答2◊表示有有11-14大牌點及♡套有5張。西家叫2NT表示有12+大牌點再作詢問，東家回答3◊表示有表示有4+張◊套。西家叫4◊同意♡作王牌！東家叫4♡作扣叫表示♡套有第一輪控制。西家叫4NT「普強式」「羅馬關鍵張黑木氏」詢問關鍵張，東家回應5♡表示有2關鍵張(以◊作王牌)及沒有◊Q。西家叫6◊作小滿貫。

| 牌例 | 西家 | 東家 | 西家叫牌 | 東家叫牌 |
|---|---|---|---|---|
| 1-14 | ♠AQ965 | ♠103 | 1♠ | 2♣ |
| | ♡K106 | ♡AJ983 | 2♡ | 2NT |
| | ◊4 | ◊AJ75 | 3♣ | 3♡ |
| | ♣AK106 | ♣Q9 | 4♡ | 4NT |
| | | | 5♣ | 5◊ |
| | | | 5♡ | 派司 |

西家有16大牌點，有5張♠套及4張♣套，開叫1♠。東家有12大牌點，叫2♣作詢問，西家回答2♡表示有15-17大牌點及♠套有5張。東家叫2NT表示有12+大牌點再作詢問，西家回答3♣表示有4+張♣套。東家對西家的♠與♣都沒有支持，東家叫出自己的5+張♡套。西家有K帶頭三張支持叫4♡。東家估算東西家合共27-29大牌點，西家牌型為5-3-1-4，已在滿貫邊緣，東家叫4NT「普強式」「羅馬關鍵張黑木氏」詢問關鍵張，西家回應5♣表示有0或3關鍵張。東家繼續5◊問♡Q及K，西家回答5♡表示沒有♡Q。東家接受5♡合約。

| 牌例 | 西家 | 東家 | 西家叫牌 | 東家叫牌 |
|---|---|---|---|---|
| 1-15 | ♠J84 | ♠Q97 | | 1♡ |
| | ♡42 | ♡AKQ1083 | 2♣ | 3♣ |
| | ◇AJ9874 | ◇K63 | 4♡ | 派司 |
| | ♣K7 | ♣Q | | |

東家有16大牌點，有6張♡套，開叫1♡。西家有9大牌點，叫2♣作詢問，東家回答3♣表示有15+大牌點及♣套是單張。西家估算東西家合共有24+大牌點，♣沒有足夠擋張作3NT合約，希望4♡可成局，西家叫4♡作束叫。

| 牌例 | 西家 | 東家 | 西家叫牌 | 東家叫牌 |
|---|---|---|---|---|
| 1-16 | ♠K | ♠A973 | 1♡ | 2♣ |
| | ♡AQ9864 | ♡J105 | 3◇ | 3♡ |
| | ◇J | ◇K82 | 4♡ | 派司 |
| | ♣KQ1052 | ♣J74 | | |

西家有15大牌點，有6張♡開叫1♡。東家有9大牌點叫2♣作詢問叫，西家回答3◇表示有15+大牌點、6張♡及◇有單張或缺門。東家叫3♡支持，西家沒有♠、♣及◇第一輪控制，西家叫4♡，東家叫派司接受。

| 牌例 | 西家 | 東家 | 西家叫牌 | 東家叫牌 |
|---|---|---|---|---|
| 1-17 | ♠K10874 | ♠AQ6 | | 1♡ |
| | ♡4 | ♡A1097653 | 2♣ | 2♡ |
| | ◇K94 | ◇A7 | 2♠ | 3♠ |
| | ♣K1064 | ♣7 | 4♠ | 派司 |

東家有14大牌點，有7張♡開叫1♡。西家有9大牌點叫2♣作詢問叫，東家回答2♡表示有11-14大牌點，有6張♡。西家叫2♠，表示有9-12大牌點，有5張♠套而沒♡支持。東家叫3♠支持，西家叫4♠成局。（注意東家有7張♡，但由於尚未達到優質要求，即AKQ中2張大牌，不能以3NT回答2♣詢問，故只能當降級之6張作2♡回答。）

| 牌例 | 西家 | 東家 | 西家叫牌 | 東家叫牌 |
|---|---|---|---|---|
| 1-18 | ♠AQ10643 | ♠987 | 1♠ | 2♣ |
| | ♡AK | ♡J96 | 3♠ | 4◇ |
| | ◇75 | ◇AK1096 | 4♠ | 4NT |
| | ♣A102 | ♣K3 | 5♣ | 5◇ |
| | | | 6♡ | 6♠ |
| | | | 派司 | |

西家有17大牌點，有6張♠開叫1♠。東家有11大牌點叫2♣作詢問叫，西家回答3♠表示有15+大牌點、6張♠及沒有單張或缺門。東家扣叫4◇表

示◇有第一輪控制(因跳過♣,所以♣沒有第一輪控制)。西家扣叫4♡表
示♡有第一輪控制。東家叫4NT「普強式」「羅馬關鍵張黑木氏」詢問關
鍵張,西家回應5♣表示有0或3關鍵張。東家叫5◇問K及♠Q,西家回應
6♡有♠Q及有♡K。西家叫6♠作小滿貫。

| 牌例<br>1-19 | 西家 | 東家 | 西家叫牌 | 東家叫牌 |
|---|---|---|---|---|
| | ♠J | ♠KQ974 | | 1♠ |
| | ♡AQ92 | ♡K7 | 2♣ | 2NT |
| | ◇763 | ◇AK95 | 3♣ | 3◇ |
| | ♣AQJ63 | ♣K10 | 4♣ | 4NT |
| | | | 5♡ | 6NT |
| | | | 派司 | |

東家有18大牌點,有5張♠開叫1♠。西家有14大牌點叫2♣作詢問叫,東
家回答2NT表示有18-19大牌點有兩門花色。西家叫3♣詢問,東家答
3◇表示是有4張◇套。西家叫4♣有♣套。東家叫4NT「普強式」「羅馬關鍵
張黑木氏」詢問關鍵張,西家回應5♡表示有2關鍵張。東家叫6NT作小
滿貫。

| 牌例<br>1-20 | 西家 | 東家 | 西家叫牌 | 東家叫牌 |
|---|---|---|---|---|
| | ♠AK98754 | ♠Q2 | 1♠ | 2♣ |
| | ♡107 | ♡AK6 | 3NT | 4NT |
| | ◇Q8 | ◇AJ4 | 5♣ | 6♠ |
| | ♣A3 | ♣QJ1082 | 派司 | |

西家有13大牌點,有7張♠開叫1♠。東家有17大牌點叫2♣作詢問叫,西
家回答3NT表示有11-14大牌點有一門7+張優質♠套。東家有♠Q,估算
西家♠AK,由於西家一定有一個進口張,亦估算是♣A。東家叫4NT「普
強式」「羅馬關鍵張黑木氏」詢問關鍵張,西家回應5♣表示有0或3關鍵
張。東家知道西家有♠A、♠K及♣A。東家叫6♠作小滿貫。

# 本章總結

　　本章解釋了完美的窗口式叫牌中「完美」及「窗口」的意義,闡述了開
叫高花者在2♣詢問後如何用六個窗口作回答,並且以牌例來解釋其應
用。2♣及2NT詢問是本叫牌系統的特點。

# 第二章　推窗望月

♠K96 ♡A9854 ◇KQ93 ♣A ------------ ♠A ♡J63 ◇A107652 ♣KJ3

在第一章介紹了在開叫一線高花後,同伴如何以2♣詢問叫,邀開叫者打開窗口顯示牌情。本章中同樣地為1◇開叫佈置了數目相若的窗口,亦同樣地以2♣詢問叫去推開這些窗口,讓開叫者的牌力及牌型特色,像明月般透澈呈現。

開叫1◇是開叫者有5+張◇套,一般牌力是11-19大牌點。通常沒有單一4張高花,但可以同時持有特別的雙4張高花(即4-4-5-0分配,牌力11-21大牌點),也可以同時有4張+♣套成雙低花牌型。因為有單一4張高花加5+張◇套,在10-15大牌點中等牌力時是開叫2♡/2♠,在16-21大牌點高階牌力時是開叫2◇,在22+大牌點超強牌力時是開叫2♣。

## 第一節　滿貫的探索

在第一章中的牌例中已有應用「羅馬關鍵張黑木氏」詢問關鍵張及扣叫,現簡述如下。本叫牌系統在探索滿貫方面是採用傳統及已廣泛採納的叫法,包括扣叫及「羅馬關鍵張黑木氏」詢問關鍵張,不過在應用時加了一些規則。

扣叫通常在3線及4線進行,從3♡開始至4♠止(不包括3NT)。本系統是不會在5線作扣叫,原因是用4NT來作詢問關鍵張。第一次的扣叫是必須是有第一輪控制(即有A或缺門),跟着的扣叫是有第一輪控制或第二輪控制(即有K或單張)。唯一的例外是如果4♠是作第一次的扣叫,則可以是用作表示第一輪或第二輪控制,原因是太接近4NT作詢問關鍵張。如果越過某一花色套不叫而扣叫較高的花色,則被越過的花色套沒有要想表達的控制。

用「羅馬關鍵張黑木氏」詢問關鍵張,亦有很多版本。本系統採用「普強式」,即回答4NT詢問關鍵張時,是跟據回答者在叫牌過程中是否曾經「示強」,表示有15+大牌點,也包括以2♡/2♠開叫且表示高限(有14-15大牌點)作示強。有關「普強式」「羅馬關鍵張黑木氏」的詢問及回應,請參閱本書附錄一以了解詳情。簡單的說,回答4NT詢問關鍵張時,曾經「示

強」有一種答法，沒有曾經「示強」是另一種答法。

　　滿貫的探索最直接的是叫4NT作詢問關鍵張。如果回答後有足夠關鍵張，可叫至滿貫否則也可以停在5線。滿貫探索的啟動，也可以從花色套扣叫開始，當掌握到某些花色套的控制後再作4NT詢問關鍵張。在扣叫或4NT詢問叫發生前，如果同伴雙方都知道牌力已達或超越成局所需，任何一方不直接叫到成局，是表示對滿貫的興趣。舉例說，如果牌力是超過25大牌點，不叫3NT亦不叫5◇而叫4◇表示同意◇作王牌，這是表示對滿貫有興趣。當然要分清楚如牌力未達25大牌點而從之前叫牌過程中某一花色缺乏擋張不能作3NT合約而要叫4◇避難。

　　在以後各章的牌例中，亦以上述探索滿貫的途徑作出示範。

## 第二節　2♣詢問叫

　　開叫者開叫1◇，同伴以2♣詢問，開叫者用以下六個窗口回答：

| 窗口1 | 2◇ | 11-14大牌點，有5張或6張◇套（包括降級之7張套） |
|---|---|---|
| 窗口2 | 2♡ | 特別牌型，11-21 大牌點，有雙4張高花，即4-4-5-0分配 |
| 窗口3 | 2♠ | 15-19大牌點，有5張◇套及有4張♣套 |
| 窗口4 | 2NT | 15-19大牌點，有5張◇套，沒有4張♣套 |
| 窗口5 | 3♣、3◇、3♡、3♠，15+大牌點，◇套有6+張，所叫的非◇花色（♣／◇／♡）是單張或缺門 |
| 窗口6 | 3NT | 11-14大牌點，♡套有7張，有AKQ中2張大牌，並且在其他花套最少有一進手張 |

## 第三節　1◇ - 2♣ - 2◇的叫牌

　　在窗口1中，開叫者開叫1◇，同伴以2♣詢問，開叫者回答2◇表示11-14大牌點，有5張或6張◇套（包括降級之7張套）。同伴有以下叫法。

　　如之前同伴曾經派司的叫牌：

派司 9-10 大牌點，有3張◇套作支持
2♡ 9-10 大牌點，有5+張♡套
2♠ 9-10 大牌點，有♠套5+張
2NT 9-10大牌點，沒有5張高花套，亦沒有3張◇套作支持

3♣ 9-10大牌點，有5+張♣套

如之前同伴未曾派司的叫牌：

派司 9-11 大牌點，有3張◇套作支持，高花是弱套，平均牌型
2♡ 9-12 大牌點，有5+張♡套
2♠ 9-12 大牌點，有5+張♠套
2NT 12+大牌點，可能有3張◇支持，或有4張♣套，是詢問叫

開叫者回答如下：

3♣ 11-14 大牌點，有4+張♣套，沒有單張或缺門
3◇ 11-12 大牌點，有5+張◇套
3♡ 11-14大牌點，沒有4+張♣套，♡套有擋張
3♠ 11-14 大牌點，沒有4+張♣套，♠套有擋張
3NT 13-14 大牌點，牌型是5332或6322，沒有單張
4♣ 13-14 大牌點，有4+張♣套，有單張或缺門
4◇ 13-14 大牌點，有6+張◇套，有單張或缺門

3♣ 9-12大牌點，有5+張♣套
3◇ 14+大牌點，問♣擋。有4-4高花，如有♣擋叫3NT。如沒有♣擋叫好的3張高花(Hxx或HHx)，以作成局
3♡ 16+大牌點，有5+張♡套
3♠ 16+大牌點，有5+張♠套
3NT 以NT成局

| 牌例 2-01 | 西家 | 東家 | 西家叫牌 | 東家叫牌 |
|---|---|---|---|---|
| | ♠K96 | ♠A | | 1◇ |
| | ♡A9854 | ♡J63 | 2♣ | 2◇ |
| | ◇KQ93 | ◇A107652 | 2NT | 4◇ |
| | ♣A | ♣KJ3 | 4NT | 5♡ |
| | | | 6◇ | 派司 |

東家有13大牌點，有5張◇開叫1◇。西家有16大牌點以2♣作詢問叫，東家回答2◇表示有11-14大牌點。西家叫2NT作詢問叫，東家叫4◇表示有13-14大牌點，有6張◇及有單張。西家叫4NT「普強式」「羅馬關鍵張黑木氏」詢問關鍵張，東家回應5♡表示有2個關鍵張及沒有◇Q。西家叫6◇作小滿貫。

| 牌例 | 西家 | 東家 | 西家叫牌 | 東家叫牌 |
|---|---|---|---|---|
| 2-02 | ♠Q2 | ♠KJ7 | 1◇ | 2♣ |
| | ♡AJ8 | ♡Q2 | 2◇ | 2NT |
| | ◇98762 | ◇AK1043 | 3◇ | 3NT |
| | ♣KQ3 | ♣1085 | 派司 | |

西家有12大牌點，有5張◇開叫1◇。東家有13大牌點叫2♣作詢問叫，西家回答2◇表示有11-14大牌點。東家叫2NT作詢問叫，西家叫3◇表示有11-12大牌點，5332或6322，平均牌型。東家叫3NT成局。

## 第四節　1◇ - 2♣ - 2♡的叫牌

在窗口2中，開叫者開叫1◇，同伴以2♣詢問，開叫者回答2♡，是特別牌型：包括11-21大牌點有雙高花的4-4-5-0分配。

2♠ 9-11大牌點，對開叫者3門花色套未能配合，要求選擇2NT或3NT

2NT 9+大牌點，對開叫者3門花色套必有一門能配合，同伴以2NT詢問，開叫者回答如下：

　　　3♣　11-14 大牌點，4-4-5-0分配

　　　3◇　15-17 大牌點，4-4-5-0分配

　　　3♡　18-19大牌點，4-4-5-0分配

　　　3♠　20-21大牌點，4-4-5-0分配

　　　同伴得知訊息後，可叫至成局。如所叫未成局，是邀請成局。如所叫是♣套，則有滿貫興趣去探索。

3♣ 12-14大牌點，對開叫者3門花色套未能配合，開叫者回答如下：

　　　3◇　11-12大牌點，同伴可選擇派司，4-3高花合約或3NT成局

　　　3NT 13+大牌點，以NT成局

3NT 15-17大牌點，對開叫者3門花色套未能配合，以NT成局

## 第五節　1◇ - 2♣ - 2♠的叫牌

在窗口3中，開叫者開叫1◇，同伴以2♣詢問，開叫者回答2♠，15-19大牌點，通常是有5張◇套及4張♣套（如果有5-5雙低花及16-21大牌點是開叫2◇），同伴有以下叫法：

2NT 繼續再詢問牌力及分配

　　　開叫者回答如下：

　　　3♣　18-19大牌點，5422分配

3◇　18-19大牌點，5431分配

3♡　15-17大牌點，5431分配，♡套單張

3♠　15-17大牌點，5431分配，♠套單張

3NT 15-17大牌點，5422分配

3♣　9-12大牌點，有4+張♣套

3♡　9+ 大牌點，有5+張♡套

3♠　9+ 大牌點，有5+張♠套

3NT 以NT成局

4♣　13+大牌點，有4+張♣套，同意♣作王牌，有滿貫興趣

4◇　13+大牌點，有3+張◇套，同意◇作王牌，有滿貫興趣

| 牌例 | 西家 | 東家 | 西家叫牌 | 東家叫牌 |
|---|---|---|---|---|
| 2-03 | ♠A | ♠QJ872 | 1◇ | 2♣ |
| | ♡KQ2 | ♡J8 | 2♠ | 2NT |
| | ◇K8652 | ◇QJ7 | 3♠ | 3NT |
| | ♣KJ43 | ♣Q104 | 派司 | |

西家有16大牌點，有5張◇開叫1◇。東家有9大牌點叫2♣作詢問叫，西家回答2♠表示有15-19大牌點，有5張◇及4張♣。東家叫2NT作詢問叫，西家叫3♠表示有15-17大牌點，5431分配有單張♠。東家叫3NT成局。

| 牌例 | 西家 | 東家 | 西家叫牌 | 東家叫牌 |
|---|---|---|---|---|
| 2-04 | ♠A6 | ♠92 | 1◇ | 2♣ |
| | ♡AK | ♡63 | 2♠ | 2NT |
| | ◇A9874 | ◇K1052 | 3NT | 4NT |
| | ♣9853 | ♣AKQJ2 | 5♣ | 6◇ |
| | | | 派司 | |

西家有15大牌點，有5張◇開叫1◇。東家有13大牌點叫2♣作詢問叫，西家回答2♠表示有15-19大牌點。東家叫2NT作詢問叫，西家叫3NT表示有15-17大牌點，5422分配。東家叫4NT「普強式」「羅馬關鍵張黑木氏」詢問關鍵張，西家回應5♣表示有0或3關鍵張。東家叫6◇作小滿貫。

## 第六節　1◇ - 2♣ - 2NT的叫牌

在窗口4中，開叫者開叫1◇，同伴以2♣詢問，開叫者回答2NT，15-19大牌點，有5張◇套，沒有4張♣套

同伴回答如下：

3♣ 要探索3NT,詢問開叫者是否有弱門

　　　開叫者回答如下:

　　　　3◇　15-19大牌點,♣套是弱門

　　　　3♡　15-19大牌點,♡套是弱門

　　　　3♠　15-19大牌點,♠套是弱門

　　　　3NT 15-19大牌點,沒有弱門

3♡ 9+ 大牌點,有5+張♡套

3♠ 9+ 大牌點,有5+張♠套

3NT 以NT成局

4◇　13+大牌點,有3+張◇套,同意◇作王牌,有滿貫興趣

| 牌例 2-05 | 西家 | 東家 | 西家叫牌 | 東家叫牌 |
|---|---|---|---|---|
| | ♠A84 | ♠532 | | 1◇ |
| | ♡10974 | ♡AKJ | 2♣ | 2NT |
| | ◇QJ | ◇AK765 | 3♣ | 3♠ |
| | ♣Q973 | ♣A5 | 3NT | 派司 |

東家有19大牌點,有5張◇開叫1◇。西家有9大牌點叫2♣作詢問叫,東家回答2NT表示有15-19大牌點。西家叫3♣作詢問叫,東家叫3♠表示♠套是弱門。西家叫3NT成局。

| 牌例 2-06 | 西家 | 東家 | 西家叫牌 | 東家叫牌 |
|---|---|---|---|---|
| | ♠104 | ♠AK10872 | 1◇ | 2♣ |
| | ♡K4 | ♡J76 | 3NT | 派司 |
| | ◇KQJ9543 | ◇A2 | | |
| | ♣K3 | ♣A9 | | |

西家有12大牌點,有7張◇開叫1◇。東家有16大牌點叫2♣作詢問叫,西家回答3NT表示有11-14大牌點,◇套有7張,有AKQ中2張大牌,並且在其他花套最少有一進手張。東家接受3NT成局。

## 第七節　1◇ - 2♣ - 3線的叫牌

在窗口5及窗口6中,開叫1◇者以3線回答2♣詢問,由於已將訊息展示,以後的應叫是自然叫法。

開叫1◇者對2♣詢問的回答如下:

　　3♣　　15+大牌點,◇套有6+張 ,♣單張或缺門

　　3◇　　15+大牌點,◇套有6+張 ,沒有單張或缺門

| | |
|---|---|
| 3♡ | 15+大牌點，◇套有6+張，♡單張或缺門 |
| 3♠ | 15+大牌點，◇套有6+張，♠單張或缺門 |
| 3NT | 11-14大牌點，♡套有7張，有AKQ中2張大牌，並且在其他花套最少有一進手張 |

| 牌例 | 西家 | 東家 | 西家叫牌 | 東家叫牌 |
|---|---|---|---|---|
| 2-07 | ♠AKQJ97 | ♠8 | | 1◇ |
| | ♡KQ1062 | ♡A7 | 2♣ | 3♠ |
| | ◇5 | ◇AQ10854 | 4NT | 5♣ |
| | ♣9 | ♣AKQ9 | 6♠ | 派司 |

東家有19大牌點，有5張◇開叫1◇。西家有15大牌點叫2♣作詢問叫，東家回答3♠表示有15+大牌點、6張◇及♠有單張或缺門。西家叫4NT「普強式」「羅馬關鍵張黑木氏」詢問關鍵張，東家回應5♣表示有0或3關鍵張。西家叫6♠作小滿貫。

| 牌例 | 西家 | 東家 | 西家叫牌 | 東家叫牌 |
|---|---|---|---|---|
| 2-08 | ♠QJ4 | ♠K1097 | 1◇ | 2♣ |
| | ♡K43 | ♡AQJ8 | 2◇ | 3◇ |
| | ◇AQ975 | ◇KJ4 | 3♡ | 4♡ |
| | ♣Q3 | ♣J2 | 派司 | |

西家有14大牌點，有5張◇開叫1◇。東家有15大牌點叫2♣作詢問叫，西家回答2◇表示有11-14大牌點。東家有足夠成局大牌點叫3◇問♣擋，並且有4-4高花。西家沒有♣擋，♡有K是好的3張高花叫3♡。東家估算牌力26大牌點，雖有3張◇套支持，可能未達5線成局，而♡套堅強，東家叫4♡作成局。

**本章其他牌例**

| 牌例 | 西家 | 東家 | 西家叫牌 | 東家叫牌 |
|---|---|---|---|---|
| 2-09 | ♠A4 | ♠76 | 1◇ | 2♣ |
| | ♡83 | ♡A7 | 2◇ | 2NT |
| | ◇AK752 | ◇QJ8 | 3♣ | 4♣ |
| | ♣K863 | ♣AQ10752 | 4◇ | 4NT |
| | | | 5◇ | 5NT |
| | | | 6◇ | 7NT |
| | | | 派司 | |

西家有14大牌點，有5張◇開叫1◇。東家有13大牌點叫2♣作詢問叫，西家回答2◇表示有11-14大牌點。東家叫2NT作詢問叫，西家叫3♣表示有11-14大牌點，有5張◇及有4張♣。東家叫4♣同意以♣作王牌，開始扣

<table>
<tr><td>2-09</td><td colspan="2">叫。西家叫4◇表示◇有第一輪控制。東家叫4NT「普強式」「羅馬關鍵張<br>黑木氏」詢問關鍵張，西家回應5◇表示有0或3關鍵張。東家叫5NT問<br>K，西家回應6◇表示有◇K。（由於以♣作王牌來回答關鍵張，照道理有<br>K的花色套均在6♣以上，所以有◇K時，以6◇回答。）東家能數到13磴叫<br>7NT作大滿貫。</td></tr>
</table>

| 牌例 | 西家 | 東家 | 西家叫牌 | 東家叫牌 |
|---|---|---|---|---|
| 2-10 | ♠4 | ♠A1072 | 1◇ | 2♣ |
| | ♡Q32 | ♡AK106 | 2◇ | 2NT |
| | ◇AQ975 | ◇62 | 3♣ | 3NT |
| | ♣AJ83 | ♣K92 | 派司 | |

西家有13大牌點，有5張◇開叫1◇。東家有14大牌點叫2♣作詢問叫，西
家回答2◇表示有11-14大牌點。東家叫2NT作詢問叫，西家3♣表示
有11-14大牌點，有5張◇及有4張♣。東家叫3NT成局。

| 牌例 | 西家 | 東家 | 西家叫牌 | 東家叫牌 |
|---|---|---|---|---|
| 2-11 | ♠A9753 | ♠K8 | | 1◇ |
| | ♡5 | ♡A94 | 2♣ | 2NT |
| | ◇A74 | ◇KQJ62 | 3♣ | 3NT |
| | ♣Q1083 | ♣KJ4 | 4◇ | 4♡ |
| | | | 4NT | 5♠ |
| | | | 6◇ | 派司 |

東家有17大牌點，有5張◇開叫1◇。西家有10大牌點叫2♣作詢問叫，東
家回答2NT表示有15-17大牌點，有5張◇套，沒有4張♣套。西家叫3♣作
詢問叫，東家叫3NT表示沒有弱門。西家叫4◇同意以◇作王牌，開始扣
叫。東家叫4♡表示♡有第一輪控制。西家叫4NT「普強式」「羅馬關鍵張
黑木氏」詢問關鍵張，東家回應5♠表示有2關鍵張並且有◇Q。西家叫6◇
作小滿貫。

| 牌例 | 西家 | 東家 | 西家叫牌 | 東家叫牌 |
|---|---|---|---|---|
| 2-12 | ♠J1097 | ♠KQ4 | | 1◇ |
| | ♡KQJ | ♡7 | 2♣ | 3♡ |
| | ◇3 | ◇AKQ854 | 3NT | 派司 |
| | ♣AQJ106 | ♣K53 | | |

東家有17大牌點，有6張◇開叫1◇。西家有14大牌點叫2♣作詢問叫，東
家回答3♡表示有15+大牌點，有6+張◇及♡套是單張或缺門。西家估算
♡套大牌點有重疊，雖然可能已達滿貫邊緣，因沒有♡A，不宜再探索♣
套，西家叫3NT成局。

| 牌例 | 西家 | 東家 | 西家叫牌 | 東家叫牌 |
|---|---|---|---|---|
| 2-13 | ♠6 | ♠AQ1082 | 1◇ | 2♣ |
| | ♡K10 | ♡Q65 | 2◇ | 2NT |
| | ◇KJ975 | ◇A106 | 3♣ | 5◇ |
| | ♣AQ943 | ♣J2 | 派司 | |

西家有13大牌點，有5張◇開叫1◇。東家有13大牌點叫2♣作詢問叫，西家回答2◇表示有11-14大牌點。東家叫2NT作詢問叫，西家叫3♣表示有11-14大牌點及有4+張♣套，東家叫5◇成局。

| 牌例 | 西家 | 東家 | 西家叫牌 | 東家叫牌 |
|---|---|---|---|---|
| 2-14 | ♠AQJ | ♠872 | 1◇ | 2♣ |
| | ♡432 | ♡A | 2NT | 3♣ |
| | ◇AJ1085 | ◇K964 | 3♡ | 4◇ |
| | ♣K3 | ♣A9872 | 4♠ | 4NT |
| | | | 5♡ | 6◇ |
| | | | 派司 | |

西家有15大牌點，有5張◇開叫1◇。東家有11大牌點叫2♣作詢問叫，西家回答2NT表示有15-19大牌點，平均牌型。東家叫3♣作詢問叫，西家叫3♡表示♡套是弱門。東家叫4◇同意◇作王牌，開始扣叫。西家叫4♠表示♠有第一輪或第二輪控制。東家叫4NT「普強式」「羅馬關鍵張黑木氏」詢問關鍵張，西家回應5♡表示有2關鍵張沒有◇Q。東家估算西家2張關鍵張為◇A及♠A，東家叫6◇作小滿貫。

## 本章總結

　　本章闡述了開叫1◇以2♣詢間後所用的六個窗口作回答。在設計上與高花開叫的六個窗口是有少許分別。不同之處在2♡回答用作表示4-4-5-0分配，2♠回答是有兩門低花，2NT回答是平均牌型。在本章第一節中亦簡單說明了滿貫探索所用的工具：扣叫及4NT關鍵張詢問叫。

# 第三章　皇袍加身

♠K862 ♡A92 ◊QJ7 ♣954 ------------ ♠AQ1073 ♡J10 ◊953 ♣AK10

本叫牌系統的特點，是1◊／1♡／1♠開叫必須要有5+張及11-19大牌點，因此在1NT開叫時是沒有五張◊套。當同伴有四張或以上的王牌支持，有很大機會做王成功皇袍加身。本章的重點是各種王牌支持度的表達。

眾所皆知，當開叫者及同伴合共有九張王牌時，以同樣的大牌點數，是可以比只有八張王牌多打一磴。因此，如開叫高花者的牌力只在11-14低限範圍，但同伴有7-12大牌點及有四張王牌支持，能叫到及完成3線合約的機會很大，用工程學的術語，安全係數會很高。因此本系統特別設計了2NT回答1◊／1♡／1♠的開叫。在探討2NT叫法前，我們先了解加一、加二支持的含義。

本系統的加叫機制，是用於表示各種弱支持程度：

| | | |
|---|---|---|
| 1♡／1♠開叫 | 2♡／2♠加一支持 | 包括0-6大牌點四張花色或<br>5-8大牌點三張花色支持 |
| 1◊開叫 | 2◊加一支持 | 包括0-6大牌點三或四張花色支持 |
| 1♡／1♠開叫 | 3♡／3♠加二支持 | 包括0-6大牌點5張花色支持 |
| 1◊開叫 | 3◊加二支持 | 包括7-9大牌點三張花色支持 |

在本制度中，並沒有指定的加三叫法。如果是強牌，應該是按步就班的利用叫牌空間相互交換信息，來尋找最好的合約。如果是弱牌，是要考慮不同「身價」的承受能力。所以加三的叫法應是一些特別牌型下，作提早犧牲。

## 第一節　2NT應叫及再叫

在四張王牌支持的基礎下，2NT的叫法有特別意義，迫使敵方低花套要在三線上才可以叫出。同伴回應叫2NT的含義如下：

| | | |
|---|---|---|
| 1♡／1♠開叫 | 2NT | 7-12大牌點及四張花色支持 |
| 1◊開叫 | 2NT | 7-12大牌點及四張花色支持 |

（如遇對方插叫至2♠或以下，亦可回應2NT，其含義不變。）

當同伴回答2NT回應高花開叫時，開叫者在3線上所展示的大牌點可加入分配點（即雙張=1點、單張=2點及缺門=3點）作調整。並且以總共點（大牌點+分配點）計算作出成局與否的決定。

1♡／1♠開叫 2NT　開叫者再叫　　3♣ 表示有15-17總共點
　　　　　　　　　　　　　　　　3◇表示有11-12總共點
　　　　　　　　　　　　　　　　3♡表示有13-14總共點
　　　　　　　　　　　　　　　　3♠ 表示有4450分配，15+大牌點
　　　　　　　　　　　　　　　　3NT表示有18+總共點

同伴回答時亦加入分配點並以總共點回答。

將15-17總共點放在最前位置3♣來表示，其原因是當同伴以3◇表示有7-8總共點，開叫者能再作評估是否要停在3♡／3♠。開叫者的考慮包括考慮3NT及4♡／4♠成局的可能性。（估算3NT時，要減去分配點。）此外，由於同伴是最多12大牌點，與滿貫邊緣仍有一段距離。

請注意3♠的叫法是表示有4450分配，有15+大牌點，開叫的高花套5張，有缺門及其他有雙4張花色套。之後的叫牌自然發展。

1◇開叫　　2NT　開叫者再叫　　3♣表示有15-17大牌點
　　　　　　　　　　　　　　　　3◇表示有11-14大牌點
　　　　　　　　　　　　　　　　3♡表示有4450分配，11-14大牌點
　　　　　　　　　　　　　　　　3♠表示有4450分配，15+大牌點
　　　　　　　　　　　　　　　　3NT表示有18-19大牌點，5332分配

1◇開叫者在回應2NT時與1♡／1♠開叫者是有不同的考慮，3♣的回應是當開叫者有15-17大牌點而同伴有7-8大牌點時，探索3NT的可能性，因為18-19大牌點配7-8大牌點已達3NT成局，11-14大牌點配7-8大牌點是未達3NT成局牌力。此外，當開叫者是4-4-5-0分配時以3♡／3♠表達時，同伴要重新考慮是否以3NT或5◇成局，有♣套擋套時可考慮3NT，♣套沒有大牌點時是考慮5◇。同伴有7-8大牌點時，要考慮應否以4◇作束叫。

請注意3♠的叫法是表示有4450分配，叫法與開叫高花的意念相同。

| 牌例 3-01 | 西家 | 東家 | 西家叫牌 | 東家叫牌 |
|---|---|---|---|---|
| | ♠K862 | ♠AQ1073 | | 1♠ |
| | ♡A92 | ♡J10 | 2NT | 3♣ |
| | ◇QJ7 | ◇953 | 3♡ | 3♠ |
| | ♣954 | ♣AK10 | 派司 | |

東家開叫1♠，西家有4張王牌及10大牌點，回應2NT，東家再叫3♣表示有15-17總共點，西家叫3♡有10總共點，東家估算未達26總共點，叫3♠作停叫。

| 牌例 3-02 | 西家 | 東家 | 西家叫牌 | 東家叫牌 |
|---|---|---|---|---|
| | ♠J | ♠A43 | 1♡ | 2NT |
| | ♡AKJ92 | ♡10843 | 3NT | 4♣ |
| | ◇A86 | ◇K95 | 4◇ | 4♠ |
| | ♣KQ62 | ♣A108 | 4NT | 5♡ |
| | | | 6♡ | 派司 |

西家開叫1♡，東家回答2NT表示有4張王牌及7-12牌點。西家再叫3NT表示有18+總共點，東家扣叫4♣表示♣有第一輪控制，西家扣4◇叫表示◇有第一輪或第二輪控制，東家扣叫4♠表示♠有第一輪或第二輪控制。西家叫4NT「羅馬關鍵張黑木氏」詢問，東家回應5♡表示有2個關鍵張但沒有♡Q，西家叫6♡作小滿貫。

1♡／1♠ - 2NT - 3♣回答後，開叫者表示有15-17總共點，同伴再叫如下：

　　3◇　　7-8總共點

　　3♡　　9-10總共點

　　3♠　　11+總共點

　　4♣　　除4張王牌支持，另外再有5+張♣套

　　4◇　　除4張王牌支持，另外再有5+張◇套

1♡／1♠ - 2NT - 3◇回答後，開叫者表示有11-12總共點，同伴再叫如下：

　　3♡　　7-8總共點

　　3♠　　9-10總共點

　　3NT　　11+總共點

　　4♣　　除4張王牌支持，另外再有5+張♣套

　　4◇　　除4張王牌支持，另外再有5+張◇套

1♡／1♠ - 2NT - 3♡回答後，開叫者表示有13-14總共點，同伴再叫如下：

　　派司　　7-8總共點

　　3NT　　9+總共點

4♣ 除4張王牌支持，另外再有5+張♣套

4♦ 除4張王牌支持，另外再有5+張♦套

1♡／1♠ - 2NT - 3♠回答後，開叫者表示有15+，開叫的高花套5張，有缺門及其他有雙4張花色套。之後的叫牌自然發展。

開叫者能再以總共點作評估是否要停在3線高花。同伴如在4線叫出低花，不是扣叫，是花色套5+套。

| 牌例 3-03 | 西家 | 東家 | 西家叫牌 | 東家叫牌 |
|---|---|---|---|---|
| | ♠A9 | ♠KQ6 | 1♡ | 2NT |
| | ♡A107542 | ♡K984 | 3♣ | 3♠ |
| | ♦64 | ♦QJ953 | 4♡ | 派司 |
| | ♣AQJ | ♣7 | | |

西家開叫1♡，東家回答2NT表示有4張王牌，有7-12大牌點。西家叫3♣表示有15-17總共點，東家有11+總共點，回答3♠，西家叫4♡成局。（東家有11-12大牌點並且有單張，東家也可以直接叫4♡成局。）

| 牌例 3-04 | 西家 | 東家 | 西家叫牌 | 東家叫牌 |
|---|---|---|---|---|
| | ♠A52 | ♠8 | | 1♡ |
| | ♡A1095 | ♡J8743 | 2♣ | 2♦ |
| | ♦KJ2 | ♦AQ85 | 2NT | 3♦ |
| | ♣J83 | ♣AK6 | 4♡ | 派司 |

東家開叫1♡，西家有13+大牌點及4張王牌，叫2♣作詢問，東家回答2♦表示5張♡及11-14大牌點，西家繼續叫2NT作詢問，東家回答3♦表示有4張♦，西家叫4♡成局。

1♦ - 2NT - 3♣回答後，開叫者表示有15-17大牌點，同伴再叫如下：

3♦ 7-8大牌點
開叫者要考慮應否以3♦作束叫

3NT 9-12大牌點

1♦ - 2NT - 3♦回答後，開叫者表示有11-14大牌點，同伴再叫如下：
同伴如果有7-10大牌點時，要考慮應否以3♦作束叫

1♦ - 2NT - 3♡回答後，開叫者表示有11-14大牌點，4-4-5-0 分配
同伴考慮是否以3NT或5♦成局，如果有7-8大牌點時，要考慮應否以4♦作束叫。

1♦ - 2NT - 3♠回答後，開叫者表示有15+大牌點，4-4-5-0 分配
同伴考慮是否以3NT或5♦成局

1◇ - 2NT - 3NT回答後，開叫者表示有18-19大牌點，5332分配

以上各種王牌4張花色支持叫法，回答者大牌點均以12點為上限。開叫1♡／1♠後，同伴如果王牌有4張花色支持及大牌點是在13+點時，可分別按以下三種情況來處理：

a. 沒有其他長套花色5張：先回應叫2♣，如開叫者繼叫2◇，再回答2NT作詢問，探索合適合約。

b. 有其他長套花色有5+張，並在該花色中持有AKQ不多於1張：可以先回應叫2♣，如開叫者繼叫2◇，再回答2NT作詢問，探索合適合約。

c. 有其他長套花色有5+張，並在該花色中持有AKQ至少其中2張如真的能兩套互相配合，牌局可能已在滿貫邊緣。本制度有獨門處理方式，留在第九章再詳細分解。

## 第二節　三張王牌支持

在開叫1♡／1♠後，同伴如果王牌只有三張花色支持，有以下的叫法：

a. 其牌力為0-4大牌點： 派司

b. 其牌力為5-8大牌點： 加一叫

c. 其牌力為9-11大牌點：先叫2♣作詢問，如開叫者再叫2◇，回答2♡／2♠作停叫。如開叫者有額外牌力，開叫者是可以借叫出一門新花色或 借叫2NT，邀請成局。詳情見第五章「劍中有劍」。

d. 其牌力為12+大牌點：先叫2♣作詢問，如開叫者再叫2◇，再以2NT作詢問，待回答後才去選擇合約或再探索合適合約。

| 牌例 | 西家 | 東家 | 西家叫牌 | 東家叫牌 |
|---|---|---|---|---|
| 3-05 | ♠AQ876 | ♠K105 | 1♠ | 2♣ |
| | ♡K43 | ♡A972 | 2◇ | 2♠ |
| | ◇A32 | ◇K54 | 派司 | |
| | ♣102 | ♣984 | | |
| | 西家開叫1♠，東家有9+大牌點叫2♣作詢問，西家回答2◇表示5張♠及11-14大牌點，東家只有10大牌點及三張王牌，叫2♠作停叫，西家接受。 | | | |

## 第三節　沒有王牌支持

在開叫1♡／1♠後，同伴如果沒有王牌支持，可跟據牌力及是否有另一花色套作回應。

在開叫1♡／1♠後，如果王牌支持不多於一張，有以下的叫法：

a. 派司　　　0-5大牌點

b. 1♠　　　6-10大牌點，有4+張♠套（只適用於開叫1♡後）

c. 1NT　　　6-10大牌點，沒有3張王牌支持，通常沒有另一高花套

d. 2♣　　　9+大牌點，可作詢問叫。待開叫者回應2◊後，如牌力是12-大牌點，則作束叫。如牌力是12-大牌點，在2線叫出另一5+張套高花。如牌力是12+大牌點，可繼續以2NT作詢問叫，尋找花色套來配合。

e. 2◊／2♡　13-15大牌點，是有其他5+張花色套，並在該花色中持有AKQ

　／2♠　　　其中至少2張：在2線叫出該花色。如果該花色套中持有AKQ其中是少於2張，先叫2♣詢問，再繼續探索。詳情見第九章「猛虎跳牆」。

| 牌例 | 西家 | 東家 | | 西家叫牌 | 東家叫牌 |
|---|---|---|---|---|---|
| 3-06 | ♠AK974 | ♠Q8 | | 1♠ | 2♣ |
| | ♡A62 | ♡94 | | 2◊ | 2♠ |
| | ◊Q64 | ◊A873 | | 派司 | |
| | ♣83 | ♣A9762 | | | |

西家開叫1♠，東家有9+大牌點叫2♣作詢問，西家回答2◊表示5張♠及11-14大牌點，東家有10大牌點及二張帶Q王牌，只有少許王吃能力，叫2♠作停叫，西家接受。

| 牌例 | 西家 | 東家 | | 西家叫牌 | 東家叫牌 |
|---|---|---|---|---|---|
| 3-07 | ♠AQ842 | ♠K103 | | 1♠ | 2♣ |
| | ♡K104 | ♡A972 | | 2◊ | 2♠ |
| | ◊AJ4 | ◊K52 | | 派司 | |
| | ♣102 | ♣983 | | | |

西家有14大牌點，有5張♠套，開叫1♠。東家有10大牌點叫2♣作詢問叫，西家回答2◊表示有11-14大牌點，有5張♠套。東家叫2♠表示有9-12大牌點有3張♠套支持。西家派司接受2♠合約。

## 本章其他牌例

| 牌例 | 西家 | 東家 | | 西家叫牌 | 東家叫牌 |
|---|---|---|---|---|---|
| 3-08 | ♠A | ♠107652 | | 1♡ | 2♣ |
| | ♡KJ1085 | ♡Q94 | | 2◊ | 2♡ |
| | ◊K9532 | ◊A876 | | 3♣ | 4♡ |
| | ♣72 | ♣K | | 派司 | |

| 3-08 | 西家開叫1♡，東家有9+大牌點叫2♣作詢問，西家回答2◇表示5張♡及11-14大牌點。東家只有9大牌點及三張王牌，叫2♡作停叫。西家有單張及有5張◇，叫3♣作邀請。東家叫4♡成局。（詳情見第五章「劍中有劍」） |
|---|---|

| 牌例 3-09 | 西家 | 東家 | 西家叫牌 | 東家叫牌 |
|---|---|---|---|---|
| | ♠A102 | ♠97 | 1◇ | 2NT |
| | ♡J95 | ♡32 | 3◇ | 派司 |
| | ◇AQ984 | ◇K762 | | |
| | ♣75 | ♣AK984 | | |

西家開叫1◇，東家有10大牌點及有4張支持叫2NT。西家叫3◇作束叫。

| 牌例 3-10 | 西家 | 東家 | 西家叫牌 | 東家叫牌 |
|---|---|---|---|---|
| | ♠AQ874 | ♠K953 | 1♠ | 2NT |
| | ♡6 | ♡A843 | 3NT | 4♡ |
| | ◇AQ94 | ◇K8 | 4NT | 5♡ |
| | ♣A63 | ♣752 | 5NT | 6◇ |
| | | | 6♠ | 派司 |

西家有16大牌點，有5張♠套開叫1♠，東家有10大牌點及有4張支持叫2NT。西家叫3NT表示有18+總共點。東家叫4♡表示有第一輪控制。西家叫4NT「普強式」「羅馬關鍵張黑木氏」詢問關鍵張，東家回應5♡表示有2關鍵張及沒有♠Q。西家叫5NT問K，東家回應6◇有◇K。西家叫6♠作小滿貫。

| 牌例 3-11 | 西家 | 東家 | 西家叫牌 | 東家叫牌 |
|---|---|---|---|---|
| | ♠AK104 | ♠J63 | 1♡ | 2♣ |
| | ♡KQJ74 | ♡A109 | 2♡ | 2NT |
| | ◇J4 | ◇K7 | 3♠ | 4♡ |
| | ♣72 | ♣AJ953 | 派司 | |

西家有14大牌點，有5張♡套，開叫1♡。東家有13大牌點叫2♣作詢問叫，西家回答2◇表示有11-14大牌點，有5張♡套。東家叫2NT作詢問叫表示有12+大牌點，西家回答3♠表示有4張♠套。東家叫4♡成局。

| 牌例 3-12 | 西家 | 東家 | 西家叫牌 | 東家叫牌 |
|---|---|---|---|---|
| | ♠10632 | ♠KJ | 1♡ | 2NT |
| | ♡AQJ108 | ♡9762 | 3♣ | 3♠ |
| | ◇A | ◇K9543 | 4♡ | 派司 |
| | ♣Q64 | ♣A7 | | |

西家有13大牌點，有5張♡花色套，開叫1♡。東家有11大牌點叫2NT表示有7-12大牌點，有4張♡套支持。西家回答3♣表示有15-17總共點，有5張♡套。東家叫3♠表示有11+總共點。東家叫4♡成局。

| 牌例 | 西家 | 東家 | 西家叫牌 | 東家叫牌 |
|------|------|------|----------|----------|
| 3-13 | ♠QJ108 | ♠A7632 | | 1♠ |
| | ♡95 | ♡Q | 2NT | 3♣ |
| | ◇AJ64 | ◇982 | 3♡ | 4♠ |
| | ♣J53 | ♣AKQ9 | 派司 | |

東家有15大牌點，有5張♠花色套，開叫1♠。西家有9大牌點叫2NT表示有7-12大牌點，有4張♠套支持。東家回答3♣表示有15-17總共點，有5張♠套。西家回答3♡表示有9-10總共點。東家叫4♠成局。

| 牌例 | 西家 | 東家 | 西家叫牌 | 東家叫牌 |
|------|------|------|----------|----------|
| 3-14 | ♠103 | ♠K52 | | 1◇ |
| | ♡Q82 | ♡K7 | 2NT | 3◇ |
| | ◇KQ64 | ◇J7532 | 派司 | |
| | ♣Q652 | ♣A74 | | |

東家有11大牌點，有5張◇花色套，開叫1◇。西家有9大牌點叫2NT表示有7-12大牌點，有4張◇套支持。東家回答3◇表示有11-14大牌點，有5張◇套。西家派司接受3◇合約。

| 牌例 | 西家 | 東家 | 西家叫牌 | 東家叫牌 |
|------|------|------|----------|----------|
| 3-15 | ♠A1063 | ♠KJ | 1♡ | 2NT |
| | ♡AQJ108 | ♡9762 | 3♠ | 4♣ |
| | ◇ | ◇K9543 | 4◇ | 4♠ |
| | ♣KJ64 | ♣A7 | 4NT | 5♣ |
| | | | 5NT | 6◇ |
| | | | 6♡ | 派司 |

西家有15大牌點，有5張♡套，開叫1♡。東家回答2NT表示有4張王牌，有7-12大牌點。西家叫3♠表示有15+大牌點及4450分配。東家有8大牌點，有雙張，叫4♣表示♣有第一輪控制。西家扣叫4◇表示◇有第一輪或第二輪控制。東家扣叫4♠表示♠有第一輪或第二輪控制。西家叫4NT「普強式」「羅馬關鍵張黑木氏」詢問關鍵張，東家叫5♣表示有1或4關鍵張。西家叫5NT詢問K，東家叫6◇表示有◇K。西家叫6♡作小滿貫。

## 本章總結

本章就開叫5+張高花套及◇套，設計了各種牌力和王牌支持度下的應對方法。其中以2NT表示有4張王牌支持的回應，是打造理想王牌合約的重要基礎。

# 第四章　　雙劍合璧

♠Q10652 ♡KJ654 ◇K ♣A4　------------　♠AK93 ♡AQ10732 ◇9 ♣J10

在蜀山劍俠傳一書中，峨眉派中有紫郢劍及青索劍，分別由不同的劍主擁有。當兩劍主聯手，雙劍合璧，萬邪不侵，發揮驚人威力。

首先以開叫1♠為例子，同伴持有4張♠支持並且有一門好的5張花色如◇套及12+大牌點。♠已是一個好的王牌套，其◇套亦很大機會可以發揮所長。如開叫者也有3張◇及AKQ其中1張大牌，可見到♠成局已無懸念，因為單是♠套及◇套已有機會取得十磴，距離小滿貫不會遠矣。就算開叫者只有1張或2張小◇，♠成局亦有很大機會，因為可利用♠王吃◇來建立◇贏張。如開叫者只有1張或2張含有AKQ其中1張大牌◇，更可利用同伴的◇套將開叫者手上輸張墊去。這兩個♠及◇套，互相配合，發揮了雙劍合璧的威力。

## 第一節　　花色支持詢問

因此本系統設計了以下由開叫者「同伴」主導的「花色支持詢問」，探測 開叫者另一劍的配合程度，但首要條件是同伴的花色要有5+張，並且在AKQ有至少其中2張大牌。回答方法如下：

第一級　　　　xx 或以下（即雙張、單張或缺門）
第二級　　　　xxx 或xxxx
第三級　　　　Hx 或 Hxx
第四級　　　　Hxxxx 或 Hxxxx
第五級　　　　單張H
註：H是AKQ有其中1張大牌而x是一小牌

在回答過程中如遇敵方插叫，則用DOP1方式回答（加倍=0，派司=1），所以第一級是叫加倍，第二級是叫派司，第三級是插叫花色的上一級，如此類推。

在花色作第一級回答後，如果詢問者馬上以開叫花色套叫成局，這是停叫。

此「花色支持詢問」的應用，包括以下三種情況：

a. 開叫1♠，回答者叫3♣／3◇／3♡來作「花色支持詢問」。3♣是回答者表示有4張♠支持，有12大牌點，並且有5+張♣套，♣套更有AKQ其中至少2張大牌，3◇／3♡如此類推。

b. 開叫1♡，回答者叫3♣／3◇／3♠來作「花色支持詢問」，原則同上。

c. 開叫1◇，回答者叫3♣／3♡／3♠來作「花色支持詢問」，原則同上。

## 第二節　一般控制詢問

當完成了回答有關花色的支持，基本上已經估算到可以得到的磴數。本系統亦用上了「一般控制詢問」，接着「花色支持詢問」後出動，當開叫者同伴繼「花色支持詢問」後再詢問別種花色，開叫者要跟據該花色的控制作答。「一般控制詢問」通常在五線以下使用，並且只應用一次。

「一般控制詢問」的回答如下：

| | |
|---|---|
| 第一級 | 無Q或雙張 |
| 第二級 | 有Q或雙張（即有第三圈控制） |
| 第三級 | 有K或單張（即有第二圈控制） |
| 第四級 | 有A或缺門（即有第一圈控制） |
| 第五級 | 有AK或AQ |
| 第六級 | 有AKQ |

如「重複再問」這花色，是問清楚該控制是大牌或是分配控制。再問時的回答如下；

如之前的回答是第二至第四級：

第一級是有雙張／單張／缺門　　第二級是有A／K／Q

如之前的回答是第五級：

第一級是有AQ　　第二級是有AK

注意：重複再問一定要叫出這花色，不能以「問其所答」（見第五節e）作出此詢問，就算叫上六線時也如是。「一般控制詢問」通常在五線以下使用，並且只應用一次，因為要留空間給「重複再問」及「關鍵控制詢問」。

## 第三節　關鍵控制詢問

以下三種情況是使用「關鍵控制詢問」。

a. 在問完「一般控制詢問」（只用一次）後，如仍有花色需要查問，是用

「關鍵控制詢問」。

b.　如果要叫到五線才進行第一次花色詢問，這是用「關鍵控制詢問」作回答。

c.　如果已應用「關鍵控制詢問」，在5♠或以下回答。由於再沒有問新花套的空間，詢問者可以用5NT再問未曾問過的花色套的關鍵控制。由於回答時已在六線上，在問牌前必需要計劃作答後所叫的合約。（注意：此5NT不是用作「問其所答」時回應5線的花色套。）

　　詢問者叫出該花色，回答者回答如下：

第一級　　　　無K或單張
第二級　　　　有K或單張（即有第二圈控制）
第三級　　　　有A或缺門（即有第一圈控制）
第四級　　　　有AKQ大牌三張

## 第四節　開叫花色套之大牌詢問

　　由於開叫人開叫的花色質量，在開叫時沒有特別要求，因此在「花色支持詢問」後，如同伴叫出開叫花色，是詢問開叫人在開叫花色所持的大牌。其回答如下：

第一級　　　　無大牌任何一張
第二級　　　　有一張K或Q
第三級　　　　有一張A
第四級　　　　有KQ
第五級　　　　有AK或AQ
第六級　　　　有齊AKQ

## 第五節　詢問的選擇

　　當使用「花色支持詢問」後，有以下的注意要點：

a.　回答是按支持力度按序遞加。

b.　當詢問人或回答人叫到4NT或5NT，並不是「黑木氏」或「大滿貫迫叫」。

c.　詢問叫會叫到六線才作停止，跟着會叫到最終合約。所以叫到四線高花時不是停叫。

d.　在「花色支持詢問」使用後，同伴跟着可可選用「一般控制詢問」或「開叫花套之大牌詢問」。

e. 在詢叫過程中，如詢問人詢叫NT，是「問其所答」，是詢問剛剛用來回答「花色支持詢問」或「一般控制詢問」之花色。這是有效利用有限叫牌空間的實用做法。

f. 如果「問其所答」所回答的花色，也需要知道其控制力，可再叫NT繼續「問其所答」。

g. 在考慮哪個花色套作「一般控制詢問」，視乎該花色之第三圈控制是否重要。

h. 「一般控制詢問」只能使用一次，如重複再問這花色，是問清楚該控制是大牌或是分配控制；　如繼後另問新花或叫NT「問其所答」，這是「關鍵控制詢問」；如果叫的是開叫者一線開叫的花色，這是「開叫花色套之大牌詢問」。

i. 如果要叫到五線才進行第一次花色控制詢問，不採用「一般控制詢問」回答模式，而是用「關鍵控制詢問」回答模式。

j. 雖然上述詢問的選擇步驟並不複雜，但一定要經過練習才可充分掌握。

經過以上的詢問及回答，詢問叫的人應可叫到最終合約。以下牌局將說明本章各詢問法的運用。

| 牌例 | 西家 | 東家 | 西家叫牌 | 東家叫牌 |
|---|---|---|---|---|
| 4-01 | ♠Q10652 | ♠AK93 | 1♠ | 3♡ |
| | ♡KJ654 | ♡AQ10732 | 4◇ | 5♣ |
| | ◇K | ◇9 | 5♠ | 5NT |
| | ♣A4 | ♣J10 | 6◇ | 6♡ |
| | | | 派司 | |

西家開叫1♠，東家有4張♠套支持及有一優質♡長套，跳叫3♡作「花色支持詢問」。西家回應第四級回答4◇表示有Hxxx或Hxxxx。東家叫5♣作「關鍵控制詢問」問♣控制（5線詢問不採用「一般控制詢問」回答模式），西家回應第三級回答5♠表示有♣A或缺門，東家叫5NT作「關鍵控制詢問」問未曾問過的◇花套控制，西家第二級回答6◇表示有◇K或單張，東家叫6♡作小滿貫。

| 牌例 | 西家 | 東家 | 西家叫牌 | 東家叫牌 |
|---|---|---|---|---|
| 4-02 | ♠KQ653 | ♠A1072 | 1♠ | 3♣ |
| | ♡Q54 | ♡A | 3♠ | 3NT |
| | ◇Q53 | ◇A4 | 4♠ | 7♠ |
| | ♣K2 | ♣AQ10765 | 派司 | |

| 4-02 | 西家開叫1♠，東家有4張♠套支持及有一優質♣長套，跳叫3♣作「花色支持詢問」。西家回應第三級回答3♠表示有Hx或Hxx。東家「問其所答」以3NT問♠作「開叫花色套之大牌詢問」，西家第四級4♠回答表示有♠K及♠Q。東家能計算到13磴，叫7♠大滿貫。 |
|---|---|

| 牌例 4-03 | 西家 | 東家 | 西家叫牌 | 東家叫牌 |
|---|---|---|---|---|
| | ♠A9862 | ♠KQ753 | 1♠ | 3♡ |
| | ♡K54 | ♡AQ8763 | 4♣ | 4♢ |
| | ♢Q2 | ♢A2 | 4♠ | 4NT |
| | ♣K72 | ♣ | 5♡ | 7♠ |
| | | | | 派司 |

西家開叫1♠，東家有4+張♠套支持及有一優質♡長套，跳叫3♡作「花色支持詢問」。西家回應第三級回答4♠表示有Hx或Hxx。東家叫4♢作「一般控制詢問」問♢控制。西家回應第二級回答4♠表示有Q或雙張。東家「問其所答」叫4NT問♠作「開叫花色套之大牌詢問」，西家第三級5♡回答表示有♠A。東家計算到可吃5磴♠，6磴♡，1磴♢及王吃1磴♢，叫7♠大滿貫。

| 牌例 4-04 | 西家 | 東家 | 西家叫牌 | 東家叫牌 |
|---|---|---|---|---|
| | ♠6 | ♠QJ | | 1♢ |
| | ♡AQJ92 | ♡75 | 3♡ | 3♠ |
| | ♢QJ76 | ♢AKJ952 | 4♣ | 5♣ |
| | ♣K105 | ♣AQ4 | 5♢ | 6♣ |
| | | | 6♢ | 派司 |

東家開叫1♢，西家有4張♢套支持及有一優質♡長套，跳叫3♡作「花色支持詢問」。東家回應第一級回答3♠表示有xx或以下。西家叫4♣作「一般控制詢問」問♣控制，東家第五級5♣回答表示有♣AK或♣AQ。西家叫5♢作「開叫花色套之大牌詢問」，東家第五級回答6♢表示有♢AK或♢AQ。西家就停在6♢作小滿貫。　（由於東家回應第一級不能支持♡，西家知道有機會有♡失磴，可考慮在3♠回應後直接叫5♢）

| 牌例 4-05 | 西家 | 東家 | 西家叫牌 | 東家叫牌 |
|---|---|---|---|---|
| | ♠Q10653 | ♠AK82 | 1♠ | 3♡ |
| | ♡KJ654 | ♡AQ8732 | 4♢ | 4♠ |
| | ♢K | ♢ | 5♣ | 5NT |
| | ♣A4 | ♣J108 | 6♡ | 7♠ |
| | | | 派司 | |

| 4-05 | 西家開叫1♠，東家有4張♠套支持及有一優質♡長套，跳叫3♡作「花色支持詢問」。西家回應第四級回答4♢表示有Hxxx或Hxxxx。東家叫4♠作「開叫花色套之大牌詢問」，西家第二級回答5♣表示有♠K或♠Q。東家「問其所答」叫5NT問♣「關鍵控制詢問」。西家第三級6♡回答表示有♣A或缺門。東家計算到可吃5磴♠，6磴♡，1磴♣及王吃1磴♢，叫7♠大滿貫。 |
|---|---|

| 牌例 4-06 | 西家 | 東家 | 西家叫牌 | 東家叫牌 |
|---|---|---|---|---|
| | ♠ | ♠AK | | 1♡ |
| | ♡K764 | ♡AJ1032 | 3♢ | 3♠ |
| | ♢KQJ10872 | ♢543 | 4♡ | 5♣ |
| | ♣AK | ♣J75 | 6♢ | 派司 |

東家開叫1♡，西家有4張♡套支持及有一優質♢長套，跳叫3♢作「花色支持詢問」。東家回應第二級回答3♠表示有xxx。西家叫4♡作「開叫花色套之大牌詢問」，東家第三級回答5♣表示有H♡。由於沒有♢A，西家叫6♢小滿貫作停叫。

| 牌例 4-07 | 西家 | 東家 | 西家叫牌 | 東家叫牌 |
|---|---|---|---|---|
| | ♠A72 | ♠KQ1073 | 1♢ | 3♠ |
| | ♡9 | ♡A108 | 4♢ | 4♡ |
| | ♢KJ1075 | ♢AQ32 | 5♣ | 5♢ |
| | ♣K954 | ♣8 | 5♠ | 5NT |
| | | | 6♢ | 派司 |

西家開叫1♢，東家有4張♢套支持及有一優質♠長套，跳叫3♠作「花色支持詢問」。西家回應第三級回答4♢表示有Hx或Hxx。東家叫4♡作「一般控制詢問」問♡控制，西家第三級5♣回答表示有♡K或單張。東家叫5♢作「開叫花色套之大牌詢問」，西家第二級回答5♠表示有♢K或♢Q。東家叫5NT作「關鍵控制詢問」詢問♣套（唯一剩餘未問之花色）。西家第二級回答6♢，表示有♣K或單張。東家知道缺少♣A，就停在6♢作小滿貫。

| 牌例 4-08 | 西家 | 東家 | 西家叫牌 | 東家叫牌 |
|---|---|---|---|---|
| | ♠AK | ♠94 | 1♡ | 3♣ |
| | ♡QJ10752 | ♡AK32 | 3♢ | 3♠ |
| | ♢10954 | ♢A | 4♠ | 6♡ |
| | ♣10 | ♣KQ8753 | 派司 | |

西家開叫1♡，東家有4張♡套支持及有一優質♣長套，跳叫3♣作「花色支持詢問」。西家回應第一級回答3♢表示有xx或以下。東家叫3♠作「一般控制詢問」問♠控制，西家第五級4♠回答表示有♠AK或♠AQ。東家叫6♡作小滿貫。

| 牌例 | 西家 | 東家 | 西家叫牌 | 東家叫牌 |
|---|---|---|---|---|
| 4-09 | ♠AJ1043 | ♠KQ86 | 1♠ | 3♡ |
| | ♡Q104 | ♡AK963 | 4♣ | 4♢ |
| | ♢AJ7 | ♢42 | 5♢ | 5♠ |
| | ♣95 | ♣A10 | 6♢ | 6♠ |
| | | | 派司 | |

西家開叫1♠，東家有4張♠套支持及有一優質♡長套，跳叫3♡作「花色支持詢問」。西家回應第三級回答4♣表示有Hx或Hxx。東家叫4♢作「一般控制詢問」問♢控制，西家第四級5♣回答表示有♢A或缺門。東家叫5♠作「開叫花色套之大牌詢問」，西家第三級6♢回答表示有♠A。東家叫6♠作作小滿貫。

| 牌例 | 西家 | 東家 | 西家叫牌 | 東家叫牌 |
|---|---|---|---|---|
| 4-10 | ♠A5 | ♠7 | 1♡ | 3♢ |
| | ♡A10962 | ♡K8743 | 3NT | 4♣ |
| | ♢K75 | ♢AQ632 | 4♢ | 4♡ |
| | ♣J54 | ♣A6 | 5♣ | 5♠ |
| | | | 6♢ | 6♡ |
| | | | 派司 | |

西家開叫1♡，東家有4+張♡套支持及有一優質♢長套，跳叫3♢作「花色支持詢問」。西家回應第三級回答3NT表示有Hx或Hxx。東家叫4♣作「一般控制詢問」問♣控制，西家回應第一級回答4♢表示沒有Q或雙張。東家叫4♡作「開叫花色套之大牌詢問」，西家第三級5♣回答表示有♡A。東家叫5♠作「關鍵控制詢問」問♠控制，西家第三級回答6♢，表示有♠A或缺門。由於沒有♡Q及♣套可能有一失磴，東家叫6♡作小滿貫。

| 牌例 | 西家 | 東家 | 西家叫牌 | 東家叫牌 |
|---|---|---|---|---|
| 4-11 | ♠AJ62 | ♠KQ7543 | | 1♠ |
| | ♡942 | ♡A | 3♢ | 3NT |
| | ♢AK1083 | ♢Q97 | 4♡ | 5♢ |
| | ♣A | ♣J64 | 5♠ | 6♡ |
| | | | 7♠ | 派司 |

東家開叫1♠，西家有4張♠套支持及有一優質♢長套，跳叫3♢作「花色支持詢問」。東家回應第三級回答3NT表示有Hx或Hxx。西家叫4♡作「一般控制詢問」問♡控制，東家回應5♢表示第四級有♡A或缺門。西家叫5♠作「開叫花色套之大牌詢問」，東家回應6♡表示第四級有♠KQ。西家叫7♠作大滿貫。

| 牌例 | 西家 | 東家 | 西家叫牌 | 東家叫牌 |
|------|------|------|----------|----------|
| 4-12 | ♠98543 | ♠AKQ62 | 1♠ | 3♡ |
| | ♡QJ53 | ♡AK10 | 4♢ | 5♣ |
| | ♢KQ8 | ♢ | 5♠ | 7♠ |
| | ♣A | ♣KQ543 | 派司 | |

西家開叫1♠，東家有4張♠套支持及有一優質♣長套，理當跳叫4♣作「花色支持詢問」問♣。由於♡Q是一重要關鍵張。剛好東家有♡AK，可以借用「花色支持詢問」問H來查看♡Q。東家叫♡H作「花色支持詢問」問♡，西家回應4♢表示有Hxxx或Hxxxx。東家叫5♣作「關鍵控制詢問」問♣控制，西家第三級回答5♠，表示有♣A或缺門。東家叫7♠作大滿貫。

## 本章總結

本章特點是用創新方法來處理雙門花色套，以「花色支持詢問」作詢問開始，接著用「一般控制詢問」、「關鍵控制詢問」、「開叫花色套之大牌詢問」等工具來尋找更多牌力訊息，幫助確立最佳合約。以上這些詢問法看似複雜，但在明白其步驟及原理後，這優良工具是容易運用的。如何選擇詢問次序及詢問方法，更似藝術！

# 第五章　劍中有劍

♠8 ♡AQJ97 ◇AJ103 ♣KJ7　-------------　♠75 ♡K62 ◇KQ42 ♣10632

在第三章「皇袍加身」中，當開叫者作1♡／1♠開叫後，同伴作加一支持，是表示0-6大牌點4張王牌或5-8大牌點3張王牌花色支持。雖然同伴示弱，但當開叫者牌力較強，而手上持有另一門四張或以上花色套，牌力是會跟據與同伴的牌型配合程度而有不同的升值（例如同伴在該花色套有長度支持，又或者是單張或缺門）。開叫者是可以用特殊問牌方法，找出同伴牌力及配合該第二花色套的程度，嘗試成局。

特殊問牌法的應用，是當同伴加一應叫支持開叫之高花套後，開叫者向同伴表示所持的第二花色套，探測配合程度。如開叫者第二輪叫的是2♠，表示所持的4+張套是♠；要表示其持有其他花色套，則叫比該花色套低一級的花色作為表示：即叫2NT代表有♣套，3♣代有表◇套，3◇代表有♡套。同伴回答方法是：在三線回叫開叫花色是表示不能配合，答叫比問叫花色高一級的花色是表示可以配合，即答叫2NT代表♠套能配合，3♣／3◇／3♡分別表示♣／◇／♡套能配合。這樣間接出示4+張新花套，目的是騰出多一個回答空間。

當開叫者持有雙花色套：同伴如果牌型也能配合第二套花色，可能已經有9贏磴，接近成局所需的10磴。同伴能配合的情況有以下幾種：

a. 同伴在第二套有3-4張時，並包括有AKQ中兩張大牌，有大機會全取4磴。新花色套亦可以考慮作為4-4王牌，利用開叫花套的5張長度墊走旁門失磴。所以最好情況是同伴持在新花色套持有HHxx四張，最差是持有xxxx四張小牌。（長門配合）

b. 同伴在新花色套持有雙張時，有機會王吃1-2磴。這種牌型下，最好情況是該雙張全是大牌，最差是全是小牌。（短門配合）

c. 同伴在新花色套有單張或缺門時，有大機會可以王吃2-3磴。（短門配合）

因此同伴去配合新花色套可分為短門配合或長門配合。短門配合是靠王吃去增加贏磴。長門配合是靠花套中的大牌去建立贏磴。長門4-4配合還可以考慮作王牌之用。

# 第一節　1♡ - 2♡的叫牌演變

開叫1♡及同伴作加一支持2♡後，開叫者如有15+大牌點，或少於15+大牌點但有單張或缺門等，手上又持有另一門四張或以上花色套，並帶AKQ至少其中一張，經牌力評估後是有機會成局，開叫者可以採用上述問牌方法，去探索同伴的牌力情況。

開叫者再叫如下，如有機會成局可採用特殊詢問法宣示4+張花色套：

派司　無機會成局

4♡　強牌可成局，開叫者直接叫成局

2♠　有機會成局，持有4+張♠套，有AKQ至少其中1張

2NT　有機會成局，持有4+張♣套，有AKQ至少其中1張

3♣　有機會成局，持有4+張◇套，有AKQ至少其中1張

在1♡-2♡-2♠後的同伴叫牌：

2NT　♠套有支持，有5-6大牌點，該花色套可以是長門（有4張支持）或短門（雙張或以下）配合，可邀請開叫者選擇♡或♠嘗試成局（開叫者叫4♡成局，也可以叫3♠詢問同伴如果是長門配合，可以用♠成局）

3♡　表示極弱的0-6大牌點，無其他支持價值，不能成局

4♡　表示有最高點牌力（7-8大牌點），支持成局

在1♡-2♡-2NT後的同伴叫牌：

3♣　♣套有支持，有5-6大牌點，該花色套可以長門或短門配合，可邀請開叫者以♡成局

3♡　表示極弱的0-6大牌點，無其他支持價值，不能成局

4♡　表示有最高點牌力（7-8大牌點），支持成局

在1♡-2♡-3♣後的同伴叫牌：

3◇　◇套有支持，有5-6大牌點，該花色套可以長門或短門配合，可邀請開叫者以♡成局

3♡　表示極弱的0-6大牌點，無其他支持價值，不能成局

4♡　表示有最高點牌力（7-8大牌點），支持成局

注意：如同伴有9-11大牌點及3張王牌支持，是先叫2♣作詢問叫，如開叫者回答2◇是11-14大牌點時，同伴叫2♡作束叫。開叫者如有額外牌力，亦可用以上的特殊詢問法宣示4+張探索成局。

| 牌例 | 西家 | 東家 | 西家叫牌 | 東家叫牌 |
|------|------|------|----------|----------|
| 5-01 | ♠8 | ♠75 | 1♡ | 2♡ |
| | ♡AQJ97 | ♡K62 | 3♣ | 3♢ |
| | ♢AJ103 | ♢KQ42 | 4♡ | 派司 |
| | ♣KJ7 | ♣10632 | | |

西家有16大牌點及有5+張♡套開叫1♡，東家有8大牌點叫2♡表示有0-6大牌點4張♡套或5-8大牌點3張♡套支持。西家有15大牌點及4張♢套可以試探成局叫3♣（即叫第二花色♢套低一級的♣套）。東家有8大牌點及♢套能長門配合叫3♢。西家叫4♡成局。

| 牌例 | 西家 | 東家 | 西家叫牌 | 東家叫牌 |
|------|------|------|----------|----------|
| 5-02 | ♠6 | ♠8542 | 1♡ | 2♡ |
| | ♡AQ10543 | ♡K962 | 3♡ | 派司 |
| | ♢K53 | ♢J7 | | |
| | ♣K73 | ♣Q54 | | |

西家有12大牌點及有5+張♡套開叫1♡，東家有6大牌點叫2♡表示有0-6大牌點4張♡套或5-8大牌點3張♡套支持。西家有12大牌沒有單張及4張花色套，有6張♡套叫3♡邀請成局。東家無額外價值，接受以3♡成約。

| 牌例 | 西家 | 東家 | 西家叫牌 | 東家叫牌 |
|------|------|------|----------|----------|
| 5-03 | ♠6 | ♠8542 | 1♡ | 2♡ |
| | ♡AQ1054 | ♡K962 | 3♣ | 3♢ |
| | ♢K853 | ♢J7 | 4♡ | 派司 |
| | ♣K3 | ♣Q54 | | |

西家有12大牌點及有5+張♡套開叫1♡，東家有6大牌點叫2♡表示有0-6大牌點4張♡套或5-8大牌點3張♡套支持。西家有12大牌點有單張及4張♣套可以試探成局叫3♣。東家有6大牌點及♢雙張，可以王吃♢，叫3♢。西家叫4♡成局。

## 第二節　1♠ - 2♠的叫牌演變

開叫1♠及同伴作加一支持2♠後，開叫者如有15+大牌點，或少於15+大牌點但有單張或缺門等，手上又持有另一門四張或以上花色套，並帶AKQ至少其中一張，經牌力評估後是有機會成局，開叫者可以採用上述問牌方法，去探索同伴的牌力情況。

開叫者再叫如下，如有機會成局可採用特殊詢問法宣示4+張花色套：

派司　無機會成局

4♠　強牌可成局，開叫者直接叫成局

2NT　有機會成局，持有4+張♣套，有AKQ至少其中1張

3♣　有機會成局，持有4+張◇套，有AKQ至少其中1張

3◇　有機會成局，持有4+張♡套，有AKQ至少其中1張

在1♠-2♠-2NT後的同伴叫牌：

3♣　♣套有支持，有5-6大牌點，該花色套可以長門或短門配合，可邀請
　　開叫者以♠成局

3♠　表示極弱的0-6大牌點，無其他支持價值，不能成局

4♠　表示有最高點牌力(7-8大牌點)，支持成局

在1♠-2♠-3♣後的同伴叫牌：

3◇　◇套有支持，有5-6大牌點，該花色套可以長門或短門配合，可邀請
　　開叫者以♠成局

3♠　表示極弱的0-6大牌點，無其他支持價值，不能成局

4♠　表示有最高點牌力(7-8大牌點)，支持成局

在1♠-2♠-3◇後的同伴叫牌：

3♡　♡套有4張支持，有5-6大牌點，該花色套可以長門或短門配合，可邀
　　請開叫者選擇♡或♠嘗試成局(開叫者叫4♠成局，也可以叫4♡詢問
　　同伴如果是長門配合，可以用♡成局)

3♠　表示極弱的0-6大牌點，無其他支持價值，不能成局

4♠　表示有最高點牌力(7-8大牌點)，支持成局

注意：如同伴有9-11大牌點及3張王牌支持，是先叫2♣作詢問叫，如開叫
者回答2◇是11-14大牌點時，同伴叫2♠作束叫。開叫者如有額外牌力，亦
可用以上的特殊詢問法宣示4+張探索成局。

| 牌例 | 西家 | 東家 | 西家叫牌 | 東家叫牌 |
|---|---|---|---|---|
| 5-04 | ♠AJ1043 | ♠Q862 | 1♠ | 2♠ |
| | ♡Q104 | ♡A9653 | 派司 | |
| | ◇AJ7 | ◇42 | | |
| | ♣63 | ♣84 | | |

西家有12大牌點及有5+張♠套開叫1♠，東家有6大牌點叫2♠表示有0-6
大牌點4張♠套或5-8大牌點3張♠套支持。西家無額外價值，接受以2♠
成約。

| 牌例 | 西家 | 東家 | 西家叫牌 | 東家叫牌 |
|------|------|------|---------|---------|
| 5-05 | ♠AKJ743 | ♠Q82 | 1♠ | 2♠ |
| | ♡J5 | ♡743 | 3♠ | 4♠ |
| | ◊105 | ◊AQ976 | 派司 | |
| | ♣AK4 | ♣64 | | |

西家有16大牌點及5+張♠套開叫1♠，東家有8大牌點叫2♠表示有0-6大牌點4張♠套或5-8大牌點3張♠套支持。西家有16大牌沒有單張及4張花色套，叫3♠邀請成局。東家有8大牌點高限，接受邀請成局叫4♠。

| 牌例 | 西家 | 東家 | 西家叫牌 | 東家叫牌 |
|------|------|------|---------|---------|
| 5-06 | ♠A7432 | ♠KQJ109 | 1♠ | 2♠ |
| | ♡K9 | ♡854 | 3♠ | 派司 |
| | ◊KQ3 | ◊965 | | |
| | ♣AQ2 | ♣83 | | |

西家有18大牌點及5+張♠套開叫1♠，東家有6大牌點叫2♠表示有0-6大牌點4張♠套或5-8大牌點3張♠套支持。西家有18大牌沒有單張及4張花色套，叫3♠邀請成局。東家無額外價值，並且很多失磴，不接受邀請，以3♠成約。

**本章其他牌例**

| 牌例 | 西家 | 東家 | 西家叫牌 | 東家叫牌 |
|------|------|------|---------|---------|
| 5-07 | ♠AK943 | ♠QJ65 | 1♠ | 2♠ |
| | ♡A32 | ♡97 | 3♣ | 3♠ |
| | ◊A753 | ◊862 | 派司 | |
| | ♣8 | ♣K743 | | |

西家有15大牌點及有5+張♠套開叫1♠，西家有6大牌點叫2♠表示有0-6大牌點4張♠套或5-8大牌點3張♠套支持。西家有15大牌點有單張及4張◊套可以試探成局叫3♣。東家無額外價值，並且很多失磴，不接受邀請，叫回3♠。西家接受以3♠成約。

| 牌例 | 西家 | 東家 | 西家叫牌 | 東家叫牌 |
|------|------|------|---------|---------|
| 5-08 | ♠AJ432 | ♠K10865 | 1♠ | 3♠ |
| | ♡K9 | ♡QJ4 | 4♠ | 派司 |
| | ◊KQ3 | ◊965 | | |
| | ♣AQ2 | ♣83 | | |

西家有19大牌點及5+張♠套開叫1♠，東家有6大牌點叫3♠表示有0-6大牌點5張♠套支持。西家有19大牌叫4♠成局。

| 牌例 | 西家 | 東家 | 西家叫牌 | 東家叫牌 |
|---|---|---|---|---|
| **5-09** | ♠AJ10832 | ♠K95 | 1♠ | 2♠ |
| | ♡6 | ♡A654 | 3♣ | 3♦ |
| | ♦K763 | ♦95 | 4♠ | 派司 |
| | ♣AJ | ♣8653 | | |

西家有13大牌點及有5+張♠套開叫1♠，東家有7大牌點叫2♠表示有0-6大牌點4張♠套或5-8大牌點3張♠套支持。西家有13大牌點有6張♠套，有單張及4張♦套可以試探成局叫3♣。東家有7大牌點及♦雙張，可以王吃♦，能短門配合叫3♦。西家叫4♠成局。

| 牌例 | 西家 | 東家 | 西家叫牌 | 東家叫牌 |
|---|---|---|---|---|
| **5-10** | ♠KJ9874 | ♠10652 | 1♠ | 2♠ |
| | ♡A5 | ♡K1064 | 3♣ | 3♠ |
| | ♦AKQ3 | ♦85 | 4♠ | 派司 |
| | ♣J | ♣1053 | | |

西家有18大牌點及有5+張♠套開叫1♠，東家有3大牌點叫2♠表示有0-6大牌點4張♠套或5-8大牌點3張♠套支持。西家有18大牌點有單張及4張♦套可以試探成局叫3♣。東家無額外價值，並且很多失磴，不接受邀請，叫回3♠。西家極強牌，叫上4♠成局。

| 牌例 | 西家 | 東家 | 西家叫牌 | 東家叫牌 |
|---|---|---|---|---|
| **5-11** | ♠AQJ974 | ♠1052 | 1♠ | 2♠ |
| | ♡K | ♡QJ1094 | 2NT | 3♣ |
| | ♦Q2 | ♦A973 | 4♠ | 派司 |
| | ♣A1042 | ♣8 | | |

西家有16大牌點及有5+張♠套開叫1♠，東家有7大牌點叫2♠表示有0-6大牌點4張♠套或5-8大牌點3張♠套支持。西家有16大牌點有單張及4張♣套可以試探成局叫2NT（叫2NT表示有♣套）。東家有7大牌點及♣單張，可以王吃♣，能短門配合叫3♣。西家叫4♠成局。

| 牌例 | 西家 | 東家 | 西家叫牌 | 東家叫牌 |
|---|---|---|---|---|
| **5-12** | ♠Q87 | ♠AK965 | | 1♠ |
| | ♡K754 | ♡AQ63 | 2♠ | 3♦ |
| | ♦10942 | ♦8 | 3♡ | 4♡ |
| | ♣107 | ♣743 | 派司 | |

東家有13大牌點及有5+張♠套開叫1♠，西家有5大牌點叫2♠表示有0-6大牌點4張♠套或5-8大牌點3張♠套支持。東家有13大牌點有單張可以試探成局叫3♦（叫3♦表示有♡套）。西家有5大牌點但♡能長門配合叫3♡。東家叫4♡表示如果西家♡套4張支持可造成♡合約。西家接受邀請。

| 牌例 | 西家 | 東家 | 西家叫牌 | 東家叫牌 |
|---|---|---|---|---|
| 5-13 | ♠K103 | ♠A9865 | | 1♠ |
| | ♡9842 | ♡10763 | 2♠ | 3♢ |
| | ♢10 | ♢A9 | 3♡ | 4♡ |
| | ♣AJ1083 | ♣KQ | 派司 | |

東家有13大牌點及有5+張♠套開叫1♠，西家有8大牌點叫2♠表示有0-6大牌點4張♠套或5-8大牌點3張♠套支持。東家有13大牌點有單張及4張♡套可以試探成局叫3♢(叫3♢表示有♢套)。西家有8大牌點但♡能長門配合叫3♡。東家叫4♡表示如果西家♡套4張支持可造成♡合約。西家接受邀請。(此牌很特別，4♡能造成而4♠不能造成。)

| 牌例 | 西家 | 東家 | 西家叫牌 | 東家叫牌 |
|---|---|---|---|---|
| 5-14 | ♠AK63 | ♠7542 | 1♡ | 2♡ |
| | ♡AQ9754 | ♡K62 | 2♠ | 2NT |
| | ♢ | ♢8742 | 3♠ | 4♣ |
| | ♣K73 | ♣A5 | 4NT | 5♡ |
| | | | 6♡ | 派司 |

西家有16大牌點及有5+張♡套開叫1♡，東家有7大牌點叫2♡表示有0-6大牌點4張♡套或5-8大牌點3張♡套支持。西家有16大牌點及4張♠套可以試探成局叫2♠。東家有7大牌點及有♠套4張能長門配合叫2NT。西家叫3♠作扣叫表示♠有第一輪控制，東家叫4♣表示♣有第一輪或第二輪控制。西家叫4NT「普強式」「羅馬關鍵張黑木氏」詢問關鍵張，東家回應5♡表示有2關鍵張及沒有♡Q。西家叫6♡作小滿貫。

| 牌例 | 西家 | 東家 | 西家叫牌 | 東家叫牌 |
|---|---|---|---|---|
| 5-15 | ♠A | ♠107652 | 1♡ | 2♣ |
| | ♡KJ1085 | ♡Q94 | 2♢ | 2♡ |
| | ♢K9532 | ♢A876 | 3♣ | 3♢ |
| | ♣72 | ♣K | 4♡ | 派司 |

本牌例與3-06相同。西家開叫1♡，東家有9+大牌點叫2♣作詢問，西家回答2♢表示5張♡及11-14大牌點。東家只有9大牌點及三張王牌，叫2♡作停叫。西家有單張及有5張♢，叫3♣試探成局。東家有9大牌點能長門配合♢套叫3♢。西家叫4♡成局。

## 本章總結

　　本章重點，是針對高花合約，在開叫者有較高牌力及有短門情況下，就算同伴首輪回應只作加一支持，設計一套通過特殊的叫出新花方法，騰出回答空間，以獲取更多同伴的牌力和牌型資訊，作成局與否的抉擇。

# 第六章　梅綻多姿

♠AK9 ♡K5 ◇J1075 ♣A1092　------------　♠Q8 ♡A982 ◇Q9 ♣K7654

　　開叫1♣的條件是牌力有11-19大牌點，♣套可以最少1張♣。當同伴有11+大牌點，用2♣作詢問，開叫者需要有足夠的示牌空間，將牌情細節表露。如果開叫者是低限11-12大牌點，而同伴的牌力相若，其共同牌力是22-24大牌點，距離成局邊緣是很接近，如果雙方能將牌型牌力準確互通，對在二線、三線及成局找到最佳合約是十分重要。

　　1♣開叫者，不保證♣套有5張或以上，要到開叫者再叫才會顯示。本系統的設計，是在1◇／1♡／1♠的開叫，同伴持有9+大牌點已可用2♣作詢問。但如果是1♣開叫，由於此時尚未知開叫者是否持5張♣套，同伴持有11+大牌點才用2♣作詢問，比較保險。此外，可以開叫1♣的牌型種類，亦較開叫1◇／1♡／1♠的牌型組合為多，各種合約可能性都存在，可謂婀娜多姿，各自精彩，所以需要的窗口亦增多了。本書在此將「梅局」風采全面曝光。

## 第一節　2♣詢問叫

　　開叫者開叫1♣，同伴以2♣詢問，開叫者用以下八個窗口回答：

窗口1　2◇　11-12 大牌點

窗口2　2♡　13-14大牌點，有4張♡套，沒有5+張♣套，可能還有其他4張花色套（同伴叫2♠表示有4張♠套，叫2NT表示沒有4張♠套，都是請開叫者表示有沒有其他4張套。）

窗口3　2♠　13-14大牌點，有4張♠套，沒有5+張♣套，沒有4張♡套，可能還有其他4張花色套（同伴可以叫2NT去詢問有沒有其他4張套。）

窗口4　2NT　15-19大牌點，4441分配

窗口5　3♣　13-14大牌點，只有　單一5+張♣套或兼有4張◇套，沒有4張高花套，兩高花不是全部有擋張（兩高花都有擋張考慮叫3NT）（同伴可以3◇再問Hxx）

窗口6　3◇　15-19大牌點，只有5+張♣或兼有4張◇套，沒有4張高花套

窗口7　3♡／♠　16-19大牌點，有4張♡／♠套及5+張♣套

窗口8　3NT　13-14大牌點，有一或兩套4張低花，沒有4張高花，但雙
　　　　高花套及◇套全部有擋張

# 第二節　1♣ - 2♣ - 3NT及3♣的叫牌

　　窗口8的叫牌演變：開叫者開叫1♣，同伴以2♣詢問，開叫者回答3NT
成局，表示有13-14大牌點，有一或兩套4張低花，沒有4張高花套，是平均
牌型，但雙高花及◇套通常全部都有擋張，同伴可自然地回應。

　　窗口5的叫牌演變：開叫者開叫1♣，同伴以2♣詢問，開叫者回答3♣，
表示有13-14大牌點，只有單一5+張♣套或兼有4張◇套，沒有4張高花套，
兩套高花及◇套不是全部有擋張，同伴再叫時有以下的回應：

派司　11-12大牌點，兩高花不是全部有擋張

3◇　沒有♣套支持，卻持有4張高花套帶AKQ大牌其中兩張，雖然知道
　　　開叫者沒有4張高花套，但希望開叫者有3張高花套並含AKQ其中
　　　一張大牌，以7張王牌4-3組合成局。3◇是問開叫者3張高花套。

　　　　　開叫者回答：3♡表示♡有3張並且含有1張大牌
　　　　　　　　　　　　3♠表示♠有3張並且含有1張大牌
　　　　　　　　　　　　3NT表示沒有含大牌的3張高花

3♡　同伴已有♠及◇擋張，問開叫者♡是否有擋張以3NT成合約
　　　開叫者如果沒有♡擋張叫4♣回應
　　　如同伴再叫4♠，表示有16+大牌點的5+張♠套
3♠　同伴已有♡及◇擋張，問開叫者♠是否有擋張以3NT成合約
　　　開叫者如果沒有♠擋張叫4♣回應
　　　如同伴再叫4♡，表示有16+大牌點的5+張♡ 套
3NT　兩套高花及◇套全部有擋張，3NT可成合約

上述兩個窗口，已達可成局邊緣，窗口5的牌型不一定利於NT合約，須要
同時探索♡／♠以7張王牌4-3組合的成局機會。

| 牌例 | 西家 | 東家 | 西家叫牌 | 東家叫牌 |
|---|---|---|---|---|
| 6-01 | ♠AK9 | ♠Q8 | 1♣ | 2♣ |
| | ♡K5 | ♡A982 | 3NT | 派司 |
| | ◇J1075 | ◇Q9 | | |
| | ♣A1092 | ♣K7654 | | |

> | 6-01 | 西家有15大牌點，沒有5張♠、♡、◇套，開叫1♣。東家有11大牌點叫2♣作詢問叫，西家回答3NT表示有13-14大牌點，有4張♣套或兼有4張◇套，沒有4張高花，兩高花及◇套通常全部有擋張。西家叫3NT成局。 |

| 牌例<br>6-02 | 西家 | 東家 | 西家叫牌 | 東家叫牌 |
|---|---|---|---|---|
| | ♠K82 | ♠A65 | 1♣ | 2♣ |
| | ♡64 | ♡KQ10 | 3♣ | 3NT |
| | ◇K43 | ◇Q98 | 派司 | |
| | ♣AK953 | ♣Q1064 | | |

西家有13大牌點，沒有5張♠、♡、◇套，開叫1♣。東家有13大牌點叫2♣作詢問叫，西家回答3♣表示有13-14大牌點，有5+張♣套或4張♣套，沒有4張高花，兩高花不是全部有擋張。東家全部有擋張，叫3NT成局。

## 第三節　1♣ - 2♣ - 2◇的叫牌

窗口1的叫牌演變：開叫者開叫1♣，同伴以2♣詢問，開叫者回答2◇表示11-12大牌點。

a. 同伴有11-12大牌點，有以下非迫叫的叫法：

2♠　有♠4張（2♡留作13+大牌點迫叫之用，在下段成局叫法中另述）
　　開叫者再叫如下（有五種回答）：

　　(i)　派司表示有3張♠支持
　　(ii)　2NT表示沒有3張♠支持，亦沒有5張♣套，即表示♡與◇套是4-3、3-4或4-4。同伴如有另一門4張套可在三線叫出，否則派司。開叫者其後自然回應
　　(iii)　3♣表示5+張♣套，沒有3張♠支持，但可能兼有4張◇套，同伴如♣套少於兩張，可叫另一套花色或3NT
　　(iv)　3♠表示4張♠支持
　　(v)　3NT表示7+張♣套（作賭叫）

2NT　11-12大牌點，沒有4張♠套，沒有5張花色套，有可能有4張♡套，屬平均牌型，有束叫意圖。開叫者續叫3NT是表示7+張♣套（作賭叫）

3♣　11-12大牌點，有5-6張♣套
3◇　11-12大牌點，有5-6張◇套
3♡　11-12大牌點，有好的5張♡或6張♡套
3♠　11-12大牌點，有好的5張♠或6張♠套

4♣　　有7+張♣套

4◇　　有7+張◇套

b. 成局，有以下叫法：

4♡　　11-12大牌點，有7+張♡套

4♠　　11-12大牌點，有7+張♠套

3NT　13-14大牌點，沒有5張低花套，亦沒有4張高花套，是束叫

2♡　　13+大牌點，是迫叫至成局的詢問叫

　　　　開叫者有四種回答：

　　　(i)　　2♠表示沒有4張高花套，亦沒有5張♣套

　　　(ii)　 2NT表示有4張高花套

　　　(iii)　3♣表示只有5張♣套或兼有4張d套（沒有4張高花），兩套
　　　　　　高花不是全部有擋張

　　　(iv)　3NT表示只有5張♣套或兼有4張◇套（沒有4張高花），兩
　　　　　　套高花都有擋張，是束叫

(i) 開叫者回答2♠表示沒有4張高花套

　　同伴在開叫者回答2♠後叫2NT是再問分配

　　開叫者回答：　3♣(3334)，　3◇(3343)，　3♡(4-4低花，只有2張♡)
　　　　　　　　　 3♠(4-4低花，只有2張♠)

　　開叫者回答2♠後同伴直接叫3♡／3♠，是分別表示有16+大牌點的
　　5+張♡套或5+張♠套

(ii) 開叫者回答2NT表示有4張高花

　　同伴在開叫者回答2NT後叫3♣是問開叫者是否還有4張低花套

　　開叫者回答：3◇(沒有4張低花套)，3♡(有4張♣套)，3♠(有4張◇套)，
　　　　　　　　 3NT(有兩套4張低花)

　　同伴在開叫者回答2NT後叫3◇是問開叫者的高花套情況

　　開叫者回答：3♡(有4張♡套)，3♠(有4張♠套)，3NT(有兩套4張高花)

　　同伴在開叫者回答2NT後直接叫3♡／3♠，是分別表示有16+大牌點
　　的5+張♡或5+張♠套

(iii) 開叫者回答3♣，表示有只有5+張♣套或兼有4張◇套，而兩高花套
　　　不是全部有擋張

　　　同伴再叫時有以下的回應（以下叫法與第二節窗口5叫法相同）：

　　　派司　　13-14大牌點，兩套高花不是全部有擋張

3◇　♣套沒有支持，卻持有4張高花套帶AKQ大牌其中兩張，雖然知道開叫者沒有4張高花套，但希望開叫者有3張高花套並含AKQ其中一張大牌，以7張王牌4-3組合成局。
開叫者回答：　3♡表示♡有3張並且含有1張大牌
　　　　　　　　3♠表示♠有3張並且含有1張大牌
　　　　　　　　3NT表示沒有含大牌的3張高花

3♡　同伴已有♠及◇擋張，問開叫者♡是否有擋張以3NT成合約
開叫者如果沒有♡擋叫4♣回應
如同伴再叫4♠，表示有16+大牌點的5+張♠套

3♠　同伴已有♡及◇擋張，問開叫者♠是否有擋張以3NT成合約
開叫者如果沒有♠擋叫4♣回應
如同伴再叫4♡，表示有16+大牌點的5+張♡套

3NT　兩套高花全部有擋張，3NT可成合約

(iv)　開叫者回答3NT，是表示只有5張♣套或兼有4張◇套，兩套高花都有擋張，是束叫

| 牌例 | 西家 | 東家 | | 西家叫牌 | 東家叫牌 |
|---|---|---|---|---|---|
| 6-03 | ♠Q8654 | ♠AK7 | | | 1♣ |
| | ♡AJ42 | ♡865 | | 2♣ | 2◇ |
| | ◇KJ8 | ◇A743 | | 2♠ | 派司 |
| | ♣2 | ♣J105 | | | |

東家有12大牌點，沒有5張♠、♡、◇套，開叫1♣。西家有11大牌點叫2♣作詢問叫，東家回答2◇表示有11-12大牌點。西家只有11大牌點沒有作2♡迫叫，叫2♠作合約，東家接受。

| 牌例 | 西家 | 東家 | | 西家叫牌 | 東家叫牌 |
|---|---|---|---|---|---|
| 6-04 | ♠QJ65 | ♠9872 | | 1♣ | 2♣ |
| | ♡Q652 | ♡K93 | | 2◇ | 2♡ |
| | ◇5 | ◇AK82 | | 2NT | 3◇ |
| | ♣AK63 | ♣QJ | | 3NT | 4♠ |
| | | | | 派司 | |

西家有12大牌點，沒有5張♠、♡、◇套，開叫1♣。東家有13大牌點叫2♣作詢問叫，西家回答2◇表示有11-12大牌點。東家有13+大牌點叫2♡作詢問叫，迫叫成局。西家回答2NT表示有4張高花及沒有5+♣套。東家叫3◇繼續問高花，西家回答3NT，表示有4-4高花。東家叫4♠成局。

## 第四節　1♣ - 2♣ - 2♡的叫牌

　　窗口2的叫牌演變:開叫者開叫1♣,同伴以2♣詢問,開叫者回答2♡表示13-14大牌點,有4張♡套,亦可能有4張♠套,可能還有其他4張花色套,但沒有5張♣套。同伴接著叫2♠是表示有4張♠套;叫2NT表示沒有4張♠套,都 是詢問開叫者有沒有其他4張套。

　　同伴回答如下:

| | |
|---|---|
| 2♠ | 11+大牌點,有4+張♠套,是問開叫者有沒有其他4張套 |
| | 開叫者再叫如下: |
| | 2NT(4441分配,低花單張),3♣(套有4張♣套), |
| | 3♦(兼有4張♦套),3♡(1-4-4-4分配,♠單張), |
| | 3♠(兼有4張♠套),3NT(沒有其他4張套,即3-4-3-3分配) |
| 2NT | 11+大牌點,沒有4張♠套,是問開叫者有沒有其他4張套 |
| | 開叫者再叫如下: |
| | 3♣(兼有4張♣套),3♦(兼有4張♦套), |
| | 3♡(1-4-4-4分配,♠單張), |
| | 3♠(4441分配,低花單張),3NT(3-4-3-3分配) |

　　同伴在開叫者回答3♣後,可叫3♦或3♠再問開叫者該門有沒有擋張去叫3NT成局

　　同伴在開叫者回答3♦後,可叫3♠再問開叫者該門有沒有擋張去叫3NT成局

　　開叫者開叫1♣,同伴以2♣詢問,開叫者回答2♡表示13-14大牌點有4張♡套後,同伴如持有16+大牌點,可作如下叫牌:3♣(有5+張♣套),3♦(有5+張♦套),3♡(有4+張♡套),3♠(有5+張♠套)。

| 牌例 6-05 | 西家 | 東家 | 西家叫牌 | 東家叫牌 |
|---|---|---|---|---|
| | ♠AJ74 | ♠KQ8 | 1♣ | 2♣ |
| | ♡Q1063 | ♡K9 | 2♡ | 2NT |
| | ♦Q | ♦A1098 | 3♠ | 3NT |
| | ♣AJ73 | ♣10964 | 派司 | |

西家有14大牌點,沒有5張♠、♡、♦套,開叫1♣。東家有12大牌點叫2♣作詢問叫,西家回答2♡表示有13-14大牌點,有4張♡套。東家沒有4張♠套叫2NT繼續詢問,西家回答3♠表示有有4-4高花及低花有單張。東西家合共有25大牌點,東家叫3NT成局。

# 第五節　1♣ - 2♣ - 2♠的叫牌

窗口3的叫牌演變：開叫者開叫1♣，同伴以2♣詢問，開叫者回答2♠表示13-14大牌點，有4張♠套，沒有4張♡套，也沒有5張♣套。同伴叫2NT去詢問開叫者有沒有其他4張套。開叫者回答如下：

3♣(兼有4張♣)，3◇(兼有4張◇)，3♡(4-1-4-4分配，♡單張，有雙低花各4張，♣較好)，3♠(4-1-4-4分配，♡單張，有雙低花各4張，◇較好)，3NT(4333分配)

同伴在開叫者回答3♣後，可叫3◇或3♡再問開叫者該門有沒有擋張去叫3NT成局

同伴在開叫者回答3◇後，可以3♡再問開叫者該門有沒有擋張去叫3NT成局

開叫者開叫1♣，同伴以2♣詢問，開叫者回答2♠表示13-14大牌點有4張♠套後，同伴如持有16+大牌點，可作如下叫牌：3♣(有5+張♣套)，3◇(有5+張◇套)，3♡(有5+張♡套)，3♠(有4+張♠套)。

| 牌例 | 西家 | 東家 | | 西家叫牌 | 東家叫牌 |
|------|------|------|---|----------|----------|
| 6-06 | ♠QJ65 | ♠K972 | | 1♣ | 2♣ |
| | ♡942 | ♡AKJ3 | | 2♠ | 2NT |
| | ◇K5 | ◇762 | | 3♣ | 3♠ |
| | ♣AK103 | ♣92 | | 4♠ | 派司 |

西家有13大牌點，沒有♠、♡、◇套，開叫1♣。東家有11大牌點叫2♣作詢問叫，西家回答2♠表示有13-14大牌點，有4張♠套。東家叫2NT繼續詢問，西家回答3♣表示有有4張♣套及沒有單張。東家叫3♠作王牌。西家扣叫4♣表示♣有第一輪控制，東家知道牌力不夠上滿貫，叫4♠成局。

## 第六節　1♣ - 2♣ - 2NT的叫牌

窗口4的叫牌演變：開叫者開叫1♣，同伴以2♣詢問，開叫者回答2NT表示有15-19大牌點，4441分配

同伴再叫3♣問單張花色，回答方法如下：
即3◇(單張♣)、3♡(單張◇)、3♠(單張♡)、3NT(單張♠)
開叫者作回答，同伴可自然地回應。

| 牌例 | 西家 | 東家 | | 西家叫牌 | 東家叫牌 |
|------|------|------|---|----------|----------|
| 6-07 | ♠AK82 | ♠J973 | | 1♣ | 2♣ |
| | ♡5 | ♡AQ84 | | 2NT | 3♣ |
| | ◇KQ82 | ◇AJ95 | | 3♠ | 4♠ |
| | ♣K1054 | ♣9 | | 派司 | |

| 6-07 | 西家有15大牌點，沒有5張♠、♡、◊套，開叫1♣。東家有12大牌點叫2♣作詢問叫，西家回答2NT表示有15+大牌點及4441分配。東家叫3♣繼續詢問，西家回答3♠，表示♡是單張。東家叫4♠成局。 |

## 第七節　1♣ - 2♣ - 3◊的叫牌

窗口6的叫牌演變：開叫者開叫1♣，同伴以2♣詢問，開叫者回答3◊，有15-19大牌點，只有單一5+張♣套或兼有4張◊套，沒有4張高花套。之後同伴可自然地回應。

| 牌例<br>6-08 | 西家 | 東家 | 西家叫牌 | 東家叫牌 |
|---|---|---|---|---|
| | ♠KQ7 | ♠A1064 | 1♣ | 2♣ |
| | ♡5 | ♡A1073 | 3◊ | 4◊ |
| | ◊K652 | ◊AQ43 | 4♠ | 4NT |
| | ♣AQJ42 | ♣5 | 5♡ | 6◊ |
| | | | 派司 | |

西家有15大牌點，沒有5張♠、♡、◊套，開叫1♣。東家有14大牌點叫2♣作詢問叫，西家回答3◊表示有15+大牌點及有5+張♣套，沒有4張高花，可能有4張◊套。東家叫4◊作王牌，開始扣叫。西家叫4♠表示♠有第一輪或第二輪控制。東家叫4NT「普強式」「羅馬關鍵張黑木氏」詢問關鍵張，西家回應5♡表示有2關鍵張及沒有◊Q。西家叫6◊作小滿貫。

## 第八節　1♣ - 2♣ - 3♡／♠的叫牌

窗口7的叫牌演變：開叫者開叫1♣，同伴以2♣詢問，開叫者回答3♡／3♠ 表示16-19大牌點，有4張♡／♠ 套及5+張♣套。大牌點已可成局，同伴可自然地回應。

| 牌例<br>6-09 | 西家 | 東家 | 西家叫牌 | 東家叫牌 |
|---|---|---|---|---|
| | ♠A3 | ♠K82 | 1♣ | 2♣ |
| | ♡KQ97 | ♡A102 | 3♡ | 4♣ |
| | ◊42 | ◊A73 | 4♠ | 4NT |
| | ♣AKJ104 | ♣9532 | 5♣ | 6♣ |
| | | | 派司 | |

西家有17大牌點，沒有5張♠、♡、◊套，開叫1♣。東家有11大牌點叫2♣作詢問叫，西家回答3♡表示有16-19大牌點，4張♡套及5+張♣套。東家叫4♣同意♣作王牌，開始扣叫。西家叫4♠表示♠有第一輪或第二輪控制，東家叫4NT「普強式」「羅馬關鍵張黑木氏」詢問關鍵張，西家回應5♣表示有0或3關鍵張。東家叫6♣作小滿貫。

## 本章其他牌例

| 牌例 | 西家 | 東家 | 西家叫牌 | 東家叫牌 |
|---|---|---|---|---|
| 6-10 | ♠AK10 | ♠72 | | 1♣ |
| | ♡KQ832 | ♡A107 | 2♣ | 2♦ |
| | ◇A1097 | ◇KJ85 | 2♡ | 2♠ |
| | ♣Q | ♣A1093 | 2NT | 3♠ |
| | | | 4◇ | 4♡ |
| | | | 4NT | 5◇ |
| | | | 6◇ | 派司 |

東家有12大牌點,沒有5張♠、♡、◇套,開叫1♣。西家有18大牌點叫2♣作詢問叫,東家回答2◇表示有11-12大牌點。西家有13+大牌點叫2♡作詢問叫,迫叫成局。東家回答2♠表示沒有4張高花及沒有5+♣套。西家叫2NT繼續問分配,西家回答3♠,表示有4-4低花而♠是2張。西家叫4◇同意◇作王牌,開始扣叫。東家叫4♡表示♡有第一輪控制。西家叫4NT「普強式」「羅馬關鍵張黑木氏」詢問關鍵張,東家回應5◇表示有0或3關鍵張。西家叫6◇作小滿貫。

| 牌例 | 西家 | 東家 | 西家叫牌 | 東家叫牌 |
|---|---|---|---|---|
| 6-11 | ♠QJ6 | ♠A943 | | 1♣ |
| | ♡A52 | ♡Q63 | 2♣ | 2◇ |
| | ◇AK985 | ◇J1062 | 2♡ | 2NT |
| | ♣AJ | ♣KQ | 3♣ | 3♠ |
| | | | 3NT | 派司 |

東家有12大牌點,沒有5張♠、♡、◇套,開叫1♣。西家有19大牌點叫2♣作詢問叫,東家回答2◇表示有11-12大牌點。西家有19大牌點叫2♡作詢問叫,迫叫成局。東家回答2NT表示有4張高花套及沒有5+♣套。西家叫3♣繼續問低花,東家回答3♠,表示有4張◇套。西家估算東家是平均牌型而總牌力最多是31大牌點,雖然◇套可作王牌,為保守計西家叫3NT成局。

| 牌例 | 西家 | 東家 | 西家叫牌 | 東家叫牌 |
|---|---|---|---|---|
| 6-12 | ♠Q87 | ♠AK1063 | 1♣ | 2♣ |
| | ♡K763 | ♡QJ6 | 2♡ | 2♠ |
| | ◇K52 | ◇AJ | 3NT | 4NT |
| | ♣AJ3 | ♣K82 | 5♣ | 5◇ |
| | | | 6◇ | 6♠ |
| | | | 派司 | |

西家有13大牌點,沒有5張♠、♡、◇套,開叫1♣。東家有18大牌點叫2♣作詢問叫,西家回答2♡表示有13-14大牌點,有4張♡套。東家叫2♠,表

6-12

西家有13大牌，沒有5張♠、♡、◇套，開叫1♣。東家有18大牌點叫2♣作詢問叫，西家回答2♡表示有13-14大牌點，有4張♡套。東家叫2♠，表示有4+張♠套，繼續問分配。西家叫3NT表示有3-4-3-3分配。東家叫4NT「普強式」「羅馬關鍵張黑木氏」詢問關鍵張（以♠作王牌回答），西家回應5♣表示有1或4關鍵張。東家叫5◇問K及♠Q，西家回應6◇有♠Q及有◇K。東家叫6♠作小滿貫。

| 牌例<br>6-13 | 西家 | 東家 | 西家叫牌 | 東家叫牌 |
|---|---|---|---|---|
| | ♠K43 | ♠AQ87 | 1♣ | 2♣ |
| | ♡Q4 | ♡AJ9 | 2◇ | 2♡ |
| | ◇A965 | ◇KJ32 | 2♠ | 2NT |
| | ♣K1054 | ♣A2 | 3♡ | 4◇ |
| | | | 4♠ | 4NT |
| | | | 5♣ | 6◇ |
| | | | 派司 | |

西家有12大牌點，沒有5張♠、♡、◇套，開叫1♣。東家有19大牌點叫2♣作詢問叫，西家回答2◇表示有11-12大牌點。東家有13+大牌點叫2♡作詢問叫，迫叫成局。西家回答2♠表示沒有4張高花及沒有5+♣套。東家叫2NT繼續問分配，西家回答3♡，表示有4-4低花而♡是2張。東家叫4◇同意◇作王牌，開始扣叫。西家叫4♠表示♠有第一輪或第二輪控制。東家叫4NT「普強式」「羅馬關鍵張黑木氏」詢問關鍵張，西家回應5♣表示有1或4關鍵張。東家叫6◇作小滿貫。

| 牌例<br>6-14 | 西家 | 東家 | 西家叫牌 | 東家叫牌 |
|---|---|---|---|---|
| | ♠AJ95 | ♠2 | 1♣ | 2♣ |
| | ♡864 | ♡KQ109752 | 2♠ | 2NT |
| | ◇A2 | ◇K54 | 3♣ | 3♡ |
| | ♣KQ96 | ♣A2 | 3♠ | 4♣ |
| | | | 4◇ | 4NT |
| | | | 5♡ | 5NT |
| | | | 6♣ | 6♡ |
| | | | 派司 | |

西家有14大牌點，沒有5張♠、♡、◇套，開叫1♣。東家有12大牌點叫2♣作詢問叫，西家回答2♠表示有13-14大牌點，有4張♠套。東家叫2NT繼續詢問，西家回答3♣表示有有4張♣套及沒有單張。東家叫3♡作王牌。西家扣叫3♠表示♠有第一輪控制，東家扣叫4♣表示♣有第一輪或第二輪控制。西家扣叫4◇表示◇有第一輪或第二輪控制。東家叫4NT「普強式」「羅馬關鍵張黑木氏」詢問關鍵張，西家回應5♡表示有2關鍵張及沒有♡Q。東家叫5NT問K，西家回應6♣表示有♣K。東家叫6♡作小滿貫。

| 牌例 | 西家 | 東家 | 西家叫牌 | 東家叫牌 |
|---|---|---|---|---|
| 6-15 | ♠J65 | ♠Q95 | 1♣ | 2♣ |
| | ♡AQJ8 | ♡102 | 2♡ | 2NT |
| | ◇A965 | ◇KJ62 | 3◇ | 3NT |
| | ♣J4 | ♣AQ109 | 派司 | |

西家有13大牌點，沒有5張♠、♡、◇套，開叫1♣。東家有12大牌點叫2♣作詢問叫，西家回答2♡表示有13-14大牌點，有4張♡套。東家叫2NT繼續詢問，西家回答3◇表示有有4張◇套。東家叫3NT成局。

| 牌例 | 西家 | 東家 | 西家叫牌 | 東家叫牌 |
|---|---|---|---|---|
| 6-16 | ♠A3 | ♠KQ974 | 1♣ | 2♣ |
| | ♡J72 | ♡K8 | 2◇ | 2♡ |
| | ◇987 | ◇AK65 | 3♣ | 3♡ |
| | ♣AQJ74 | ♣K10 | 4♣ | 5♣ |
| | | | 派司 | |

西家有12大牌點，沒有5張♠、♡、◇套，開叫1♣。東家有18大牌點叫2♣作詢問叫，西家回答2◇表示有11-12大牌點。東家有13+大牌點叫2♡作詢問叫，迫叫成局。西家回答3♣表示有5+♣套，沒有4張高花，兩高花及◇套不是全部有擋張。東家叫3♠表示♠及◇套有擋張問♡擋張，西家回答4♣表示♡沒有擋張。東家叫5♣成局。

| 牌例 | 西家 | 東家 | 西家叫牌 | 東家叫牌 |
|---|---|---|---|---|
| 6-17 | ♠AKJ | ♠72 | 1♣ | 2♣ |
| | ♡3 | ♡A54 | 3◇ | 4♣ |
| | ◇AKJ5 | ◇Q3 | 4◇ | 4♡ |
| | ♣K7643 | ♣AQ10754 | 4♠ | 4NT |
| | | | 5♣ | 5NT |
| | | | 6◇ | 6♠ |
| | | | 6NT | 7♣ |
| | | | 派司 | |

西家有19大牌點，沒有5張♠、♡、◇套，開叫1♣。東家有12大牌點叫2♣作詢問叫，西家回答3◇表示有15+大牌點5張♣或兼有4張◇。東家叫4♣同意以♣作王牌，開始扣叫。西家叫4◇表示◇有第一輪控制。東家叫4♡表示♡有第一輪或第二輪控制，家叫4♠表示♠有第一輪或第二輪控制。東家叫4NT「普強式」「羅馬關鍵張黑木氏」詢問關鍵張，西家回應5♣表示有0或3關鍵張。東家叫5NT問K，西家回應6◇表示有◇K。東家叫6♠問♠K，西家回應6NT表示有♠K，東家估計有13磴，東家叫7♣作大滿貫。

| 牌例 | 西家 | 東家 | 西家叫牌 | 東家叫牌 |
|---|---|---|---|---|
| 6-18 | ♠AQ85 | ♠J92 | 1♣ | 2♣ |
| | ♡QJ6 | ♡K85 | 2♠ | 2NT |
| | ◇KQ72 | ◇8 | 3◇ | 3NT |
| | ♣96 | ♣AKQ532 | 派司 | |

西家有14大牌點，沒有5張♠、♡、◇套，開叫1♣。東家有13大牌點叫2♣作詢問叫，西家回答2♠表示有13-14大牌點，有4張♠套。東家叫2NT繼續詢問，西家回答3◇表示有有4張◇套及沒有單張。東家叫3NT成局。

| 牌例 | 西家 | 東家 | 西家叫牌 | 東家叫牌 |
|---|---|---|---|---|
| 6-19 | ♠QJ9 | ♠AK62 | 1♣ | 2♣ |
| | ♡62 | ♡AK9 | 3NT | 4NT |
| | ◇AK92 | ◇J103 | 5♡ | 5NT |
| | ♣A1083 | ♣KQ8 | 6◇ | 6NT |
| | | | 派司 | |

西家有14大牌點，沒有5張♠、♡、◇套，開叫1♣。東家有20大牌點叫2♣作詢問叫，西家回答3NT表示有13-14大牌點，表示沒有高花，但有4張♣或4張◇。東家叫4NT「普強式」「羅馬關鍵張黑木氏」詢問關鍵張，西家回應5♡表示有2關鍵張。東家叫5NT問K，西家回應6◇表示有◇K。東家叫6NT作小滿貫。

| 牌例 | 西家 | 東家 | 西家叫牌 | 東家叫牌 |
|---|---|---|---|---|
| 6-20 | ♠A106 | ♠Q9 | 1♣ | 2♣ |
| | ♡K | ♡Q104 | 2◇ | 2♡ |
| | ◇10764 | ◇AK9 | 3♣ | 5♣ |
| | ♣A10954 | ♣KQ632 | 派司 | |

西家有11大牌點，沒有5張♠、♡、◇套，開叫1♣。東家有16大牌點叫2♣作詢問叫，西家回答2◇表示有11-12大牌點。東家有16+大牌點叫2♡作詢問叫，迫叫成局。西家回答3♣表示有5張♣，並且沒有4張高花，兩高花及◇套不是全部有擋張。東家叫5♣成局。

| 牌例 | 西家 | 東家 | 西家叫牌 | 東家叫牌 |
|---|---|---|---|---|
| 6-21 | ♠KJ54 | ♠Q63 | 1♣ | 2♣ |
| | ♡KJ83 | ♡AQ752 | 2NT | 3♣ |
| | ◇A | ◇K6 | 3♡ | 4♡ |
| | ♣QJ109 | ♣542 | 派司 | |

西家有15大牌點，沒有5張♠、♡、◇套，開叫1♣。東家有11大牌點叫2♣作詢問叫，西家回答2NT表示有15+大牌點及4441分配。東家叫3♣繼續詢問，西家回答3♡，表示◇是單張。東家叫4♡成局。

| 牌例 | 西家 | 東家 | 西家叫牌 | 東家叫牌 |
|---|---|---|---|---|
| 6-22 | ♠Q64 | ♠A72 | 1♣ | 2♣ |
| | ♡AK10 | ♡92 | 3◇ | 4♣ |
| | ◇A | ◇KQJ862 | 3NT | 4NT |
| | ♣KQ8763 | ♣AJ10 | 5♣ | 7♣ |
| | | | 派司 | |

西家有18大牌點，沒有5張♠、♡、◇套，開叫1♣。東家有15大牌點叫2♣作詢問叫，西家回答3◇表示有15+大牌點5+張♣或兼有4張◇。東家叫4♣同意以♣作王牌，開始扣叫。西家叫4◇表示♦有第一輪控制。東家叫4NT「普強式」「羅馬關鍵張黑木氏」詢問關鍵張，西家回應5♣表示有0或3關鍵張。東家估計有13磴，叫7♣作大滿貫。

| 牌例 | 西家 | 東家 | 西家叫牌 | 東家叫牌 |
|---|---|---|---|---|
| 6-23 | ♠A854 | ♠KQ107 | 1♣ | 2♣ |
| | ♡2 | ♡A92 | 3♠ | 4NT |
| | ◇KJ5 | ◇A962 | 5♡ | 5NT |
| | ♣AKJ54 | ♣Q2 | 6♣ | 6◇ |
| | | | 6♡ | 7♠ |
| | | | 派司 | |

西家有16大牌點，沒有5張♠、♡、◇套，開叫1♣。東家有15大牌點叫2♣作詢問叫，西家回答3♠表示有16+大牌點，4張♠套及5+張♣套。東家叫4NT「普強式」「羅馬關鍵張黑木氏」詢問關鍵張，西家回應5♡表示有2關鍵張及沒有♠Q。東家叫5NT問K，西家回應6♣表示有♣K。東家叫6◇問◇K，西家回應6♡表示有◇K(Kxx)，東家估計有13磴，東家叫7♠作大滿貫。

| 牌例 | 西家 | 東家 | 西家叫牌 | 東家叫牌 |
|---|---|---|---|---|
| 6-24 | ♠KQ10 | ♠J3 | 1♣ | 2♣ |
| | ♡AKJ | ♡Q104 | 3◇ | 4♣ |
| | ◇J | ◇K82 | 4♡ | 5♣ |
| | ♣KJ8632 | ♣AQ1054 | 派司 | |

西家有18大牌點，沒有5張♠、♡、◇套，開叫1♣。東家有12大牌點叫2♣作詢問叫，西家回答3◇表示有15+大牌點5+張♣或兼有4張◇。東家叫4♣同意王牌，西家扣叫4♡表示有♡套有第一輪控制。東家沒有♠套第一輪或第二輪控制，亦知道西家◇套沒有第一輪控制，叫5♣成局，西家同意叫派司。

| 牌例 | 西家 | 東家 | 西家叫牌 | 東家叫牌 |
|---|---|---|---|---|
| 6-25 | ♠K976 | ♠A3 | | 1♣ |
| | ♡A107 | ♡KQ2 | 2♣ | 3♣ |
| | ◇AJ3 | ◇1096 | 3NT | 派司 |
| | ♣Q108 | ♣A6432 | | |

東家有13大牌點，沒有5張♠、♡、◇套，開叫1♣。西家有14大牌點叫2♣作詢問叫，東家回答3♣表示有13-14大牌點，有5+張♣套或4張◇套，沒有4張高花，兩高花 及◇套不是全部有擋張。西家全部有擋張，叫3NT成局。

| 牌例 | 西家 | 東家 | 西家叫牌 | 東家叫牌 |
|---|---|---|---|---|
| 6-26 | ♠A9 | ♠Q8 | 1♣ | 2♣ |
| | ♡K75 | ♡AQ82 | 2◇ | 2♡ |
| | ◇J107 | ◇Q94 | 3♣ | 3◇ |
| | ♣A10972 | ♣K654 | 3♡ | 4♡ |
| | | | 派司 | |

西家有12大牌點，沒有5張♠、♡、◇套，開叫1♣。東家有13大牌點叫2♣作詢問叫，西家回答3◇表示有11-12大牌點，東家有13+大牌點叫2♡作詢問叫，迫叫成局。西家回答3♣表示有5+♣套，沒有4張高花，兩高花及◇套不是全部有擋張。東家叫3◇詢問西家問高花Hxx，西家回答3♡表示♡套有Hxx。東家叫4♡成局。

# 本章總結

　　1♣開叫後以2♣，開啟八個回應窗口，是針對雙方不同類型的牌型組合，尤其是3NT邊緣的格局，一方有11-12大牌點，而另一方有13-14大牌點，是很需要作準確的判斷。如何策略性設計窗口，盡用窗口的答問空間，有效地找到合適的合約，是本章的重點。

# 第七章　投石問路

♠AJ4　♡K32　◇A1076　♣1032 ------------ ♠K3　♡1084　◇K8432　♣965

　　在一般的5張高花系統中，當開叫1♣或1◇後，接著同伴叫了1♡／1♠，但究竟叫1♡／1♠代表有多少大牌點？究竟1♡／1♠的長度是4張或5張？畢竟變數太多，並不容易設計快而準的叫牌方法去算出這些未知數。這也是一般5張高花系統很難在未成局的低線上找到最佳合約的原因。因此本章引進邏輯順序的特式叫問方法，更迅促地尋找最佳落腳點。

　　首先看看5+張◇套有足夠開叫牌力的情況，由於在10-15大牌點範圍同時有單一4張高花時會在二線開叫2♡／2♠，及當有16-21大牌點同時有4張高花會在二線開叫2♣，因此開叫1◇時是沒有單一的4張高花套。唯一開叫1◇時有4張高花套出現的情況是有雙4張高花套，即4-4-5-0分配，本系統有特別方法處理！故同伴回應1◇的開叫是不需要去尋找4張高花的相配，以1♠／1♡回答1◇開叫是必然有5+張高花套的，至於同伴只有4張高花套，在以後1◇開叫有關的章節再述。

　　本系統的基本設計是在一線開叫1◇／1♡／1♠，該花色套最少要5張。所以當手上持♠、♡及◇各4張即♣只有1張時，不能一線開叫高花及◇，只能開叫1♣。故此適合開叫1♣的♣套範圍其實很廣，最少可以1張，亦可以有5+張，同時可以兼有4張高花。本系統因此設計了尋找4張高花套匹配的創新叫法：同伴有5張高花套回叫1♡／1♠，而只有4張高花則回叫1◇。這1◇就像是公路上的貓眼石，引領航路。

　　投石問路是利用同伴先以1◇蓋叫1♣去亮出右列3種6-10大牌點的牌型：(i)有5+張◇套，(ii)有一或兩套4張高花，(iii)有5張◇套及另一套4張高花套。同伴到下次再叫時再澄清是那一種情況。開叫1♣者如果持有4張高花，可以馬上接叫1♡／1♠去碰撞同伴亮出的(ii)或(iii)牌型。

　　如果同伴的牌力是11+大牌點，可用2♣詢問開叫者的牌型分配，從而尋找最佳合約，詳情見上一章。

　　本系統利用以上方法，澈底地解決了1♣開叫者面對1♡／1♠回應在

其他叫牌制度中產生的疑惑。

## 第一節　開叫1♣的基本認識

本系統開叫1♣的條件是牌力11-19大牌點，♣套可以最少1張♣。條件 看似簡單，但背後已部署了以下開叫者不同牌型的佈局。

a. 無論開叫者是何種開叫1♣的牌型，在同伴在一線叫牌表示6-10大牌點低限牌力後，開叫者如只有11-14大牌點可以派司，或在二線作最低回應。

b. 開叫者是平均牌型，有11-14大牌點，在同伴叫2♣表示11+大牌點後，開叫者叫2◇是表示11-12大牌點最低牌力；叫2♡／♠是表示13-14大牌點，所叫的花色套必然有四張。

c. 開叫者在同伴表示6-10大牌點低限牌力後，開叫者如只有5+張♣套及有15-19大牌點跳叫3♣示強，迫叫成局。開叫者如有5+張♣套兼有4張◇套及有15-19大牌點則跳叫3◇示強，迫叫成局。開叫者如只有11-14大牌點及單一5+張♣套叫2♣。開叫者如只有11-14大牌點及有4張◇套叫2◇。

d. 開叫者有4441分配及15-19大牌點，無論同伴在一線叫牌表示6-10大牌點，或叫2♣表示11+大牌點，開叫者都是叫2NT，以表示此種高階牌力及不平均牌型。

e. 開叫者有4張♡／♠及5+張♣套，有16-19大牌點，開叫者視乎同伴的應叫水平，在二線或三線跳叫該四張套的高花示強，及表示兼有5+張♣套。

明白了上述的邏輯後，且看在開叫1♣同伴回答1◇／1♡／1♠之後的順序答問。

## 第二節　1♣ - 1◇的叫牌演變

開叫1♣後，同伴回答1◇的意義為牌力是6-10大牌點，牌型為右列其中一種：(i)只有單一有5+張◇套，(ii)有一或二套4張高花，(iii)有5+張◇套及另一4張套。開叫者再叫如下：

1♡　11-14大牌點，4張♡套（不排除還有4張♠套或5張♣套）
　　同伴再叫：派司有3張♡支持、1♠有4張♠套（不排除還有5張◇套）、
　　　　　　　1NT只有單一5張◇套、2♣有5張◇及4張♣套、2◇有6張◇套、
　　　　　　　2♡有4張♡套（不排除還有5張◇套）

1♠　11-14大牌點，4張♠套(不排除還有5張♣套)
　　　同伴再叫：派司有3張♠支持、1NT有5張♡套或4張♡套(沒有4張♣套)、
　　　　　　　2♣有4張♣套及兼有5張♢或4張♡套、2♢有6張♢套、
　　　　　　　2♠有4張♠套(不排除還有5張♢套)
1NT 11-14大牌點，沒有4張高花套
　　　同伴再叫：派司有5張♢套或4張♡套、2♣有4張♣套、2♢有5+張♢套
2♣　11-14大牌點，有♣套5+張套，沒有4張高花套
2♢　11-14大牌點，有4張♢套，沒有5張♣套，沒有4張高花套
2♡　16-19大牌點，有套4張♡套 及 有 5+張 ♣套
2♠　16-19大牌點，有4張 ♠套及有5+張 ♣套
2NT 15-19大牌點，4441分配
　　　同伴再叫3♣問單張花色，回答方法如下：
　　　　　　即3♢(單張♣)、3♡ (單張♢)、3♠ (單張♡)、3NT(單張♠)
3♣　15-19大牌點，沒有4張高花套，有5+張♣套
3♢　15-19大牌點，沒有4張高花套，有5+張♣套及兼有4張♢套
3NT 束叫成局，通常會有長♣套，如果是強牌最好先叫3♣

| 牌例 | 西家 | 東家 | 西家叫牌 | 東家叫牌 |
|---|---|---|---|---|
| 7-01 | ♠AJ4 | ♠K3 | 1♣ | 1♢ |
| | ♡K32 | ♡1084 | 1NT | 2♢ |
| | ♢A1076 | ♢K8432 | 派司 | |
| | ♣1032 | ♣965 | | |

西家有12大牌點開叫1♣，東家有6大牌點叫1♢表示有6-10大牌點，有5+張♢套或／及4張高花套。西家叫1NT表示有11-14大牌點及沒有4張高花。東家叫2♢表示有5+張♢套。西家同意打2♢合約。

## 第三節　1♣ - 1♡的叫牌演變

開叫1♣後，同伴回答1♡，有5+張♡套，♠牌力是6-10大牌點。開叫者再叫如下：

1♠　11-14大牌點，4張♠套，也可能有♡支持
1NT 11-14大牌點，沒有4張♠套，沒有♡支持
2♣　11-14大牌點，沒有4張♠套，沒有♡支持，有5+張♣套
2♢　11-14大牌點，有4張♢套，沒有5張♣套
2♡　11-14大牌點，有3+張♡套支持
2♠　16-19大牌點，有♠套4張及有♣套5+張

2NT　15-19大牌點，4441分配

　　　　同伴再叫3♣問單張花色，回答方法如下：

　　　　　　　即3◇（單張♣）、3♡（單張◇）、3♠（單張♡）、3NT（單張♠）

3♣　　15-19大牌點，沒有4張高花套，有♣套5+張

3◇　　15-19大牌點，沒有4張高花套，有♣套5+張及兼有◇套4張

3♡　　15-19大牌點，有3+張♡套支持

| 牌例 | 西家 | 東家 | | 西家叫牌 | 東家叫牌 |
|---|---|---|---|---|---|
| 7-02 | ♠AJ | ♠10975 | | | 1♣ |
| | ♡J8532 | ♡A4 | | 1♡ | 1♠ |
| | ◇109 | ◇AQ65 | | 2♣ | 派司 |
| | ♣KJ87 | ♣Q73 | | | |

東家有12大牌點開叫1♣，西家有10大牌點叫1♡表示有6-10大牌點及5+張♡套。東家叫1♠表示有11-14大牌點及有4張♠套。西家西家叫2♣表示有4+張♣套。東家同意打2♣合約。

## 第四節　1♣ - 1♠的叫牌演變

　　開叫1♣後，同伴回答1♠，有5張或以上♠套，牌力是6-10大牌點。開叫者再叫如下：

1NT　11-14大牌點，沒有♠支持。開叫者可能有4張♡，但沒有5+張♣套。

　　　　同伴如再叫2♠表示有8-10大牌點及6+張♠套

2♣　　11-14大牌點，有5+張♣套

2◇　　11-14大牌點，有4張◇套，沒有5張♣套

2♡　　13-14大牌點，有3+張♠支持，是特別叫法

　　　　（假如同伴只有6-8大牌點，亦可停叫在2♠）

2♠　　11-12大牌點，有3+張♠支持

2NT　15-19大牌點，4441分配

　　　　同伴再叫3♣問單張花色，回答方法如下：

　　　　　　　即3◇（單張♣）、3♡（單張◇）、3♠（單張♡）、3NT（單張♠）

3♣　　15-19大牌點，沒有4張♠，有5+張♣套

3◇　　15-19大牌點，沒有4張高花套，有5+張 ♣套及有4張◇套

3♡　　16-19大牌點，有4張♡套及有♣套5+張

3♠　　15-19大牌點，有3+張♠支持

| 牌例 | 西家 | 東家 | 西家叫牌 | 東家叫牌 |
|---|---|---|---|---|
| 7-03 | ♠A1086 | ♠K8532 | 1♣ | 1♠ |
| | ♡K1082 | ♡76 | 3♠ | 4♠ |
| | ◇Q95 | ◇AJ3 | 派司 | |
| | ♣A3 | ♣1092 | | |

西家有13大牌點開叫1♣，東家有8大牌點叫1♠表示有6-10大牌點及5+張♠套。西家叫3♠邀請成局，東家接受叫4♠成局。

## 第五節　1♣ - 1NT的叫牌演變

開叫1♣後，同伴回答1NT，牌力是6-10大牌點，沒有4張高花，沒有5+張◇套。但可能有5張♣套。開叫者再叫如下：

派司　11-14大牌點，只有高花套

2♣　　11-14大牌點，有4+張♣套，沒有4張高花套

2◇　　11-14大牌點，有4張◇，沒有5張♣套

2♡　　16-19大牌點，有4張♡套及有5+張♣套

2♠　　16-19大牌點，有4張♠套及有5+張♣套

2NT　邀請同伴叫3NT

3♣　　15-19大牌點，沒有4張高花套，有5+張♣套

3◇　　15-19大牌點，沒有4張高花套，有5+張♣套及兼有4張◇套

| 牌例 | 西家 | 東家 | 西家叫牌 | 東家叫牌 |
|---|---|---|---|---|
| 7-04 | ♠85 | ♠KJ10 | | 1♣ |
| | ♡105 | ♡Q98 | 1NT | 2◇ |
| | ◇AJ82 | ◇K1093 | 派司 | |
| | ♣A9854 | ♣KQ2 | | |

東家有14大牌點開叫1♣，西家有9大牌點叫1NT表示沒有4張高花，有5張◇。東家叫2◇表示有11-14大牌點，4張◇套，沒有5張♣，西家同意打2◇合約。

**本章其他牌例**

| 牌例 | 西家 | 東家 | 西家叫牌 | 東家叫牌 |
|---|---|---|---|---|
| 7-05 | ♠KQ87 | ♠A965 | 1♣ | 1◇ |
| | ♡J43 | ♡K1092 | 1♠ | 2♠ |
| | ◇75 | ◇1064 | 派司 | |
| | ♣AQ83 | ♣K2 | | |

| 7-05 | 西家有12大牌點開叫1♣，東家有10大牌點叫1◇表示有6-10大牌點，有5+張◇套或／及4張高花套。西家叫1♠表示有11-14大牌點及有4張♠套(沒有4張♡套)。東家叫2♠表示有♠支持，但未有足夠牌力作邀請成局。西家同意打2♠合約。 |
|---|---|

| 牌例 7-06 | 西家 | 東家 | 西家叫牌 | 東家叫牌 |
|---|---|---|---|---|
| | ♠AKQ7 | ♠ | 1♣ | 1◇ |
| | ♡Q9 | ♡765 | 1♠ | 2◇ |
| | ◇876 | ◇AQJ1054 | 派司 | |
| | ♣QJ106 | ♣8754 | | |

西家有14大牌點開叫1♣，東家有7大牌點叫1◇表示有6-10大牌點，有5+張◇套或／及4張高花套。西家叫1♠表示有11-14大牌點及有4張♠套(沒有4張♡套)。東家叫2◇表示有5+張◇套。西家同意打2◇合約。

| 牌例 7-07 | 西家 | 東家 | 西家叫牌 | 東家叫牌 |
|---|---|---|---|---|
| | ♠J42 | ♠Q52 | 1♣ | 1◇ |
| | ♡10 | ♡AQ74 | 3◇ | 3NT |
| | ◇AK96 | ◇Q42 | 派司 | |
| | ♣AKQJ5 | ♣1084 | | |

西家有18大牌點開叫1♣，東家有10大牌點叫1◇表示有6-10大牌點，有5+張◇套或／及4張高花套。西家叫3◇表示有15-19大牌點，有4張◇套及有5張♣套，沒有4張高花套。東家叫3NT成局。

| 牌例 7-08 | 西家 | 東家 | 西家叫牌 | 東家叫牌 |
|---|---|---|---|---|
| | ♠A | ♠94 | | 1♣ |
| | ♡8542 | ♡A10 | 1◇ | 3♣ |
| | ◇J7542 | ◇AK8 | 4♣ | 4◇ |
| | ♣K92 | ♣AQJ1054 | 4♠ | 4NT |
| | | | 5♡ | 6♣ |
| | | | 派司 | |

東家有18大牌點開叫1♣，西家有8大牌點叫1◇表示有6-10大牌點，有5+張◇套或／及4張高花套。東家叫3♣表示有15-19大牌點，有5+張♣套，沒有4張高花套。西家叫4♣支持♣。東家扣叫4◇表示◇有第一輪控制，西家叫4♠表示♠有第一輪或第二輪控制。東家叫4NT「普強式」「羅馬關鍵張黑木氏」詢問關鍵張，西家回應5♡表示有2關鍵張及沒有♣Q。東家叫6♣作小滿貫。

| 牌例 | 西家 | 東家 | 西家叫牌 | 東家叫牌 |
|---|---|---|---|---|
| 7-09 | ♠AJ83 | ♠1076 | 1♣ | 1◇ |
| | ♡J6 | ♡KQ43 | 1♠ | 2◇ |
| | ◇A106 | ◇QJ953 | 派司 | |
| | ♣Q853 | ♣4 | | |

西家有12大牌點開叫1♣，東家有8大牌點叫1◇表示有6-10大牌點，有5+張◇套或／及4張高花套。西家叫1♠表示有11-14大牌點及有4張♠套（沒有4張♡套）。東家叫2◇表示有5+張◇套。西家同意打2◇合約。

| 牌例 | 西家 | 東家 | 西家叫牌 | 東家叫牌 |
|---|---|---|---|---|
| 7-10 | ♠A83 | ♠964 | 1♣ | 1♡ |
| | ♡J6 | ♡KQ1054 | 2♣ | 2♡ |
| | ◇853 | ◇A54 | 派司 | |
| | ♣AK854 | ♣74 | | |

西家有12大牌點開叫1♣，東家有9大牌點叫1♡表示有6-10大牌點及5+張♡套。西家叫2♣表示有11-14大牌點，5+張♣套，東家有好的5+張♡套叫2♡。西家同意打2♡合約。

| 牌例 | 西家 | 東家 | 西家叫牌 | 東家叫牌 |
|---|---|---|---|---|
| 7-11 | ♠A84 | ♠106 | 1♣ | 1♡ |
| | ♡7 | ♡KJ10876 | 2♣ | 2◇ |
| | ◇Q76 | ◇K10543 | 派司 | |
| | ♣KQ9753 | ♣ | | |

西家有11大牌點開叫1♣，東家有7大牌點叫1♡表示有6-10大牌點及5+張♡套。西家叫2♣表示有11-14大牌點，5+張♣套，東家有4+張◇套叫2◇。西家同意打2◇合約。

| 牌例 | 西家 | 東家 | 西家叫牌 | 東家叫牌 |
|---|---|---|---|---|
| 7-12 | ♠A5 | ♠6 | 1♣ | 1♡ |
| | ♡97 | ♡AK632 | 2♣ | 4♣ |
| | ◇A6 | ◇94 | 4◇ | 4♡ |
| | ♣AJ98753 | ♣K10642 | 4NT | 5♡ |
| | | | 6♣ | 派司 |

西家有13大牌點開叫1♣，東家有10大牌點叫1♡表示有6-10大牌點及5+張♡套。西家叫2♣表示有11-14大牌點，5+張♣套，東家有4+張♣套叫4♣支持♣。西家扣叫4◇表示◇有第一輪控制，東家叫4♡表示♡有第一輪或第二輪控制。西家叫4NT「普強式」「羅馬關鍵張黑木氏」詢問關鍵張，東家回應5♡表示有2關鍵張及沒有♣Q。西家叫6♣作小滿貫。

| 牌例 | 西家 | 東家 | 西家叫牌 | 東家叫牌 |
|---|---|---|---|---|
| 7-13 | ♠854 | ♠AJ1093 | 1♣ | 1♠ |
| | ♡7 | ♡KQ1032 | 2♠ | 4♠ |
| | ◇AQ6 | ◇4 | 派司 | |
| | ♣AQ10753 | ♣42 | | |

西家有12大牌點開叫1♣，東家有10大牌點叫1♠表示有6-10大牌點及5+張♠套。東家選擇先叫♠然後有機會再叫♡。西家叫2♠支持，東家叫4♠成局。

| 牌例 | 西家 | 東家 | 西家叫牌 | 東家叫牌 |
|---|---|---|---|---|
| 7-14 | ♠AQ8 | ♠1096 | 1♣ | 1NT |
| | ♡1082 | ♡AQ9 | 2♣ | 派司 |
| | ◇65 | ◇1097 | | |
| | ♣AQJ72 | ♣10943 | | |

西家有13大牌點開叫1♣，東家有6大牌點叫1NT表示沒有4張高花，沒有5張◇。西家叫2♣表示有11-14大牌點，5+張♣套，東家同意打2♣合約。

| 牌例 | 西家 | 東家 | 西家叫牌 | 東家叫牌 |
|---|---|---|---|---|
| 7-15 | ♠92 | ♠AK104 | | 1♣ |
| | ♡82 | ♡97 | 1NT | 2♠ |
| | ◇K1074 | ◇AJ | 4♣ | 5♣ |
| | ♣A7532 | ♣KQ964 | 派司 | |

東家有17大牌點開叫1♣，西家有7大牌點叫1NT表示沒有4張高花，沒有5張◇。東家叫2♠表示有16-19大牌點，4張♠套及5+張♣套，西家叫4♣支持，東家叫5♣成局。

## 本章總結

本章涵蓋了一線回應1♣開叫及同伴1線回應後的各種變化，獨特之處是1◇蓋叫1♣的三種含意，解決了尋找4-4高花相配的問題，這創新的「投石問路」法，對尋找未成局的合約，十分有效。

# 第八章　潛龍出海

♠A43 ♡2 ◇AK95 ♣AQ986　------------　♠975 ♡KQ10974 ◇32 ♣72

在本系統叫牌中，並沒有使用弱二開叫。但當開叫者只有基本開叫牌力，又未有5張的◇／♡／♠花色套，會先開叫1♣，牌型可以有長♣套，或是平均牌型，又或是4-4-4-1　單張♣。同伴如有一個6+張的高花套，雖然只有5-7大牌點，也有機會藉開叫者的力量，在較高線競叫，甚至成局，把潛力發揮殆盡。

其實在開叫1♣後，同伴有6-10大牌點及5+張高花套是可以回應1♡／1♠的。以跳叫2◇去展示5-7大牌點的6+張的高花套，有兩種目的：(i)有利爭取未成局合約及(ii)阻礙或避免敵方插叫。開叫者與同伴合共最少16-18大牌點而敵方合共最多22-24大牌點，雙方很大機會未能成局，但會爭奪未成局合約。所以跳叫2◇是展現不甘蟄伏的鬥心，為6+張的高花套創造先機。現將叫牌變化詳述如下。

開叫1♣，同伴跳叫2◇，表示有一個6+張的高花套及5-7大牌點，開叫者 若持普通牌力，再叫如下：

- 2♡ 成局沒有希望，如果同伴所持的是♡套，請同伴派司，要是同伴所持的是♠套，則請同伴接叫2♠作更正。
- 2♠ 有♡支持，如果同伴所持的是♠套，可以叫派司，要是同伴所持的是♡套，可考慮叫4♡成局。
- 3♡ 有♠支持，如果同伴所持的是♡套，可以叫派司，要是同伴所持的是♠套，可考慮叫4♠成局。

開叫者若持強牌，可詢問叫2NT，迫叫成局：

同伴回答如下：

- 3♣ 其他花色有單張或缺門
  開叫者以3◇詢問，同伴回答如右：3♡表示6+張的♡套及有單張，3♠表示6+張♠套及有單張，3NT表示6+張♡套及有缺門，4♣表示6+張♠套及有缺門
- 3◇ 極弱牌，只有5大牌點，開叫者再叫3♡，讓同伴選擇派司或叫

　　3♠作更正

3♡　有優質6+張的♡套

3♠　有優質6+張的♠套

| 牌例 8-01 | 西家 | 東家 | 西家叫牌 | 東家叫牌 |
|---|---|---|---|---|
| | ♠A43 | ♠975 | 1♣ | 2♢ |
| | ♡2 | ♡KQ10974 | 2♡ | 派司 |
| | ♢AK95 | ♢32 | | |
| | ♣AQ986 | ♣72 | | |

西家有17大牌點開叫1♣，東家有5大牌點叫2♢表示有一門6張高花套。西家並非極強牌叫2♡作派司或更正。東家6張高花套是♡，接受以2♡成約。

| 牌例 8-02 | 西家 | 東家 | 西家叫牌 | 東家叫牌 |
|---|---|---|---|---|
| | ♠107 | ♠KQ9632 | 1♣ | 2♢ |
| | ♡A32 | ♡74 | 2♡ | 2♠ |
| | ♢AQ2 | ♢83 | 派司 | |
| | ♣A743 | ♣862 | | |

西家有14大牌點開叫1♣，東家有5大牌點叫2♢表示有一門6張高花套。西家並非極強牌叫2♡作派司或更正。東家6張高花套是♠，更正以2♠成約。

| 牌例 8-03 | 西家 | 東家 | 西家叫牌 | 東家叫牌 |
|---|---|---|---|---|
| | ♠A43 | ♠975 | 1♣ | 2♢ |
| | ♡J86 | ♡KQ10974 | 2NT | 3♢ |
| | ♢AK | ♢32 | 3♡ | 派司 |
| | ♣AQ986 | ♣72 | | |

西家有18大牌點開叫1♣，東家有5大牌點叫2♢表示有一門6張高花套。西家極強牌叫2NT作詢問。東家是弱牌亦沒有單張叫3♢示弱。西家叫3♡請東家派司或更正，東家6張高花套是♡，接受以3♡成約。

| 牌例 8-04 | 西家 | 東家 | 西家叫牌 | 東家叫牌 |
|---|---|---|---|---|
| | ♠A9 | ♠J108762 | 1♣ | 2♢ |
| | ♡AQ94 | ♡J | 2NT | 3♣ |
| | ♢K5 | ♢A92 | 3♢ | 3♠ |
| | ♣KQ952 | ♣J86 | 4♠ | 派司 |

西家有18大牌點開叫1♣，東家有7大牌點叫2♢表示有一門6張高花套。西家極強牌叫2NT作詢問。東家有7大牌點叫3♣表示有單張或缺門。西家叫3♢作詢問，東家叫3♠表示有6張♠套及短門是單張。西家叫4♠成局。

| 牌例 | 西家 | 東家 | 西家叫牌 | 東家叫牌 |
|---|---|---|---|---|
| 8-05 | ♠K763 | ♠954 | 1♣ | 2◇ |
| | ♡A | ♡KQ1098632 | 2♡ | 派司 |
| | ◇KJ62 | ◇ | | |
| | ♣10964 | ♣J7 | | |

西家有11大牌點開叫1♣，東家有6大牌點叫2◇表示有一門6張高花套。西家並非極強牌叫2♡作派司或更正。東家雖然門8張高花套是♡及有缺門，接受以2♡成約。

| 牌例 | 西家 | 東家 | 西家叫牌 | 東家叫牌 |
|---|---|---|---|---|
| 8-06 | ♠Q98765 | ♠AK3 | | 1♣ |
| | ♡96 | ♡A2 | 2◇ | 2NT |
| | ◇QJ109 | ◇A54 | 3♣ | 3◇ |
| | ♣2 | ♣KJ964 | 3♠ | 4♠ |
| | | | 派司 | |

東家有19大牌點開叫1♣，西家有5大牌點叫2◇表示有一門6張高花套。東家極強牌叫2NT作詢問。西家有5大牌點叫3♣有單張或缺門。東家叫3◇作詢問，西家叫3♠表示有6張♠及短門是單張。東家叫4♠成局。

| 牌例 | 西家 | 東家 | 西家叫牌 | 東家叫牌 |
|---|---|---|---|---|
| 8-07 | ♠AK9532 | ♠J84 | | 1♣ |
| | ♡843 | ♡KJ106 | 2◇ | 2♡ |
| | ◇942 | ◇Q8 | 2♠ | 派司 |
| | ♣4 | ♣AQ92 | | |

東家有13大牌點開叫1♣，西家有7大牌點叫2◇表示有一門6張高花套。東家並非極強牌叫2♡作派司或更正。西家6張高花套是♠，更正以2♠成約。

## 本章總結

由於可以開叫1♣的牌型很多，如果同伴牌力非強，對手多數會加入戰團。本章所述的弱回應跳叫戰略，既可堵住對手，若形勢配合，更會爭取到意料之外的紅利。

# 第九章　猛虎跳牆

♠A98743 ♡J2 ◇A2 ♣K98 ------------ ♠102 ♡A53 ◇KQ862 ♣A107

　　開叫者開叫1◇／1♡／1♠表示有一個5張套，如果同伴有3或4張支持牌，可用以下加叫及跳叫法。

　　開叫者1♡／1♠，當同伴有4張支持牌，有以下叫法：
同伴有0-6大牌點，加叫到2♡／2♠
同伴有7-12大牌點，叫2NT
同伴有12+大牌點，有優質5+張套，跳叫3♣／3◇／3♠(♡)，作花色詢問叫
同伴有12+大牌點，沒有優質5+張套，叫2♣問開叫者牌況，再作打算

　　開叫者1♡／1♠，當同伴只有3張支持牌，有以下叫法：
同伴有0-4大牌點，派司
同伴有5-8大牌點，加叫到2♡／2♠
同伴有9+大牌點，叫2♣問開叫者牌況，再作打算
同伴有13-15大牌點，有一門5+張花色套，在二線叫出該門5+張花色
　　（♣套除外，因為2♣被專門用作迫叫，要開叫者用不同窗口，表達
　　不同牌力等級）

　　開叫者1◇，當同伴有3張支持牌，有以下叫法：
同伴有0-6大牌點，加叫到2◇
同伴有7-9大牌點，加叫到3◇
同伴有9+大牌點，叫2♣問開叫者牌況，再作打算
同伴有13-15大牌點，有一門5+張花色套，在二線叫出該門5+張花色
　　（♣套除外，因為2♣被專門用作迫叫，要開叫者用不同窗口，表達
　　不同牌力等級）

　　開叫者1◇，當同伴有4張支持牌，有以下叫法：
同伴有7-12大牌點，叫2NT
同伴有12+大牌點，有優質5+張套，跳叫3♣／3♡／3♠，作花色詢問叫
同伴有12+大牌點，沒有優質5+張套，叫2♣問開叫者牌況，再作打算

　　此外，在開叫者開叫1♣之後，同伴持有13-15大牌點，兼有5+張高花套，

亦可在2線叫出該門高花。

本章的特點在於開叫者一線開叫5+張花色套後1◇／1♡／1♠，同伴首輪在二線叫另一花色（2♣除外），無論有沒有王牌支持，同樣是代表持有13-15大牌點，該花色套有5+張。如果是三線跳叫另一花色，是表示12+大牌點，王牌有4張支持，該花色套有5+張。跳叫2NT，代表7-12大牌點，王牌有4張支持。三種叫法，都是表達有力支持。

1♣的開叫，由於不規限必需5張或以上，同伴首輪回應跳叫新花色的含意不盡相同，歸納如下：

| | |
|---|---|
| 2◇ | 5-7+大牌點，有一門6+張高花，弱中求進 |
| 2♡／♠ | 13-15大牌點，5+張花色套（同上） |
| 2NT | 15+大牌點，平均牌型 |
| 3◇／♡／♠ | 16+大牌點，有優質5+張套，是花色詢問叫 |

本系統一線開叫5+張花色後回應方法部分是跟隨傳統，如王牌能配合則加一支持，如牌力估計已在成局之上及已達滿貫邊緣，在同意王牌後開始作扣叫，之後可以用4NT「普強式」「羅馬關鍵張黑木氏」詢問關鍵張，決定可否以滿貫成約。第一次扣叫如在4♡或以下，是要求有第一輪控制。第一次扣叫如已叫至4♠，則要求不需要有第一輪控制，即要求是有第一輪或第二輪控制。

## 第一節　1♠ - 2◇／2♡的叫牌演變

開叫者叫1♠，同伴叫2◇，◇是5+張套及有13-15大牌點，◇套最好是優質5張花套有AKQ其中2張或有A或K帶頭6+張花套。開叫者回答如下：

| | |
|---|---|
| 2♡ | 11-14大牌點，有4+張♡ |
| 2♠ | 11-14大牌點，有6張♠ |
| 2NT | 11-14大牌點，沒有3張◇支持，低限，有5張♠ |
| 3♣ | 11-14大牌點，有4+張♣ |
| 3◇ | 11-14大牌點，有3+張◇ |
| 3♡ | 15+大牌點，有4+張♡ |
| 3♠ | 15+大牌點，有6張♠ |
| 3NT | 15+大牌點，有5張♠，牌型5332 |
| 4♣ | 15+大牌點，有4+張♣ |

4◇　　15+大牌點，有3+張◇，有試探滿貫興趣，可以開始作扣叫

4♠　　15+大牌點，有7+張♠

　　開叫者叫1♠，同伴叫2♡，♡是5+張套及有13-15大牌點，♡套最好是優質5張花套有AKQ其中2張或有A或K帶頭6+張花套。　　開叫者回答如下：

2♠　　11-14大牌點，沒有3張♡支持，有6張♠

2NT　11-14大牌點，沒有3張♡支持，只有5張♠

3♣　　11-14大牌點，沒有3張♡支持，有4+張♣

3◇　　11-14大牌點，沒有3張♡支持，有4+張◇

3♡　　15+大牌點，有3張♡支持，有試探滿貫興趣，可以開始作扣叫

3♠　　15+大牌點，有6張♠

3NT　15+大牌點，沒有3張♡支持，有5張♠，牌型5332

4♣　　15+大牌點，沒有3張♡支持，有4+張♣

4◇　　15+大牌點，沒有3張♡支持，有4+張◇

4♡　　11-14大牌點，低限成局，有3張♡支持

4♠　　15+大牌點，有7+張♠

| 牌例 9-01 | 西家 | 東家 | 西家叫牌 | 東家叫牌 |
|---|---|---|---|---|
| | ♠AJ8743 | ♠102 | 1♠ | 2◇ |
| | ♡J2 | ♡A53 | 2♠ | 2NT |
| | ◇A2 | ◇KQ862 | 4♠ | 派司 |
| | ♣K98 | ♣A107 | | |

西家有13大牌點及有5+張♠套開叫1♠，東家有13大牌點叫2◇表示有13-15大牌點5+張優質◇套。西家叫2♠表示有11-14大牌點及有6張♠套，東家叫2NT表示平均牌型。西家叫4♠成局。

| 牌例 9-02 | 西家 | 東家 | 西家叫牌 | 東家叫牌 |
|---|---|---|---|---|
| | ♠AKJ104 | ♠876 | 1♠ | 2♡ |
| | ♡QJ | ♡AK543 | 3NT | 4♠ |
| | ◇AK4 | ◇QJ | 派司 | |
| | ♣107 | ♣K86 | | |

西家有18大牌點及有5+張♠套開叫1♠，東家有13大牌點叫2♡表示有13-15大牌點5+張優質♡套。西家有18大牌點沒有♡支持，叫3NT成局，東家叫回4♠。

## 第二節　1♡-2◇／2♠的叫牌演變

開叫者叫1♡，同伴叫2◇，◇是5+張套及有13-15大牌點，◇套最好是優質5張花套有AKQ其中2張或有A或K帶頭6+張花套。　開叫者回答如下：

2♡　11-14大牌點，有6+張♡

2♠　11-14大牌點，有4+張♠

2NT　11-14大牌點，沒有3張◇支持，低限，有5張♡

3♣　11-14大牌點，有4+張♣

3◇　11-14大牌點，有3+張◇支持

3♡　15+大牌點，有6張♡

3♠　15+大牌點，有4+張♠

3NT　15+大牌點，有5張♡，牌型5332

4♣　15+大牌點，有4+張♣

4◇　15+大牌點，有3+張◇，有試探滿貫興趣，可以開始作扣叫

4♡　15+大牌點，有7+張♡

開叫者叫1♡，同伴叫2♠，沒有3張♡支持，♠是5+張套及有13-15大牌點，♠套最好是優質5張花套有AKQ其中2張或有A或K帶頭6+張花套。開叫者回答如下：

2NT　11-14大牌點，沒有3張♠支持，低限，有5張♡

3♣　11-14大牌點，沒有3張♠支持，有4+張♣

3◇　11-14大牌點，沒有3張♠支持，有4+張◇

3♡　15+大牌點，有6張♡

3♠　15+大牌點，有3張♠支持，有試探滿貫興趣，可以開始作扣叫

3NT　15+大牌點，沒有3張♠支持，有5張♡，牌型5332

4♣　15+大牌點，沒有3張♠支持，有4+張♣

4◇　15+大牌點，沒有3張♠支持，有4+張◇

4♡　15+大牌點，有7+張♡

4♠　11-14大牌點，有3張♠支持

| 牌例 | 西家 | 東家 | 西家叫牌 | 東家叫牌 |
|---|---|---|---|---|
| 9-03 | ♠QJ6 | ♠A109 | 1♡ | 2◇ |
| | ♡AKQ732 | ♡10 | 3◇ | 3♠ |
| | ◇A983 | ◇KJ642 | 4NT | 5♡ |
| | ♣ | ♣KQ102 | 6◇ | 派司 |

| | | | | |
|---|---|---|---|---|
| 9-03 | 西家有16大牌點及有5+張♡套開叫1♡，東家有13大牌點叫2◇表示有13-15大牌點5+張良好◇套。西家叫3◇表示同意以◇作王牌。東家扣叫3♠表示♠有第一輪控制。西家叫4NT「普強式」「羅馬關鍵張黑木氏」詢問關鍵張，東家叫5♡表示有2關鍵張及沒有◇Q。西家叫6◇作小滿貫。 | | | |

| 牌例 9-04 | 西家 | 東家 | 西家叫牌 | 東家叫牌 |
|---|---|---|---|---|
| | ♠KQ1042 | ♠A | | 1♡ |
| | ♡7 | ♡AQ842 | 2♠ | 3NT |
| | ◇QJ3 | ◇1074 | 派司 | |
| | ♣AQ85 | ♣KJ73 | | |
| | 東家有14大牌點及有5+張♡套開叫1♡，西家有14大牌點叫2♠表示有13-15大牌點5+張優質♠套。東家覺得花色套未能配合叫3NT成局，西家接受以3NT成約。 | | | |

## 第三節　1◇ - 2♡／2♠的叫牌演變

開叫者叫1◇，同伴叫2♡，♡是5+張套及有13-15大牌點，♡套最好是優質5張花套有AKQ其中2張或有A或K帶頭6+張花套。　開叫者回答如下：

2♠　11-14大牌點，沒有3張♡支持，♠套有擋張，♣套沒有擋張
2NT 11-14大牌點，沒有3張♡支持
3♣　11-14大牌點，沒有3張♡支持，有4+張♣
3◇　11-14大牌點，沒有3張♡支持，有6+張◇
3♡　15+大牌點，有3+張♡支持，有滿貫興趣，可以開始扣叫
3♠　15+大牌點，是4-4-5-0分配
3NT 15+大牌點，沒有3張♡支持，牌型5332
4♡　11-14大牌點，有3+張♡支持

開叫者叫1◇，同伴叫2♠，♠是5+張套及有13-15大牌點，♠套最好是優質5張花套有AKQ其中2張或有A或K帶頭6+張花套。　開叫者回答如下：

2NT 11-14大牌點，沒有3張♠支持
3♣　11-14大牌點，沒有3張♠支持，有4+張♣
3◇　11-14大牌點，沒有3張♠支持，有6+張◇
3♡　15+大牌點，是4-4-5-0分配
3♠　15+大牌點，有3+張♠支持，有滿貫興趣，可以開始扣叫

3NT 15+大牌點，沒有3張♠支持，牌型5332
4♠　11-14大牌點，有3張♠支持

| 牌例 9-05 | 西家 | 東家 | 西家叫牌 | 東家叫牌 |
|---|---|---|---|---|
| | ♠A73 | ♠QJ92 | 1♦ | 2♡ |
| | ♡7 | ♡AJ9543 | 3♣ | 3NT |
| | ♦KJ1082 | ♦AQ | 派司 | |
| | ♣K985 | ♣6 | | |

西家有11大牌點及有5+張♦套開叫1♦，東家有13大牌點叫2♡表示有13-15大牌點5+張良好♡套。西家叫3♣表示有4+張♣套，東家叫3NT成局。

| 牌例 9-06 | 西家 | 東家 | 西家叫牌 | 東家叫牌 |
|---|---|---|---|---|
| | ♠J6 | ♠AQ832 | 1♦ | 2♠ |
| | ♡AK4 | ♡Q83 | 2NT | 3♦ |
| | ♦KQ987 | ♦A102 | 3♡ | 3♠ |
| | ♣AQ5 | ♣86 | 4NT | 5♡ |
| | | | 6♦ | 派司 |

西家有19大牌點及有5+張♦套開叫1♦，東家有12大牌點叫2♠表示有13-15大牌點5+張優質♠套。西家叫2NT表示平均牌型。東家叫3♦表示同意以♦作王牌。西家扣叫3♡表示H有第一輪控制。東家扣叫3♠表示♠有第一輪控制。西家叫4NT「普強式」「羅馬關鍵張黑木氏」詢問關鍵張，東家叫5♡表示有2關鍵張及沒有♦Q。西家叫6♦作小滿貫。

## 第四節　1♣ - 2♡／2♠的叫牌演變

開叫者叫1♣，同伴叫2♡，♡是5+張套及有13-15大牌點，♡套最好是優質5張花套有AKQ其中2張或有A或K帶頭6+張花套。開叫者回答如下：

2♠　11-14大牌點，沒有3張♡支持，有4+張♠
2NT 11-14大牌點，沒有3張♡支持，沒有4張♠
3♣　11-14大牌點，沒有3張♡支持，有4+張♣
3♦　11-14大牌點，沒有3張♡支持，有4張♦
3♡　15+大牌點，有3張♡支持，可以開始扣叫，可試探滿貫
3♠　15+大牌點，有4張♠及有5+張♣
3NT 15+大牌點，沒有3張♡支持
4♡　11-14大牌點，低限成局，有3張♡支持

　　開叫者叫1♣，同伴叫2♠，♠是5+張套及有13-15大牌點，♠套最好是優質5張花套有AKQ其中2張或有A或K帶頭6+張花套。開叫者回答如下：

2NT　11-14大牌點，沒有3張♠支持，沒有4+張♣

3♣　　11-14大牌點，沒有3張♠支持，有4+張♣

3◇　　11-14大牌點，沒有3張♠支持，有4張◇

3♡　　11-14大牌點，沒有3張♠支持，有4張♡

3♠　　15+大牌點，有3張♠支持，可以開始扣叫，可試探滿貫

3NT　15+大牌點，沒有3張♠支持

4♡　　15+大牌點，有4張♡及有5+張♣

4♠　　11-14大牌點，低限成局，有3張♠支持

假如同伴有5-5高花，先叫2♠，待開叫者再叫，再跳叫至4♡

| 牌例 9-07 | 西家 | 東家 | 西家叫牌 | 東家叫牌 |
|---|---|---|---|---|
| | ♠A84 | ♠76 | 1♣ | 2♡ |
| | ♡J87 | ♡AKQ10852 | 3♡ | 4◇ |
| | ◇2 | ◇A87 | 4♠ | 4NT |
| | ♣AK9873 | ♣4 | 5♡ | 5NT |
| | | | 6♣ | 6♡ |
| | | | 派司 | |

西家有12大牌點開叫1♣，東家有13大牌點叫2♡表示有13-15大牌點5+張優質♡套。西家叫3♡有♡支持表示同意以♡作王牌。東家扣叫4◇表示◇有第一輪控制。西家扣叫4♠表示♠有第一輪或第二輪控制。東家叫4NT「普強式」「羅馬關鍵張黑木氏」詢問關鍵張，西家叫5♡表示有2關鍵張及沒有♡Q。東家叫5NT問K，西家回答6♣有♣K。東家叫6♡作小滿貫。

| 牌例 9-08 | 西家 | 東家 | 西家叫牌 | 東家叫牌 |
|---|---|---|---|---|
| | ♠K108653 | ♠A942 | | 1♣ |
| | ♡AK4 | ♡763 | 2♠ | 4♠ |
| | ◇86 | ◇AK54 | 派司 | |
| | ♣K5 | ♣Q9 | | |

東家有13大牌點開叫1♣，西家有13大牌點叫2♠表示有13-15大牌點5+張良好♠套。東家有♠支持叫4♠成局。

## 第五節　1♣ - 2NT的叫牌演變

在開叫者開叫1♣之後，同伴持有15-19大牌點，但沒有5+張套，高花兩門均有擋張，可跳叫到2NT。開叫者回應如下：

3♣　尋找高花4-4配合。同伴回答3♢=沒有4張高花，3♡=有4張♡，3♠=有4張♠，3NT=有4張♡及4張♠

3♢　沒有高花，有4張♢，可能有5張♣

3♡　16-19大牌點，有4張♡及有5+張♣

3♠　16-19大牌點，有4張♠及有5+張♣

3NT 沒有4張高花，沒有5張♣，可能有4張♢或4張♣

| 牌例 9-09 | 西家 | 東家 | 西家叫牌 | 東家叫牌 |
|---|---|---|---|---|
| | ♠Q942 | ♠AK | | 1♣ |
| | ♡KJ4 | ♡932 | 2NT | 3NT |
| | ♢KQ | ♢J875 | 派司 | |
| | ♣AQ84 | ♣K1032 | | |

東家有11大牌點開叫1♣，西家有17大牌點，高花兩門均有擋張，叫2NT表示15-19大牌點，沒有5張花色套，平均牌型。東家叫3NT成局，西家接受以3NT成約。

| 牌例 9-10 | 西家 | 東家 | 西家叫牌 | 東家叫牌 |
|---|---|---|---|---|
| | ♠K7 | ♠A106532 | | 1♠ |
| | ♡A76 | ♡KQ54 | 2♢ | 2♡ |
| | ♢KQ1092 | ♢AJ6 | 2NT | 3♢ |
| | ♣QJ3 | ♣ | 3♡ | 3♠ |
| | | | 4NT | 5NT |
| | | | 7♢ | 派司 |

東家有14大牌點及有5+張♠套開叫1♠，西家有15大牌點叫2♢表示有13-15大牌點5+張優質♢套。東家叫2♡表示11-14大牌點及有4張♡套。西家叫2NT表示平均牌型。東家叫3♢同意♢作王牌。西家扣叫3♡表示♡有第一輪控制，東家叫3♠表示有第一輪控制。東家叫4NT「普強式」「羅馬關鍵張黑木氏」詢問關鍵張，東家叫5NT表示有2或5關鍵張及有一缺門。西家估算東家有♢A及♠A，並且♣缺門，西家叫7♢作大滿貫。

## 本章其他牌例

| 牌例 | 西家 | 東家 | 西家叫牌 | 東家叫牌 |
|---|---|---|---|---|
| 9-11 | ♠Q7 | ♠AK1083 | | 1♠ |
| | ♡AQ1063 | ♡KJ4 | 2♡ | 3♡ |
| | ◇J102 | ◇4 | 4♡ | 4NT |
| | ♣K73 | ♣AQ84 | 5♣ | 5◇ |
| | | | 6♣ | 6♡ |
| | | | 派司 | |

東家有17大牌點及有5+張♠套開叫1♠，西家有12大牌點叫2♡表示有12-15大牌點5+張優質♡套。東家有♡套支持叫3♡。西家在♠,♣及◇套沒有第一輪控制叫4♡。東家叫4NT「普強式」「羅馬關鍵張黑木氏」詢問關鍵張，西家回應5♣表示有1或4關鍵張。東家叫5◇問♡Q及K，西家回答有♡Q及♣K。東家叫6♡作小滿貫。

| 牌例 | 西家 | 東家 | 西家叫牌 | 東家叫牌 |
|---|---|---|---|---|
| 9-12 | ♠J8 | ♠KQ10965 | 1♡ | 2♠ |
| | ♡AJ1083 | ♡72 | 2NT | 3♠ |
| | ◇K93 | ◇QJ10 | 3NT | 派司 |
| | ♣K108 | ♣AJ | | |

西家有12大牌點及有5+張♡套開叫1♡，東家有13大牌點叫2♠表示有13-15大牌點5+張優質♠套。西家叫2NT表示平均牌型。東家叫3♠表示有6張♠套，西家覺得NT會較好可以保護低花K，叫3NT成局。

| 牌例 | 西家 | 東家 | 西家叫牌 | 東家叫牌 |
|---|---|---|---|---|
| 9-13 | ♠Q2 | ♠A53 | 1♡ | 2◇ |
| | ♡A98743 | ♡102 | 2♡ | 2NT |
| | ◇A2 | ◇KQ862 | 3NT | 派司 |
| | ♣K98 | ♣A107 | | |

西家有13大牌點及有5+張♡套開叫1♡，東家有13大牌點叫2◇表示有13-15大牌點5+張優質◇套。西家叫2♡表示有11-14大牌點及♡套有6張。東家叫2NT表示平均牌型，西家叫3NT成局。

| 牌例 | 西家 | 東家 | 西家叫牌 | 東家叫牌 |
|---|---|---|---|---|
| 9-14 | ♠AK3 | ♠Q2 | 1◇ | 2♡ |
| | ♡4 | ♡AKQ102 | 3♣ | 3♡ |
| | ◇Q10762 | ◇J93 | 3NT | 派司 |
| | ♣KJ98 | ♣Q76 | | |

西家有13大牌點及有5+張◇套開叫1◇，東家有14大牌點叫2♡表示有13-15大牌點5+張優質♡套。西家叫3♣表示有4+張♣套，東家再叫3♡。西家叫3NT成局。

| 牌例 | 西家 | 東家 | 西家叫牌 | 東家叫牌 |
|------|------|------|----------|----------|
| 9-15 | ♠AKQ10 | ♠6 | | 1♣ |
| | ♡K1076 | ♡AJ74 | 2NT | 3♣ |
| | ◇A2 | ◇KQ85 | 3NT | 4♡ |
| | ♣964 | ♣K743 | 派司 | |

東家有13大牌點開叫1♣，西家有16大牌點，高花兩門均有擋張，叫2NT表示15-19大牌點，沒有5張花色套，平均牌型。東家叫3♣詢問4張高花，西家回答表示有兩門高花，東家叫4♡成局。

| 牌例 | 西家 | 東家 | 西家叫牌 | 東家叫牌 |
|------|------|------|----------|----------|
| 9-16 | ♠A74 | ♠82 | 1♣ | 2♡ |
| | ♡A6 | ♡KJ852 | 2NT | 3♣ |
| | ◇Q952 | ◇K7 | 4♣ | 5♣ |
| | ♣KJ73 | ♣AQ64 | 派司 | |

西家有14大牌點開叫1♣，東家有13大牌點叫2♡表示有13-15大牌點5+張良好♡套。西家叫2NT表示平均牌型。東家叫3♣表示有4+張♣套，西家有♣支持叫表示同意以♣作王牌。東家叫5♣成局。

| 牌例 | 西家 | 東家 | 西家叫牌 | 東家叫牌 |
|------|------|------|----------|----------|
| 9-17 | ♠Q107 | ♠K9 | | 1♣ |
| | ♡AK4 | ♡986 | 2NT | 3NT |
| | ◇AJ98 | ◇K742 | 派司 | |
| | ♣A65 | ♣KQ93 | | |

東家有11大牌點開叫1♣，西家有18大牌點，高花兩門均有擋張，叫2NT表示15-19大牌點，沒有5張花色套，平均牌型。東家叫3NT成局，西家接受以3NT成約。

## 本章總結

　　本章集中介紹開叫者一線開叫後，同伴有強支持力情況下，利用二線叫出新花作迫叫的演變。

# 第十章　　先發制人

♠A1076 ♡2 ♢AJ975 ♣AJ3 ------------ ♠K2 ♡A76 ♢108432 ♣K84

　　在5張高花的叫牌系統中,如果採用2♡及2♠作為弱二開叫,開叫者一般帶6張高花而大牌點為8-10點。但基於弱二高花開叫的頻率不高,僅為一線高花的六份之一,因此本系統併棄了弱二開叫,挪出2♡及2♠空間,用於開叫中等派力的4張高花／5+張低花組合,牌力範圍是10-15大牌點。如此一來,2♡及2♠之可用性不但有所提升,又可以在牌力不強時先發制人、重拳出擊,阻止敵方一線的開叫。惟獨是中等牌力在二線開叫只有四張的高花套,是有一定危險性的,若要減低倒約甚至被懲罰賭倍的風險,必須有安全後着,以免得不償失。

## 第一節　2NT詢問叫

　　開叫2♡／2♠是有4張張高及有一套5或6張低花,牌力是10-15大牌點。同伴如果有10+大牌點,可以用2NT詢問開叫者的低花及其牌力(通常是迫叫一圈)。其回答如下:

3♣　　4張高花,♣有5或6張,大牌點是低限(即不符合高限要求)
3♢　　4張高花,♢有5或6張,大牌點是低限(即不符合高限要求)
3♡　　4張高花,♣有5或6張,大牌點是高限(14-15大牌點及優質低花套)
3♠　　4張高花,♢有5或6張,大牌點是高限(14-15大牌點及優質低花套)
3NT　是特別的4-4-0-5分配,在第十五章「三花聚頂」詳述
4♣　　4張高花,♣套有7+張,或♣套有6張及一門花色缺門
4♢　　4張高花,♢套有7+張,或♢套有6張及一門花色缺門

　　首先解釋「高限」與「低限」的分野。高限是指大牌點是14-15點,低限是指大牌點是10-13點。大牌點大部份應分佈在這兩門花色。此外高限對低花的質量也有要求:低花套是5張時,要有AKQ其中兩張;如果低花套是6張時,最少也要有A帶頭。如低花的質量不能達到這個要求,縱然大牌有14-15點,也要降格至低限。

## 第二節　低限回答後的再叫

如開叫者是低限10-13大牌點，同伴雖有10+大牌點但花套未盡配合，首選目標自然是3NT。同伴在2NT詢問後有答問變化如下：

當開叫者以3♣回應2NT是代表低限及長♣套，同伴可作以下選擇：

派司　10-11大牌點，♣有少許支持，◊及另一高花套都沒有擋

3◊　　10+大牌點，5+張◊套，開叫者在另一高花套如有擋張可考慮叫3NT

3♡(♠)10-13大牌點，同伴在開叫的高花套有4+張

3♠(♡)10+大牌點，同伴在另一高花套有5+張，開叫者在◊套是如有擋張可考慮叫3NT

3NT　束叫

4♣　　14+大牌點，詢問開叫者單張或缺門，開叫者回應如下：

　　　　　　　4◊　　沒有單張／缺門
　　　　　　　4♡　　低花有單張／缺門
　　　　　　　4♠　　高花有單張／缺門

同伴可繼續用接力叫4♠／4NT追問是單張還是缺門，答法是第一級表示單張，第二級表示缺門。這樣一來，即使沒又缺門支持以成滿貫，合約仍可停在五線。

當開叫者以3◊回應2NT表示低限及長◊套後，同伴回應如下：

派司　10-11大牌點，◊有少許支持，♣及另一高花套都沒有擋

3♡(♠)10-13大牌點，同伴在開叫的高花套有4+張

3♠(♡)10+大牌點，同伴在另一高花套有5+張，開叫者在◊套是如有擋張可考慮叫3NT

3NT　束叫

4♣　　14+大牌點，詢問開叫者單張或缺門，開叫者回應方法同上

在回答2NT詢問的過程中，如遇上敵方插叫，即採用「替代加倍」叫法回答。如回答剛是敵方的插叫，叫「加倍」就是等同敵方的插叫。假如應該回答的是在敵方的插叫花色之下，則派司。如回答的是在敵方的插叫花色之上，回答方式不變。

| 牌例 | 西家 | 東家 | 西家叫牌 | 東家叫牌 |
|---|---|---|---|---|
| 10-01 | ♠A1076 | ♠K2 | 2♠ | 2NT |
| | ♡2 | ♡A76 | 3◊ | 4◊ |
| | ◊AJ975 | ◊108432 | 4♠ | 5◊ |
| | ♣AJ3 | ♣K84 | 派司 | |

| | |
|---|---|
| **10-01** | 西家有14大牌點，4張♠套及5張♦套，開叫2♠。東家有10大牌點叫2NT作詢問叫。西家回答3♦表示低限及有5+張♦套。(西家雖然有14大牌點，由於低花套只有一張大牌，故降格為低限)。東家叫4♣問短門，西家回答4♠表示高花有單張或缺門。東家叫5♦作成局。 |

| 牌例 | 西家 | 東家 | 西家叫牌 | 東家叫牌 |
|---|---|---|---|---|
| **10-02** | ♠Q32 | ♠AK5 | 2♡ | 2NT |
| | ♡KQJ10 | ♡A3 | 3♦ | 4♣ |
| | ♦A10754 | ♦KQ984 | 4♡ | 4♠ |
| | ♣5 | ♣963 | 4NT | 6♦ |
| | | | 派司 | |

西家有12大牌點，4張♡套及5張♦套，開叫2♡。東家有16大牌點叫2NT作詢問叫，西家回答3♦表示低限及有5+張♦套。東家4♣問單張或缺門，西家回答4♡表示♣單張或缺門，東家接力叫4♠追問是單張還是缺門，西家回答4♠表示♣單張，東家估算如果西家♣單張不是A，很大機會高花有大牌，所以叫6♦作小滿貫。

## 第三節　高限回答後的再叫

如果開叫者持的是高限14-15大牌點，加上同伴如有10+大牌點，成局在望，要是沒有合適花色套支持王牌合約成局，3NT也是一個好選擇。雙方可用自然叫法探索王牌合約或問擋張探索NT合約。

如果同伴14+大牌點之上再有好的王牌套配合，聯手牌力已在滿貫邊緣，可在開叫者3♡／3♠高限回應後，同伴用4♣詢問開叫者單張或缺門情況，(如果同伴叫4♦或4♡／4♠成局是束叫)，開叫者回答如下：

4♦　沒有單張／缺門
4♡　低花有單張／缺門
4♠　高花有單張／缺門

同伴可繼續用接力叫4♠／4NT追問是單張還是缺門，答法是第一級表示單張，第二級表示缺門。這樣一來，即使沒又缺門支持以成滿貫，合約仍可停在五線。

在回答2NT詢問的過程中，如遇上敵方插叫，即採用「替代加倍」叫法回答。如回答剛是敵方的插叫，叫「加倍」就是等同敵方的插叫。假如應該回答的是在敵方的插叫花色之下，則派司。如回答的是在敵方的插叫花色之上，回答方式不變。

| 牌例 | 西家 | 東家 | | 西家叫牌 | 東家叫牌 |
|------|------|------|---|----------|----------|
| 10-03 | ♠Q3 | ♠K105 | | 2♡ | 2NT |
| | ♡KJ86 | ♡Q7 | | 3♠ | 3NT |
| | ♢AQ765 | ♢108432 | | 派司 | |
| | ♣Q2 | ♣AJ8 | | | |
| | 西家有14大牌點，4張♡套及5張♢套，開叫2♡。東家有10大牌點叫2NT作詢問叫。西家回答3♠表示高限及有5+張優質♢套(是AKQ中有2張大牌)。東家叫3NT成局。 | | | | |

| 牌例 | 西家 | 東家 | | 西家叫牌 | 東家叫牌 |
|------|------|------|---|----------|----------|
| 10-04 | ♠Q | ♠KJ94 | | 2♡ | 2NT |
| | ♡KQ63 | ♡A7 | | 3♡ | 4♣ |
| | ♢987 | ♢AQ105 | | 4♠ | 4NT |
| | ♣AQJ73 | ♣K103 | | 5♣ | 6♣ |
| | | | | 派司 | |
| | 西家有14大牌點，4張♡套及5張♣套，開叫2♡。東家有17大牌點叫2NT作詢問叫。西家回答3♡表示高限及有5+張優質♣套(是AKQ中有2張大牌)。東家叫4♣問單張及缺門情況，西家回答4♠表示高花單張及缺門。東家接力叫4NT詢問是單張還是缺門，西家回答5♣表示♠單張，東家叫6♣作小滿貫。 | | | | |

## 第四節　安全着陸

　　以上三節的問答機制用於同伴有10+大牌點，如果同伴牌力較弱，則有以下的安全叫法：

派司　0-5大牌點，對開2♡有3+張支持，對開2♠有3+張支持

派司　6-9大牌點，在開叫的高花套有3-4張支持，兩套低花不是都在3+張以上，不值得去問牌後在三線選擇合約

3♣　　6-9大牌點，在開叫的高花套沒有3張支持，但有♣及♢最少各3張，請開叫者派司或更正為3♢，目標是在三線成低花合約

3♢　　6-9大牌點，在開叫花色套有4張支持而另一高花套則有5張，如開叫者是低限，請其在3線再叫一次開叫之花色，目標是低限情況下在三線成高花合約，高限情況下探索最好的成局高花合約

　　如開叫的是2♡，同伴持的是6-9大牌點及最多兩張♡，但♠有6+張，可叫2♠，開叫者可選擇派司，如開叫者在♠是缺門，則接叫自己的低花。

| 牌例 | 西家 | 東家 | 西家叫牌 | 東家叫牌 |
|---|---|---|---|---|
| 10-05 | ♠ | ♠J943 | 2♡ | 3♣ |
| | ♡A743 | ♡K6 | 派司 | |
| | ◇KQ63 | ◇J107 | | |
| | ♣A10643 | ♣K987 | | |

西家有13大牌點，4張♡套及5張♣套，開叫2♡。東家只有8大牌點叫3♣，請西家派司或更正至3◇，西家派司。

| 牌例 | 西家 | 東家 | 西家叫牌 | 東家叫牌 |
|---|---|---|---|---|
| 10-06 | ♠A976 | ♠2 | 2♠ | 3♣ |
| | ♡3 | ♡AJ965 | 3◇ | 派司 |
| | ◇AQ1097 | ◇K84 | | |
| | ♣K97 | ♣J832 | | |

西家有13大牌點，4張♠套及5張◇套，開叫2♠。東家有9大牌點叫3♣請西家派司或更正至3◇，西家叫3◇更正。

## 本章其他牌例

| 牌例 | 西家 | 東家 | 西家叫牌 | 東家叫牌 |
|---|---|---|---|---|
| 10-07 | ♠AJ104 | ♠KQ53 | 2♠ | 2NT |
| | ♡K2 | ♡A1073 | 3◇ | 4NT |
| | ◇A10987 | ◇K3 | 5♡ | 5NT |
| | ♣K3 | ♣AQ8 | 6♣ | 6♡ |
| | | | 7♣ | 7♠ |
| | | | 派司 | |

西家有15大牌點，4張♠套及5張◇套，開叫2♠。東家有18大牌點叫2NT作詢問叫。西家回答3◇表示低限及有5+張◇套。（西家雖然有15大牌點，由於低花套只有一張大牌，故降格為低限）。東家叫4NT「普強式」「羅馬關鍵張黑木氏」詢問關鍵張(以較高階花色♠作王牌同答)，東家回應5♡表示有2關鍵張及沒有♠Q。東家叫5NT問K，西家回應6♣有♣K。東家叫6♡問H，西家回應6NT表示有Kx。東家叫7♠作大滿貫。

| 牌例 | 西家 | 東家 | 西家叫牌 | 東家叫牌 |
|---|---|---|---|---|
| 10-08 | ♠A932 | ♠K75 | 2♠ | 2NT |
| | ♡ | ♡K1073 | 3◇ | 4♣ |
| | ◇Q10943 | ◇A8752 | 4♠ | 5◇ |
| | ♣A1043 | ♣5 | 派司 | |

西家有10大牌點，4張♠套及5張◇套，開叫2♠。東家有10大牌點叫2NT作詢問叫。西家回答3◇表示低限及有5+張◇套。東家叫4♣問單張及缺門情況，西家回答4♠表示♡有單張或缺門。東家叫5◇作成局。

| 牌例 | 西家 | 東家 | 西家叫牌 | 東家叫牌 |
|---|---|---|---|---|
| 10-09 | ♠3 | ♠A1076 | 2♡ | 2NT |
| | ♡AJ65 | ♡K2 | 4◇ | 5◇ |
| | ◇KQJ9432 | ◇107 | 派司 | |
| | ♣5 | ♣A10976 | | |

西家有11大牌點，4張♡套及5+張◇套，開叫2♡。東家有11大牌點叫2NT作詢問叫，西家叫4◇表示◇套有7+張，東家估算東西家合計最多26大牌點，東家手上可王吃♡的機會有限，叫上5◇作成局。

| 牌例 | 西家 | 東家 | 西家叫牌 | 東家叫牌 |
|---|---|---|---|---|
| 10-10 | ♠KJ43 | ♠A10 | 2♠ | 2NT |
| | ♡AJ8 | ♡9652 | 3♣ | 3◇ |
| | ◇7 | ◇AKQ94 | 3NT | 派司 |
| | ♣K10975 | ♣Q2 | | |

西家有12大牌點，4張♠套及5張♣套，開叫2♠。東家有15大牌點叫2NT作詢問叫，西家回答3♣表示低限及有5+張♣套。東家叫3◇表示有5+張套，要求西家如♡套有擋張，可叫3NT。西家有♡A叫3NT成局。

| 牌例 | 西家 | 東家 | 西家叫牌 | 東家叫牌 |
|---|---|---|---|---|
| 10-11 | ♠QJ83 | ♠K5 | 2♠ | 2NT |
| | ♡K6 | ♡Q107 | 3♠ | 3NT |
| | ◇AQ765 | ◇108432 | 派司 | |
| | ♣Q2 | ♣AJ8 | | |

西家有14大牌點，4張♠套及5張◇套，開叫2♠。東家有10大牌點叫2NT作詢問叫，西家回答3♠表示高限及有5+張優質◇套（是AKQ中有2張大牌）。東家叫3NT作成局。

| 牌例 | 西家 | 東家 | 西家叫牌 | 東家叫牌 |
|---|---|---|---|---|
| 10-12 | ♠A7 | ♠KQ84 | | 2♠ |
| | ♡KQ842 | ♡A75 | 2NT | 3♡ |
| | ◇A6 | ◇2 | 4♣ | 4♡ |
| | ♣K872 | ♣AQ965 | 4NT | 5♣ |
| | | | 7♣ | 派司 |

東家有15大牌點，4張♠套及5張♣套，開叫2♠。西家有16大牌點叫2NT作詢問叫。東家回答3♡表示高限及有5+張優質♣套（是AKQ中有2張大牌）。西家叫4♣問單張及缺門情況，東家回答4♡表示低花有單張或缺門。西家叫4NT「普強式」「羅馬關鍵張黑木氏」詢問關鍵張（以較高階花色♠作王牌同答），東家回應5♣表示有0或3張。由於東家是高限，即♣有AKQ中2張，西家估算東家有♣AQ，西家叫7♣作大滿貫。

| 牌例 | 西家 | 東家 | | 西家叫牌 | 東家叫牌 |
|---|---|---|---|---|---|
| 10-13 | ♠A1074 | ♠Q2 | | 2♠ | 2NT |
| | ♡3 | ♡AJ107 | | 3♣ | 4♣ |
| | ◇A84 | ◇KJ4 | | 4♠ | 4NT |
| | ♣Q8754 | ♣AK102 | | 5♣ | 派司 |

西家有10大牌點，4張♠套及5張♣套，開叫2♠。東家有18大牌點叫2NT作詢問叫，西家回答3♣表示低限及有5+張♣套。東家4♣問單張及缺門情況，西家回答4♠表示有單張高花(即是♡套)。東家接力叫4NT追問是單張還是缺門，西家回應5♣表示♡是單張。東家評估即使有二張A及♣Q，但可能已無其他有用牌力，故停在5♣。

| 牌例 | 西家 | 東家 | | 西家叫牌 | 東家叫牌 |
|---|---|---|---|---|---|
| 10-14 | ♠AJ96 | ♠KQ1042 | | 2♠ | 2NT |
| | ♡J103 | ♡AQ86 | | 3♣ | 4♣ |
| | ◇7 | ◇A53 | | 4♡ | 4NT |
| | ♣A9875 | ♣2 | | 5♡ | 5NT |
| | | | | 6♠ | 派司 |

西家有10大牌點，4張♠套及5張♣套，開叫2♠。東家有15大牌點叫2NT作詢問叫，西家回答3♣表示低限及有5+張♣套。東家4♣問單張及缺門情況，西家回答4♡表示有單張低花(即是◇套)。東家叫4NT「普強式」「羅馬關鍵張黑木氏」詢問關鍵張(以較高階花色♠作王牌同答)，西家回應5♡表示有2關鍵張及沒有♠Q。東家叫6♠作小滿貫。

| 牌例 | 西家 | 東家 | | 西家叫牌 | 東家叫牌 |
|---|---|---|---|---|---|
| 10-15 | ♠AJ92 | ♠T875 | | 2♠ | 2NT |
| | ♡QJ | ♡KT87 | | 3♠ | 4♠ |
| | ◇AQ985 | ◇6 | | 派司 | |
| | ♣J2 | ♣AK105 | | | |

西家有15大牌點，4張♠套及5張◇套，開叫2♠。東家有10大牌點叫2NT作詢問叫，西家回答3♠表示高限及有5+張優質◇套(是AKQ中有2張大牌)。東家叫4♠作成局。

| 牌例 | 西家 | 東家 | | 西家叫牌 | 東家叫牌 |
|---|---|---|---|---|---|
| 9-16 | ♠K5 | ♠10742 | | 2♡ | 派司 |
| | ♡J1092 | ♡AK74 | | | |
| | ◇108 | ◇7632 | | | |
| | ♣AQ1082 | ♣5 | | | |

西家有10大牌點，4張♡套及5張♣套，開叫2♡。東家有4張♡及7大牌點派司。

| 牌例 | 西家 | 東家 | 西家叫牌 | 東家叫牌 |
|------|------|------|----------|----------|
| 10-17 | ♠KJ72 | ♠9 | | 2♡ |
| | ♡9 | ♡AQ87 | 2NT | 3♡ |
| | ◇Q10873 | ◇KJ8 | 3NT | 派司 |
| | ♣A62 | ♣KQ953 | | |

東家有15大牌點，4張♡套及5張♣套，開叫2♡。西家有10大牌點叫2NT作詢問叫。東家回答3♡表示高限及有5+張優質♣套（是AKQ中有2張大牌）。西家叫3NT成局。

| 牌例 | 西家 | 東家 | 西家叫牌 | 東家叫牌 |
|------|------|------|----------|----------|
| 10-18 | ♠Q1085 | ♠762 | 2♠ | 2NT |
| | ♡Q | ♡K1053 | 3♣ | 派司 |
| | ◇A7 | ◇QJ | | |
| | ♣A85432 | ♣KQ97 | | |

西家有12大牌點，4張♠套及6張♣套，開叫2♠。東家有11大牌點叫2NT作詢問叫。西家回答3♣表示低限及有5+張♣套。東家估算是沒有機會造3NT或5♣所以叫派司。

| 牌例 | 西家 | 東家 | 西家叫牌 | 東家叫牌 |
|------|------|------|----------|----------|
| 10-19 | ♠A7 | ♠QJ1084 | 2♡ | 3◇ |
| | ♡A1043 | ♡9652 | 3♡ | 派司 |
| | ◇Q2 | ◇K6 | | |
| | ♣Q10983 | ♣76 | | |

西家有12大牌點，4張♡套及5張♣套，開叫2♡。東家叫3◇表示有6-9大牌點及有4張♡及5張♠。西家是低限叫3♡作束叫。

## 本章總結

　　本章詳述2♡／2♠的開叫及回應，並在回應2NT的詢問特別制訂了高限及低限，使牌力訊息更能全面表達。後着有3♣／3◇／3♠問擋張爭取3NT成局；亦有問單張及缺門，在成局有望基礎下探索滿貫。2♡／2♠開叫雖有風險，但本章亦部署了安全着陸方法。

# 第十一章　　鑽石輝煌

♠7 ♡AK84 ◇AKJ82 ♣Q97 ------------ ♠K10942 ♡876 ◇Q4 ♣A72

　　上一章講解了中等牌力的4張高花與5張低花作先發制人之叫牌。本章繼續詳述高階牌力以方塊為核心的雙花色套情況下,如何較較容易與同伴配合到王牌。由於2♠／2♡及2♣的開叫已各有任務,高牌力以方塊為核心的雙花色套的叫牌發展,就由2◇肩負責任。在這雙花色套中,方塊長套必須有5+張,猶如明亮的鑽石,無論作為主體或是配角,都是焦點所在!

## 第一節　　2◇開叫原則

　　要開叫2◇,要具備下列條件:

a. 開叫者牌力為16-21大牌點,有兩個花色套,其中之一必然是◇套,大牌應集中分佈在這兩套花色中

b. ◇套最少5張起;第二花色套:如果是高花是最少要4張,如果是♣套則最少5張

c. 高花套一定比◇套短,否則應開叫高花(同等長度也是開叫高花),或考慮開叫2♣(如牌力已經有9磴)

　　請注意:

(i) 如有兩個4張高花套及5張◇套(4-4-5-0),牌力在11-19大牌點,開叫1◇(見第十五章專論4-4-5-0及4-4-0-5叫法);若牌力在20+大牌點,則開叫2♣。

(ii) 如有一個高花4張、5張◇套及4張♣套(4-0-5-4或0-4-5-4),牌力在10-15大牌點,則在二線開叫高花(見第十章)。

在同伴回應方面,以大牌點分類來作回答:0-3大牌點、4-6大牌點及7+大牌點。同伴如回答0-3大牌點,開叫者盡快停在低線合約。同伴如回答4-6大牌點(以2♡回應),有成局可能,開叫者以大牌點分類來再叫,去探索成局。同伴如回答7+大牌點(以2♠回應),成局在望,開叫者以牌型分類來再叫。有了◇為主,在進退有度的探索叫法下,對未成局、成局、滿貫等合約的可能性,很容易了然於胸。

# 第二節　2◇ - 2♠的叫牌演變

開叫2◇，同伴如有7-12大牌點，可用2♠作詢問叫。開叫者以牌型分類來再叫：

a. 開叫者有4張♡／♠套及5張◇套，或有5張♡／♠套及6張◇套，（即◇套張數多於高花張數一張），牌力是16-21大牌點

b. 開叫者有4張♡／♠套及6+張◇套，（即◇套張數多於高花張數二張），牌力是16-21大牌點

c. 開叫者有5+張♣套及5+張◇套，牌力是16-21大牌點

開叫者回應同伴2♠詢問叫如下：

2NT　16-21大牌點，表示♡及◇組合，◇套比♡套多一張（4♡+5◇或5♡+6◇）

　　　同伴回應如下：

|  |  |
|---|---|
| 3♣ | ◇套及♡套未能配合，有6+張♣套 |
| 3◇ | 7-9大牌點，◇套有3+張支持 |
| 3♡ | 7-9大牌點，♡套有4+張支持 |
| 3♠ | ◇套及♡套未能配合，有6+張♠套 |
| 3NT | 以3NT成約，束叫 |
| 4◇ | 10-12大牌點，◇套有3+張支持 |
| 4♡ | 10-12大牌點，♡套有4+張支持 |
| 4♠ | 有7+張♠套，束叫 |
| 4NT | 「普強式」「羅馬關鍵張黑木氏」 |

（如開叫者再叫◇表示是5♡+6◇分配，亦可扣叫或用黑木氏探索滿貫）

3♣　16-21大牌點，表示♠及◇組合，◇套比♠套多一張（4♠+5◇或5♠+6◇）

　　　同伴回應如下：

|  |  |
|---|---|
| 3◇ | 7-9大牌點，◇套有3+張支持 |
| 3♡ | ◇套及♠套未能配合，有6+張♡套 |
| 3♠ | 7-9大牌點，♠套有4+張支持 |
| 3NT | 以3NT成約，束叫 |
| 3♣ | ◇套及♠套未能配合，有7+張♣套 |
| 4◇ | 10-12大牌點，◇套有3+張支持 |
| 4♡ | 有7+張♡套，束叫 |
| 4♠ | 10-12大牌點，♠套有4+張支持 |
| 4NT | 「普強式」「羅馬關鍵張黑木氏」 |

（如開叫者再叫◇表示是5♠+6◇分配，亦可扣叫或用黑木氏探索滿貫）

3◇　16-21大牌點，5+張♣套及5+張◇套

　　同伴回應如下：

　　　3♡　　◇套及♣套未能配合，有6+張♡套
　　　3♠　　◇套及♣套未能配合，有6+張♠套
　　　3NT　以3NT成約，束叫，♡套及♠套有擋張
　　　4♣　　7-9大牌點，♣套有3+張支持
　　　4◇　　7-9大牌點，◇套有3+張支持
　　　4♡　　有7+張♡套，束叫
　　　4♠　　有7+張♠套，束叫
　　　4NT　「普強式」「羅馬關鍵張黑木氏」
　　　5♣　　10-12大牌點，♣套有3+張支持
　　　5◇　　10-12大牌點，◇套有3+張支持

3♡　16-21大牌點，表示♡及◇組合，◇套比♡套多二張（4♡+6◇或5♡+7◇）

　　同伴回應如下：

　　　3♠　　◇套及♡套未能配合，有6+張♠套
　　　3NT　以3NT成約，束叫，♣套及♠套有擋張
　　　4♣　　7-9大牌點，◇套及♡套未能配合，有7+張♣套
　　　4◇　　7-9大牌點，◇套有2+張支持
　　　4♡　　7-9大牌點，♡套有4+張支持
　　　4♠　　有7+張♠套，束叫
　　　4NT　「普強式」「羅馬關鍵張黑木氏」
　　　5♣　　10-12大牌點，有7+張♣套
　　　5◇　　10-12大牌點，◇套有2+張支持
　　　5♡　　10-12大牌點，♡套有4+張支持

3♠　16-21大牌點，表示♠及◇組合，◇套比♠套多二張（4♠+6◇或5♠+7◇）

　　同伴回應如下：

　　　3NT　以3NT成約，束叫，♣套及♡套有擋張
　　　4♣　　◇套及♠套未能配合，有7+張♣套
　　　4◇　　7-9大牌點，◇套有2+張支持
　　　4♡　　有7+張♡套，束叫
　　　4♠　　7-9大牌點，♠套有4+張支持
　　　4NT　「普強式」「羅馬關鍵張黑木氏」

| 5♣ | 10-12大牌點,有7+張♣套 |
|---|---|
| 5◇ | 10-12大牌點,◇套有2+張支持 |
| 5♠ | 10-12大牌點,♠套有4+張支持 |

| 牌例 | 西家 | 東家 | 西家叫牌 | 東家叫牌 |
|---|---|---|---|---|
| 11-01 | ♠7 | ♠K10942 | 2◇ | 2♠ |
| | ♡AK84 | ♡876 | 2NT | 3NT |
| | ◇AKJ82 | ◇Q4 | 派司 | |
| | ♣Q97 | ♣A72 | | |

西家有17大牌點,4張♡套及5張◇套,開叫2◇。東家有9大牌點叫2♠作詢問叫表示有7-12大牌點。西家回答2NT表示有16-21大牌點,有4張♡套及5張◇套。東家花色套未能配合叫3NT作成局。

| 牌例 | 西家 | 東家 | 西家叫牌 | 東家叫牌 |
|---|---|---|---|---|
| 11-02 | ♠AJ92 | ♠Q873 | 2◇ | 2♠ |
| | ♡QJ | ♡K87 | 3♣ | 3♠ |
| | ◇AQ985 | ◇643 | 4♠ | 派司 |
| | ♣K8 | ♣A108 | | |

西家有17大牌點,4張♠套及5張◇套,開叫2◇。東家有9大牌點叫2♠作詢問叫表示有7-12大牌點。西家回答3♣表示有16-21大牌點,有4張♠套及5張◇套。東家叫3♠表示有7-9大牌點,有4+張♠套支持。 西家叫4♠作成局。

## 第三節　2◇ - 2♡的叫牌演變

開叫2◇,同伴只有4-6大牌點,可用2♡作詢問叫。開叫者以大牌點分類再叫(由於同伴牌力較弱,開叫者回答是按牌力排序,回答方法與同伴牌力較強叫2♠的情況按牌型排序有所不同):

a. 開叫者牌力是16-18大牌點,有4張♡／♠套及5張◇套,或有4張♡／♠套及6張◇套

b. 開叫者牌力是19-21大牌點,有4張♡／♠套及5張◇套,或有4張♡／♠套及6張◇套

c. 開叫者 牌力是16-21大牌點,有5+張♣套及5+張◇套

開叫者回應同伴2♡詢問叫如下:

2♠　16-18大牌點,有♡套及◇套,包括 4♡+5◇、5♡+6◇ 、4♡+6◇
　　同伴回應如下:

　　派司　　◇套及♡套未能配合，有6+張♠套
　　2NT　　◇套及♡套未能配合，沒有6+張♠套，亦沒有7+張♣套
　　3♣　　　◇套及♡套未能配合，有7+張♣套
　　3◇　　　4-6大牌點，◇套有3+張支持
　　3♡　　　4-6大牌點，♡套有4+張支持

2NT　16-18大牌點，有♠套及◇套，包括 4♠+5◇、5♠+6◇、4♠+6◇
　　同伴回應如下：

　　派司　　◇套及♠套未能配合，平均牌型
　　3♣　　　◇套及♡套未能配合，有7+張♣套
　　3◇　　　4-6大牌點，◇套有3+張支持
　　3♡　　　◇套及♠套未能配合，有7+張♡套
　　3♠　　　4-6大牌點，♠套有4+張支持

3♣　　16-21大牌點，5+張♣套及5+張◇套
　　同伴回應如下：

　　派司　　♣套有3+張支持，無其他支持成局的價值
　　3◇　　　◇套有3+張支持，無其他支持成局的價值
　　3♡　　　◇套及♣套未能配合，有7+張♡套
　　3♠　　　◇套及♣套未能配合，有7+張♠套
　　3NT　　以3NT成約，束叫，♡套及♠套有擋張
　　4♣　　　♣套有4+張支持，有其他支持成局的價值
　　4◇　　　◇套有4+張支持，有其他支持成局的價值

3◇　　19-21大牌點，有♡套及◇套，包括 4♡+5◇、5♡+6◇、4♡+6◇
　　同伴回應如下：

　　派司　　◇套有3+張支持，無其他支持成局的價值
　　3♡　　　4-6大牌點，♡套有4+張支持
　　3♠　　　◇套及♡套未能配合，有7+張♠套
　　3NT　　以3NT成約，束叫，♣套及♠套有擋張
　　4◇　　　◇套有3+張支持，有其他支持成局的價值
　　4♠　　　有7+張♠套，束叫

3♡　　19-21大牌點，有♠套及◇套，包括 4♠+5◇、5♠+6◇、4♠+6◇
　　同伴回應如下：

　　派司　　◇套及♠套未能配合，有7+張♡套

3♠　4-6大牌點，♠套有4+張支持
3NT　以3NT成約，束叫，♣套及♡套有擋張
4♦　♦套有3+張支持
4♡　有7+張♡套，束叫

| 牌例 | 西家 | 東家 | 西家叫牌 | 東家叫牌 |
|---|---|---|---|---|
| 11-03 | ♠KJ9 | ♠Q82 | 2♦ | 2♡ |
| | ♡AK63 | ♡J86 | 2♠ | 2NT |
| | ♦KQ1054 | ♦98 | 派司 | |
| | ♣7 | ♣QJ943 | | |

西家有16大牌點，4張♡套及5張♦套，開叫2♦。東家有6大牌點及有2張♦叫2♡。西家叫2♠表示♡及♦套16-18大牌點，東家叫2NT表示沒有長套，♡／♦套沒有4張／3張支持，西家因只有4張♡及5張♦故此派司。

| 牌例 | 西家 | 東家 | 西家叫牌 | 東家叫牌 |
|---|---|---|---|---|
| 11-04 | ♠87542 | ♠J | | 2♦ |
| | ♡106 | ♡AQJ9 | 2♡ | 2♠ |
| | ♦K963 | ♦AJ542 | 3♦ | 派司 |
| | ♣K6 | ♣A83 | | |

東家有16大牌點，4張♡套及5張♦套，開叫2♦。西家有6大牌點叫2♡作詢問叫表示有4-6大牌點。東家回答2♠表示有16-18大牌點，4張♡套及5張♦套。西家叫3♦表示有3+張♦套支持。東家接受以3♦成約。

| 牌例 | 西家 | 東家 | 西家叫牌 | 東家叫牌 |
|---|---|---|---|---|
| 11-05 | ♠A4 | ♠872 | 2♦ | 2♡ |
| | ♡2 | ♡QJ943 | 3♣ | 派司 |
| | ♦AQ1095 | ♦J | | |
| | ♣AK542 | ♣9843 | | |

西家有17大牌點，5張♣套及5張♦套，開叫2♦。東家有4大牌點叫2♡作詢問叫表示有4-6大牌點。西家回答3♣表示有16-18大牌點，5+張♣套及5+♦套。東家有4張♣套支持，接受以3♣成約。

## 第四節　2♦ - 其他回應

同伴如有一門6+張長套及13+大牌點，可直接跳叫該門花套，這包括跳叫3♡／3♠／4♣，之後用自然叫法；如無長套，可直接跳叫3NT表示13+大牌點。

最後要佈置的是安全網，同伴有如下回應：

派司　0-3大牌點，沒有◇支持（即◇套少於2張），十分弱牌

2♡　　4-6大牌點，其回應已有第三節詳述

2NT 4-6大牌點，沒有◇支持（即◇套少於2張），沒有6+張花色套，平均
　　　牌型。開叫者可以派司或更正。

3♣　　4-6大牌點，沒有◇支持（即◇套少於2張），有♣套5-6張。開叫者可
　　　以派司或更正。

3◇　　0-3大牌點，有◇支持

　　　開叫者如有超強牌力或分配可以邀請或自行叫上成局：

　　　派司　　以3◇為合約

　　　3♡　　　有19-21大牌點，有♡套4張以上，邀請同伴叫4♡／5◇成局

　　　3♠　　　有19-21大牌點，有♠套4張以上，邀請同伴叫4♠／5◇成局

　　　3NT　　以堅強的的◇長套博取成局

　　　4♣　　　有♣長套5+張及有◇長套5+張，邀請同伴叫5♣／5◇成局

　　　5◇　　　以5◇為合約

| 牌例 | 西家 | 東家 | 西家叫牌 | 東家叫牌 |
|---|---|---|---|---|
| 11-06 | ♠AK43 | ♠ | 2◇ | 3◇ |
| | ♡K4 | ♡Q10653 | 派司 | |
| | ◇AK1052 | ◇764 | | |
| | ♣Q3 | ♣J8752 | | |

西家有19大牌點，4張♠套及5張◇套，開叫2◇。東家有3大牌點及有3張◇
支持叫3◇。西家叫派司。

| 牌例 | 西家 | 東家 | 西家叫牌 | 東家叫牌 |
|---|---|---|---|---|
| 11-07 | ♠AK43 | ♠Q52 | 2◇ | 3NT |
| | ♡A103 | ♡K87 | 4♠ | 4NT |
| | ◇KQ975 | ◇A1062 | 5♣ | 5NT |
| | ♣3 | ♣A105 | 6◇ | 派司 |

西家有16大牌點，4張♠套及5張◇套，開叫2◇。東家有13大牌點叫3NT
表示有13+大牌點。西家回答4♠表示另一門是♠套。東家叫4NT「普強
式」「羅馬關鍵張黑木氏」詢問關鍵張（以較高階花色♠作王牌同答），西家
回應5♣表示有0或3關鍵張。東家叫5NT問K，西家回應6◇表示◇有K
但♣無K，東家 派司接受6◇合約。

| 牌例 | 西家 | 東家 | 西家叫牌 | 東家叫牌 |
|---|---|---|---|---|
| 11-08 | ♠KQJ874 | ♠A93 | | 2◇ |
| | ♡62 | ♡AQ109 | 3♠ | 4NT |
| | ◇84 | ◇KQJ72 | 5♠ | 5NT |
| | ♣AQJ | ♣8 | 6♠ | 派司 |

東家有16大牌點，4張♡套及5張◇套，開叫2◇。西家有13大牌點6+張♠套叫3♠。東家叫4NT「普強式」「羅馬關鍵張黑木氏」詢問關鍵張，西家回應5♠表示有2關鍵張及♠Q。東家叫5NT問K，西家回應6♠表示♡／◇／♣均無K，東家派司接受6♠合約。

## 本章其他牌例

| 牌例 | 西家 | 東家 | 西家叫牌 | 東家叫牌 |
|---|---|---|---|---|
| 11-09 | ♠Q4 | ♠AJ98 | | 2◇ |
| | ♡J7 | ♡KQ | 2♠ | 3♣ |
| | ◇63 | ◇AK1074 | 4♣ | 5♣ |
| | ♣KQJ10853 | ♣96 | 派司 | |

東家有17大牌點，4張♠套及5張◇套，開叫2◇。西家有9大牌點叫2♠作詢問叫表示有7-12大牌點。東家回答3♣表示有16-21大牌點，有4張♠套及5張◇套。西家未能配合♠及◇花套，叫4♣表示有7+張♣套。東家叫5♣作成局。

| 牌例 | 西家 | 東家 | 西家叫牌 | 東家叫牌 |
|---|---|---|---|---|
| 11-10 | ♠AQ4 | ♠K6 | 2◇ | 3NT |
| | ♡K1083 | ♡AQ762 | 4♡ | 4NT |
| | ◇AKQ1043 | ◇42 | 5♣ | 5NT |
| | ♣3 | ♣A1042 | 6◇ | 7♡ |
| | | | 派司 | |

西家有18大牌點，4張♡套及6張◇套，開叫2◇。東家有13大牌點叫3NT表示有13+大牌點。西家回答4♡表示另一門是♡套。東家叫4NT「普強式」「羅馬關鍵張黑木氏」詢問關鍵張(以較高階花色♡作王牌同答)，西家回應5♣表示有0或3關鍵張。東家叫5NT問K，西家回應6◇表示◇有K但♣無K。東家知道西家有♠A、♡K、◇AK，♠或◇失磴可由王吃處理，東家叫7♡作大滿貫。

| 牌例 | 西家 | 東家 | 西家叫牌 | 東家叫牌 |
|---|---|---|---|---|
| 11-11 | ♠2 | ♠A743 | 2◇ | 2♠ |
| | ♡KJ109 | ♡A84 | 2NT | 4◇ |
| | ◇AK753 | ◇Q54 | 4♠ | 4NT |
| | ♣AK4 | ♣Q97 | 5♣ | 5NT |
| | | | 6♣ | 6◇ |
| | | | 派司 | |

西家有18大牌點，4張♡套及5張◇套，開叫2◇。東家有12大牌點叫2♠作詢問叫表示有7-12大牌點。西家回答2NT表示有16-21大牌點，4張♡套及5張◇套。東家叫4◇表示有10-12大牌點，有3+張◇套支持。西家叫4♠表示♠有第一輪或第二輪控制。東家叫4NT「普強式」「羅馬關鍵張黑木氏」詢問關鍵張，西家回應5♣表示有0或3關鍵張。東家叫5NT問K，西家回應有♣K。東家叫6◇作小滿貫。

| 牌例 | 西家 | 東家 | 西家叫牌 | 東家叫牌 |
|---|---|---|---|---|
| 11-12 | ♠A4 | ♠872 | 2◇ | 2♠ |
| | ♡2 | ♡AQ943 | 3◇ | 4◇ |
| | ◇AQ1095 | ◇J843 | 5◇ | 派司 |
| | ♣AK542 | ♣9 | | |

西家有17大牌點，5張♣及5張◇，開叫2◇。東家有7大牌點叫2♠作詢問叫表示有7-12大牌點。西家回答3◇表示有16-21大牌點，5+張♣套及5+◇套。東家叫4◇表示有7-9大牌點，有3+張◇套支持。西家叫5◇作成局。

| 牌例 | 西家 | 東家 | 西家叫牌 | 東家叫牌 |
|---|---|---|---|---|
| 11-13 | ♠KJ | ♠95 | 2◇ | 2♠ |
| | ♡A1098 | ♡K53 | 3♡ | 5◇ |
| | ◇KJ10643 | ◇A752 | 派司 | |
| | ♣A | ♣K1084 | | |

西家有16大牌點，4張♡及6張◇，開叫2◇。東家有10大牌點叫2♠作詢問叫表示有7-12大牌點。西家回答3♡表示有16-21大牌點，4張♡及6張◇。東家覺得除10大牌點外再無其他價值，不值得用「普強式」「羅馬關鍵張黑木氏」詢問關鍵張，叫5◇表示有10+大牌點，有3+張◇套支持。西家知道東家無意探索滿貫，自己牌力亦非上限，接受以5◇成約。

| 牌例 | 西家 | 東家 | 西家叫牌 | 東家叫牌 |
|---|---|---|---|---|
| 11-14 | ♠AK854 | ♠J | | 2◇ |
| | ♡106 | ♡AQJ9 | 3NT | 4♡ |
| | ◇K963 | ◇AJ542 | 4NT | 5♣ |
| | ♣K6 | ♣A83 | 6◇ | 派司 |

東家有17大牌點，4張♡及5張◇，開叫2◇。西家有13大牌點叫3NT表示有13+大牌點。東家叫4♡表示另一門是♡套。西家叫4NT「普強式」「羅馬關鍵張黑木氏」詢問關鍵張，東家回應5♣表示有0或3關鍵張。西家叫6◇作小滿貫。

| 牌例 | 西家 | 東家 | 西家叫牌 | 東家叫牌 |
|---|---|---|---|---|
| 11-15 | ♠A10 | ♠KJ9864 | 2◇ | 2♠ |
| | ♡Q843 | ♡ | 2NT | 3♠ |
| | ◇K9732 | ◇J54 | 4♠ | 派司 |
| | ♣AK | ♣Q983 | | |

西家有16大牌點，4張♡及5張◇，開叫2◇。東家有7大牌點叫2♠作詢問叫表示有7-12大牌點。西家回答2NT表示有16-21大牌點，4張♡及5張◇。東家叫3♠表示有6+張♠套。西家有2張♠套支持，叫4♠成局。

| 牌例 | 西家 | 東家 | 西家叫牌 | 東家叫牌 |
|---|---|---|---|---|
| 11-16 | ♠AK | ♠QJ3 | 2◇ | 2♠ |
| | ♡AK94 | ♡876 | 3♡ | 3NT |
| | ◇QJ10873 | ◇94 | 派司 | |
| | ♣5 | ♣AK1073 | | |

西家有17大牌點，4張♡及6張◇，開叫2◇。東家有10大牌點叫2♠作詢問叫表示有7-12大牌點。西家回答3♡表示有16-21大牌點，有4張♡套及6張◇套。東家花色套未能配合叫3NT作成局。

| 牌例 | 西家 | 東家 | 西家叫牌 | 東家叫牌 |
|---|---|---|---|---|
| 11-17 | ♠KQ72 | ♠A1064 | 2◇ | 3NT |
| | ♡A4 | ♡KQ763 | 4♠ | 4NT |
| | ◇AQJ83 | ◇75 | 5♣ | 5◇ |
| | ♣75 | ♣A4 | 6♠ | 派司 |

西家有16大牌點，4張♠及5張◇，開叫2◇。東家有13大牌點叫3NT表示有13+大牌點。西家回答4♠表示另一門是♠套。東家叫叫4NT「普強式」「羅馬關鍵張黑木氏」詢問關鍵張，西家回應5♣表示有3關鍵張，東家叫5◇問♠Q及K，西家回應6♠表示有♠Q但無其他K。東家派司接受以6♠作小滿貫。

| 牌例 | 西家 | 東家 | 西家叫牌 | 東家叫牌 |
|---|---|---|---|---|
| 11-18 | ♠AKQ8<br>♡K2<br>◇A8754<br>♣A4 | ♠J54<br>♡J753<br>◇103<br>♣Q1063 | 2◇<br>3♡<br>派司 | 2♡<br>3NT |

西家有20大牌點，4張♠及5張◇，開叫2◇。東家有4大牌點叫2♡作詢問叫表示有4-6大牌點。西家回答3♡表示有19-21大牌點，4張♠套及5張◇套。東家叫3NT成局。

| 牌例 | 西家 | 東家 | 西家叫牌 | 東家叫牌 |
|---|---|---|---|---|
| 11-19 | ♠KQ95<br>♡A4<br>◇A9854<br>♣K3 | ♠A3<br>♡KQ73<br>◇6<br>♣AJ10984 | 2◇<br>5♣<br>派司 | 4♣<br>6♣ |

西家有16大牌點，4張♠及5張◇，開叫2◇。東家有6張♣14大牌點跳叫4♣示強，西家5♣表示♣有支持但只是低限，東家叫6張♣成小滿貫。

| 牌例 | 西家 | 東家 | 西家叫牌 | 東家叫牌 |
|---|---|---|---|---|
| 11-20 | ♠KQJ1087<br>♡62<br>◇84<br>♣AQ7 | ♠3<br>♡AQ109<br>◇AKQJ72<br>♣86 | 2♠<br>5◇ | 2◇<br>3♡<br>派司 |

東家有16大牌點，4張♡及6張◇，開叫2◇。西家有12大牌點6+張♠套，雖然也可跳叫3♠，但基於♠有兩張而無論♠套或牌力不是特強，故選擇叫2♠叫請東家先表達派型類別，東家叫3♡表示6+張◇及比♡多兩張，西家叫5◇表示10-12大牌點，東家見西家不作扣叫或直接叫6◇，自己牌力也非特強，決定止於成局。

## 本章總結

　　本章詳述以方塊套為核心，強牌力雙花色套的叫牌策略，通過精細設計的叫牌空間，盡情表達雙方牌型種類及牌力範圍，從而找到最理想的合約。

# 第十二章　劍問江湖

♠KQ987 ♡　◇A1084 ♣AK63　-------------　♠AJ106 ♡K9 ◇KQ3 ♣10872

　　在第四章中是介紹了一種特別的「花色支持詢問」法。詢問者主導查証同伴牌中某花色套的詳情，從而有所推論來決定最終合約。此「花色支持詢問」法亦能應用在以下兩種情況：

(i) 開叫者2♣開叫，同伴回應的牌力如高於4點，由開叫者用「花色支持詢問」作主導查詢。

(ii) 開叫者1♣開叫，如同伴持有16+大牌點及一優質5+套，跳叫3◇／3♡／3♠／4♣作「花色支持詢問」，查詢開叫者該花情況。

其實這兩種叫牌情況，雙方(開叫者及同伴)的聯合大牌點已到達滿貫邊緣，只要知道在關鍵花色互相配合的程度，可成滿貫與否自然成竹在胸。

| 牌例 | 西家 | 東家 | 西家叫牌 | 東家叫牌 |
|---|---|---|---|---|
| 12-01 | ♠KQ987 | ♠AJ106 |  | 1♣ |
|  | ♡ | ♡K9 | 3♠ | 4♡ |
|  | ◇A1084 | ◇KQ3 | 5◇ | 5♠ |
|  | ♣AK63 | ♣10872 | 6♠ | 派司 |

東家有13大牌點開叫1♣，西家有16大牌點及有一♠套5張有KQ，跳叫3♠，作「花色支持詢問」。東家叫4♡有Hxxx即第四級支持。西家叫5◇作「關鍵控制詢問」問◇，東家回應5♠第二級有K或單張。西家叫6♠作小滿貫。

| 牌例 | 西家 | 東家 | 西家叫牌 | 東家叫牌 |
|---|---|---|---|---|
| 12-02 | ♠A7 | ♠KJ4 | 1♣ | 3♡ |
|  | ♡A74 | ♡KQJ102 | 4♣ | 4◇ |
|  | ◇10952 | ◇J | 4♡ | 4♠ |
|  | ♣KQ103 | ♣AJ4 | 5◇ | 5NT |
|  |  |  | 6◇ | 6♡ |
|  |  |  | 派司 |  |

西家有13大牌點開叫1♣，東家有16大牌點及有一♡套5張有KQ，跳叫3♡，作「花色支持詢問」。西家叫4♣有Hxx即第三級支持。東家叫4◇作「一般控制詢問」問◇，西家叫4♡表示沒有Q或雙張。東家叫4♠作「關鍵控制詢問」問♠，西家回應5◇第三級有A或缺門。東家叫5NT作「關鍵控制

<table>
<tr><td>12-<br>02</td><td>詢問」問尚未問的♣花色，西家回應5◇第二級有♣K或單張。東家叫6♡<br>作小滿貫。</td></tr>
</table>

## 第一節 花色支持詢問

在本系統中，開叫2♣是強牌，需要有20+大牌點、或能拿9+磴的牌力。在回應時，有下列各窗口：

窗口1 2◇ 0-4大牌點，一定沒有A（如唯一有點的牌是A，屬窗口2）

窗口2 2♡ 有4-7 大牌點，有可能有A

窗口3 2♠ 8+大牌點，有一張A，A所在的花色套最多只有三張

窗口4 2NT 8+ 大牌點，有零或二張A

窗口5 3♣／3◇／3♡／3♠，8+大牌點，所叫的花色是4張或以上，並且有A

窗口6 3NT 8+ 大牌點，有三張A

有關窗口1及窗口2的回應結構，在第六章已經詳細解說。以上各窗口，除了窗口1外，其他窗口均可成局，並且已接近小滿貫邊緣。第三章所引用的「花色支持詢問」等詢問法全部適用。

在窗口2、窗口3、窗口4及窗口5的回答後，開叫2♣者在三線叫出一個花色3♣／3◇／3♡／3♠，是「花色支持詢問」，但詢問者在該花色要有5+張，並且在AKQ有其中至少2張大牌。回答者作答如下（與第三章答法相同）：

第一級 xx或以下（即雙張、單張或缺門）

第二級 xxx或xxxx

第三級 Hx或 Hxx

第四級 Hxxxx或 Hxxxx

第五級 單張H

註： H是AKQ其中1張大牌而x是一小牌

在收到開叫2♣者發出的「花色支持詢問」後，回應者如果在被問的花色支持屬第一級別，即xx或以下（即雙張、單張或缺門），但有一門7+張的長牌套如7222或8221分配時，可考慮不回應「花色支持詢問」，直接越過花色支持詢問要回答的範圍，跳叫出其所持有的7張或8張花色套。

如果開叫者得到的回應是第一級，即所問的花色是xx或以下（即雙張、單張或缺門），開叫者可選擇另一花色再以「花色支持詢問」，開叫者另叫一花色，那仍是「花色支持詢問」，但詢問者在該花色要有4+張，並且在AKQ有其中至少2張大牌。其作答分四級如下：

| 第一級 | xx或以下（即雙張、單張或缺門） |
| 第二級 | xxx或xxxx |
| 第三級 | Hx或 Hxx |
| 第四級 | Hxxxx或 Hxxxx |

再次作「花色支持詢問」，詢問者牌型多數是有兩個5張套或者一個5張加上一個4張套。當回應了第二次的「花色支持詢問」後，不論回應級數，跟着的問牌是「一般控制詢問」，再跟着的問牌是「關鍵控制詢問」。

## 第二節　一般控制詢問

　　開叫2♣者得到「花色支持詢問」的回應如果是第二級或以上，開叫者再叫新的花色是「一般控制詢問」，去查詢該新花色的控制，回答者作答如下（與第三章答法相同）：

| 第一級 | 無Q或雙張 |
| 第二級 | 有Q或雙張（即有第三圈控制） |
| 第三級 | 有K或單張（即有第二圈控制） |
| 第四級 | 有A或缺門（即有第一圈控制） |
| 第五級 | 有AK或AQ |
| 第六級 | 有AKQ |

如「重複再問」這花色，是問清楚該控制是大牌或是分配控制。再問時的回答如下：

如之前的回答是第二至第四級：

　　　　　　第一級是有雙張／單張／缺門　　第二級是有A／K／Q

如之前的回答是第五級：

　　　　　　第一級是有AQ　　第二級是有AK

注意：重複再問一定要叫出這花色，不能以「問其所答」作出此詢問，包括叫上六線時以作出詢問。「一般控制詢問」通常在五線以下使用，並且只應用一次，因為要留空間給「重複再問」及「關鍵控制詢問」。

## 第三節　關鍵控制詢問

　　以下三種情況是使用「關鍵控制詢問」：

a.　在問完「一般控制詢問」（只用一次）後，如仍有花色需要查問，是用「關鍵控制詢問」。

b. 如果要叫到5線才進行第一次花色詢問，這是用「關鍵控制詢問」作回答。

c. 如果已用過「關鍵控制詢問」，在5♠或以下回答。由於再沒有問新花套的空間，詢問者可以用5NT再問未曾問過的花色套的關鍵控制。由於回答時已在六線上，在問牌前必需要計劃作答後所叫的合約。（注意：此5NT不是用作「問其所答」時回應5線的花色套。）

詢問者叫出要問關鍵控制的花色，回答者回答如下：

| 第一級 | 無K或單張 |
|---|---|
| 第二級 | 有K或單張（即有第二圈控制） |
| 第三級 | 有A或缺門（即有第一圈控制） |
| 第四級 | 有AKQ大牌三張 |

| 牌例 | 西家 | 東家 | | 西家叫牌 | 東家叫牌 |
|---|---|---|---|---|---|
| 12-03 | ♠AKQ1086 | ♠J53 | | 2♣ | 2♡ |
| | ♡8 | ♡862 | | 3♠ | 4♣ |
| | ◇10 | ◇A76 | | 4NT | 5♣ |
| | ♣AK1075 | ♣J984 | | 5◇ | 5NT |
| | | | | 6♠ | 派司 |

西家有16大牌點及有9磴開叫2♣，東家有6大牌點回叫2♡。西家叫3♠作「花色支持詢問」，東家叫4♣有xxx即第二級支持。西家「問其所答」叫4NT作「一般控制詢問」問♣，東家回應第一級表示沒有Q或雙張。西家叫5◇作「關鍵控制詢問」問◇，東家回答5NT即第三級有A或缺門。西家叫6♠作小滿貫。

| 牌例 | 西家 | 東家 | | 西家叫牌 | 東家叫牌 |
|---|---|---|---|---|---|
| 12-04 | ♠A4 | ♠K9832 | | 2♣ | 2♠ |
| | ♡K4 | ♡A109 | | 3◇ | 3NT |
| | ◇AK975 | ◇QJ3 | | 4♣ | 4♡ |
| | ♣AK53 | ♣92 | | 4♠ | 5♣ |
| | | | | 5♠ | 6♣ |
| | | | | 7◇ | 派司 |

西家有21大牌點開叫2♣，東家有9大牌點及有A在3張♡套叫2♠。由於西家有3張A，所以知道東家有♡A。西家叫3◇作「花色支持詢問」，東家叫3NT有Hx或Hxx即第三級支持。西家叫4♣作「一般控制詢問」問♣，東家回答4♡第二級有Q或雙張。西家叫4♠作「關鍵控制詢問」問♠，東家回答5♣第二級有K或單張。西家叫5♠作「重複再問」♠，東家叫6♣表示有K而不是單張。西家叫7◇作大滿貫。

| 牌例 | 西家 | 東家 | 西家叫牌 | 東家叫牌 |
|---|---|---|---|---|
| 12-05 | ♠53 | ♠A74 | | 2♣ |
| | ♡K107642 | ♡A9 | 2NT | 3♣ |
| | ◇K7 | ◇AQ5 | 3♠ | 3NT |
| | ♣Q86 | ♣AKJ75 | 4◇ | 4♡ |
| | | | 4NT | 5◇ |
| | | | 5♠ | 6♣ |
| | | | 派司 | |

東家有22大牌點開叫2♣，西家有8大牌點及沒有A回叫2NT。東家叫3♣作「花色支持詢問」，西家叫3♠有Hxx即第三級支持。東家「問其所答」叫3NT作「一般控制詢問」問♠，西家叫4◇第二級表示♠有Q或雙張。東家叫4♡作「關鍵控制詢問」問♡，西家叫4NT第二級有K或單張。西家叫5◇作「關鍵控制詢問」問◇，西家叫5♠第二級有K或單張。東家叫6♣作小滿貫。

| 牌例 | 西家 | 東家 | 西家叫牌 | 東家叫牌 |
|---|---|---|---|---|
| 12-06 | ♠J654 | ♠AK | | 2♣ |
| | ♡953 | ♡A742 | 3♣ | 3◇ |
| | ◇Q2 | ◇AKJ1075 | 3NT | 4♡ |
| | ♣AJ52 | ♣K | 4♠ | 5◇ |
| | | | 派司 | |

東家有22大牌點開叫2♣，西家有8大牌點及有A在4張♣套叫3♣。東家叫3◇作「花色支持詢問」，西家叫3NT有Hx即第三級支持。東家叫4♡作「一般控制詢問」問♡，西家叫4♠表示沒有Q或雙張。東家知道♡有2個失磴，不能繼續詢問，叫5◇作束叫。

## 第四節　特別套之加一支持及大牌詢問

在窗口5回答者已展示了一門帶A的4+張花色套，所以開叫2♣者在詢問其他花色支持之後叫該花套，並非示意支持而是問該花色套之其他大牌。此問法必要叫出其花色套作詢問。回答者回答如下：

| 第一級 | 無KQ大牌 |
|---|---|
| 第二級 | 有大牌Q |
| 第三級 | 有大牌K |
| 第四級 | 有大牌K及Q |

要注意的如果在同伴用窗口5叫出帶A的花套後，開叫2♣者加一叫該花色套是加一支持，表示開叫者有4+張花套支持，以後叫牌是開始作扣叫。

| 牌例 | 西家 | 東家 | 西家叫牌 | 東家叫牌 |
|------|------|------|----------|----------|
| 12-07 | ♠76 | ♠AKQ82 | | 2♣ |
| | ♡10973 | ♡K | 3◇ | 3♠ |
| | ◇AQ95 | ◇KJ102 | 3NT | 4◇ |
| | ♣KJ6 | ♣AQ2 | 4♠ | 5♣ |
| | | | 5♡ | 6◇ |
| | | | 派司 | |

東家有22大牌點開叫2♣，西家有10大牌點及有A在4張◇套叫3◇。東家叫3♠作「花色支持詢問」，西家叫3NT第一級xx或以下。東家叫4◇作「特別套控制詢問」，西家回應4♠表示也有Q。東家叫5♣作「關鍵控制詢問」問♣，西家回應5♡第二級有K或單張。東家叫6◇作小滿貫。

| 牌例 | 西家 | 東家 | 西家叫牌 | 東家叫牌 |
|------|------|------|----------|----------|
| 12-08 | ♠AQ107 | ♠KJ985 | | 2♣ |
| | ♡54 | ♡AKQ | 3♠ | 4♠ |
| | ◇QJ984 | ◇A6 | 5♠ | 派司 |
| | ♣105 | ♣K43 | | |

東家有20大牌點開叫2♣，西家有9大牌點及有A在4+張♠套叫3♠。東家叫4♠作加一支持並開始作扣叫，西家在其他花色沒有控制，西家叫停在5♠。

## 本章其他牌例

| 牌例 | 西家 | 東家 | 西家叫牌 | 東家叫牌 |
|------|------|------|----------|----------|
| 12-09 | ♠AJ1032 | ♠8 | 2♣ | 2♡ |
| | ♡KQ876 | ♡A1032 | 3♡ | 4♣ |
| | ◇AK | ◇843 | 4♠ | 5◇ |
| | ♣A | ♣97543 | 6♠ | 派司 |

西家有21大牌點開叫2♣，東家有4大牌點回叫2♡。西家叫3♡作「花色支持詢問」，東家叫4♣有xxx或xxxx即第二級支持。西家叫4♠作「一般控制詢問」問♠，東家回應5◇第三級有K或單張。西家叫6♠作小滿貫。

| 牌例 | 西家 | 東家 | 西家叫牌 | 東家叫牌 |
|------|------|------|----------|----------|
| 12-10 | ♠96 | ♠AQJ8 | | 2♣ |
| | ♡J73 | ♡AK10954 | 2♡ | 3♡ |
| | ◇876 | ◇A103 | 3NT | 4◇ |
| | ♣AQ762 | ♣ | 4♡ | 派司 |

東家有18大牌點及有9磴，開叫2♣。西家有7大牌點叫2♡。東家叫3♡作「花色支持詢問」，西家叫3NT有xxx或xxxx。東家叫4◇作「一般控制詢問」問♡，西家回答4♡第一級沒有Q或雙張。東家估算超過一個失磴，不用探索小滿貫，回答派司以4♡成局。

| 牌例 | 西家 | 東家 | 西家叫牌 | 東家叫牌 |
|---|---|---|---|---|
| 12-11 | ♠J54 | ♠AK | | 2♣ |
| | ♡QJ52 | ♡AK76 | 2♡ | 3◇ |
| | ◇Q5 | ◇AK10642 | 3NT | 4♡ |
| | ♣8532 | ♣Q | 4NT | 5♣ |
| | | | 5◇ | 5♡ |
| | | | 5NT | 6◇ |
| | | | 派司 | |

東家有23大牌點開叫2♣，西家有6大牌點回叫2♡。東家叫3◇作「花色支持詢問」，西家叫3NT有Hx即第三級支持。東家叫4♡作「一般控制詢問」問♡，西家叫4NT表示有Q或雙張。東家叫5♣作「關鍵控制詢問」問♣，西家回應5◇第一級表示沒有K或單張。東家叫5♡作「重複再問」♡，西家叫5NT表示有Q而不是雙張。東家叫6◇作小滿貫。

| 牌例 | 西家 | 東家 | 西家叫牌 | 東家叫牌 |
|---|---|---|---|---|
| 12-12 | ♠QJ42 | ♠A | | 2♣ |
| | ♡J102 | ♡AK853 | 2♡ | 3♡ |
| | ◇984 | ◇A7 | 3NT | 4♣ |
| | ♣QJ10 | ♣AK964 | 4♡ | 5◇ |
| | | | 5♡ | 6♡ |
| | | | 派司 | |

東家有22大牌點開叫2♣，西家有6大牌點叫2♡。東家叫3♡作「花色支持詢問」，西家叫3NT有Hx或Hxx。東家叫4♣作「一般控制詢問」問♣，西家回答4♡第二級有Q或雙張。東家叫5◇作「關鍵控制詢問」問◇，西家回答5♡第一級沒有Q或雙張。東家叫6♡作作小滿貫。

| 牌例 | 西家 | 東家 | 西家叫牌 | 東家叫牌 |
|---|---|---|---|---|
| 12-13 | ♠K104 | ♠AQJ73 | | 2♣ |
| | ♡A6 | ♡KJ9 | 2NT | 3♠ |
| | ◇1084 | ◇AKJ7 | 4◇ | 4♡ |
| | ♣A8642 | ♣J | 5◇ | 5♡ |
| | | | 5NT | 6♠ |
| | | | 派司 | |

東家有20大牌點開叫2♣，西家有11大牌點叫2NT表示有零或二張A。東家叫3♠作「花色支持詢問」，西家叫4◇有Hx或Hxx。東家叫4♡作「一般控制詢問」問♡，西家回答5◇第四級有A或缺門。東家叫5♡作「重複再問」♡，西家叫5NT表示有♡A。東家得知西家有♡A及♣A，東家叫6♠作小滿貫。

| 牌例 | 西家 | 東家 | | 西家叫牌 | 東家叫牌 |
|---|---|---|---|---|---|
| 12-14 | ♠J103 | ♠AKQ87 | | | 2♣ |
| | ♡Q10953 | ♡87 | | 2♠ | 3♠ |
| | ◇A8 | ◇7 | | 4◇ | 4♡ |
| | ♣K93 | ♣AQJ87 | | 4♠ | 派司 |

東家有16大牌點及有9磴，開叫2♣，西家有10大牌點及有A在二張◇套叫2♠。東家叫3♠作「花色支持詢問」，西家叫4◇有Hx或Hxx。東家叫4♡作「一般控制詢問」問♡，西家回答4♠第一級沒有Q或雙張。東家叫派司以4♠作成局。

| 牌例 | 西家 | 東家 | | 西家叫牌 | 東家叫牌 |
|---|---|---|---|---|---|
| 12-15 | ♠KQJ1087 | ♠9643 | | 2♣ | 2NT |
| | ♡KQJ109 | ♡A5 | | 3♠ | 4♣ |
| | ◇ | ◇AK1074 | | 4♡ | 5◇ |
| | ♣AK | ♣43 | | 5♡ | 5NT |
| | | | | 6♠ | 派司 |

西家有19大牌點及有9磴開叫2♣，東家有8大牌點及有2個A回叫2NT。西家叫3♠作「花色支持詢問」，東家叫4♣有xxxx。西家叫4♡作「一般控制詢問」問♡，東家回答5◇有A或缺門。西家要知道東家是否♡A，西家叫5♡作「重複再問」♡，東家叫5NT表示有A而不是缺門。西家叫6♠作小滿貫。

| 牌例 | 西家 | 東家 | | 西家叫牌 | 東家叫牌 |
|---|---|---|---|---|---|
| 12-16 | ♠A76 | ♠8 | | 2♣ | 3♣ |
| | ♡A94 | ♡KJ1086 | | 3◇ | 3♠ |
| | ◇AKQJ83 | ◇543 | | 3NT | 4♡ |
| | ♣K | ♣AJ75 | | 4♠ | 4NT |
| | | | | 5♡ | 5NT |
| | | | | 7◇ | 派司 |

西家有21大牌點開叫2♣，東家有8+大牌點及有A在4張♣套叫3♣。西家叫3◇作「花色支持詢問」，東家叫3♠有xxx即第二級支持。西家「問其所答」叫3NT作「一般控制詢問」問♠，東家叫4♡第三級有K或單張。西家叫4♠作「重複再問」♠，東家回答4NT第一級有單張。西家叫5♡作「關鍵控制詢問」問♡，東家叫5NT第二級有K或單張。由於東家已有♠單張，西家估算東家有◇K，♠兩張小牌可王吃，一張♣失磴由♣A處理，西家叫7◇作大滿貫。要注意的是叫將牌空間是有限的，選擇問牌的先後次序，會影響所能接收的資訊及其推論。

| 牌例 | 西家 | 東家 | 西家叫牌 | 東家叫牌 |
|------|------|------|----------|----------|
| 12-17 | ♠Q | ♠AK105 | | 2♣ |
| | ♡AJ108 | ♡KQ6 | 2NT | 3♣ |
| | ◇AKQ104 | ◇J | 3♡ | 3♠ |
| | ♣943 | ♣AK1086 | 4♣ | 4◇ |
| | | | 5♣ | 5♠ |
| | | | 6♣ | 7NT |
| | | | 派司 | |

東家有20大牌點開叫2♣，西家有16大牌點叫2NT表示有零或二張A。東家叫3♣作「花色支持詢問」，西家叫3♡有xxx或xxxx。東家叫4♠作「一般控制詢問」問♠，西家回答4♠第二級有♠Q或雙張。東家叫4◇作「關鍵控制詢問」問◇，西家回答5♣第四級表示有有AKQ。東家叫5♠作「重複再問」♠，西家叫6♣表示有♠Q而不是雙張。東家估算西家已有♠Q，♡A，◇AKQ共15大牌點，東西家缺少♣Q而東西合計最少35大牌點，東家叫7NT作大滿貫。

| 牌例 | 西家 | 東家 | 西家叫牌 | 東家叫牌 |
|------|------|------|----------|----------|
| 12-18 | ♠98 | ♠AKJ72 | | 2♣ |
| | ♡KQ875 | ♡A6 | 3♣ | 3♠ |
| | ◇10 | ◇AKQ2 | 3NT | 4◇ |
| | ♣AK943 | ♣Q5 | 4♡ | 4NT |
| | | | 5♡ | 6NT |
| | | | 派司 | |

東家有23大牌點開叫2♣，西家有12大牌點及有A在4+張♣套叫3♣。東家叫3♠作「花色支持詢問」，西家叫3NT表示♠套有xx或更少。東家再叫4◇作第二次「花色支持詢問」，西家叫4♡表示◇套有xx或更少。東家以「問其所答」叫4NT作「一般控制詢問」問♡，西家回答5♡第三級有K或單張。　由於西家♠及◇套均最多是2張，所以推斷其♡套會有4+張及有♡K，東家以6NT小滿貫作束叫。

| 牌例 | 西家 | 東家 | 西家叫牌 | 東家叫牌 |
|------|------|------|----------|----------|
| 12-19 | ♠A9832 | ♠Q | | 2♣ |
| | ♡8 | ♡AJ53 | 3♠ | 4♣ |
| | ◇KQ93 | ◇A10 | 4♡ | 4NT |
| | ♣1053 | ♣AKQJ97 | 5♡ | 6♣ |
| | | | 派司 | |

東家有21大牌點開叫2♣，西家有9大牌點及有A在4+張♠套叫3♠。東家叫4♣作「花色支持詢問」，西家叫4♡有xxx或xxxx。東家以「問其所答」叫4NT作「一般控制詢問」問♡，西家回答5♡第三級有K或單張。東家叫6♣作小滿貫。

| 牌例 | 西家 | 東家 | 西家叫牌 | 東家叫牌 |
|------|------|------|----------|----------|
| 12-20 | ♠A82 | ♠KQJ96 | | 2♣ |
| | ♡9864 | ♡AKQ | 2NT | 3♠ |
| | ◇82 | ◇A | 4◇ | 7♠ |
| | ♣A652 | ♣KQ93 | 派司 | |

東家有24大牌點開叫2♣，西家有8大牌點叫2NT表示有零或二張A。東家叫3♠作「花色支持詢問」，西家叫4◇有Hx或Hxx。東家得知西家有♠A及♣A，東家叫7♠作大滿貫。

| 牌例 | 西家 | 東家 | 西家叫牌 | 東家叫牌 |
|------|------|------|----------|----------|
| 12-21 | ♠J654 | ♠AK | | 2♣ |
| | ♡953 | ♡A742 | 3♣ | 3◇ |
| | ◇Q2 | ◇AKJ1075 | 3NT | 4♡ |
| | ♣AJ53 | ♣K | 4♠ | 5◇ |
| | | | 派司 | |

東家有22大牌點開叫2♣，西家有8大牌點及有A在4+張♣套叫3♣。東家叫3◇作「花色支持詢問」，西家叫3NT有Hx或Hxx即第三級支持。東家叫4♡作「一般控制詢問」問♡，東家回答4♠第一級沒有Q或雙張。東家叫停在5◇。

# 本章總結

　　本章把「花色支持詢問」、「一般控制詢問」及「關鍵控制詢問」等特約叫法，引入2♣開叫系統內應用，又加入了「特別套控制詢問」，讓開叫2♣者找出同伴帶A之花色套是否還含其他大牌。總括來說，要計劃好詢問叫的每一步，步步為營，多想多用，自然熟能生巧。

# 第十三章　號令天下

♠KQJ1086 ♡KQJ109 ◇　♣AK　------------　♠9432 ♡73 ◇A732 ♣743

在本系統中，開叫2♣是強牌，需要有20+大牌點、或能拿9+磴的牌力。除了如第四章所述用「花色支持詢問」去尋找最佳合約外，亦有另一種以叫NT去詢問大牌位置及數目方法，由2♣開叫者發施號令，招兵買馬。

如第四章所述，開叫2♣是有20+大牌點、或能拿9+磴的牌力。在回應時，有下列各窗口：

窗口1　2◇　　有0-4大牌點，一定沒有A（如唯一有點的牌是A，屬窗口2）
窗口2　2♡　　有4-7 大牌點，有可能有A
窗口3　2♠　　8+大牌點，有一張A，A所在的花色套最多只有三張
窗口4　2NT　8+大牌點，有零或二張A
窗口5　3♣／3◇／3♡／3♠，8+大牌點，所叫的花色是4張或以上，並且有A
窗口6　3NT　8+ 大牌點，有三張A

除了窗口1外，其他窗口均可成局，並且已接近小滿貫邊緣。可用以下的「大牌定位」問叫來取得更多資訊去找尋最佳合約。

## 第一節　大牌A之定位

窗口2　以2♡回　　用2NT問A的位置，其回答如下：

　　　　　　　　　3♣／3◇／3♡／3♠　在所叫花色中有A
　　　　　　　　　3NT　　　　　　　　沒有A

　　　　　　由於回答者只有4-7大牌點，所以2♣開叫者要盡快決定成局合約。

窗口3　以2♠回答後，已表示有一張A，用2NT問A的位置，其回答如下：

　　　　　　　　　3♣／3◇／3♡／3♠　在所叫花色中有A

窗口4　以2NT回答後，表示有零或二張A，開叫者是用以後叫牌所獲取的訊息中，來判斷A的位置

窗口5　以3♣／3◇／3♡／3♠回答後，在所叫花色中有A，不需要問A的位置

窗口6　以3NT回答後，表示有三張A，不難判斷其位置

## 第二節　大牌K及Q之定位

在明確了A的位置後，跟着尋找K的位置如下：

窗口3　　以3NT問K的位置及數目
窗口4　　以3NT問K的位置及數目
窗口5　　以3NT問K的位置及數目

以 3NT問K的位置及數目，其回答如下：

| | |
|---|---|
| 4♣ | 沒有K |
| 4◇／4♡／4♠／5♣ | 在所叫花色中有K |
| 4NT | 有2張或以上K |

在明確了K的位置後，跟着尋找Q的位置如下：

（i）如果問K的回答是4♣／4◇／4♡／4♠，2♣開叫者可再以4NT問Q的位置及數目，其回答如下：

| | |
|---|---|
| 5♣ | 沒有Q |
| 5◇／5♡／5♠／6♣ | 在所叫花色中有Q |
| 5NT | 有2張或以上Q |

（ii）如果問K的回答是4NT，2♣開叫者可再以5♣問Q的位置及數目，其回答如下：

| | |
|---|---|
| 5◇ | 沒有Q |
| 5♡／5♠ | 在所叫花色中有Q |
| 5NT | 有2張或以上Q |

（iii）如果對問K的回答是5♣，是沒有問Q的程序。

窗口6　　以4NT問K的位置及數目，其回答如下（沒有問Q的程序）：

| | |
|---|---|
| 5♣ | 沒有K |
| 5◇／5♡／5♠／6♣ | 在所叫花色中有K |
| 5NT | 有2張或以上K |

| 牌例 | 西家 | 東家 | 西家叫牌 | 東家叫牌 |
|---|---|---|---|---|
| **13-01** | ♠KQJ1086 | ♠9432 | 2♣ | 2♡ |
| | ♡KQJ109 | ♡73 | 2NT | 3◇ |
| | ◇ | ◇A732 | 4♠ | 派司 |
| | ♣AK | ♣743 | | |

| 13-01 | 西家有19大牌點及有11磴開叫2♣，東家有4大牌點回叫2♡。西家以2NT問A的位置，東家回答3◇有◇A。但◇A未能配合作滿貫，西家叫4♠作停叫。 |
|---|---|

| 牌例 | 西家 | 東家 | 西家叫牌 | 東家叫牌 |
|---|---|---|---|---|
| 13-02 | ♠KQJ1086 | ♠9432 | 2♣ | 2♡ |
| | ♡KQJ109 | ♡A3 | 2NT | 3♡ |
| | ◇AK | ◇763 | 6♠ | 派司 |
| | ♣ | ♣7432 | | |

西家的牌與例5-01相同，西家開叫2♣，東家有4大牌點回叫2♡。西家以2NT問A的位置，東家回答3♡有♡A。而♡A能配合作小滿貫，西家跳叫6♠作合約。

| 牌例 | 西家 | 東家 | 西家叫牌 | 東家叫牌 |
|---|---|---|---|---|
| 13-03 | ♠J87 | ♠AKQ864 | | 2♣ |
| | ♡A75 | ♡ | 2♠ | 2NT |
| | ◇KQJ65 | ◇107 | 3♡ | 3NT |
| | ♣102 | ♣AKQJ7 | 4◇ | 4NT |
| | | | 5◇ | 6♠ |
| | | | 派司 | |

東家有19大牌點及有11磴開叫2♣，西家有10大牌點及有A在三張♡套叫2♠。東家以2NT問A的位置，西家回答3♡有♡A。東家以3NT問K的位置，西家回答4◇有◇K。東家以4NT問Q的位置，西家回答5◇有◇Q。東家叫6♠作小滿貫。

| 牌例 | 西家 | 東家 | 西家叫牌 | 東家叫牌 |
|---|---|---|---|---|
| 13-04 | ♠A3 | ♠KQ854 | 2♣ | 2NT |
| | ♡KQ10 | ♡J32 | 3NT | 4♠ |
| | ◇AK3 | ◇83 | 4NT | 5NT |
| | ♣AKJ102 | ♣Q96 | 6NT | 派司 |

西家有24大牌點開叫2♣，東家有8大牌點及但沒有A回叫2NT。西家以3NT問K的位置，東家回答4♠有♠K。西家以4NT問Q的位置，東家回答5NT有2張Q。東家叫6NT作小滿貫。

| 牌例 | 西家 | 東家 | 西家叫牌 | 東家叫牌 |
|---|---|---|---|---|
| 13-05 | ♠AK1063 | ♠742 | 2♣ | 3◇ |
| | ♡A5 | ♡KQ76 | 3NT | 4♡ |
| | ◇ | ◇AJ103 | 4NT | 5♡ |
| | ♣AKQJ103 | ♣54 | 6♣ | 派司 |

<table>
<tr><td rowspan="2">13-05</td><td colspan="5">西家有21大牌點及有10磴開叫2♣，東家有10大牌點及有A在4張◇套叫3◇。西家以3NT問K的位置，東家回答4♡有♡K。西家以4NT問Q的位置，東家回答5♡有♡Q。西家經計算後始終♠仍可能有一失磴，比較保守地叫6♣作小滿貫。</td></tr>
</table>

| 牌例 | 西家 | 東家 | 西家叫牌 | 東家叫牌 |
|---|---|---|---|---|
| 13-06 | ♠AQ63 | ♠K84 | 2♣ | 3♡ |
| | ♡KQ | ♡A1053 | 3NT | 4♠ |
| | ◇AK5 | ◇974 | 4NT | 6♣ |
| | ♣AK103 | ♣Q74 | 6NT | 派司 |

西家有25大牌點開叫2♣，東家有9大牌點及有A在4張♡套叫3♡。西家以3NT問K的位置，東家回答4♠有♠K。西家以4NT問Q的位置，東家回答6♣有♣Q。西家經計算後始終◇或♣仍可能有一失磴，比較保守地叫6NT作小滿貫。

| 牌例 | 西家 | 東家 | 西家叫牌 | 東家叫牌 |
|---|---|---|---|---|
| 13-07 | ♠ | ♠AKJ | 2♣ | 3NT |
| | ♡AKQJ753 | ♡82 | 4NT | 5♠ |
| | ◇K105 | ◇A743 | 7NT | 派司 |
| | ♣K86 | ♣A1074 | | |

西家有16大牌點及有9磴開叫2♣，東家有16大牌點及有3個A回叫3NT。西家以4NT問K的位置，東家回答5♠有♠K。西家已計算能達到13磴，叫7NT作大滿貫。

# 第三節　方法選擇

　　2♣開叫者在同伴回答後，究竟採用「花色支持詢問」或「大牌定位」？是可以跟據2♣開叫者牌的情況來決定。

a. 當2♣開叫者判斷能否做成滿貫合約，是取決於某1張或2張關鍵大牌時，「大牌定位」可更容易查明情況。

b. 當2♣開叫者已經有一堅強的長門及有AKQ，不需要查詢花色支持，「大牌定位」亦可能是全面了解回應者關鍵大牌所在的最有效途徑。

c. 當2♣開叫者沒有長門花色套，「大牌定位」可知道雙方缺少了什麼大牌，從而可及時判斷繼續還是放棄去試探滿貫。

d. 當2♣開叫者持有的長門花色套只有AKQ其中兩張，「花色支持詢問」是最直接找出該長門花色套有否失蹤。

| 牌例 | 西家 | 東家 | 西家叫牌 | 東家叫牌 |
|---|---|---|---|---|
| 13-08 | ♠J87 | ♠AKQ964 | | 2♣ |
| | ♡A76 | ♡ | 2♠ | 2NT |
| | ◇102 | ◇AKQJ7 | 3♡ | 3NT |
| | ♣KQJ65 | ♣107 | 5♣ | 6♠ |
| | | | 派司 | |

東家有19大牌點及有11磴開叫2♣，西家有11大牌點及有A在三張♡套叫2♠。東家以2NT問A的位置，西家回答3♡有♡A。東家以3NT問K的位置，西家回答5♣有♣K。東家叫6♠作小滿貫。

| 牌例 | 西家 | 東家 | 西家叫牌 | 東家叫牌 |
|---|---|---|---|---|
| 13-09 | ♠J87 | ♠AKQ964 | | 2♣ |
| | ♡A76 | ♡ | 2♠ | 3◇ |
| | ◇102 | ◇AKQJ7 | 3♡ | 3♠ |
| | ♣KQJ65 | ♣107 | 4♣ | 4NT |
| | | | 5♡ | 6♠ |
| | | | 派司 | |

與牌例13-08完全相同以作比較。東家有19大牌點及有11磴開叫2♣，西家有10大牌點及有A在三張♡套叫2♠。東家叫3◇作「花色支持詢問」，西家叫3♡有xx即第一級支持。東家再叫3♠再作「花色支持詢問」，西家叫4♣有xxx即第二級支持。東家「問其所答」叫4NT作「關鍵控制詢問」問♣。西家叫5♡第三級有K或單張，東家叫6♠作小滿貫。此「花色支持詢問」方法與「大牌定位」方法同樣可以叫到小滿貫。

| 牌例 | 西家 | 東家 | 西家叫牌 | 東家叫牌 |
|---|---|---|---|---|
| 13-10 | ♠AK1064 | ♠Q83 | 2♣ | 2♠ |
| | ♡AKQ | ♡J1086532 | 2NT | 3◇ |
| | ◇QJ972 | ◇AK | 3NT | 4◇ |
| | ♣ | ♣Q | 4NT | 5NT |
| | | | 7◇ | 派司 |

西家有19大牌點及有9磴開叫2♣，東家有12大牌點及有A在二張◇套叫2♠。西家叫2NT問A的位置，東家回答3◇表示有♡A。西家叫3NT問K的位置，東家回答4◇表示有◇K。西家叫4NT問Q的位置，東家回答5NT有二張Q，西家叫7◇作大滿貫。

| 牌例 | 西家 | 東家 | 西家叫牌 | 東家叫牌 |
|---|---|---|---|---|
| 13-11 | ♠AK1064 | ♠Q83 | 2♣ | 2♠ |
| | ♡AKQ | ♡J1086532 | 3♠ | 4◇ |
| | ◇QJ972 | ◇AK | 4NT | 5NT |
| | ♣ | ♣Q | 6♠ | 派司 |

| 13-11 | 與牌例13-10完全相同以作比較。西家有19大牌點及有9磗開叫2♣，東家有11大牌點及有A在二張◇套叫2♠。西家叫3♠作「花色支持詢問」，東家叫4◇有Hx或Hxx支持。西家以「問其所答」叫4NT作「一般控制詢問」問◇，東家回答叫5NT有AK或AQ。西家叫6♠作大滿貫。此「花色支持詢問」方法與「大牌定位」方法同樣可以叫到滿貫，所叫成的合約稍有不同。 |

| 牌例 | 西家 | 東家 | 西家叫牌 | 東家叫牌 |
|---|---|---|---|---|
| 13-12 | ♠A9832 | ♠Q | | 2♣ |
| | ♡8 | ♡AJ53 | 3♠ | 3NT |
| | ◇KQ93 | ◇A10 | 4◇ | 4NT |
| | ♣1053 | ♣AKQJ97 | 5◇ | 6♣ |
| | | | 派司 | |

東家有21大牌點開叫2♣，西家有9大牌點及有A在4張♠套叫3♠。東家叫3NT問K的位置，西家回答4◇表示有◇K。東家叫4NT問Q的位置，西家回答5◇表示有◇Q。東家叫6♣作小滿貫。

| 牌例 | 西家 | 東家 | 西家叫牌 | 東家叫牌 |
|---|---|---|---|---|
| 13-13 | ♠A9832 | ♠Q | | 2♣ |
| | ♡8 | ♡AJ53 | 3♠ | 4♣ |
| | ◇KQ93 | ◇A10 | 4♡ | 4NT |
| | ♣1053 | ♣AKQJ97 | 5♡ | 5NT |
| | | | 6◇ | 7♣ |
| | | | 派司 | |

與牌例13-12完全相同以作比較。東家有21大牌點開叫2♣，西家有9大牌點及有A在4張♠套叫3♠。東家叫4♣作「花色支持詢問」，西家叫4♡有xxx或xxxx支持♣，東家以「問其所答」叫4NT作「一般控制詢問」問♡，西家回答5♡表示有K或單張。東家叫5NT作「關鍵控制詢問」問未曾問過的花色即◇（♠套是要叫5♠作詢問），西家回答6◇表示有◇K或單張。東家叫7♣作大滿貫。在此例中， 「花色支持詢問」方法叫到大滿貫與「大牌定位」方法叫到小滿貫有所不同，但不能以單一例子定優劣。

## 本章其他牌例

| 牌例 | 西家 | 東家 | 西家叫牌 | 東家叫牌 |
|---|---|---|---|---|
| 13-14 | ♠A4 | ♠QJ3 | 2♣ | 3♡ |
| | ♡K5 | ♡AJ1098 | 3NT | 4♣ |
| | ◇AKJ97 | ◇865 | 4NT | 5♠ |
| | ♣AKQ9 | ♣J864 | 6NT | 派司 |

| 13-14 | 西家有24大牌點開叫2♣。東家有9大牌點及有A在4張♡套叫3♡。西家叫3NT問K的位置，東家回答4♣表示沒有K。西家叫4NT問Q的位置，東家回答5♠表示有♠Q。西家叫6NT作小滿貫。 |
| --- | --- |

| 牌例 | 西家 | 東家 | 西家叫牌 | 東家叫牌 |
| --- | --- | --- | --- | --- |
| 13-15 | ♠964 | ♠AKQ10 | | 2♣ |
| | ♡J3 | ♡A8 | 3♣ | 3NT |
| | ◇KJ63 | ◇AQ | 4◇ | 7♣ |
| | ♣A1083 | ♣KQJ92 | 派司 | |

東家有25大牌點開叫2♣。西家有9大牌點及有A在4張♣套叫3♣。東家叫3NT問K的位置，西家回答4◇表示有◇K。東家估算到♠若是3-3分佈或4-2分佈時♠J是在雙張，可以拿到4磴♠，♡套失磴可由◇套贏張處理，東家叫7♣作大滿貫。

| 牌例 | 西家 | 東家 | 西家叫牌 | 東家叫牌 |
| --- | --- | --- | --- | --- |
| 13-16 | ♠J9874 | ♠A103 | | 2♣ |
| | ♡AJ93 | ♡KQ2 | 3♡ | 3NT |
| | ◇63 | ◇AKQJ92 | 5♣ | 6NT |
| | ♣K7 | ♣A | 派司 | |

東家有23大牌點開叫2♣。西家有9大牌點及有A在4張♡套叫3♡。東家叫3NT問K的位置，西家回答5♣表示有♣K。東家估算到若♡是3-3分佈或西家有♡J，可以拿到4磴♡，為保守計，東家叫6NT作小滿貫。

| 牌例 | 西家 | 東家 | 西家叫牌 | 東家叫牌 |
| --- | --- | --- | --- | --- |
| 13-17 | ♠AK2 | ♠Q763 | 2♣ | 2NT |
| | ♡Q72 | ♡K | 3NT | 4NT |
| | ◇AKQ4 | ◇1087 | 6NT | 派司 |
| | ♣A62 | ♣KQ543 | | |

西家有22大牌點開叫2♣，東家2NT回答只有8+大牌點及沒有A。西家叫3NT問K的位置，東家回答4NT表示有2張K，西家叫6NT作小滿貫(缺少♡A)。

| 牌例 | 西家 | 東家 | 西家叫牌 | 東家叫牌 |
| --- | --- | --- | --- | --- |
| 13-18 | ♠96 | ♠AKJ7543 | | 2♣ |
| | ♡J53 | ♡AQ | 3◇ | 3NT |
| | ◇AK854 | ◇Q | 4◇ | 4NT |
| | ♣J95 | ♣AQ5 | 5♣ | 6♠ |
| | | | 派司 | |

| 13-18 | 東家有22大牌點開叫2♣，西家有9大牌點及有A在4+張◇套叫3◇。由於東家♠套有7張而估計用「花色支持詢問」時西家會第一級回答，東家用「大牌定位」比較好，東家叫3NT問K的位置，西家回答4◇表示有◇K。東家叫4NT問Q的位置，西家回答5♣表示沒有Q。東家叫6♠作小滿貫。 |
|---|---|

| 牌例 | 西家 | 東家 | 西家叫牌 | 東家叫牌 |
|---|---|---|---|---|
| 13-19 | ♠Q973 | ♠AJ6 | | 2♣ |
| | ♡Q754 | ♡AKJ863 | 2♡ | 2NT |
| | ◇J86 | ◇A10 | 3NT | 派司 |
| | ♣94 | ♣K10 | | |
| | 東家有20大牌點開叫2♣。西家有5大牌點叫2♡。東家叫2NT問A的位置，西家回答3NT表示沒有A，東家考慮到♣K位置需要保護，所以派司以3NT作局。 | | | |

# 本章總結

　　本章解釋了「大牌定位」與「花色支持詢問」的用法，並作出比較。當能否成滿貫合約是取決於某一、二張大牌，或者2♣開叫者已有一堅強花套不需再覓支持，「大牌定位」是絕佳的尋寶圖。

# 第十四章　論資排輩

♠32 ♡107 ◇8653 ♣Q10942 ----------- ♠AK84 ♡AK54 ◇AQ ♣AJ5

　　開叫2♣是有20+大牌點、或能拿9+磴的牌力。如果開叫者只得低限的20點，而同伴的牌力又薄弱的話，能否成局端視乎同伴牌型及有限的大牌能否配合，故設計了下列兩個弱回應窗口，以及專門針對弱回應的問答套路，分別於第一及第二節敘述：

窗口1　　　2◇　　　有0-4大牌點，一定沒有A
窗口2　　　2♡　　　有4-7大牌點，有可能有A

## 第一節　2◇回應的探索

　　對窗口1只有0-4大牌點的2◇回答，2♣開叫者有下列四種續叫選擇：

a. 開叫者續叫2♡是問分配，通常是多於一套花色，目的在尋找同伴可配合的花套，其回答見下段。

b. 開叫者續叫2NT是22+大牌點，平均牌型，回應者可按2NT開叫後的答法回應。

c. 開叫者續叫2♠／3♣／3◇／3♡是自然叫牌，通常是單一花色套，尋找支持。要注意的是這是自然叫牌，不是迫叫，更不是詢問叫，因為同伴牌力太弱了，沒有甚麼值得再問。

d. 開叫者續叫3NT或直接叫花色套成局。

　　2♣開叫者收到2◇回應後續叫2♡是問分配，同伴的作答如下：

2♠　有兩個低花套（5張♣套及4+張◇套或5張◇套及4+張♣套）
　　　　　　　　　　　　開叫者可再叫2NT問低花長套
2NT 沒有5張高花、沒有4-4高花、沒有兩個低花(5-4分配)
　　　　　　　　　　　　開叫者再叫3♣去尋找4張可配合的花色套
3♣　有4-4高花　　開叫者可叫3♡／3♠作王牌，如開叫者沒有高花，
　　　　　　　　　可尋找低花或3NT
3◇　有5+張♡高花　開叫者可叫3♡作王牌，之後可作扣叫
3♡　有5+張♠高花　開叫者可叫3♠作王牌，之後可作扣叫
3♠　有6+張♣套，沒有其他四張花套，開叫者可考慮叫3NT或4♣或5♣

3NT 有6+張◇套，沒有其他四張花套，開叫者可考慮派司3NT或叫4◇或5◇

在回答的過程中，如遇上敵方插叫，是採用「替代加倍」。

　　2♣開叫者收到2◇回應後，續叫有三個選擇，考慮的原則如下：

a. 有兩個花色套(4-4 或 5-4)，用2♡問分配是最佳選擇。

b. 有兩個5+張花色套，如該兩套都牌力極強，用2♡問分配是好的選擇。因為2♡是迫叫一圈，使同伴的牌情有機會表達。

c. 有兩個5+張花色套，但該兩套仍然有很多失磴，是採用自然叫，由最長的花套開始; 如長度一樣，從低叫起。

| 牌例 | 西家 | 東家 | 西家叫牌 | 東家叫牌 |
|---|---|---|---|---|
| 14-01 | ♠32 | ♠AK84 | | 2♣ |
| | ♡107 | ♡AK54 | 2◇ | 2♡ |
| | ◇8653 | ◇AQ | 2♠ | 3NT |
| | ♣Q10942 | ♣AJ5 | 派司 | |
| | 東家有25大牌點開叫2♣，西家有2大牌點叫2◇。東家以2♡問分配。西家有5張♣套及4張◇套回答2♠表示有兩個5-4低花套。東家叫3NT作束叫。 | | | |

| 牌例 | 西家 | 東家 | 西家叫牌 | 東家叫牌 |
|---|---|---|---|---|
| 14-02 | ♠KQ54 | ♠J874 | 2♣ | 2◇ |
| | ♡AK1073 | ♡9 | 2♡ | 2NT |
| | ◇AQ5 | ◇J9863 | 3♡ | 3♠ |
| | ♣A | ♣986 | 4♠ | 派司 |
| | 西家有22大牌點以開叫2♣，東家2◇回答只有0-4大牌點。西家叫2♡問分配，東家回答2NT表示沒有5張高花、沒有4-4高花、亦沒有兩個5-4低花套。西家叫3♡尋找支持，東家回叫3♠，西家叫4♠成局。 | | | |

| 牌例 | 西家 | 東家 | 西家叫牌 | 東家叫牌 |
|---|---|---|---|---|
| 14-03 | ♠KQ32 | ♠J984 | 2♣ | 2◇ |
| | ♡3 | ♡10762 | 2♡ | 3♣ |
| | ◇AKJ98 | ◇432 | 4♠ | 派司 |
| | ♣AK2 | ♣Q5 | | |
| | 西家有20大牌點開叫2♣，東家2◇回答只有0-4大牌點。西家叫2♡問分配，東家回答3♣表示有4-4高花套，西家叫4♠成局。 | | | |

## 第二節　2♡回應的探索

　　對窗口2有4-7大牌點的2♡回答，2♣開叫者有下列三種選擇：

a.　開叫者叫2♠是問分配，通常是多於一套花色，目的在尋找同伴可配合的花套，其回答見下段。
b.　開叫者叫2NT是「大牌定位」，詳情已在第十三章解釋。
c.　開叫者叫3♣／3♢／3♡／3♠是「花色支持詢問」，詳情已在第四章解釋。

　　2♣開叫者收到2♡回應後叫2♠是問分配，回答者的作答如下：

2NT　沒有5張高花、沒有4-4高花、沒有兩個低花（5-4分配）
　　　　　　　　　　　開叫者再叫3♣去尋找4張可配合的花色套
3♣　　有4-4高花　　開叫者可叫3♡／3♠作王牌，如開叫者沒有高花，
　　　　　　　　　　　可尋找低花或3NT
3♢　　有5+張♡高花　開叫者可叫3♡作王牌，之後可作扣叫
3♡　　有5+張♠高花　開叫者可叫3♠作王牌，之後可作扣叫
3♠　　有兩個低花套（5張♣套及4+張♢套或5張♢套及4+張♣套）
　　　　　　　　　　　開叫者可再叫3NT問低花長套
3NT　有一個6+張低花套（♢或♣），沒有其他四張花套
　　　　　　　　　　　開叫者可派司或選叫一門低花請同伴派司、加叫或更正

　　2♣開叫者收到2♡回應後，續叫有三個選擇，考慮的原則如下：

a.　有兩個花色套（4-4 或 5-4），用2♠問分配是最佳選擇。
b.　有一或兩個5+張花色套，但該花色套不是優質（即少於2張AKQ中的大牌），用2♠問分配是好的選擇。
c.　有一或兩個5+張花色套，一般是用花色支持詢問。如果有兩套花色，先問較長的一套，如長度一樣，先問較低花。但如果其中一個花色套有AKQ三張大牌，用2♠問先問分配比較靈活。

　　窗口2的問答方法，與窗口1很是相似。同伴作了第一步的大牌點範回應後，進一步將分配情況準確傳遞給開叫者，幫助其尋找最佳合約。

| 牌例 | 西家 | 東家 | 西家叫牌 | 東家叫牌 |
|---|---|---|---|---|
| 14-04 | ♠AQ53 | ♠J1084 | 2♣ | 2♡ |
| | ♡A108 | ♡QJ52 | 2♠ | 3♣ |
| | ♢AKJ | ♢Q43 | 4♠ | 派司 |
| | ♣A102 | ♣64 | | |
| | 西家有22大牌點開叫2♣，東家有6大牌點叫2♡。西家以2♠問分配。東家回應3♣表示有4-4高花套。西家叫出4♠成局。 | | | |

| 牌例 | 西家 | 東家 | 西家叫牌 | 東家叫牌 |
|---|---|---|---|---|
| 14-<br>05 | ♠AQ104 | ♠KJ954 | 2♣ | 2♡ |
| | ♡AK103 | ♡32 | 2♠ | 3♡ |
| | ♢A | ♢10863 | 4NT | 5♣ |
| | ♣AK85 | ♣96 | 6♠ | 派司 |

西家有24大牌點開叫2♣，東家有4大牌點叫2♡。西家以2♠問分配。東家回應3♡表示有5+張♠套，西家叫4NT「羅馬關鍵張黑木氏」問關鍵張（以♠作王牌），東家回應5♣表示有一關鍵張張。西家知道這是♠K，叫6♠作小滿貫。

| 牌例 | 西家 | 東家 | 西家叫牌 | 東家叫牌 |
|---|---|---|---|---|
| 14-<br>06 | ♠AKJ5 | ♠Q10842 | 2♣ | 2♡ |
| | ♡AQ108 | ♡9 | 2♠ | 3♡ |
| | ♢95 | ♢Q8743 | 4♠ | 派司 |
| | ♣AK2 | ♣54 | | |

西家有21大牌點開叫2♣，東家2♢回答只有0-4大牌點。西家叫2♡問分配，東家回答3♡表示有5張♠套，西家叫4♠作束叫。

# 第三節　強牌窗口的設計概念

本書的強2♣開叫制度，為首輪回應安排了六個窗口，窗口1及2為弱回應而設，牌力為0-7大牌點；8+大牌點有以下四個回應窗口：

窗口3　　2♠　　　　　8+大牌點，有1張A，A所在的花色套只有3張
窗口4　　2NT　　　　 8+ 大牌點，有零或2張A
窗口5　　3♣／3♢／3♡／3♠，8+大牌點，所叫的花色是4張或以上，並且有A
窗口6　　3NT　　　　 8+ 大牌點，有3張A

這個結構，是經過不同的叫牌測試才設計出來，其設計原意如下：

a. 能及早知道同伴是否有A，叫2♢一定沒有A。
b. 2♠是確知只有1張A，但在該花色最多只有3張，其能作為王牌的機會相對地低。
c. 2NT所反映的A數目是零或二張，但絕大多數能跟據開叫者自己的A數目，或在「花色支持詢問」後找到答案。
d. 在3♣／3♢／3♡／3♠回答後，知道了該花色有4張及有A。對該花色的失磴有了認識，是很有價值的資訊。
e. 叫3NT報出有3張A，雖然機率很低，若然出現，及早得知，可節省查探大滿貫成約機會所需之問答空間。

f. 事實上，利用該四個強牌回應窗口，在首輪同伴回答後，開叫者對同伴的8+大牌點的牌型及最關鍵牌已了然於心，下一步可按尚需搜尋的資訊再決定用何種詢問方法為最適合。

| 牌例 | 西家 | 東家 | 西家叫牌 | 東家叫牌 |
|---|---|---|---|---|
| 14-07 | ♠AK2 | ♠Q763 | 2♣ | 2NT |
| | ♡Q72 | ♡K | 3NT | 4NT |
| | ◇AKQ4 | ◇1087 | 6NT | 派司 |
| | ♣A62 | ♣KQ543 | | |

西家有22大牌點開叫2♣，東家2NT回答只有8+大牌點及沒有A。西家叫3NT問K的位置，東家回答4NT表示有2張K，西家叫6NT作小滿貫（缺少♡A）。

| 牌例 | 西家 | 東家 | 西家叫牌 | 東家叫牌 |
|---|---|---|---|---|
| 14-08 | ♠KQJ1087 | ♠9643 | 2♣ | 3◇ |
| | ♡KQJ109 | ♡7 | 4♠ | 派司 |
| | ◇ | ◇AKQJ2 | | |
| | ♣AK | ♣QJ3 | | |

西家有19大牌點及有11磴，開叫2♣。東家叫3◇表示◇是4+張及有A帶頭。西家知道缺少♠A及♡A，叫4♠作停。

| 牌例 | 西家 | 東家 | 西家叫牌 | 東家叫牌 |
|---|---|---|---|---|
| 14-09 | ♠KQJ1087 | ♠A643 | 2♣ | 3♠ |
| | ♡KQJ109 | ♡7 | 6♠ | 派司 |
| | ◇ | ◇KQJ86 | | |
| | ♣AK | ♣QJ3 | | |

西家有19大牌點及有11磴，開叫2♣。東家叫3♠表示♠是4+張及有A帶頭。西家知道缺少♡A，叫6♠作小滿貫。

## 本章其他牌例

| 牌例 | 西家 | 東家 | 西家叫牌 | 東家叫牌 |
|---|---|---|---|---|
| 14-10 | ♠1053 | ♠KQJ | | 2♣ |
| | ♡7 | ♡AKQ42 | 2◇ | 2♡ |
| | ◇10762 | ◇KQJ8 | 2♠ | 3◇ |
| | ♣97654 | ♣K | 派司 | |

東家有24大牌點開叫2♣，西家有0大牌點叫2◇。東家以2♡問分配。西家有5張♣及4張◇回答2♠表示有兩個5-4低花套。東家估算低花或4♡成局機會不大。由於西家一定沒◇A，3NT成局亦不可能，東家叫3◇作束叫。

| 牌例 | 西家 | 東家 | 西家叫牌 | 東家叫牌 |
|---|---|---|---|---|
| 14-11 | ♠KQ32 | ♠10864 | 2♣ | 2♢ |
| | ♡K87 | ♡962 | 2♡ | 2NT |
| | ♢A | ♢J642 | 3♣ | 3♢ |
| | ♣AKQ97 | ♣63 | 3♠ | 4♠ |
| | | | 派司 | |

西家有25大牌點開叫2♣，東家有2大牌點叫2♢。西家以2♡問分配。東家叫2NT表示沒有5張高花、沒有4-4高花、亦沒有兩個5-4低花套。西家叫3♣表示有4+張♣套。東家叫3♢表示有4+張♢套。西家叫3♠表示有4+張♠套。東家叫4♠成局

| 牌例 | 西家 | 東家 | 西家叫牌 | 東家叫牌 |
|---|---|---|---|---|
| 14-12 | ♠A2 | ♠J984 | 2♣ | 2♢ |
| | ♡K9 | ♡10754 | 3NT | 派司 |
| | ♢Q3 | ♢J76 | | |
| | ♣AKQJ432 | ♣95 | | |

西家有19大牌點及有9磴，開叫2♣。東家2♢回答只有0-4大牌點。西家有♣長套叫3NT成局。

| 牌例 | 西家 | 東家 | 西家叫牌 | 東家叫牌 |
|---|---|---|---|---|
| 14-13 | ♠AKJ1073 | ♠98 | 2♣ | 2♢ |
| | ♡AK8 | ♡964 | 3♠ | 派司 |
| | ♢8 | ♢Q743 | | |
| | ♣A2 | ♣9875 | | |

西家有19大牌點及有9磴，開叫2♣。東家2♢回答只有0-4大牌點。西家有♠長套叫3♠，是自然叫，不是迫叫，東家派司。

| 牌例 | 西家 | 東家 | 西家叫牌 | 東家叫牌 |
|---|---|---|---|---|
| 14-14 | ♠A7 | ♠1053 | 2♣ | 2♡ |
| | ♡A753 | ♡KQ9864 | 2♠ | 3♢ |
| | ♢KJ | ♢85 | 4NT | 5♣ |
| | ♣AKQJ10 | ♣63 | 5♢ | 5NT |
| | | | 6NT | 派司 |

西家有22大牌點開叫2♣，東家有5大牌點叫2♡。西家以2♠問分配。東家回應3♢表示5+張♡套，西家叫4NT「普強式」「羅馬關鍵張黑木氏」問關鍵張(以♡作王牌)，西家回應5♣表示有1或4關鍵張。東家叫5♢問♡Q及其他K。東家回答5NT表示有♡Q但沒有其他K。由於東家的關鍵張可能是♡K或♡A，要保護西家手上♢K，西家叫6NT作小滿貫。

| 牌例 | 西家 | 東家 | 西家叫牌 | 東家叫牌 |
|---|---|---|---|---|
| 14-15 | ♠AQ73 | ♠105 | 2♣ | 2♡ |
| | ♡8 | ♡KQ10954 | 2♠ | 3♢ |
| | ♢AK109 | ♢85 | 3NT | 4♡ |
| | ♣AK94 | ♣63 | 派司 | |

西家有20大牌點開叫2♣，東家有4大牌點叫2♡。西家以2♠問分配。東家回應3♢表示5+張♡套，西家以3NT作束叫。東家更正作4♡成局。

| 牌例 | 西家 | 東家 | 西家叫牌 | 東家叫牌 |
|---|---|---|---|---|
| 14-16 | ♠AKQJ | ♠96 | 2♣ | 2♡ |
| | ♡AQJ97 | ♡8643 | 2♠ | 2NT |
| | ♢AKQ | ♢74 | 3♡ | 4♡ |
| | ♣8 | ♣KQ763 | 4NT | 5♢ |
| | | | 5♡ | 派司 |

西家有26大牌點及有11磴，開叫2♣。東家有5大牌點叫2♡。西家以2♠問分配。東家叫2NT表示沒有5張高花、沒有4-4高花、亦沒有兩個5-4低花套。西家叫3♡表示有4+張♡套。東家叫4♡表示支持♡套。西家叫4NT「普強式」「羅馬關鍵張黑木氏」詢問關鍵張，東家回應5♢表示0或3關鍵張。西家估算是0關鍵張，叫停在5♡。

| 牌例 | 西家 | 東家 | 西家叫牌 | 東家叫牌 |
|---|---|---|---|---|
| 14-17 | ♠KJ3 | ♠84 | 2♣ | 2♡ |
| | ♡A7 | ♡842 | 2♠ | 3NT |
| | ♢AKQ94 | ♢8 | 4♣ | 5♣ |
| | ♣A92 | ♣KQ108764 | 6♣ | 派司 |

西家有21大牌點開叫2♣，東家有5大牌點叫2♡。西家以2♠問分配，東家回應3NT表示有6+張低花套，西家叫4♣表示支持♣套。東家叫5♣成局。西家因有長♢套，並且♠K亦在有利位置，叫6♣作小滿貫。

## 本章總結

　　本章精要是庸中覓佼，當同伴是弱牌，能夠將其實力策略性地歸類，大有利於締造最佳戰果。2♡及2♠問分配及其回答是本叫牌系統一項突破。

# 第十五章　　三花聚頂

♠Q73 ♡87 ◇AK109 ♣8653　------------　♠AK98 ♡QJ96 ◇ ♣KQJ32

　　兩門4-4高花及一門5張低花的缺一門4-4-5-0或4-4-0-5分配，在絕大多數的叫牌系統中，是無法在叫牌初段有效表達的。然而三花組合只要其中一花與同伴能配合，便產生很大威力，要好加利用，反之就要小心處理。如果同伴不俗的大牌點也聚在這三種花，那威力更大，頂峰庶幾近矣。本章把邁向「三花聚頂」最高境界的滿貫叫牌方法，及避免走火入魔的竅門，與讀者分享。

## 第一節　　10-15大牌點4-4-0-5牌組

　　在第十章「先發制人」中開叫2♡／2♠時提到雙4張高花及5張♣的牌型組合，即4-4-0-5。其牌力是10-15大牌點，當同伴以2NT問牌時，開叫者回答3NT，以表示4-4-5-0分配。

　　開叫者的叫法如下：

a. 有4-4-0-5牌組及10-13大牌點是「低限」，先以2♡開叫（首先表示4張♡及有一套5或6張低花），當同伴以2NT問牌時，再叫3NT以表示4-4-5-0分配。

b. 有4-4-0-5牌組及14-15大牌點，並且♣套是優質（AKQ大牌中有兩張）是「高限」，先以2♠開叫（首先表示4張♠及有一套5或6張低花），當同伴以2NT問牌時，再叫3NT以表示 4-4-5-0分配。

　　（注意：如♣套未達到套是優質要求，降格至低限。選擇開叫2♠／2♡是以高／低限作準。）

　　同伴知道了開叫者是「高限」或「低限」後，其回應如下：

派司　♠、♡、♣花色套沒有支持，◇套有擋張，3NT是低限或高限下的理想合約。

4♣　♣花色套有支持，有滿貫希望，

　　開叫者可以扣叫如下：

　　4◇　表示兩門高花都有第一輪或第二輪控制，同伴如常可繼續扣叫

　　4♡　表示♡有第一輪或第二輪控制，而♠沒有第一輪及第二輪控制

4♠ 表示♠有第一輪或第二輪控制,而♡沒有第一輪及第二輪控制
4NT 「羅馬關鍵張黑木氏」詢問關鍵張(以♣作王牌,♢套不需要報)

4♢ 有滿貫希望,詢問兩門高花中,那一門花色套較強。開叫者回答如下:
  4♡ 表示♡套較強
  4♠ 表示♠套較強

    同伴在開叫者回答4♡或4♠後,可以叫 4NT「普強式」「羅馬關鍵張黑木氏」詢問關鍵張(以回答花色套♡/♠作王牌回答)

4♡ ♡花色套有支持,束叫。
4♠ ♠花色套有支持,束叫。
4NT 「普強式」「羅馬關鍵張黑木氏」詢問關鍵張,有滿貫希望(♠作王牌回答)
5♣ ♣花色套有支持,束叫。
5♢ 8+張♢套,束叫。

| 牌例 | 西家 | 東家 | | 西家叫牌 | 東家叫牌 |
|---|---|---|---|---|---|
| **15-01** | ♠Q73 | ♠AK98 | | | 2♠ |
| | ♡87 | ♡QJ96 | | 2NT | 3NT |
| | ♢AK109 | ♢ | | 派司 | |
| | ♣8653 | ♣KQ932 | | | |

東家有15大牌點,4張♠、4張♡及5張♣,開叫2♠。西家有9大牌點叫2NT作詢問叫。東家回答3NT表示高限及4-4-0-5分配。西家沒有花色配合,選擇派司作3NT成局。

| 牌例 | 西家 | 東家 | | 西家叫牌 | 東家叫牌 |
|---|---|---|---|---|---|
| **15-02** | ♠A106543 | ♠KQ97 | | | 2♡ |
| | ♡AQ106 | ♡K843 | | 2NT | 3NT |
| | ♢A10 | ♢ | | 4NT | 5♣ |
| | ♣7 | ♣KJ764 | | 5♢ | 6♣ |
| | | | | 6♠ | 派司 |

東家有12大牌點,4張♠、4張♡及5張♣,開叫2♡。西家有14大牌點叫2NT作詢問叫。東家回答3NT表示低限及4-4-0-5分配。西家叫4NT「普強式」「羅馬關鍵張黑木氏」詢問關鍵張(以較高階花色♠作王牌同答),東家回應5♣表示有1或4關鍵張。西家叫5♢問K及♠Q,西家回應6♣有♠Q及有♣K。西家叫6♠作小滿貫。

| 牌例 15-03 | 西家 | 東家 | 西家叫牌 | 東家叫牌 |
|---|---|---|---|---|
| | ♠A | ♠8542 | | 2♠ |
| | ♡986 | ♡AKQ7 | 2NT | 3NT |
| | ◇AQ10953 | ◇ | 4♣ | 4♡ |
| | ♣A107 | ♣KQJ86 | 4NT | 5♠ |
| | | | 6♣ | 派司 |

東家有15大牌點，4張♠、4張♡及5張♣，開叫2♠。西家有14大牌點叫2NT作詢問叫。東家回答3NT表示高限及4-4-0-5分配。西家叫4♣表示有♣支持，開始作扣叫，東家叫4♡表示有第一輪控制。西家叫4NT「普強式」「羅馬關鍵張黑木氏」詢問關鍵張，東家回應5♠表示有2關鍵張及有♣Q。西家叫6♣作小滿貫。

## 第二節　16-19大牌點4-4-0-5牌組

當開叫者持有16-19大牌點及有4-4-0-5分配，先開叫1♣，叫牌發展如下：

1◇回答1♣表示5+張◇或一門4張高花後，開叫者跳叫2♡首先表示有4張♡及5張♣，16-19大牌點，再在下一輪再表示有♠。

1♡回答1♣表示5+張♡後，開叫者跳叫3♡首先表示有4張♡支持及有5張♣，16-19大牌點。

1♠回答1♣表示5+張♠後，開叫者跳叫3♠首先表示有4張♠支持及有5張♣，16-19大牌點。

1NT回答1♣表示沒有4張高花後，開叫者叫2♡首先表示有4張♡及5張♣，16-19大牌點，再在下一輪再表示有♠。

2♣回答1♣作問牌後，開叫者跳叫3♥首先表示有4張♡及5張♣。

2◇回答1♣後，開叫者詢問同伴高花情況再發展。

2♡回答1♣後，開叫者叫3♡，可以試探滿貫。

2♠回答1♣後，開叫者叫3♠，可以試探滿貫。

2NT回答1♣後，開叫者可以3♣詢問高花，然後再試探滿貫。

總括來說，如果同伴有高花套配合，叫牌的發展並不需要完全表達4-4-0-5分配。

| 牌例 | 西家 | 東家 | 西家叫牌 | 東家叫牌 |
|---|---|---|---|---|
| 15-04 | ♠A543 | ♠KQ982 | 1♣ | 2♣ |
| | ♡AQ76 | ♡94 | 3♡ | 3♠ |
| | ◇ | ◇A85 | 4♠ | 4NT |
| | ♣AKJ43 | ♣Q65 | 6◇ | 6♠ |
| | | | 派司 | |

西家有19大牌點，4張♠、4張♡及5張♣，開叫1♣。東家有10大牌點叫2♣作詢問作詢問叫。西家回答3♡表示有4張♡、5張♣及16-19大牌點。東家叫3♠表示有♠套5張，西家回答4♠表示支持。東家叫4NT「普強式」「羅馬關鍵張黑木氏」詢問關鍵張，西家回應6◇，表示有1或3關鍵張，並且◇套是缺門。此時東家才知道西家是4-4-0-5分配，東家叫6♠作小滿貫。

## 第三節　11-21大牌點4-4-5-0牌組

當◇套有5張，並且還有雙4張高花，即4-4-5-0分配，牌力是11-21大牌點，是先開叫1◇。在同伴一線回答後，開叫者如跳叫同伴一線所叫之另一門高花，是表示持有15+大牌點及4-4-5-0分配，因為如果牌型只是5張◇加一門高花，應該在二線開叫該門高花或開叫2◇。當同伴在一線或二線作叫後，開叫者啟動如下答問步驟表達4-4-5-0分配及其大牌點範圍：

有4-4-5-0分配時，在開叫1◇後再叫的一般原則如下：

a. 同伴叫1♡／1♠，當可以配合同伴高花時及有11-14大牌點，可跳叫4線成局，不作4-4-5-0分配表示。再叫時在3線叫出另一高花是15+大牌點，是表示 4-4-5-0分配

b. 同伴叫1NT，再叫時在2線叫出2♡是11-14大牌點，再叫時叫出2♠是15+大牌點，都是表示 4-4-5-0分配

c. 同伴叫2♣表示有9+大牌點作詢問，開叫者回叫2♡是表示4-4-5-0分配，同伴再問2NT是要開叫者將分數詳細顯示，如同伴叫2♠／3♣／3NT則表示未能配合4-4-5-0分配

d. 同伴叫2♡表示有13-15大牌點及5張♡套，開叫者再叫時在2線叫出另一高花2♠是11-14大牌點，♠套有擋張。開叫者再叫時在3線叫出另一高花3♠是15+大牌點，是表示 4-4-5-0分配

e. 同伴叫2♠表示有13-15大牌點及5張♠套，開叫者再叫時在3線叫出另一高花3♡是15+大牌點，是表示 4-4-5-0分配

f. 同伴叫2NT表示有7-12大牌點及4張◇套支持，開叫者再叫時叫3♡是11-14大牌點，再叫時叫3♠是15+大牌點，是表示 4-4-5-0分配

g. 同伴叫2◇表示有0-6大牌點及3或4張◇套支持，再叫時叫派司是11-14大牌點，再叫時叫2♡是15-17大牌點，再叫時叫2♠是18-21大牌點

h. 同伴叫3◇表示有7-9大牌點及3張◇套支持，再叫時叫派司是11-14大牌點，再叫時叫3♡是15-17大牌點，再叫時叫3♠是18-21大牌點

同伴回答2♣，牌力是9+大牌點，開叫者叫2♡是4-4-5-0組合，11-21大牌點，同伴回答2♡如下：

2♠　9-11大牌點，對開叫者3門花色套未能配合，要求選擇2NT或3NT

2NT　9+大牌點，對開叫者3門花色套必有一門能配合，同伴以2NT詢問開叫者回答如下：

　　3♣　11-14 大牌點，4-4-5-0分配
　　3◇　15-17 大牌點，4-4-5-0分配
　　3♡　18-19大牌點，4-4-5-0分配
　　3♠　20-21大牌點，4-4-5-0分配

　　同伴得知訊息後，可叫至成局。如所叫未成局，是邀請成局。如所叫是♣套，則有滿貫興趣去探索。

3♣　12-14大牌點，對開叫者3門花色套未能配合，開叫者回答如下：

　　3◇　11-12大牌點，同伴可選擇派司，4-3高花合約或3NT成局
　　3NT 13+大牌點，以NT成局

3NT 15-17大牌點，對開叫者3門花色套未能配合，以NT成局

同伴回答2NT，牌力是7-12大牌點，◇套有4張支持，開叫者再叫如下：

　　3♡　牌力是11-14大牌點，是4-4-5-0分配
　　　　同伴考慮是否以3NT或5◇成局，如果有7-8大牌點時，要考慮應否以4◇作束叫。

　　3♠　牌力是15+大牌點，是4-4-5-0分配
　　　　同伴考慮是否以3NT或5◇成局

| 牌例 | 西家 | 東家 | 西家叫牌 | 東家叫牌 |
|---|---|---|---|---|
| 15-05 | ♠AK65 | ♠109 | 1◇ | 1NT |
| | ♡A965 | ♡K2 | 2♠ | 3♣ |
| | ◇AJ853 | ◇6 | 派司 | |
| | ♣ | ♣KJ985432 | | |

| 15-05 | 西家有16大牌點，4張♠、4張♡及5張♦，開叫1♦。東家有7大牌點叫1NT，西家叫2♡表示有4張♠、4張♡、5張♦及15+大牌點。東家未能與♠、♡或♦配合，東家叫3♣作束叫。西家接受。 |
|---|---|

| 牌例 15-06 | 西家 | 東家 | 西家叫牌 | 東家叫牌 |
|---|---|---|---|---|
| | ♠KQ64 | ♠106 | 1♦ | 2♣ |
| | ♡AK97 | ♡95 | 2♡ | 2NT |
| | ♦K10765 | ♦A942 | 3♡ | 3NT |
| | ♣ | ♣AKJ93 | 派司 | |

西家有15大牌點，4張♠、4張♦及5張♦，開叫1♦。東家有12大牌點叫2♣作詢問叫，西家回答2♡表示表示4-4-5-0分配。東家叫2NT再問，西家回答3♡表示有4張♠、4張♡、5張♦及15+大牌點。東家大牌點集中在♣套，叫3NT作成局。

| 牌例 15-07 | 西家 | 東家 | 西家叫牌 | 東家叫牌 |
|---|---|---|---|---|
| | ♠K962 | ♠A75 | 2♡ | 2NT |
| | ♡K632 | ♡AQ8 | 3NT | 4♣ |
| | ♦ | ♦1076 | 4♦ | 4NT |
| | ♣KQJ85 | ♣A1064 | 5♦ | 6♣ |
| | | | 派司 | |

西家有12大牌點，4張♠、4張♡及5張♣，開叫2♡。東家有14大牌點叫2NT作詢問叫。西家回答3NT表示低限及4-4-0-5分配。東家叫4♣表示有♣支持，開始作扣叫，西家回應4♦，表示兩高花都有第一輪或第二輪控制。東家叫4NT「普強式」「羅馬關鍵張黑木氏」詢問關鍵張，西家回應5♦表示有1或4關鍵張。東家叫6♣作小滿貫。

## 本章其他牌例

| 牌例 15-08 | 西家 | 東家 | 西家叫牌 | 東家叫牌 |
|---|---|---|---|---|
| | ♠A543 | ♠KQ982 | 1♣ | 2♣ |
| | ♡AQ76 | ♡94 | 3♡ | 3♠ |
| | ♦ | ♦A85 | 4♠ | 4NT |
| | ♣AKJ43 | ♣Q65 | 6♦ | 6♠ |
| | | | 派司 | |

西家有18大牌點，4張♠、4張♡及5張♣，開叫1♣。西家有11大牌點叫2♣作詢問叫。西家回答3♡表示有4張♡、5張♣及16-19大牌點。東家叫3♠表示有♠套5張，西家回答4♠表示支持。東家叫4NT「普強式」「羅馬關鍵張黑木氏」詢問關鍵張，東家回應6♦，表示有1或3關鍵張，並且♦套是缺門。東家叫6♠作小滿貫。

| 牌例 | 西家 | 東家 | 西家叫牌 | 東家叫牌 |
|------|------|------|----------|----------|
| 15-09 | ♠Q1086 | ♠A | 2♡ | 2NT |
|  | ♡AK108 | ♡Q642 | 3NT | 4♢ |
|  | ♢ | ♢AKJ87 | 4♡ | 4NT |
|  | ♣AJ962 | ♣KQ10 | 5♢ | 7♡ |
|  |  |  |  | 派司 |

西家有14大牌點，4張♠、4張♡及5張♣，開叫2♡。由於♣套未達優質要求AKQ中有兩張大牌，只能作低限開叫。東家有19大牌點叫2NT作詢問叫。西家回答3NT表示低限及4-4-0-5分配。東家選擇♡作王牌，叫4♢詢問兩門高花中，那一門花色套較強，西家回答4♡表示較強。東家叫4NT「普強式」「羅馬關鍵張黑木氏」詢問關鍵張（以♡作王牌來回答關鍵張），西家回應5♢表示有0或3關鍵張。東家叫7♡作大滿貫。

| 牌例 | 西家 | 東家 | 西家叫牌 | 東家叫牌 |
|------|------|------|----------|----------|
| 15-10 | ♠A862 | ♠K93 | 2♡ | 2NT |
|  | ♡K876 | ♡J | 3NT | 5♣ |
|  | ♢ | ♢AQ10763 | 派司 |  |
|  | ♣QJ964 | ♣AK7 |  |  |

西家有10大牌點，4張♠、4張♡及5張♣，開叫2♡。東家有17大牌點叫2NT作詢問叫。西家回答3NT表示低限及4-4-0-5分配。東家估算因在♢的大牌點未能全面發揮作用，叫5♣作束叫。

| 牌例 | 西家 | 東家 | 西家叫牌 | 東家叫牌 |
|------|------|------|----------|----------|
| 15-11 | ♠AQJ7 | ♠K93 | 1♣ | 1♢ |
|  | ♡A985 | ♡J742 | 2♡ | 4♡ |
|  | ♢ | ♢62 | 派司 |  |
|  | ♣AK976 | ♣QJ102 |  |  |

西家有18大牌點，4張♠、4張♡及5張♣，開叫1♣。東家有7大牌點叫1♢表示有♢套5張或高花4張。西家跳叫2♡表示有4張♡、5張♣及16-19大牌點。東家叫4♡作束叫。

| 牌例 | 西家 | 東家 | 西家叫牌 | 東家叫牌 |
|------|------|------|----------|----------|
| 15-12 | ♠65 | ♠AKQ4 |  | 1♢ |
|  | ♡K65 | ♡A986 | 2♣ | 2♡ |
|  | ♢Q10983 | ♢J8642 | 2NT | 3♣ |
|  | ♣A93 | ♣ | 5♢ | 派司 |

東家有14大牌點，4張♠、4張♡及5張♢，開叫1♢。西家有9大牌點叫2♣作詢問叫，東家回答2♡表示有表示4-4-5-0分配。西家叫2NT再問，東家回答3♣表示有4張♠、4張♡、5張♢及11-14大牌點。西家叫5♢作成局。

| 牌例 | 西家 | 東家 | 西家叫牌 | 東家叫牌 |
|---|---|---|---|---|
| 15-13 | ♠1082 | ♠AKQ4 | | 1◇ |
| | ♡86 | ♡AQ54 | 2♣ | 2♡ |
| | ◇AKJ65 | ◇Q8752 | 2NT | 3◇ |
| | ♣Q86 | ♣ | 4◇ | 4NT |
| | | | 5♡ | 6◇ |
| | | | 派司 | |

東家有17大牌點，4張♠、4張♡及5張◇，開叫1◇。西家有10大牌點叫2♣作詢問叫，東家回答2♡表示4-4-5-0分配。西家叫2NT再問，東家回答3◇表示有15-17大牌點。西家叫4◇同意以◇作王牌，西家估算有13大牌點在2門高花，有滿貫興趣。東家叫4NT「普強式」「羅馬關鍵張黑木氏」詢問關鍵張，西家叫5♡表示有2關鍵張。西家叫6◇作小滿貫。

| 牌例 | 西家 | 東家 | 西家叫牌 | 東家叫牌 |
|---|---|---|---|---|
| 15-14 | ♠KJ6 | ♠A874 | | 1◇ |
| | ♡K103 | ♡AQJ2 | 2♣ | 2♡ |
| | ◇KQ63 | ◇A10752 | 2NT | 3◇ |
| | ♣973 | ♣ | 4◇ | 4♡ |
| | | | 4NT | 5♣ |
| | | | 6◇ | 派司 |

東家有15大牌點，4張♠、4張♡及5張◇，開叫1◇。西家有12大牌點叫2♣作詢問叫，東家回答2♡表示表示4-4-5-0分配。西家叫2NT再問，東家回答3◇表示有15-17大牌點。西家叫4◇同意◇作王牌開始扣叫，東家叫4♡表示♡有第一輪或第二輪控制。西家叫4NT「普強式」「羅馬關鍵張黑木氏」詢問關鍵張，東家回應5♣表示有0或3關鍵張。西家叫6◇作小滿貫。

| 牌例 | 西家 | 東家 | 西家叫牌 | 東家叫牌 |
|---|---|---|---|---|
| 15-15 | ♠KJ6 | ♠A874 | | 1◇ |
| | ♡103 | ♡AQJ2 | 2♣ | 2♡ |
| | ◇KJ63 | ◇A10752 | 2NT | 3◇ |
| | ♣A973 | ♣ | 5◇ | 派司 |

東家有15大牌點，4張♠、4張♡及5張◇，開叫1◇。西家有12大牌點叫2♣作詢問叫，東家回答2♡表示表示4-4-5-0分配。西家叫2NT再問，東家回答3◇表示有15-17大牌點。西家覺得3無王不夠穩妥，叫5◇作成局。

## 本章總結

　　本系統不採用四高花開叫，所以4-4-5-0或4-4-0-5的表達，是納入1♣／1◇／2♡／2♠開叫體系內。當中的答問方法，是本系統獨有。

# 第十六章　全能戰士

♠A954 ♡A2 ◇A53 ♣A963　------------　♠Q6 ♡K5 ◇J1092 ♣Q109754

　　1NT及2NT的開叫，大致是採用傳統方式，即平均牌型，沒有單張或缺門。1NT的牌力是15-18大牌點而2NT的牌力是19-21大牌點，兩者均沒有5張高花。但本系統中亦加入少許更改，由於單5+張◇套是開叫1◇，所以本系統開叫1NT是沒有5張◇套，但可以有5張♣套。在開叫2NT時，本系統要求所有花色都要有擋張，假如其中一門花色沒有擋張，要考慮降格至以1NT開叫。此外，在回應1NT時用的2♠，2NT，3♡，3♠，與其他系統亦稍有分別。開叫1NT者是全能戰士，在開叫1NT後，同伴會將其牌力及牌型，盡量傳遞給開叫者，幫助全能戰士分析配搭，決定用王牌或無王作合約。現詳述同伴回應1NT如下。

## 第一節　1NT開叫後的回應

　　開叫者開叫1NT後，同伴的回應如下：

2♣　是史蒂曼，詢問開叫者是否有4張高花

2◇　是傑可貝轉換叫，要求開叫者叫2♡

2♡　是傑可貝轉換叫，要求開叫者叫2♠

2♠　7+大牌點，是過渡叫，要求開叫者叫2NT，表示適合低花合約不適合無王合約

　　假如開叫1NT者在兩高花中均無擋張而有4張♣套，可叫3♣
　　假如開叫1NT者在兩高花中均無擋張而有4張◇套，可叫3◇

2NT　12+大牌點，是特別牌型：4441或4450分配，5張一定是低花，或者是極弱的長♣／◇套，要求開叫者叫3♣

3♣　7-9大牌點，好的5張或6張♣套

3◇　7-9大牌點，好的5張或6張◇套

3♡　13+大牌點，有雙4張低花

3♠　7-12大牌點，有♣套5張及◇套各5張

3NT　10-12大牌點，沒有4張高花，沒有7+張低花（如有長低花，應叫2♠）

4NT　15-16大牌點，是4333或5332分配，沒有4張高花，沒有雙4張低

花，邀請6NT

5NT 18-19大牌點，是4333分配，邀請7NT

| 牌例 | 西家 | 東家 | 西家叫牌 | 東家叫牌 |
|---|---|---|---|---|
| 16-01 | ♠A954 | ♠Q6 | 1NT | 3♣ |
| | ♡A2 | ♡K5 | 3NT | 派司 |
| | ◇A53 | ◇J109 | | |
| | ♣A963 | ♣Q109754 | | |

西家有16大牌點，沒有5張♠、♡、◇花色套及沒有單張，開叫1NT。東家有8大牌點叫3♣，表示有7-9大牌點，有6張♣套。西家叫3NT成局。

| 牌例 | 西家 | 東家 | 西家叫牌 | 東家叫牌 |
|---|---|---|---|---|
| 16-02 | ♠Q109 | ♠AJ6 | 1NT | 3♡ |
| | ♡A1052 | ♡K7 | 3NT | 派司 |
| | ◇K5 | ◇AQ84 | | |
| | ♣AK93 | ♣J842 | | |

西家有16大牌點，沒有5張♠、♡、◇花色套及沒有單張，開叫1NT。東家有15大牌點叫3♡，表示有13+大牌點，有4張♣套及4張◇套。西家只有16大牌點，雖然有4張♣套，牌力未達滿貫範圍，西家叫3NT成局。東家接受3NT合約。

| 牌例 | 西家 | 東家 | 西家叫牌 | 東家叫牌 |
|---|---|---|---|---|
| 16-03 | ♠A98 | ♠1064 | 1NT | 3♠ |
| | ♡542 | ♡ | 4◇ | 4♡ |
| | ◇AQ87 | ◇KJ1084 | 4NT | 6◇ |
| | ♣AQ3 | ♣KJ1042 | 派司 | |

西家有16大牌點，沒有5張♠、♡、◇花色套及沒有單張，開叫1NT。東家有8大牌點叫3♠，表示有7-12大牌點，有5張♣套及5張◇套。西家叫4◇同意◇是王牌，東家扣叫4♡，表示♡有第一輪控制。西家叫4NT「普強式」「羅馬關鍵張黑木氏」詢問關鍵張，東家叫6◇表示有1或3關鍵張及高花套有一缺門。西家知道是♡套缺門，接受6◇作小滿貫。

## 第二節　1NT-2♠-2NT後的回應

首先解釋2♠回應1NT的含意，是有7+大牌點，無4張高花，是有低花如右其中一欵；(i)有兩低花最少張數是5-4，(ii)有單一低花是好的5張或6張，(iii)有單一低花是7+張。

因此在1NT-2♠-2NT後，同伴的再叫如下：

3♣　7-9大牌點，有♣套5張及◊套4張

3◊　7-9大牌點，有♣套5張及♣套4張

3♡　10+大牌點，有♣套5張及◊套4張 或 有好的5張或6張單一♣套

3♠　10+大牌點，有♣套5張及♣套4張 或 有好的5張或6張單一◊套

3NT 13+大牌點，有♣套5張及◊套5張

4♣　7-9大牌點，有♣套6張及◊套4張，將會以♣作王牌

4◊　7-9大牌點，有♣套6張及♣套4張，將會以◊作王牌

4♡　10+大牌點，有♣套6張及◊套4張，將會以♣作王牌

4♠　10+大牌點，有♣套6張及♣套4張，將會以◊作王牌

5♣　7-12大牌點，有♣套7張

5◊　7-12大牌點，有◊套7張

開叫者得到以上訊息，可幫助達至最佳低花合約。

| 牌例 | 西家 | 東家 | 西家叫牌 | 東家叫牌 |
|---|---|---|---|---|
| 16-04 | ♠KJ42 | ♠9 | 1NT | 2♠ |
| | ♡K107 | ♡AQJ | 2NT | 3♡ |
| | ◊A52 | ◊KQ103 | 4♣ | 4NT |
| | ♣KJ10 | ♣AQ853 | 5♡ | 6♣ |
| | | | | 派司 |

西家有15大牌點，沒有5張♠、♡、◊花色套及沒有單張，開叫1NT。東家有18大牌點叫2♠，表示有7+大牌點及有低花，要求開叫者叫2NT，西家叫2NT。東家叫3♡，表示有10+大牌點，有6張單♣套或有5張♣套與4張◊套。西家同意♣作王牌。東家叫4NT「普強式」「羅馬關鍵張黑木氏」詢問關鍵張，西家叫5♡表示有2關鍵張及沒有♣Q。東家叫6♣作小滿貫。

| 牌例 | 西家 | 東家 | 西家叫牌 | 東家叫牌 |
|---|---|---|---|---|
| 16-05 | ♠ | ♠A852 | | 1NT |
| | ♡QJ3 | ♡K976 | 2♠ | 2NT |
| | ◊AK10864 | ◊Q2 | 4♠ | 4NT |
| | ♣J852 | ♣AKQ | 5♡ | 6◊ |
| | | | | 派司 |

東家有18大牌點，沒有5張♠、♡、◊花色套及沒有單張，開叫1NT。西家有10大牌點叫2♠，表示有7+大牌點及有低花，要求開叫者叫2NT，東家叫2NT。東家叫4♠，表示有10+大牌點，有6張◊套與4張♣套。東家叫4NT「普強式」「羅馬關鍵張黑木氏」詢問關鍵張，西家叫5♡表示有2關鍵張及沒有◊Q。東家叫6◊作小滿貫。

| 牌例 | 西家 | 東家 | 西家叫牌 | 東家叫牌 |
|---|---|---|---|---|
| 16-06 | ♠A1092 | ♠J | 1NT | 2♠ |
| | ♡AK107 | ♡984 | 2NT | 3♡ |
| | ◇105 | ◇AK97 | 3NT | 派司 |
| | ♣KJ4 | ♣Q8532 | | |

西家有15大牌點，沒有5張♠、♡、◇花色套及沒有單張，開叫1NT。東家有10大牌點叫2♠，表示有10+大牌點及有低花，要求開叫者叫2NT，西家叫2NT。東家叫3♡，表示有10+大牌點，有5張♣套與4張◇套。西家叫3NT成局。

## 第三節　1NT-2NT的叫牌演變

跟著再看2NT回應1NT，其含意是有12+大牌點，並且是特殊牌型：4441或4450分配，或者是極弱的長♣／◇套，之後開叫者必需回叫3♣。

在1NT-2NT-3♣後，同伴的再叫如下：

| | |
|---|---|
| 派司 | 是極弱的長♣套 |
| 3◇ | 是極弱的長◇套，要求開叫者派司 |
| 3♡／3♠ | 12+大牌點，所叫花色是單張或缺門，有滿貫意圖 |
| | 開叫者再叫花色是表示該花色可作王牌。開叫者如叫3NT是表示無4張花色配合並且大牌點在同伴的短門。 |
| 3NT | 12+大牌點，♣或◇是單張或缺門，有滿貫意圖 |
| | 開叫者如有4張高花，選擇該花套作王牌在4線叫出，之後叫牌自然。如沒有4張高花，選擇較佳的低花在4線叫出即叫4♣／4◇，如開叫者叫4♣，但同伴是♣套短門，同伴叫4◇表示。如開叫者叫4◇，但同伴是◇套短門，同伴可選擇叫較佳的高花4♡／4♠表示4441，或叫4NT表示4450。開叫者可派司4NT或叫5♣／6♣。 |

| 牌例 | 西家 | 東家 | 西家叫牌 | 東家叫牌 |
|---|---|---|---|---|
| 16-07 | ♠AK9 | ♠J852 | 1NT | 2NT |
| | ♡Q95 | ♡3 | 3♣ | 3♡ |
| | ◇K32 | ◇AQJ10 | 5♣ | 派司 |
| | ♣QJ102 | ♣A873 | | |

西家有15大牌點，沒有5張♠、♡、◇花色套及沒有單張，開叫1NT。東家有12大牌點叫2NT，表示有12+大牌點，是4441或4450分配，要求開叫

> **16-07** 者叫3♣，西家叫3♣。東家叫3♡表示♡是單張或缺門。西家只有15大牌點，4333分配，沒有能力上小滿貫，叫5♣成局。

| 牌例 | 西家 | 東家 | 西家叫牌 | 東家叫牌 |
|---|---|---|---|---|
| **16-08** | ♠AJ98 | ♠KQ107 | | 1NT |
| | ♡6 | ♡AKJ4 | 2NT | 3♣ |
| | ◇QJ108 | ◇K6 | 3♡ | 3♠ |
| | ♣A752 | ♣Q104 | 4♠ | 派司 |

東家有18大牌點，沒有5張♠、♡、◇花色套及沒有單張，開叫1NT。西家有12大牌點叫2NT，表示有12+大牌點，是4441或4450分配，要求開叫者叫3♣，東家叫3♣。西家叫3♡表示♡是短門。東家叫3♠同意♠是王牌。西家只有12大牌點，♡並非缺門，不作扣叫，叫4♠成局。東家雖有18大牌點，並且大牌點在西家♡短門，接受4♠合約。

## 本章其他牌例

| 牌例 | 西家 | 東家 | 西家叫牌 | 東家叫牌 |
|---|---|---|---|---|
| **16-09** | ♠AJ4 | ♠965 | 1NT | 3◇ |
| | ♡AQ43 | ♡5 | 3NT | 派司 |
| | ◇K53 | ◇AQ10974 | | |
| | ♣K95 | ♣J62 | | |

西家有17大牌點，沒有5張♠、♡、◇花色套及沒有單張，開叫1NT。東家有7大牌點叫3◇，表示有7-9大牌點，有6張◇套。西家叫3NT成局。

| 牌例 | 西家 | 東家 | 西家叫牌 | 東家叫牌 |
|---|---|---|---|---|
| **16-10** | ♠1092 | ♠AK | | 1NT |
| | ♡4 | ♡J1076 | 2♠ | 2NT |
| | ◇Q10954 | ◇AJ86 | 3♠ | 4◇ |
| | ♣AKJ4 | ♣Q65 | 5◇ | 派司 |

東家有15大牌點，沒有5張♠、♡、◇花色套及沒有單張，開叫1NT。西家有10大牌點叫2♠，表示有7+大牌點及有低花，要求開叫者叫2NT，東家叫2NT。西家叫3♠，表示有10+大牌點，有5張◇套與4張♣套。東家叫4◇同意以◇作王牌，西家叫5◇成局。

| 牌例 | 西家 | 東家 | 西家叫牌 | 東家叫牌 |
|---|---|---|---|---|
| **16-11** | ♠10 | ♠AJ94 | | 1NT |
| | ♡A74 | ♡QJ32 | 2♠ | 2NT |
| | ◇QJ3 | ◇A42 | 3♡ | 3NT |
| | ♣KJ10952 | ♣A7 | 派司 | |

| 16-11 | 東家有16大牌點，沒有5張♠、♡、◇花色套及沒有單張，開叫1NT。西家有11大牌點叫2♠，表示有7+大牌點及有低花，要求開叫者叫2NT，東家叫2NT。西家叫3♡，表示有10+大牌點，有6張單♣套或有5張♣套與4張◇套。東家沒有4張低花套，叫3NT成局。 |

| 牌例 | 西家 | 東家 | 西家叫牌 | 東家叫牌 |
|---|---|---|---|---|
| 16-12 | ♠AQ92 | ♠K | 1NT | 2♠ |
| | ♡AQ | ♡K73 | 2NT | 3♡ |
| | ◇K1074 | ◇A92 | 3NT | 4♣ |
| | ♣763 | ♣AK9852 | 4♡ | 4NT |
| | | | 5♡ | 6♣ |
| | | | 派司 | |

西家有15大牌點，沒有5張♠、♡、◇花色套及沒有單張，開叫1NT。東家有17大牌點叫2♠，表示有7+大牌點及有低花，要求開叫者叫2NT，西家叫2NT。東家叫3♡，表示有10+大牌點，有6張單♣套或有5張♣套與4張◇套。西家叫3NT成局。東家叫4♣表示有6張單♣套並且有興趣滿貫。西家扣叫4♡，表示♡有第一輪控制。東家叫4NT「普強式」「羅馬關鍵張黑木氏」詢問關鍵張，西家叫5♡表示有2關鍵張及沒有♣Q。東家叫6♣作小滿貫。

| 牌例 | 西家 | 東家 | 西家叫牌 | 東家叫牌 |
|---|---|---|---|---|
| 16-13 | ♠Q96 | ♠A104 | | 1NT |
| | ♡Q | ♡1094 | 2♠ | 2NT |
| | ◇KQ98752 | ◇AJ | 5◇ | 派司 |
| | ♣K10 | ♣AQ754 | | |

東家有15大牌點，沒有5張♠、♡、◇花色套及沒有單張，開叫1NT。西家有12大牌點叫2♠，表示有7+大牌點及有低花，要求開叫者叫2NT，東家叫2NT。西家叫5◇，表示有7+大牌點，有7張單◇套。東家接受5◇合約。

| 牌例 | 西家 | 東家 | 西家叫牌 | 東家叫牌 |
|---|---|---|---|---|
| 16-14 | ♠Q | ♠KJ9 | | 1NT |
| | ♡QJ53 | ♡A976 | 2NT | 3♣ |
| | ◇A743 | ◇QJ | 3♠ | 4♡ |
| | ♣KQ72 | ♣A954 | 派司 | |

東家有15大牌點，沒有5張♠、♡、◇花色套及沒有單張，開叫1NT。西家有14大牌點叫2NT，表示有12+大牌點，是4441或4450分配，要求開叫者叫3♣，東家叫3♣。西家叫3♠。東家叫3♠表示♠是單張或缺門。東家沒有額外價值，叫4♡作束叫，西家接受4♡合約。

| 牌例 | 西家 | 東家 | 西家叫牌 | 東家叫牌 |
|---|---|---|---|---|
| 16-15 | ♠AJ86 | ♠KQ94 | 1NT | 2NT |
| | ♡853 | ♡7 | 3♣ | 3♡ |
| | ◇AQ9 | ◇KJ104 | 3♠ | 4♠ |
| | ♣AQ10 | ♣K753 | 4NT | 5♣ |
| | | | 5◇ | 6♣ |
| | | | 6♠ | 派司 |

西家有17大牌點，沒有5張♠、♡、◇花色套及沒有單張，開叫1NT。東家有12大牌點叫2NT，表示有12+大牌點，是4441或4450分配，要求開叫者叫3♣，西家叫3♣。東家叫3♡表示♡是單張或缺門。西家叫3♠同意♠是王牌，♡沒有大牌點，可以探索滿貫。東家叫4♠，表示沒有額外價值。西家叫4NT「普強式」「羅馬關鍵張黑木氏」詢問關鍵張，東家叫5♣表示有1或4關鍵張。西家叫5◇問K及♠Q，東家回答6♣有♣K及♠Q。西家叫6♠作小滿貫。

| 牌例 | 西家 | 東家 | 西家叫牌 | 東家叫牌 |
|---|---|---|---|---|
| 16-16 | ♠J1074 | ♠AKQ8 | 1NT | 2NT |
| | ♡AQ94 | ♡K765 | 3♣ | 3◇ |
| | ◇AJ9 | ◇ | 3♡ | 4◇ |
| | ♣A5 | ♣98632 | 4NT | 5♡ |
| | | | 5NT | 6♡ |
| | | | 派司 | |

西家有16大牌點，沒有5張♠、♡、◇花色套及沒有單張，開叫1NT。東家有12大牌點叫2NT，表示有12+大牌點，是4441或4450分配，要求開叫者叫3♣，西家叫3♣。東家叫3◇表示◇是單張或缺門。西家叫3♡同意♡是王牌，東家叫4◇是再叫◇，表示◇是缺門。西家叫4NT「普強式」「羅馬關鍵張黑木氏」詢問關鍵張，東家叫5♡表示有2關鍵張及沒有♡Q。西家叫5NT問K，東家回答6♡表示沒有♣K。西家估算東家有12+大牌點，從回答中表示有♡K及♠A，所以東家一定有♠K，西家接受6♡合約作小滿貫。

| 牌例 | 西家 | 東家 | 西家叫牌 | 東家叫牌 |
|---|---|---|---|---|
| 16-17 | ♠AKQ9 | ♠J632 | 1NT | 2NT |
| | ♡A8 | ♡2 | 3♣ | 3♡ |
| | ◇875 | ◇A632 | 3♠ | 4♠ |
| | ♣Q873 | ♣AK102 | 派司 | |

西家有15大牌點，沒有5張♠、♡、◇花色套及沒有單張，開叫1NT。東家有12大牌點叫2NT，表示有12+大牌點，是4441或4450分配，要求開叫者叫3♣，西家叫3♣。東家叫3♡表示♡是單張或缺門。西家叫3♠同意♠是王牌。東家沒有額外價值，叫4♠作束叫，西家接受4♠合約。

| 牌例 | 西家 | 東家 | 西家叫牌 | 東家叫牌 |
|---|---|---|---|---|
| 16-18 | ♠K109 | ♠A65 | | 1NT |
| | ♡6 | ♡AKJ9 | 2♠ | 2NT |
| | ◇J874 | ◇KQ3 | 3♡ | 4♣ |
| | ♣AKQ97 | ♣J82 | 4♠ | 4NT |
| | | | 5♠ | 6♣ |
| | | | 派司 | |

東家有18大牌點，沒有5張♠、♡、◇花色套及沒有單張，開叫1NT。西家有13大牌點叫2♠表示有低花，東家叫2NT。西家叫3♡，表示有10+大牌點，有6張單♣套或有5張♣套與4張◇套。東家同意♣作王牌。西家扣叫4♠，表示♠有第一輪或第二輪控制。東家叫4NT「普強式」「羅馬關鍵張黑木氏」詢問關鍵張，西家叫5♠表示有2關鍵張及有♣Q。東家叫6♣作小滿貫。

| 牌例 | 西家 | 東家 | 西家叫牌 | 東家叫牌 |
|---|---|---|---|---|
| 16-19 | ♠A842 | ♠9 | 1NT | 2NT |
| | ♡Q963 | ♡AK85 | 3♣ | 3♠ |
| | ◇KQ7 | ◇AJ82 | 4♡ | 4NT |
| | ♣A2 | ♣KQJ10 | 5♠ | 5NT |
| | | | 6◇ | 7♡ |
| | | | 派司 | |

西家有15大牌點，沒有5張♠、♡、◇花色套及沒有單張，開叫1NT。東家有17大牌點叫2NT，西家叫3♣。東家叫3♠表示♠是單張或缺門。西家沒有額外價值，叫4♡作束叫。東家有17大牌點知道已達滿貫邊緣，叫4NT「普強式」「羅馬關鍵張黑木氏」詢問關鍵張，西家叫5♠表示有2關鍵張及有♡Q。東家叫5NT問K，西家回答6◇有◇K。東家叫7♡作大滿貫。

| 牌例 | 西家 | 東家 | 西家叫牌 | 東家叫牌 |
|---|---|---|---|---|
| 16-20 | ♠A974 | ♠86 | 1NT | 2NT |
| | ♡A3 | ♡7 | 3♣ | 3◇ |
| | ◇A963 | ◇Q109754 | 派司 | |
| | ♣A53 | ♣J1092 | | |

西家有16大牌點，沒有5張♠、♡、◇花色套及沒有單張，開叫1NT。東家有3大牌點叫2NT，有6張◇套，要求開叫者叫3♣，西家叫3♣。東家更正叫3◇。

## 本章總結

1NT的開叫及回應是採用傳統式的，但本系統特別之處是2NT的回應，包括(i)可表示有12+大牌點的4441或4450分配，(ii)可將弱牌(0-6大牌點)低花長套 叫出3♣／3◇作合約。

# 第十七章　　如虎添翼

♠J8752 ♡Q9865 ◊8 ♣K9 ------------ ♠K6 ♡A1073 ◊K75 ♣AQ108

在全能戰士開叫1NT後，同伴回應2◊／2♡是轉換叫，表示有♡／♠套，要求開叫者叫2♡／2♠。同伴的大牌點可以是如右的其中一種：(i)0-6大牌點，(ii)7-9大牌點，(iii)10+大牌點。在正常情況下，開叫者都是作轉換叫到2♡／2♠。同伴再回應時作叫如下：

| | |
|---|---|
| 派司 | 0-6大牌點，是停叫 |
| 2NT | 7-9大牌點，5332分配 |
| 3♣／3◊ | 7+大牌點，表示有5張高花套及一低花套有4張或以上 |
| 3♡(♠) | 7-9大牌點，所加叫高花是6+張 |
| 3NT | 10-12大牌點，5332分配 |
| 4♡(♠) | 以該高花成局 |
| 4♣／4◊／4♡／4♠ | 所轉換叫的高花是6+張，所叫花色是單張或缺門 |
| 4NT | 12-13大牌點，5332分配，邀請6NT |
| 5NT | 15-16大牌點，5332分配，邀請7NT |

## 第一節　　1NT開叫後同伴有雙高花

如有5-5高花情況，要按以下叫牌次序，分別表達非迫叫，迫叫，及滿貫意圖的牌力：

| | |
|---|---|
| 1NT-2◊-2♡-2♠： | 5-5雙高花，不是迫叫，開叫人可選擇派司，2NT，3♡或3♠ |
| 1NT-2◊-2♠-3♡： | 5-5雙高花，迫叫，有滿貫意圖，開叫人可選擇王牌再作打算 |
| 1NT-2◊-2♡-3♠： | 5-5雙高花，迫叫成局，沒有滿貫意圖，開叫人要選擇3NT或4♡或4♠ |

| 牌例 | 西家 | 東家 | 西家叫牌 | 東家叫牌 |
|---|---|---|---|---|
| 17-01 | ♠J8752 | ♠K6 | | 1NT |
| | ♡Q9865 | ♡A1073 | 2◊ | 2♡ |
| | ◊8 | ◊K75 | 2♠ | 3♡ |
| | ♣K9 | ♣AQ108 | 派司 | |

| 17-01 | 東家有16大牌點，開叫1NT。西家有6大牌點，有5張♡套及5張♠套，叫2◊作轉換叫，要求開叫者叫2♡，東家叫2♡。西家再叫2♠表示西家有5-5雙高花，牌力不強，不能迫叫成局。東家叫3♡成約。 |
|---|---|

| 牌例 17-02 | 西家 | 東家 | 西家叫牌 | 東家叫牌 |
|---|---|---|---|---|
| | ♠A102 | ♠J8763 | 1NT | 2◊ |
| | ♡A76 | ♡KJ854 | 2♡ | 3♠ |
| | ◊A32 | ◊J | 4♡ | 派司 |
| | ♣A1084 | ♣K2 | | |

西家有16大牌點，開叫1NT。東家有9大牌點，有5張♡套及5張♠套，叫2◊作轉換叫，要求開叫者叫2♡，西家叫2♡。東家再叫3♠表示東家有5-5雙高花，迫叫成局，沒有滿貫意圖。西家叫4♡成約。

| 牌例 17-03 | 西家 | 東家 | 西家叫牌 | 東家叫牌 |
|---|---|---|---|---|
| | ♠AJ | ♠K9764 | 1NT | 2♡ |
| | ♡A53 | ♡KQ764 | 2♠ | 3♡ |
| | ◊K94 | ◊3 | 4♡ | 4NT |
| | ♣AQ976 | ♣K4 | 5♣ | 6♡ |
| | | | 派司 | |

西家有18大牌點，開叫1NT。東家有11大牌點，有5張♡套及5張♠套，叫2♡作轉換叫，要求開叫者叫2♠，西家叫2♠。東家再叫3♡表示東家有5-5雙高花，迫叫成局，並且有興趣滿貫。西家叫4♡同意♡套為王牌。東家叫4NT「普強式」「羅馬關鍵張黑木氏」詢問關鍵張，西家叫5♣表示有0或3關鍵張。東家叫6♡作小滿貫。

## 第二節　1NT - 2◊後的「超級接受」

本章的亮點是「超級接受」叫法，這是在開叫者開叫1NT後，同伴用轉換叫2◊／2♡，要求開叫者叫2♡／2♠。如開叫者剛好有17-18大牌點，並且有4張花色作支持，是超級配合，威力提升了不少，不但有高花成局的機會，更有可能達至滿貫。因此開叫者用以下「超級接受」叫法來表示這個如虎添翼的牌力。

在開叫1NT後而同伴2◊作轉換叫，正常的回應是叫2♡，在超級接受的情況下，開叫者不叫應該轉換的花色，但用以下叫法來表達：

1NT-2◊-2♠　開叫者有4張♡支持，17-18大牌點，♠是弱套
1NT-2◊-2NT　開叫者有4張♡支持，17-18大牌點，沒有弱套

1NT-2◇-3♣　開叫者有4張♡支持，17-18大牌點，♣是弱套
1NT-2◇-3♡　　　　　開叫者有4張♡支持，17-18大牌點，◇是弱套

弱套是指該花色套沒有A或K，是Qx、Jx、xx、xxx、xxxx。(x是小牌)

同伴可選擇以下回應：

a.　十分弱的牌，叫3作再次轉換叫，在開叫人叫3♡後派司。
b.　如果 有6+張♡，叫3♡
c.　如果5張♡，其他花色沒有控制，叫NT
d.　如果5張♡，其他花色有控制，可以作扣叫

| 牌例 | 西家 | 東家 | | 西家叫牌 | 東家叫牌 |
|---|---|---|---|---|---|
| 17-04 | ♠87 | ♠J6 | | 1NT | 2◇ |
| | ♡AK92 | ♡Q10764 | | 2♠ | 4♡ |
| | ◇AQ107 | ◇K83 | | 派司 | |
| | ♣A63 | ♣985 | | | |
| | 西家有17大牌點，開叫1NT。東家有6大牌點，有5張♡花色套，叫2◇作轉換叫，要求開叫者叫2♡。西家叫2♠是超級接受，表示有4張♡支持，有17-18大牌點，♠套是弱套。東家知道西家大牌點不在♠套，叫4♡成局。 | | | | | |

| 牌例 | 西家 | 東家 | 西家叫牌 | 東家叫牌 |
|---|---|---|---|---|
| 17-05 | ♠AQ8 | ♠K1063 | | 1NT |
| | ♡Q9843 | ♡AK102 | 2◇ | 2NT |
| | ◇Q3 | ◇AJ4 | 3♠ | 4NT |
| | ♣Q64 | ♣K7 | 5♣ | 6♡ |
| | | | 派司 | |
| | 東家有18大牌點，開叫1NT。西家有12大牌點，有5張♡花色套，叫2◇作轉換叫，要求開叫者叫2♡。東家叫2NT是超級接受（不作2♡轉換），表示有4張♡支持，有17-18大牌點，沒有弱套。西家估算已在滿貫邊緣，扣叫3♠，表示♠有第一輪控制。東家叫4NT「普強式」「羅馬關鍵張黑木氏」詢問關鍵張，西家叫5♣表示有1或4關鍵張。東家叫6♡作小滿貫。 | | | | |

## 第三節　1NT - 2♡後的「超級接受」

在開叫1NT後而同伴2♡作轉換叫，正常的回應是叫2♠，在超級接受的情況下，開叫者不叫應該轉換的花色，並且用以下叫法來表達：

1NT-2♡-2NT　開叫者有4張♠支持，17-18大牌點，沒有弱套

1NT-2♡-3♣　　開叫者有4張♠支持，17-18大牌點，♣是弱套
1NT-2♡-3♢　　開叫者有4張♠支持，17-18大牌點，♢是弱套
1NT-2♡-3♠　　開叫者有4張♠支持，17-18大牌點，♡是弱套

弱套是指該花色套沒有A或K，是Qx、Jx、xx、xxx、xxxx。(x是小牌)

同伴可選擇以下回應：

a.　十分弱的牌，叫3♡作再次轉換叫，在開叫人叫3♠後派司。
b.　如果 有6+張♠，叫3♠
c.　如果5張♠，其他花色沒有控制，叫NT
d.　如果5張♠，其他花色有控制，可以作扣叫

在開叫1NT後而同伴2♢／2♡作轉換叫時，如遇敵方插叫，「超級接受」可用以下叫法表示：

在1NT-派司-2♢／2♡-X時，開叫者叫

派司　　　　表示轉換叫的花色只有兩張
　　　　　　同伴再回答時叫再加倍是弱牌
2♡／2♠　　表示轉換叫的花色有3張
再加倍　　　表示轉換叫的花色有4張
其他叫牌　　「超級接受」同上

| 牌例 | 西家 | 東家 | 西家叫牌 | 東家叫牌 |
|------|------|------|----------|----------|
| **17-06** | ♠J10954 | ♠AQ32 | | 1NT |
| | ♡93 | ♡KQ10 | 2♡ | 3♢ |
| | ♢A854 | ♢J72 | 4♠ | 派司 |
| | ♣J3 | ♣AQ8 | | |

東家有18大牌點，開叫1NT。西家有6大牌點，有5張♠花色套，叫2♡作轉換叫，要求開叫者叫2♠。東家叫3♢是超級接受，表示有4張♠支持，有17-18大牌點，♢套是弱套。西家知道♢A有作用，叫4♠成局。

| 牌例 | 西家 | 東家 | 西家叫牌 | 東家叫牌 |
|------|------|------|----------|----------|
| **17-07** | ♠A652 | ♠QJ1073 | 1NT | 2♡ |
| | ♡A4 | ♡9653 | 2NT | 4♠ |
| | ♢AK102 | ♢87 | 派司 | |
| | ♣K107 | ♣Q5 | | |

西家有18大牌點，開叫1NT。東家有5大牌點，有5張♠花色套，叫2♡作轉換叫，要求開叫者叫2♠。西家叫2NT是超級接受(不作2♠轉換)，表示有4張♠支持，有17-18大牌點，沒有弱套。東家叫4♠成局。

## 本章其他牌例

| 牌例 | 西家 | 東家 | 西家叫牌 | 東家叫牌 |
|---|---|---|---|---|
| 17-08 | ♠A32 | ♠Q10964 | 1NT | 2◇ |
| | ♡A98 | ♡J7432 | 2♡ | 2♠ |
| | ◇A86 | ◇10 | 派司 | |
| | ♣AQ73 | ♣K6 | | |

西家有18大牌點，開叫1NT。東家有6大牌點，有5張♡套及5張♠花色套，叫2◇作轉換叫，要求開叫者叫2♡，西家叫2♡。東家再叫2♠表示西家有5-5雙高花，牌力不強，不能迫叫成局。派司接受2♠合約。

| 牌例 | 西家 | 東家 | 西家叫牌 | 東家叫牌 |
|---|---|---|---|---|
| 17-09 | ♠A953 | ♠KJ864 | 1NT | 2◇ |
| | ♡KQ3 | ♡AJ542 | 2♡ | 3♠ |
| | ◇AK82 | ◇7 | 4♠ | 派司 |
| | ♣74 | ♣102 | | |

西家有16大牌點，開叫1NT。東家有9大牌點，有5張♡套及5張♠花色套，叫2◇作轉換叫，要求開叫者叫2♡，西家叫2♡。西家再叫3♠表示西家有5-5雙高花，迫叫成局。東家叫4♠成局。

| 牌例 | 西家 | 東家 | 西家叫牌 | 東家叫牌 |
|---|---|---|---|---|
| 17-10 | ♠J92 | ♠AQ108 | | 1NT |
| | ♡Q9865 | ♡A1073 | 2◇ | 2NT |
| | ◇J8 | ◇K75 | 3◇ | 3♡ |
| | ♣853 | ♣KJ | 派司 | |

東家有17大牌點，開叫1NT。西家有4大牌點，有5張♡花色套，叫2◇作轉換叫，要求開叫者叫2♡。東家叫2NT是超級接受，表示有4張♡支持，有17-18大牌點，沒有弱套。由於西家是極弱牌。西家再叫3◇作轉換叫，要求開叫者叫3♡。東家叫3♡，西家派司以3♡成約。

| 牌例 | 西家 | 東家 | 西家叫牌 | 東家叫牌 |
|---|---|---|---|---|
| 17-11 | ♠K7 | ♠9 | 1NT | 2♡ |
| | ♡QJ63 | ♡K9872 | 2NT | 4♡ |
| | ◇AJ9 | ◇Q1084 | 派司 | |
| | ♣AQ72 | ♣K64 | | |

西家有17大牌點，開叫1NT。東家有8大牌點，有5張♡花色套，叫2◇作轉換叫，要求開叫者叫2♡。西家叫2NT是超級接受，表示有4張♡支持，有17-18大牌點，沒有弱套。東家沒有第一輪控制來作扣叫，叫4♡成局。

| 牌例 | 西家 | 東家 | 西家叫牌 | 東家叫牌 |
|---|---|---|---|---|
| 17-12 | ♠K9643 | ♠AJ107 | | 1NT |
| | ♡A10865 | ♡K9 | 2♡ | 2♠ |
| | ◇A | ◇1083 | 3♡ | 3♠ |
| | ♣84 | ♣AKJ2 | 4NT | 5♡ |
| | | | 6♠ | 派司 |

東家有16大牌點，開叫1NT。西家有11大牌點，有5張♡套及5張♠花色套，叫2♡作轉換叫，要求開叫者叫2♠，東家叫2♠。西家再叫3♡表示西家有5-5雙高花，迫叫成局，並且有興趣滿貫。東家叫3♠同意♠套為王牌。西家叫4NT「普強式」「羅馬關鍵張黑木氏」詢問關鍵張，東家叫5♡表示有2關鍵張及沒有♠Q。西家叫6♠作小滿貫。

| 牌例 | 西家 | 東家 | 西家叫牌 | 東家叫牌 |
|---|---|---|---|---|
| 17-13 | ♠A109754 | ♠KQ32 | | 1NT |
| | ♡8 | ♡AQ9 | 2♡ | 2NT |
| | ◇KJ10 | ◇A62 | 3♠ | 4◇ |
| | ♣QJ2 | ♣K97 | 4♡ | 4NT |
| | | | 5♣ | 5♠ |
| | | | 6♠ | 派司 |

東家有18大牌點，開叫1NT。西家有11大牌點，有6張♠花色套，叫2♡作轉換叫，要求開叫者叫2♠。東家叫2NT是超級接受，表示有4張♠支持，有17-18大牌點，沒有弱套。西家叫3♠表示♠套有6張。東家扣叫4◇，表示◇有第一輪控制。西家扣叫4♡，表示♡有第一輪或第二輪控制。東家叫4NT「普強式」「羅馬關鍵張黑木氏」詢問關鍵張，西家叫5♣表示有1或4關鍵張。東家叫5♠作束叫。西家估算東家沒有♣A但有♣K，西家◇K及♣Q可以發揮作用，叫6♠作小滿貫。

## 本章總結

「超級接受」是本章主要解說的項目，使開叫1NT後作強王牌支持時，能將弱花色套顯示，使同伴能有所配合，尋找到最佳合約。

# 第十八章　　鴛鴦雙刀

♠94　♡A108　♢A854　♣AK53　　------------　　♠A10872　♡QJ95　♢K6　♣92

　　在開叫者開叫1NT後，有某些同伴持兩門花色的叫牌方法，在第十六及十七章已有詳述，這包括兩門5張高花，一門5張高花加一門低花，兩門5張低花，一門5張低花加一門4+低花等（有7分以上牌力）。本章要補充的是開叫者作出1NT開叫後，同伴持有5-4高花組合以及4張高花配5+低花組合的叫法，發揮鴛鴦雙刀的威力。

　　當同伴叫2♢／2♡作轉換叫時，所叫的高花是最少5張。但當持有一門5張高花及另一門4張高花時，是不能用2♢／2♡作轉換叫。（原因是用2♢／2♡作轉換叫時，另一門高花套也一定要5張。）　因此有5-4高花的組合時，是用2♣史蒂曼來開始作表達。以2♣史蒂曼回應1NT開叫，通常表示有7+牌點及有4張高花，由於本系統中以2NT回應1NT是表示弱長滿低花或4441／4450特殊牌型，故此就算回應者是平均牌型，沒有4張高花，仍然先叫出2♣，待開叫者再叫後才以2NT修正其實是沒有4張高花及牌力是7-9大牌點。

　　開叫者回應2♣史蒂曼如下：

2♢　沒有4張高花
2♡　只有♡4張高花
2♠　只有♠4張高花
2NT　有雙門4張高花

當開叫者已叫出4張高花，同伴應盡快支持，如果未能支持，才展示其他花色套。

## 第一節　　1NT - 2♣ - 2♢後的回應

　　在開叫者回答2♢沒有4張高花，同伴再叫如下：

2♡　　有5張♡及4張♠
　　　開叫者再叫如下：

2NT　15-16大牌點，不能配合高花作王牌

3♡　15-16大牌點，有3張支持

3♠　♡有2張及♠有3張，而3張♠中有AKQ其中1張，邀請同伴
　　　考慮用4-3王牌是否可叫4♠成局

3NT　17-18大牌點，不能配合高花作王牌，叫成局

4♡　以♡成局

2♠　有5張♠及4張♡

開叫者再叫如下：

2NT　15-16大牌點，不能配合高花作王牌

3♡　♠有2張及♡有3張，而3張♡中有AKQ其中1張，邀請同伴
　　　考慮用4-3王牌是否可叫4♡成局

3♠　15-16大牌點，有3張♠支持

3NT　17-18大牌點，不能配合高花作王牌，叫成局

4♠　以♠成局

2NT　7-9大牌點，平均牌型

3♣　7-9大牌點，有4張高花及5+張♣套

開叫者如有3張♣（開叫者牌型會是3-3-4-3）叫3♢。

3♢　7-9大牌點，有4張高花及5+張♢套

3♡　10+大牌點，有4張高花及5+張♣套

3♠　10+大牌點，有4張高花及5+張♢套

3NT　10-14大牌點，平均牌型

4♣　10+大牌點，有4張高花及6+張♣套

4♢　10+大牌點，有4張高花及6+張♦套

| 牌例 | 西家 | 東家 | 西家叫牌 | 東家叫牌 |
|---|---|---|---|---|
| 18-01 | ♠94 | ♠A10872 | 1NT | 2♣ |
| | ♡A108 | ♡QJ95 | 2♢ | 2♠ |
| | ♢A854 | ♢K6 | 3♡ | 4♡ |
| | ♣AK53 | ♣92 | 派司 | |

西家有15大牌點，開叫1NT。東家有10大牌點，有5張♠套及4張♡套，叫
2♣史蒂曼詢問開叫者4張高花，西家回答2♢表示沒有高花套。東家叫
2♠表示有5張♠套及4張♡套。西家知道♠是5-2分配而♡是4-3分配，♡套
質量較好，叫3♡支持，東家叫4♡成局。

| 牌例 | 西家 | 東家 | 西家叫牌 | 東家叫牌 |
|---|---|---|---|---|
| 18-02 | ♠Q10 | ♠KJ43 | 1NT | 2♣ |
| | ♡KQ7 | ♡J1054 | 2◇ | 3NT |
| | ◇K1084 | ◇AQ | 派司 | |
| | ♣AQ102 | ♣743 | | |

西家有16大牌點，開叫1NT。東家有11大牌點，有4張♠套及4張♡套，叫2♣史蒂曼詢問開叫者4張高花，西家回答2◇表示沒有高花套。東家叫3NT成局。

## 第二節　1NT - 2♣ - 2♡後的回應

在開叫者回答2♡有4張高花，同伴再叫如下：

派司　4張♡支持，但成局無望
2♠　　7-9大牌點，有4張♠，沒有4張♡
2NT　 7-9大牌點，平均牌型
3♣　　7+大牌點，有4張♠及5+張♣套
3◇　　7+大牌點，有4張♠及5+張◇套
3♡　　7-9大牌點，有4張♡，邀請成局
3♠　　10+大牌點，有4張♠，沒有4張♡，沒有5張低花
3NT　 10-14大牌點，平均牌型
4♣　　10+大牌點，有4張♡，有♣套控制
4◇　　10+大牌點，有4張♡，有◇套控制，沒有♣套控制
4♡　　10+大牌點，成局有4張♡支持

| 牌例 | 西家 | 東家 | 西家叫牌 | 東家叫牌 |
|---|---|---|---|---|
| 18-03 | ♠54 | ♠K9763 | 1NT | 2♣ |
| | ♡AJ75 | ♡Q1092 | 2♡ | 派司 |
| | ◇AK93 | ◇7 | | |
| | ♣K105 | ♣632 | | |

西家有15大牌點，開叫1NT。東家有5大牌點，有5張♠套及4張♡套，叫2♣史蒂曼詢問開叫者4張高花，西家回答2♡表示有♡套。東家派司接受2♡合約。

| 牌例 | 西家 | 東家 | 西家叫牌 | 東家叫牌 |
|---|---|---|---|---|
| 18-04 | ♠AJ4 | ♠Q1086 | 1NT | 2♣ |
| | ♡KQ82 | ♡4 | 2♡ | 3♣ |
| | ◇KQ106 | ◇942 | 3NT | 派司 |
| | ♣84 | ♣AQ1062 | | |

| 18-04 | 西家有15大牌點,開叫1NT。東家有8大牌點,有4張♠套及5張♣套,叫2♣史蒂曼詢問開叫者4張高花,西家回答2♡表示有♡套。東家叫3♣表示有7+大牌點,有5+張♣套。西家叫3NT成局。 |
|---|---|

## 第三節　1NT - 2♣ - 2♠後的回應

在開叫者回答2♠有4張高花,同伴再叫如下:

派司　4張♠支持,但成局無望
2NT　7-9大牌點,平均牌型
3♣　　7+大牌點,有4張♡及5+張♣套
3♦　　7+大牌點,有4張♡及5+張♦套
3♡　　10+大牌點,有4張♡,沒有4張♠,沒有5張低花
3♠　　7-9大牌點,有4張♠,邀請成局
3NT　10-14大牌點,平均牌型
4♣　　10+大牌點,有4張♠,有♣套控制
4♦　　10+大牌點,有4張♠,有♦套控制,沒有♣套控制
4♠　　10+大牌點,成局有4張♠支持

| 牌例 | 西家 | 東家 | 西家叫牌 | 東家叫牌 |
|---|---|---|---|---|
| 18-05 | ♠AQJ6 | ♠2 | 1NT | 2♣ |
| | ♡Q98 | ♡K1072 | 2♠ | 3♦ |
| | ♦K74 | ♦AQ10532 | 3NT | 4♦ |
| | ♣K65 | ♣A8 | 4♠ | 4NT |
| | | | 5♡ | 6♦ |
| | | | 派司 | |

西家有15大牌點,開叫1NT。東家有13大牌點,有4張♡套,叫2♣史蒂曼詢問開叫者4張高花,西家回答2♠表示有♠套。東家叫3♦表示有7+大牌點,有5+張♦套。西家叫3NT成局,東家叫4♦示意6+張♦套以♦作王牌,開始扣叫,西家首先扣叫4♠,表示♠有第一輪或第二輪控制。東家叫4NT「普強式」「羅馬關鍵張黑木氏」詢問關鍵張,西家叫5♡表示有2關鍵張及沒有♦Q。東家叫6♦作小滿貫。

| 牌例 | 西家 | 東家 | 西家叫牌 | 東家叫牌 |
|---|---|---|---|---|
| 18-06 | ♠KJ94 | ♠Q7 | 1NT | 2♣ |
| | ♡AKJ | ♡10632 | 2♠ | 2NT |
| | ♦Q843 | ♦K109 | 3NT | 派司 |
| | ♣Q5 | ♣K1093 | | |

| | |
|---|---|
| 18-06 | 西家有16大牌點，開叫1NT。東家有8大牌點，有4張♡套，叫2♣史蒂曼詢問開叫者4張高花，西家回答2♠表示有♠套。東家叫2NT表示有7-9大牌點，♠套未能配合。西家將3NT成局。 |

## 第四節　1NT - 2♣ - 2NT後的回應

在開叫者回答2NT有兩套4張高花，同伴再叫如下：

派司　7大牌點或壞的8大牌點，沒有4張高花，亦沒有5張低花

3♣　　7+大牌點，有4張高花及5+張♣套，開叫者如要在4線高花成局，
　　　可叫4♡要求同伴派司或叫4♠作更正

3♢　　7+大牌點，有4張高花及5+張♢套，開叫者如要在4線高花成局，
　　　可叫4♡要求同伴派司或叫4♠作更正

3♡　　7-9大牌點，有4張♡支持，沒有5張低花，邀請成局

3♠　　7-9大牌點，有4張♠支持，沒有5張低花，邀請成局

3NT　9大牌點或好的8大牌點，沒有4張高花，亦沒有5張低花

4♣　　10+大牌點，有4張高花，有♣套控制

4♢　　10+大牌點，有4張高花，有♢套控制，沒有♣套控制

4♡　　10+大牌點，成局有4張♡支持

4♠　　10+大牌點，成局有4張♠支持

### 本章其他牌例

| 牌例 | 西家 | 東家 | 西家叫牌 | 東家叫牌 |
|---|---|---|---|---|
| 18-07 | ♠A984 | ♠K632 | 1NT | 2♣ |
| | ♡AQ82 | ♡K97 | 2NT | 4♠ |
| | ♢76 | ♢A4 | 派司 | |
| | ♣KQ3 | ♣J642 | | |
| | 西家有15大牌點，開叫1NT。東家有11大牌點，有4張♠套，叫2♣史蒂曼詢問開叫者4張高花，西家回答2NT表示有雙4張高花套。東家叫4♠成局。 | | | |

| 牌例 | 西家 | 東家 | 西家叫牌 | 東家叫牌 |
|---|---|---|---|---|
| 18-08 | ♠Q854 | ♠A7 | | 1NT |
| | ♡KJ1097 | ♡AQ2 | 2♣ | 2♢ |
| | ♢108 | ♢7654 | 2♡ | 4♡ |
| | ♣85 | ♣AK63 | 派司 | |
| | 東家有17大牌點，開叫1NT。西家有6大牌點，有4張♠套及5張♡套，叫2♣史蒂曼詢問開叫者4張高花，東家回答2♢表示沒有高花套。西家叫2♡表示有4張♠套及5張♡套。東家有3張♡支持，叫4♡成局。 | | | |

| 牌例 | 西家 | 東家 | 西家叫牌 | 東家叫牌 |
|---|---|---|---|---|
| 18-09 | ♠AK87 | ♠94 | 1NT | 2♣ |
| | ♡K1097 | ♡AQ32 | 2NT | 4♡ |
| | ◇QJ | ◇K4 | 派司 | |
| | ♣KJ10 | ♣Q7653 | | |

西家有17大牌點,開叫1NT。東家有11大牌點,有4張♡套及5張♣套,叫2♣史蒂曼詢問開叫者4張高花,西家回答2NT表示有雙4張高花套。東家叫4♡成局。

| 牌例 | 西家 | 東家 | 西家叫牌 | 東家叫牌 |
|---|---|---|---|---|
| 18-10 | ♠A876 | ♠93 | | 1NT |
| | ♡96 | ♡AK | 2♣ | 2◇ |
| | ◇KQJ73 | ◇A1042 | 3♠ | 4◇ |
| | ♣K4 | ♣AJ982 | 4♠ | 4NT |
| | | | 5♠ | 5NT |
| | | | 6♣ | 6◇ |
| | | | 派司 | |

東家有16大牌點,開叫1NT。西家有13大牌點,有4張♠套及5張◇套,叫2♣史蒂曼詢問開叫者4張高花,東家家回答2◇表示沒有高花套。西家叫3♠表示有10+大牌點,有4張高花套及5+張◇套。東家叫4◇同意◇作王牌。西家扣叫4♠,表示♠有第一輪或第二輪控制。東家叫4NT「普強式」「羅馬關鍵張黑木氏」詢問關鍵張,西家叫5♠表示有2關鍵張及有◇Q。東家叫6◇作小滿貫。

# 本章總結

本章重點是在開叫出1NT後用2♣史蒂曼所產生的叫牌變化。當同伴有一門4張及一門5張花色套時,要有效率地顯示,叫牌大體上是自然叫牌。

# 第十九章　超能戰士

♠A4 ♡KQJ2 ◇KQ5 ♣AJ93 ------------ ♠KJ72 ♡1098 ◇762 ♣102

　　在第十六章中,已詳細解說全能戰士1NT的叫法。本章會將超能戰士2NT的開叫及變化詳細解說。2NT的牌力是19-21大牌點,沒有5張高花,所有花色都要有擋張,假如其中一門花色尤其是在雙張沒有擋張,亦要考慮降格至以1NT或其他方法開叫。

　　超能戰士2NT的牌力是19-21大牌點,平均牌型,即4432,4333,5332(可以有5張低花),所有花色都要有擋張,尤其是在雙張花色。同伴回應如下:

派司　0-3大牌點,平均牌型,沒有成局希望
3♣　　4+大牌點,有4張高花,是史蒂曼,詢問開叫者是否有4張高花
　　　　(注意與1NT不同,同伴叫3♣必須要有1高花套)
3◇　　4+大牌點,有5+張♡套,是傑可貝轉換叫,要求開叫者叫3♡
3♡　　4+大牌點,有5+張♠套,是傑可貝轉換叫,要求開叫者叫3♠
3♠　　4+大牌點,是低花史蒂曼,詢問開叫者是否有4張低花
3NT　4+大牌點,成局
4NT　12-13大牌點,牌型是4333,沒有四或5張高花,沒有雙4-4低花,
　　　　邀請6NT
5NT　15-16大牌點,牌型是4333,沒有四或5張高花,沒有雙4-4低花,
　　　　邀請7NT

## 第一節　2NT - 3♣後的回應

　　首先看看2NT-3♣開叫人的回應:
3◇ =沒有4張高花,3♡=有4張♡,3♠=有4張♠,3NT=有4張♡及4張♠

　　在2NT-3♣-3◇後,同伴再叫如下:
3♡　4+大牌點,有4+♣套
3♠　4+大牌點,有4+◇套
3NT　4+大牌點,以3NT成局
4NT　12-13大牌點,有4張♡及4張♠但不能配合,邀請6NT

5NT 15-16大牌點，有4張♡及4張♠但不能配合，邀請7NT

在2NT-3♣-3♡後，同伴再叫如下：

3NT 4-9大牌點，以3NT成局
4♣ 10+大牌點，有4張♡，♣套有首輪控制，可試探滿貫
4♦ 10+大牌點，有4張♡，♦套有首輪控制，♣套沒有首輪控制，可試探滿貫
4♡ 4-9大牌點，有4張♡

在2NT-3♣-3♠後，同伴再叫如下：

3NT 4-9大牌點，以3NT成局
4♣ 10+大牌點，有4張♠，♣套有首輪控制，可試探滿貫
4♦ 10+大牌點，有4張♠，♦套有首輪控制，♣套沒有首輪控制，可試探滿貫
4♠ 4-9大牌點，有4張♠

在2NT-3♣-3NT後，同伴再叫如下：

派司 4-9大牌點，以3NT成局
4♣ 10+大牌點，有4張高花，♣套有首輪控制，可試探滿貫
4♦ 10+大牌點，有4張高花，♦套有首輪控制，♣套沒有首輪控制，可試探滿貫
4♡ 4-9大牌點，有4張♡
4♠ 4-9大牌點，有4張♠

| 牌例 | 西家 | 東家 | 西家叫牌 | 東家叫牌 |
|---|---|---|---|---|
| 19-01 | ♠A4 | ♠KJ72 | 2NT | 3♣ |
| | ♡KQJ2 | ♡1098 | 3♡ | 3NT |
| | ♦KQ5 | ♦762 | 派司 | |
| | ♣AJ93 | ♣102 | | |

西家有20大牌點，開叫2NT。東家有4大牌點，有4張♠套，叫3♣史蒂曼詢問開叫者4張高花，西家回答3♡表示有♡套。東家叫3NT成局。

| 牌例 | 西家 | 東家 | 西家叫牌 | 東家叫牌 |
|---|---|---|---|---|
| 19-02 | ♠Q9 | ♠K8 | | 2NT |
| | ♡K642 | ♡AQ85 | 3♣ | 3♡ |
| | ♦J10972 | ♦AQ6 | 4♡ | 派司 |
| | ♣63 | ♣A984 | | |

東家有19大牌點，開叫2NT。西家有6大牌點，有4張♡套，叫3♣史蒂曼詢問開叫者4張高花，東家回答3♡表示有♡套。西家叫4♡成局。

## 第二節　2NT - 3◇／3♡後的回應

在2NT-3◇／3♡後,開叫者叫3♡／3♠,同伴再叫如下:

| | |
|---|---|
| 3NT | 4-9大牌點,以3NT成局 |
| 4♣ | 10+大牌點,除了有5張高花,也有4+張♣,可試探滿貫 |
| 4◇ | 10+大牌點,除了有5張高花,也有4+張◇,可試探滿貫 |
| 4♡／4♠ | 4-9大牌點,有6張♡／♠ |

在2NT-3◇／3♡後,開叫者不作轉移叫而直接叫4♣,是支持王牌,♣套有首輪控制

在2NT-3◇／3♡後,開叫者不作轉移叫而直接叫4◇,是支持王牌,◇套有首輪控制,♣套沒有首輪控制

| 牌例 | 西家 | 東家 | 西家叫牌 | 東家叫牌 |
|---|---|---|---|---|
| 19-03 | ♠K1095 | ♠84 | 2NT | 3◇ |
| | ♡AQ10 | ♡K8542 | 3♡ | 3NT |
| | ◇A2 | ◇QJ65 | 4♡ | 派司 |
| | ♣AK93 | ♣84 | | |
| | 西家有20大牌點,開叫2NT。東家有6大牌點,有5張♡套及4張◇套,叫3◇作轉移叫,要求開叫者叫3♡,西家回答3♡。東家再叫3NT表示有4+大牌點,有5張♡套,西家叫4♡成局。 | | | |

## 第三節　2NT - 3♠後的回應

在2NT-3♠詢問開叫者是否有4張低花,開叫者回應

3NT 沒有4張低花

同伴回應:

派司　以3NT成局

4♣／4◇　10+大牌點,有6+張♣／◇套,可試探滿貫

4NT　12-13大牌點,有4張♣及4張◇但不能配合,邀請6NT

5NT　15-16大牌點,有4張♣及4張◇但不能配合,邀請7NT

4♣ 有4張♣

4◇ 有4張◇

4♡ 有4張♣及有4張◇

| 牌例 | 西家 | 東家 | 西家叫牌 | 東家叫牌 |
|---|---|---|---|---|
| 19-04 | ♠J3 | ♠A74 | | 2NT |
| | ♡Q85 | ♡AK10 | 3♠ | 4♢ |
| | ♢AJ10765 | ♢K842 | 4NT | 5♣ |
| | ♣A7 | ♣KQ7 | 5NT | 6♣ |
| | | | 派司 | |

東家有19大牌點，開叫2NT。西家有12大牌點，有6張♢套，叫3♠詢問開叫者4張低花，東家回答4♢表示有♢套。西家叫4NT「普強式」「羅馬關鍵張黑木氏」詢問關鍵張，東家叫5♣表示有0或3關鍵張。西家叫5NT問K，東家叫6♣表示有♣K，西家叫6♢作小滿貫。

## 本章其他牌例

| 牌例 | 西家 | 東家 | 西家叫牌 | 東家叫牌 |
|---|---|---|---|---|
| 19-05 | ♠AJ1087 | ♠KQ63 | | 2NT |
| | ♡AJ102 | ♡Q7 | 3♣ | 3♠ |
| | ♢A76 | ♢KQ84 | 4NT | 5♠ |
| | ♣2 | ♣AK8 | 6♠ | 派司 |

東家有19大牌點，開叫2NT。西家有14大牌點，有5張♠套及4張♡套，叫3♣史蒂曼詢問開叫者4張高花，東家回答3♠表示有♠套。西家叫4NT「普強式」「羅馬關鍵張黑木氏」詢問關鍵張，東家叫5♠表示有2關鍵張及有♠Q。西家叫5NT問K，東家叫6♣表示有♣K。東家如果有其餘3張K，會叫6NT，因此東家叫6♣是不會有3張K，西家叫6♠作小滿貫。

| 牌例 | 西家 | 東家 | 西家叫牌 | 東家叫牌 |
|---|---|---|---|---|
| 19-06 | ♠A6 | ♠KQ9843 | 2NT | 3♡ |
| | ♡AJ65 | ♡K3 | 3♠ | 4♠ |
| | ♢QJ2 | ♢A97 | 4NT | 5♠ |
| | ♣AKQ6 | ♣J2 | 5NT | 6♡ |
| | | | 6♠ | 派司 |

西家有21大牌點，開叫2NT。東家有13大牌點，有6張♠套，叫3♡作轉移叫，要求開叫者叫3♠，西家回答3♠。東家再叫4♠表示有6+張♠套。西家叫4NT「普強式」「羅馬關鍵張黑木氏」詢問關鍵張，東家叫5♠表示有2關鍵張及有♠Q。西家叫5NT問K，東家叫6♡表示有♡K。由於沒有♢K，西家叫6♠作小滿貫。

| 牌例 | 西家 | 東家 | 西家叫牌 | 東家叫牌 |
|---|---|---|---|---|
| 19-07 | ♠AJ7<br>♡A53<br>◇AQ<br>♣AQJ82 | ♠K9862<br>♡972<br>◇872<br>♣96 | 2NT<br>3♠ | 3♡<br>派司 |

西家有21大牌點，開叫2NT。東家有3大牌點，有5張♠套，叫3♡作轉移叫，要求開叫者叫3♠，西家回答3♠。東家是弱牌，派司接受3♠成約。

| 牌例 | 西家 | 東家 | 西家叫牌 | 東家叫牌 |
|---|---|---|---|---|
| 19-08 | ♠K8<br>♡AK108<br>◇52<br>♣AKQJ5 | ♠AQJ76<br>♡J72<br>◇J8<br>♣962 | 2NT<br>3♠<br>派司 | 3♡<br>3NT |

西家有20大牌點，開叫2NT。東家有9大牌點，有5張♠套，叫3♡作轉移叫，要求開叫者叫3♠，西家回答3♠。東家叫3NT成局。注意：此牌例是做不成3NT，因為2NT開叫者並非每一花色套都有擋張，敵方有大機會首攻◇。雖然2NT的開叫已清楚列明擋張的要求，此牌例是說明不遵守時的後果。

| 牌例 | 西家 | 東家 | 西家叫牌 | 東家叫牌 |
|---|---|---|---|---|
| 19-09 | ♠K8<br>♡AK108<br>◇52<br>♣AKQJ5 | ♠AQJ76<br>♡J72<br>◇J8<br>♣962 | 2♣<br>3NT<br>5♣ | 3♠<br>4♣<br>派司 |

此牌例與19-08相同。西家有20大牌點，因為並非每一花色套都有擋張，不能開叫2NT，可以開叫2♣。東家有8大牌點，有4+張♠套並且有♠A，叫3♠。西家有堅強♣套，用「大牌定位」問K，東家回答4♣表示沒有K。西家知道◇套有2張失磴，叫5♣成局。

| 牌例 | 西家 | 東家 | 西家叫牌 | 東家叫牌 |
|---|---|---|---|---|
| 19-10 | ♠A4<br>♡A106<br>◇AK104<br>♣KJ83 | ♠J105<br>♡96<br>◇82<br>♣AQ6542 | 2NT<br>4♡<br>派司 | 3♠<br>5♣ |

西家有19大牌點，開叫2NT。東家有7大牌點，有6張♣套，叫3♠詢問開叫者4張低花，西家回答4♡表示有雙低花套。東家叫5♣成局。

| 牌例 | 西家 | 東家 | 西家叫牌 | 東家叫牌 |
|---|---|---|---|---|
| 19-11 | ♠A9 | ♠7 | 2NT | 3◇ |
| | ♡Q73 | ♡AJ652 | 3♡ | 4◇ |
| | ◇AK32 | ◇QJ1086 | 4NT | 5♣ |
| | ♣AKJ2 | ♣Q10 | 6◇ | 派司 |

西家有21大牌點，開叫2NT。東家有10大牌點，有5張♡套及5張◇套，叫3◇作轉移叫，要求開叫者叫3♡，西家回答3♡。東家叫4◇表示有10+大牌點及有4+張◇套。西家知道♡及◇雙套配合，可試探滿貫，叫4NT「普強式」「羅馬關鍵張黑木氏」詢問關鍵張，東家叫5♣表示有1或4關鍵張。西家叫6◇作小滿貫。

| 牌例 | 西家 | 東家 | 西家叫牌 | 東家叫牌 |
|---|---|---|---|---|
| 19-12 | ♠Q8 | ♠AJ5 | | 2NT |
| | ♡Q | ♡K643 | 3♠ | 4◇ |
| | ◇QJ105 | ◇AK93 | 4NT | 5◇ |
| | ♣KJ10987 | ♣A4 | 6◇ | 派司 |

東家有19大牌點，開叫2NT。西家有11大牌點，有6張♣套及4張◇套，叫3♠詢問開叫者4張低花，東家回答4◇表示4張◇套。西家叫4NT「普強式」「羅馬關鍵張黑木氏」詢問關鍵張，東家叫5◇表示有1或4關鍵張。西家叫6◇作小滿貫。

## 本章總結

開叫2NT最重要遵守原則，即每一門花色套都要有擋張。因為叫牌空間有限難以全面掌握同伴擋張。如果沒有配合的花色套作王牌之下被迫叫到3NT成局，而因缺乏某一門擋套而被打垮，是十分不值的。

# 第二十章　　極地戰士

♠KQ5 ♡Q94 ◇1083 ♣AJ109　------------　♠A62 ♡K103 ◇AKQ42 ♣KQ

　　在全能戰士及超能戰士中,當沒有相匹配王牌時,計算合共的大牌點對能否造成滿貫是簡單的數學。在無王合時,尤其是沒有合適配套,要成功完全小滿貫與大滿貫,分別是要33+大牌點及36+大牌點。本章的重點是在滿貫邊緣的叫法,除了4NT及5NT的邀請叫及回應外,也加進了王牌合約分別跳叫王牌至5線及跳叫5NT邀請王牌小滿貫與大滿貫的叫法及回應。

## 第一節　　2NT後的滿貫邀請

　　在超能戰士開叫2NT(19-21大牌點)後,同伴在3♣史蒂曼後開叫者回答3◇沒有4張高花相配,同伴牌型如果是:4-3-3-3,3-4-3-3,4-4-3-2,4-4-2-3,再叫如下:

　　4-11大牌點時,可叫3NT成局

　　12-13大牌點時,可叫4NT邀請,開叫者是19大牌點是叫派司,開叫者
　　　　是20-21大牌點是叫6NT。

　　14大牌點時,可叫6NT成小滿貫合約

　　15-16大牌點時,可叫5NT邀請,開叫者是19大牌點是叫6NT,開叫者
　　　　是20-21大牌點是叫7NT。

　　17大牌點時,可叫7NT成大滿貫合約。

以上的叫法分別是以33+大牌點為小滿貫及36+大牌點為大滿貫所需之最少大牌點。4NT不是黑木氏詢問,5NT也不是大滿貫迫叫。

　　同樣道理,開叫2NT(19-21大牌點)及同伴叫3♣史蒂曼後,開叫者回答3♡有♡4張,或史蒂曼後開叫者回答3♠有♠4張,同伴牌型是4333,無王牌可配合;或者同伴在3♠史蒂曼問低花後開叫者回答3NT無低花,即無王牌可配合,亦可以用4NT、5NT來作滿貫邀請。

| 牌例 | 西家 | 東家 | 西家叫牌 | 東家叫牌 |
|---|---|---|---|---|
| 20-01 | ♠KQ5 | ♠A62 | | 2NT |
| | ♡Q94 | ♡K103 | 4NT | 6NT |
| | ◇1083 | ◇AKQ42 | 派司 | |
| | ♣AJ109 | ♣KQ | | |

東家有21大牌點，開叫2NT。西家有12大牌點，沒有5張或4張高花，直接叫4NT表示有12-13大牌點，邀請開叫者如果是20-21大牌點可叫6NT作小滿貫。東家叫6NT作小滿貫。

| 牌例 | 西家 | 東家 | 西家叫牌 | 東家叫牌 |
|---|---|---|---|---|
| 20-02 | ♠Q1072 | ♠AK9 | | 2NT |
| | ♡AJ76 | ♡KQ | 3♣ | 3◇ |
| | ◇KJ | ◇A852 | 5NT | 7NT |
| | ♣A94 | ♣KQ87 | 派司 | |

東家有21大牌點，開叫2NT。西家有15大牌點，有5張♡套及4張♠套，叫3♣史蒂曼詢問開叫者4張高花，東家回答3◇表示沒有高花。西家叫5NT表示有15-16大牌點，邀請開叫者如果是20-21大牌點可叫7NT作小滿貫。東家叫7NT作大滿貫。

# 第二節　1NT後的滿貫邀請

在開叫1NT(15-18大牌點)後，同伴在2♣史蒂曼後開叫者回答3◇沒有4張高花相配合，同伴牌型如果是：4-3-3-3，3-4-3-3，4-4-3-2，4-4-2-3，再叫如下：

10-14大牌點時，可叫3NT成局

15-16大牌點時，可叫4NT邀請，開叫者是15-16大牌點是叫派司，開叫者是17-18大牌點是叫6NT。

17大牌點時，可叫6NT成小滿貫合約

18-19大牌點時，可叫5NT邀請，開叫者是15-16大牌點是叫6NT，開叫者是17-18大牌點是叫7NT。

20大牌點時，可叫7NT成大滿貫合約。

以上的叫法分別是以33+大牌點為小滿貫及36+大牌點為大滿貫所需之最少大牌點。4NT不是黑木氏詢問，5NT也不是大滿貫迫叫。

同樣道理，在開叫1NT(15-18大牌點)後，同伴在在叫牌中不能找到王牌可配合，4NT、5NT亦可用作滿貫邀請。

開叫者作花色開叫，例如1♡或1♠表示有該高花色套，之後同伴或可能有一些詢問叫如2♣、2NT等，同伴限着跳叫開叫花色至5線。這是詢問該王牌的質素，假如該王牌花色沒有多過一個失磴，開叫者可叫至小滿貫，假如該王牌花色有多過一個失磴，開叫者可派司。

開叫者作花色開叫，例如1♢、1♡或1♠表示有該花色套，之後同伴或可能有一些詢問叫如2♣、2NT等，同伴限着跳叫至5NT。這是大滿貫迫叫，開叫者如無AKQ中任何一隻大牌，叫6♣，開叫者如有AKQ中任何一隻大牌，開叫者叫到該花色套小滿貫。開叫者如有AKQ中任何二隻大牌，開叫者叫到該花色套大滿貫。

| 牌例 | 西家 | 東家 | 西家叫牌 | 東家叫牌 |
|---|---|---|---|---|
| 20-03 | ♠632 | ♠AKJ10 | | 1NT |
| | ♡KQ102 | ♡A73 | 2♣ | 2♠ |
| | ♢AKQ4 | ♢1075 | 4NT | 6NT |
| | ♣J65 | ♣KQ2 | 派司 | |
| | 東家有17大牌點，開叫1NT。西家有15牌點，有4張♡套及4張♢套，叫2♣史蒂曼詢問開叫者4張高花，東家回答2♠表示有4張♠套。西家估算花色套未能配合，直接叫4NT表示有15-16大牌點，邀請開叫者如果是17-18大牌點可叫6NT作小滿貫。東家叫6NT作小滿貫。 | | | | |

## 本章總結

當牌力接近滿貫邊緣但無王牌配合，是要用簡單的算術來估算總牌力，即小滿貫要33+大牌點而大滿貫要36+大牌點。本章要點是要準確分辨4NT及5NT的邀請叫，就是請開叫者用算術評估登頂機會。

# 第二十一章 兵來將擋

♠KQ85 ♡Q96532 ◇QJ ♣K ------------ ♠943 ♡A7 ◇A10975 ♣A72

　　在叫牌過程中是會遇上敵方插叫(這包括加倍及蓋叫),如何作出有效應對是本章的重點。敵方的插叫,可能是有牌力的競叫,包括好的牌型分配或長花色套,亦可能是干擾叫或詐叫。應付插叫造成的阻塞,是要有方法的。要能做到「敵軍來犯」之下情報仍能傳達及正確接收,首先要明白競叫過程已明示的訊息,進而推敲其他沒有明示的資料,減少被敵方佔用示牌空間的影响,並利用「替代加倍」及D0P1(加倍=1級,派司=2級)等輔助工具,另闢渠道,去完成溝通目的。

## 第一節 叫牌與沒有叫牌

　　任何叫牌系統,敵方插叫都會影響己方資訊傳遞的節奏,所以在設計叫牌及其回應時,每個叫牌的含義,固然明示了該叫牌者設計上代表的訊息,包括牌力及分配,但其實亦隱藏了叫者不作其他叫牌所作的啟示。叫牌初期,能肯定的範圍較窄,不能否定的範圍較寬,但隨著相互競叫,推斷得來的訊息會愈來愈豐富。明示訊息是直接的顯示,如開叫1♠是表示有11-19大牌點,有5+張♠套,這是已肯定的,但不能否定的是還有5+張其他花套。再以開叫1◇為例,是表示有11-19大牌點,有5+張◇套,這也是肯定的明面訊息。但由於本系統的設計,5張◇配一門高花套11-15大牌點是二線開叫該高花,16-21大牌點是開叫2◇,所以開叫1◇是差不多可以否定開叫者還有單一門四張高花,故此設計上開叫1◇暗面訊息是比開叫1♠為多。讀者如能同時看通同伴與敵方在競叫過程的明暗兩面,不但能減低敵方插叫造成的影響,甚至會取得比沒有競叫更多的資訊。

　　敵方插叫後,開叫者／同伴是要跟據在敵方插叫先已接收的牌力及分配資訊而決定作出再叫,此外,亦要評估敵方花色套的強度而作出回應。在這競叫過程中,要考慮贏張亦要計算失磴,要考慮己方及敵方的有身價及沒有身價,作出合乎邏輯的理性叫牌。

## 第二節 「替代加倍」

　　當開叫者叫出一門花色套(包括無王)，遇上右手敵方插叫，如果計劃中的叫牌，是在敵方叫牌之上，則仍按計劃叫牌不受影響。如果計劃中的叫牌，是在敵方叫牌之下，只能叫派司(這表示能回答的範圍已被蓋過)。如果計劃中的叫牌，剛好是在敵方所叫的叫牌，可用「替代加倍」來表示。如敵方插叫是X(加倍)，回答按原計劃叫牌。

　　本系統是利用「替代加倍」作工具，包括以下4個範圍::

　　(i) 一般開叫後

　　開叫者1線開叫1♣／1◇／1♡／1♠，敵方即插叫2♣，同伴叫X是「替代加倍」表示等同在沒有插叫時叫出2♣。

　　開叫者開叫1NT，敵方即插叫2♣／2◇／2♡／2♠，同伴叫X是「替代加倍」表示等同在沒有插叫時叫出2♣／2◇／2♡／2♠。

　　開叫者開叫2♣，敵方即插叫2◇／2♡／2♠，同伴叫X是「替代加倍」表示等同在沒有插叫時叫出2◇／2♡／2♠。如敵方插叫3♣／3◇／3♡／3♠，同伴叫X是「替代加倍」表示等同在沒有插叫時叫出3♣／3◇／3♡／3♠。

　　開叫者開叫2◇，敵方即插叫2♡／2♠，同伴叫X是「替代加倍」表示等同在沒有插叫時叫出2♡／2♠。

　　開叫者開叫2NT，敵方即插叫3♣／3◇／3♡／3♠，同伴叫X是「替代加倍」表示等同在沒有插叫時叫出3♣／3◇／3♡／3♠。

　　(ii) 同伴以2♣詢問後

　　開叫者開叫1線花色1♣／1◇／1♡／1♠，同伴以2♣詢問後，敵方插叫2◇／2♡／2♠，開叫者叫X是「替代加倍」表示等同在沒有插叫時叫出2◇／2♡／2♠。如敵方插叫3♣／3◇／3♡／3♠，開叫者叫X是「替代加倍」表示等同在沒有插叫時叫出3♣／3◇／3♡／3♠。

　　(iii)「羅馬關鍵張黑木氏」的詢問後

　　在叫出「羅馬關鍵張黑木氏」4NT的詢問後，敵方即插叫5♣／5◇／5♡／5♠，同伴叫X是「替代加倍」表示等同在沒有插叫時叫出5♣／5◇／5♡／5♠。

　　(iv) 在回答「大牌定位」時

在回答「大牌定位」詢問A／K／Q時，敵方即插叫某個花色套而該花色套正是要回答的位置，回答者叫X是「替代加倍」表示等同在沒有插叫時叫出的花色套。

| 牌例 | 西家 | 東家 | 西家（N） | 北家（V） | 東家（N） | 南家（V） |
|------|------|------|-----------|-----------|-----------|-----------|
| 21- | ♠KQ85 | ♠943 | 1♡ | 2♣ | X | 派司 |
| 01 | ♡Q96532 | ♡A7 | 2♡ | 派司 | 4♡ | 派司 |
| | ◇QJ | ◇A10975 | 派司 | 派司 | | |
| | ♣K | ♣A72 | | | | |

西家開叫1♡。北家叫2♣。東家叫X是替代加倍，表示有9+大牌點作詢問。南家叫派司。西家回答2♡表示有11-14大牌點及有6+張♡套。東家叫4♡成局。(結果是造成4♡)

| 牌例 | 西家 | 東家 | 西家（V） | 北家（V） | 東家（V） | 南家（V） |
|------|------|------|-----------|-----------|-----------|-----------|
| 21- | ♠AQ8 | ♠KJ542 | 1♡ | 派司 | 2♣ | 2◇ |
| 02 | ♡AQJ762 | ♡K4 | 3♡ | 派司 | 4♡ | 派司 |
| | ◇86 | ◇A3 | 派司 | 派司 | | |
| | ♣Q5 | ♣9832 | | | | |

西家開叫1♡。北家叫派司。東家叫2♣表示有9+大牌點作詢問。南家叫2◇。西家有15大牌點回答3♡表示有15-17大牌點，東家叫4♡成局。(結果是造成4♡+1)

## 第三節　等同2♣的叫法

本系統其中一個主要特色，是在開叫1線花色後，同伴應叫2♣，開啟一列開叫者再叫的窗口。如敵方在此之前插叫，有以下的應對叫法：

a. 開叫1♣後，敵方插叫X／1◇／1♡／1♠後，同伴叫2♣，仍舊是表示11+大牌點，是詢問叫

b. 開叫1◇後，敵方插叫X後，同伴叫XX，是表示9+大牌點，作為待替了2♣詢問叫（2♣留作表示有5+張♣套用，6-10大牌點）

c. 開叫1◇後，敵方插叫1♡／1♠後，同伴叫X，是表示9+大牌點，作為待替了2♣詢問叫（2♣留作表示有5+張♣套用，6-10大牌點）

d. 開叫1♡後，敵方插叫X後，同伴叫XX，是表示9+大牌點，作為待替了2♣詢問叫（2♣留作表示有5+張♣套用，6-10大牌點）

e. 開叫1♡後，敵方插叫1♠後，同伴叫X，是表示9+大牌點，作為待替了2♣詢問叫（2♣留作表示有5+張♣套用，6-10大牌點）

f. 開叫1♠後，敵方插叫X後，同伴叫XX，是表示9+大牌點，作為待替

了2♣詢問叫（2♣留作表示有5+張♣套用，6-10大牌點）

開叫者其後的再叫，與回應2♣詢問叫的方法相同。

| 牌例 | 西家 | 東家 | 西家（V） | 北家（N） | 東家（V） | 南家（N） |
|------|------|------|---------|---------|---------|---------|
| 21-03 | ♠AK9753 | ♠QJ2 | | | | 派司 |
| | ♡A542 | ♡KJ109 | 1♠ | X | XX | 2♡ |
| | ◇32 | ◇AK7 | 2♠ | 3♣ | 4♠ | 派司 |
| | ♣3 | ♣1075 | 4NT | 5♣ | X | 派司 |
| | | | 5◇ | 派司 | 6◇ | 派司 |
| | | | 6♠ | 派司 | 派司 | 派司 |

西家開叫1♠。北家叫X。東家叫XX表示有9+大牌點作詢問。南家叫2♡。西家叫2♠，表示有11-14大牌點及有6+張♠套。北家叫3♣。東家叫4♠成局。西家有單張、雙張及牌力集中有2A1K，值得試探滿貫叫4NT「普強式」「羅馬關鍵張黑木氏」詢問關鍵張。北家叫5♣。東家叫X是替代加倍，表示有1或4關鍵張。西家叫5◇問♠Q及K，東家叫6◇表示♠Q及◇K。西家叫6♠作小滿貫。（結果是造成6♠）

## 第四節　支持王牌

開叫者開叫1◇／1♡／1♠後，如敵方插叫花色套至2♠，但同伴叫2NT表示有7-12大牌點及4+張王牌支持。回答2NT與沒有敵方作干擾叫相同。2NT的叫法，己方可以安全停在3線亦減少敵方在2線的回應叫牌。若開叫者開叫1♡／1♠後敵方插叫，己方同伴作加一支持，是表示有0-6大牌點及4張王牌支持或5-8大牌點及4張王牌支持。至於己方開叫者開叫1◇後敵方插叫，己方同伴作加一支持，是表示有0-6大牌點及3或4張王牌支持。

| 牌例 | 西家 | 東家 | 西家（N） | 北家（N） | 東家（N） | 南家（N） |
|------|------|------|---------|---------|---------|---------|
| 21-04 | ♠K1064 | ♠AJ532 | 派司 | 派司 | 1♠ | 2♣ |
| | ♡A52 | ♡QJ1093 | 2NT | 4♠ | | 派司 |
| | ◇J72 | ◇AQ | 派司 | 派司 | | |
| | ♣653 | ♣4 | | | | |

東家開叫1♠。南家叫2♣。西家叫2NT表示有9-12大牌點及4張♠套支持。東家叫4♠成局。（結果是造成4♠+1）

## 第五節　扣叫敵方花色套的含義

在本系統中，如果扣叫敵方叫出的花色套，通常是表示迫叫成局，在

開叫1線花色後,如敵方插叫,同伴扣叫敵方叫出的花色套,有以下的用意:

a. 開叫1♣後,敵方插叫1◇／1♡／1♠後,同伴叫2◇／2♡／2♠作扣叫,表示有11+大牌點,詢問開叫者是否有擋張在該花色,以作3NT

b. 開叫1♣後,敵方插叫2♣／2◇／2♡／2♠後,同伴叫3♣／3◇／3♡／3♠作扣叫,表示迫叫成局,詢問開叫者加如果有擋張在該花色,請叫3NT

c. 開叫1◇後,敵方插叫1♡／1♠後,同伴叫2♡／2♠作扣叫,表示有11+大牌點,詢問開叫者是否有擋張在該花色,以作3NT

d. 開叫1◇後,敵方插叫2♣後,同伴叫3♣作扣叫,表示迫叫成局,詢問開叫者加如果有擋張在該花色,請叫3NT

e. 開叫1♡後,敵方插叫1♠後,同伴叫2♠作扣叫,表示有11+大牌點,詢問開叫者是否有擋張在該花色,以作3NT

此外在叫牌過程中,如果扣叫敵方叫出的花色套,通常是表示迫叫成局。

# 第六節　級數應答

在本系統中是有應用以級數回答的詢問叫,在詢問叫後,是有機會遇上敵方插叫(這包括加倍及蓋叫)。如敵方插叫是花色套或NT,其回應方法是應用D0P1(加倍=1級,派司=2級),即X=第1級,派司=第2線,加一級=第3級,如此類推。如敵方插叫是X,其回應方法是應用RD0P1(再加倍=1級,派司=2級),即XX=第1級,派司=第2線,加一級=第3級,如此類推。

以級數回答的詢問叫,合共有6種:「花色支持詢問」、「一般控制詢問」、「重複再問」、「關鍵控制詢問」、「特別套之大牌詢問」、「開叫花色套大牌詢問」。

a. 「花色支持詢問」的回答如下:

第一級　xx 或以下(即雙張、單張或缺門)
第二級　xxx 或xxxx
第三級　Hx 或 Hxx
第四級　Hxxxx 或 Hxxxx
第五級　單張H

　　註:H是AKQ有其中1張大牌而x是一小牌

b. 「一般控制詢問」的回答如下：

第一級　無Q或雙張
第二級　有Q或雙張（即有第三圈控制）
第三級　有K或單張（即有第二圈控制）
第四級　有A或缺門（即有第一圈控制）
第五級　有AK或AQ
第六級　有AKQ

c. 如「重複再問」這花色，是問清楚該控制是大牌或是分配控制。再問時的回答如下：

如之前的回答是第二至第四級：
　　　　　第一級是有雙張／單張／缺門　　第二級是有A／K／Q
如之前的回答是第五級：
　　　　　第一級是有AQ　　第二級是有AK

d. 「關鍵控制詢問」的回答如下：
詢問者叫出該花色，回答者回答如下：

第一級　無K或單張
第二級　有K或單張（即有第二圈控制）
第三級　有A或缺門（即有第一圈控制）
第四級　有AKQ大牌三張

e. 「特別套之大牌詢問」的回答如下：
由於之前在回答2♣開叫時，同伴在3線叫花色套已表示該花色套有A，所以開叫者再問該花色套是問KQ。回答者回答如下：

第一級　無KQ大牌
第二級　有大牌Q
第三級　有大牌K
第四級　有大牌K及Q

f. 「開叫花色套大牌詢問」的回答如下：
由於開叫人開叫的花色質量，在開叫時沒有特別要求，因此在「花色支持詢問」後，如同伴叫出開叫花色，是詢問開叫人在開叫花色所持的大牌。其回答如下：

第一級　無大牌任何一張

第二級　有一張K或Q

第三級　有一張A

第四級　有KQ

第五級　有AK或AQ

第六級　有齊AKQ

g. 在開叫2♡／2♠後，開叫者及同伴已在滿貫邊緣，同伴用4♣問短門，開叫者回答如下：

4◇　　沒有單張／缺門

4♡　　低花有單張／缺門

4♠　　高花有單張／缺門

同伴可繼續用接力叫4♠／4NT追問是單張還是缺門，答法是第一級表示單張，第二級表示缺門。

　　以上7種詢問叫法，當遇上敵方插叫，全部可以用D0P1及RD0P1回答，以表示對應的級數。

## 本章其他牌例

| 牌例 | 西家 | 東家 | 西家（V） | 北家（V） | 東家（V） | 南家（V） |
|------|------|------|-----------|-----------|-----------|-----------|
| 21-05 | ♠109643 | ♠85 | | | 1♡ | 派司 |
| | ♡J942 | ♡AK1086 | 2♡ | X | 4♣ | 4◇ |
| | ◇Q103 | ◇ | 派司 | 派司 | 4♡ | 派司 |
| | ♣2 | ♣AQ9873 | 派司 | 5◇ | 5♡ | X |
| | | | 派司 | 派司 | 派司 | |

東家開叫1♡。南家派司，西家叫2♡表示有0-6大牌點4張王牌或5-8大牌點3張王牌。北家X。東家除了有5張♡其亦有6張♣套，叫4♣。南家叫4◇。東家叫4♡。北家叫5◇，東家叫5♡，南家X。（結果5♡X是造成，而南北方可造5◇）

| 牌例 | 西家 | 東家 | 西家（V） | 北家（N） | 東家（V） | 南家（N） |
|------|------|------|-----------|-----------|-----------|-----------|
| 21-06 | ♠A9876 | ♠J3 | 1♠ | 2◇ | X | 派司 |
| | ♡A6 | ♡KJ109 | 派司 | 派司 | | |
| | ◇K975 | ◇Q104 | | | | |
| | ♣103 | ♣KJ98 | | | | |

西家開叫1♠。北家叫2◇。東家叫X表示有9+大牌點，♠套沒有3張支持。南家派司。西家估算後派司作處罰加倍。（結果是倒3磴，而東西方剛可造2♠）

| 牌例 | 西家 | 東家 | 西家 (N) | 北家 (V) | 東家 (N) | 南家 (V) |
|---|---|---|---|---|---|---|
| 21-07 | ♠QJ854 | ♠A1072 | | 派司 | 2♠ | X |
| | ♡963 | ♡K5 | 4♠ | X | 派司 | 5◇ |
| | ◇3 | ◇82 | 5♠ | 派司 | 派司 | X |
| | ♣K652 | ♣AQJ73 | 派司 | 派司 | 派司 | |

東家開叫2♠，表示有4♠套及5張低花套，牌力是10-15大牌點。南家叫X。西家估評南北家可成局，叫4♠搶先。北家叫X。南家叫5◇。西家叫5♠作犧牲，南家叫X。(結果是倒2磴，而南北方可造5◇)

| 牌例 | 西家 | 東家 | 西家 (N) | 北家 (N) | 東家 (N) | 南家 (N) |
|---|---|---|---|---|---|---|
| 21-08 | ♠K9 | ♠J1072 | | | | 派司 |
| | ♡AJ105432 | ♡Q96 | 1♡ | 2◇ | 2♡ | 2♠ |
| | ◇J | ◇A852 | 4♡ | 派司 | 派司 | 派司 |
| | ♣A93 | ♣84 | | | | |

西家開叫1♡。北家叫2◇。東家叫2♡表示有0-6大牌點4張王牌或5-8大牌點3張王牌。南家叫2♠。西家有7張♡套，有單張並且♠K在有利位置，跳叫4♡成局。(結果是造成4♡+1)

| 牌例 | 西家 | 東家 | 西家 (N) | 北家 (N) | 東家 (N) | 南家 (N) |
|---|---|---|---|---|---|---|
| 21-09 | ♠A10643 | ♠KJ | | | 派司 | 派司 |
| | ♡Q | ♡63 | 1♠ | 2◇ | 派司 | 3♡ |
| | ◇K7 | ◇J942 | 4♣ | 派司 | 派司 | 派司 |
| | ♣KJ1092 | ♣Q8654 | | | | |

西家開叫1♠。北家叫2◇。東家叫派司。南家叫3♡。西家除了有5張♠其亦有5張♣套，叫4♣。北家派司，東家有5張♣但估算未能成局，叫派司。(結果是造成4♣)

| 牌例 | 西家 | 東家 | 西家 (V) | 北家 (N) | 東家 (V) | 南家 (N) |
|---|---|---|---|---|---|---|
| 21-10 | ♠Q | ♠84 | 1◇ | 派司 | 2♣ | 2♠ |
| | ♡A98 | ♡KQ43 | 3◇ | 派司 | 3♠ | X |
| | ◇QJ10972 | ◇A64 | 派司 | 派司 | 5◇ | 派司 |
| | ♣A94 | ♣KQ108 | 派司 | 派司 | | |

西家開叫1◇。北家叫派司。東家叫2♣表示有9+大牌點作詢問。南家叫2♠。西家有6+張◇叫3◇。東家叫3♠問擋張(作3NT)，南家X，西家派司。東家估算西家沒有擋張，叫5◇成局(結果是造成5◇)

| 牌例 | 西家 | 東家 | 西家（N） | 北家（N） | 東家（N） | 南家（N） |
|---|---|---|---|---|---|---|
| 21-11 | ♠Q72 | ♠J63 | 1◇ | 2♣ | X | 派司 |
| | ♡ | ♡KJ9643 | 2◇ | 派司 | 派司 | 派司 |
| | ◇KQ8762 | ◇A10 | | | | |
| | ♣A1092 | ♣54 | | | | |

西家開叫1◇。北家叫2♣。東家叫X是替代加倍，表示有9+大牌點作詢問。南家叫派司。西家回應2◇表示有11-14大牌點及有5+張◇套。東家估算東西家總牌力不夠成局，南家叫派司。（結果是造成2◇）

| 牌例 | 西家 | 東家 | 西家(V) | 北家(V) | 東家(V) | 南家(V) |
|---|---|---|---|---|---|---|
| 21-12 | ♠4 | ♠AK853 | | | | 派司 |
| | ♡AQ10942 | ♡85 | 1♡ | 1♠ | 1NT | 派司 |
| | ◇AK74 | ◇103 | 3♡ | 派司 | 4♡ | 派司 |
| | ♣Q6 | ♣K1093 | 派司 | 派司 | | |

西家開叫1♡。北家叫1♠。東家叫1NT表示有6-10大牌點及♠有擋限。南家叫派司。西家叫3♡，表示有15+大牌點及有6+張♡套。北家叫派司。東家叫4♡成局。（結果是造成4♡）

| 牌例 | 西家 | 東家 | 西家（N） | 北家（N） | 東家（N） | 南家（N） |
|---|---|---|---|---|---|---|
| 21-13 | ♠A1076 | ♠KQ853 | | 派司 | 1♠ | 2◇ |
| | ♡J7 | ♡A6432 | 2NT | 3◇ | 3♡ | 4◇ |
| | ◇97 | ◇J10 | 派司 | 派司 | 4♠ | 派司 |
| | ♣Q10985 | ♣2 | 派司 | 派司 | | |

東家開叫1♠。南家叫2◇。西家叫2NT表示有7-12大牌點及4張♠套支持。北家叫3◇。東家叫3♡表示有4+張♡套。南家叫4◇。東家叫4♠成局。（結果是倒1磴即4♠-1而南北方可造4◇）

| 牌例 | 西家 | 東家 | 西家（V） | 北家（N） | 東家（V） | 南家（N） |
|---|---|---|---|---|---|---|
| 21-14 | ♠AK652 | ♠Q92 | | | | 派司 |
| | ♡K42 | ♡AJ9 | 2♣ | 2♠ | X | 派司 |
| | ◇AKJ9 | ◇10654 | 3◇ | 派司 | 3♠ | 派司 |
| | ♣A | ♣764 | 5◇ | 派司 | 派司 | 派司 |

西家開叫2♣，是20+大牌點強牌。北家叫2♠。東家叫X是替代加倍表示有8+大牌點及有一張A。西家叫3◇作「花色支持詢問」。（由於♠套被敵方所叫，雖然沒有5張但有4張內有AKJ）。東家叫3♠即第二級表示有xxx或xxxx支持。西家叫5◇成局。（結果是造成5◇+1）

| 牌例 | 西家 | 東家 | 西家（V） | 北家（V） | 東家（V） | 南家（V） |
|---|---|---|---|---|---|---|
| 21-15 | ♠108763 | ♠AK | | | 1♣ | 3♡ |
| | ♡ | ♡852 | X | 派司 | 4♣ | 派司 |
| | ◇AQ43 | ◇J62 | 4♡ | 派司 | 4♠ | 派司 |
| | ♣AJ85 | ♣KQ1064 | 4NT | 派司 | 5♠ | 派司 |
| | | | 6♣ | 派司 | 派司 | 派司 |

東家開叫1♣。南家叫3♡。西家叫X表示有13+大牌點。東家叫4♣是表示5+張♣套。西家扣叫4♡表示♡有第一輪控制。東家扣叫4♠表示♠有第一輪或第二輪控制。西家4NT「普強式」「羅馬關鍵張黑木氏」詢問關鍵張，東家叫5♠表示有2鍵張及有♣Q。西家叫6♣作小滿貫。（結果是造成6♣+1）

| 牌例 | 西家 | 東家 | 西家（N） | 北家（V） | 東家（N） | 南家（V） |
|---|---|---|---|---|---|---|
| 21-16 | ♠1075 | ♠AKJ86 | 派司 | 派司 | 1♠ | X |
| | ♡5 | ♡K92 | XX | 派司 | 2♡ | 派司 |
| | ◇KQ842 | ◇106 | 2NT | 派司 | 3♠ | 派司 |
| | ♣A643 | ♣KQ9 | 4♠ | 派司 | 派司 | 派司 |

東家開叫1♠。南家叫X。西家叫XX表示有9+大牌點作詢問。北家叫派司。東家叫2♡，表示有15-17大牌點及有5張♠套。北家叫2NT繼續作詢問。東家叫3♠表示5332分配。西家叫4♠成局。（結果是造成4♠）

| 牌例 | 西家 | 東家 | 西家（N） | 北家（N） | 東家（N） | 南家（N） |
|---|---|---|---|---|---|---|
| 21-17 | ♠AK10876 | ♠QJ52 | | | | 派司 |
| | ♡1062 | ♡AQJ | 1♠ | 派司 | 2♣ | X |
| | ◇AK10 | ◇984 | 3♣ | 派司 | 4♠ | 派司 |
| | ♣J | ♣K87 | 派司 | 派司 | | |

西家開叫1♠。北家叫派司。東家叫2♣表示有9+大牌點作詢問。南家叫X。西家叫3♣表示有15+大牌點，♣套單張或缺門，有6+張♠套。東家估算由於南家X，♡K及♣A可能在南家，雖然有13大牌點及4張♠套支持，叫4♠作束叫。（結果是造成4♠+1）

| 牌例 | 西家 | 東家 | 西家（V） | 北家（V） | 東家（V） | 南家（V） |
|---|---|---|---|---|---|---|
| 21-18 | ♠K8 | ♠53 | 1♣ | 1♠ | 2♣ | 派司 |
| | ♡QJ43 | ♡AK9 | 2◇ | 派司 | 2♠ | 派司 |
| | ◇K84 | ◇A1062 | 2NT | 派司 | 3NT | 派司 |
| | ♣K952 | ♣A1064 | 派司 | 派司 | | |

西家開叫1♣。北家叫1♠。東家叫2♣表示有11+大牌點作詢問。西家叫2◇表示有11-12大牌點。東家叫2♠問♠套擋張。西家叫2NT表示♠套有擋張。東家叫3NT成局。（結果是造成3NT）

| 牌例 | 西家 | 東家 | 西家 (V) | 北家 (N) | 東家 (V) | 南家 (N) |
|------|------|------|----------|----------|----------|----------|
| 21-19 | ♠AQJ3 | ♠10752 | | 派司 | 1♣ | 派司 |
| | ♡K9832 | ♡7654 | 2♣ | X | 2◊ | 派司 |
| | ◊Q | ◊AK2 | 2♡ | 派司 | 2NT | 派司 |
| | ♣J76 | ♣A2 | 3◊ | 派司 | 3NT | 派司 |
| | | | 4♡ | 派司 | 派司 | 派司 |

東家開叫1♣。南家叫派司。西家叫2♣表示有11+大牌點作詢問。北家叫X。東家叫2◊表示有11-12大牌點。西家叫2♡表示13+大牌點,迫叫成局。東家叫2NT表示有4張高花套。西家叫3◊詢問高花,東家回答3NT表示有雙高花。西家叫4♡成局。(結果是造成4♡)

| 牌例 | 西家 | 東家 | 西家 (V) | 北家 (N) | 東家 (V) | 南家 (N) |
|------|------|------|----------|----------|----------|----------|
| 21-20 | ♠AJ964 | ♠K10 | | | 1♡ | 派司 |
| | ♡5 | ♡AK9873 | 1♠ | 2◊ | 2♡ | 3◊ |
| | ◊1098 | ◊732 | 派司 | 派司 | 派司 | |
| | ♣A642 | ♣Q5 | | | | |

東家開叫1♡。南家派司,西家叫1♠表示有6-10大牌點及4或5張♠套。北家叫2◊,東家叫2♡表示有6+張♡套。南家叫3◊。(結果3◊是倒3磴,而東西方剛可造2♡)

## 本章總結

　　本章的要點是在開叫者遇上敵方插叫後,如何運用「替代加倍」、「DOP1」及其他「等同」等應對方法,重整旗鼓。

# 第二十二章　守中帶攻

♠A95 ♡2 ◊532 ♣A97642　--------------　♠63 ♡AK754 ◊Q8 ♣QJ53

　　當敵方已經開叫，如己方沒有足夠的大牌點，則多數在叫牌完成後成為防禦方。在叫牌過程中，目標首要是爭取成約。就算不能成功爭取，叫牌時表達的資訊，對防禦也是非常有價值的。

　　因此在競叫時，有下列4個目標：

a. 在叫牌過程中，先發制人，一方面減少敵方傳遞訊息，一方面令己方處於能叫到可成合約的有利位置。

b. 假如最終是敵方叫成合約，之前的叫牌要能夠引導同伴作出致命的攻擊配合。

c. 在競叫時，如果估計到繼續超叫的風險過大，目標應轉為誘使敵方叫出他們不可能完成的合約。

d. 在競叫時，敵方已經叫出可完成的合約，己方要衡量是否作犧牲叫牌，以減少失分。

以上是本章「守中帶攻」的主要目的。

## 第一節　增值分

　　要再了解所持牌在競叫時的價值，即除了大牌點外有用的分配點及優良質花色套，包括以下4種而每種有增加值1分：

a. 優良的主要5張花色套是有AKQ其中2張或AKQJ10其中3張

b. 優良的其他4張花色套是有AKQ其中2張或AKQJ10其中3張

c. 主要花色套有6張

d. 有單張或缺門

　　如果所持的牌有增值分，在蓋叫時所需的大牌點可略為降低，其他考慮因素是屬於有局方或無局方。以下的例子僅作說明用途。

　　作1線花色蓋叫：

a. 花色套5張，沒有增值牌型 - 12大牌點

b. 花色套5張，有1增值分 - 10-11大牌點
c. 花色套5張，有2增值分 - 8-9大牌點

作2線花色蓋叫：

a. 花色套5張，沒有增值牌型 - 14大牌點
b. 花色套5張，有1增值分 -12-13大牌點
c. 花色套5張，有2增值分 - 10-11大牌點

## 第二節　一般蓋叫

在敵方第一家開叫1線花色後，己方第二家的一般的叫法如下：

a. 派司，表示有0-6大牌點。亦有可能是持有4+張敵方所叫花色套，牌力未達15大牌點，不能叫1NT而叫派司，等待下一圈才作叫。
   如果第二家及第三家都叫派司，到第四家時可作平衡叫。

> 第四家作平衡叫時叫1NT是表示有11-15大牌點，第四家叫X(加倍)是表示有16+大牌點(第四家叫X後再叫1NT是表示有16-18大牌點，第四家叫X後再叫2NT是表示有19-21大牌點)。第四家叫2NT是表示有22-24大牌點。

b. 1◇／1♡／1♠，表示有6-15大牌點，所叫花色套有5+張。
   己方即第四家示強的叫法是扣叫敵方的花色套，是迫叫成局。

c. X(加倍)，表示有12+大牌點，其他三門花色最少有兩門有3或4張可以支持。
   在同伴第二家叫加倍，右手敵方即第三家叫派司後，是要回應。第四家回應叫法如下：

   (i)　派司，有6-8大牌點，敵方花色套有5+張
   (ii)　叫高一級的花色套表示0-5大牌點。
   　　(即1C-X-P-1D，1D-X-P-1H，1H-X-P-1S，1S-X-P-2C。這是本系統設計了示弱回答的方法。)

在同伴叫加倍後，右手敵方即第三家叫XX(再加倍)，第四家回應叫法如下：

   (i)　派司，有6-8大牌點，敵方花色套有4+張
   (ii)　叫高一級的花色套表示0-5大牌點。
   　　(即1C-X-P-1D，1D-X-P-1H，1H-X-P-1S，1S-X-P-2C。)

這是本系統設計了示弱回答的方法。)

叫加倍者即第二家再叫1NT時是表示有19+大牌點,再叫時叫花色套是表示有16+大牌點。

d. 1NT,表示有15-18大牌點,平均牌型,敵方花色套有擋張。

己方即第四家可當第二家開叫1NT的回應方法作回應,即正常叫牌系統可以繼續。

e. 2♣蓋叫敵方開叫1◇/1♡/1♠,表示有一般開叫牌力,有一未知的5+張 單一花色套,要求第四家叫2◇作轉移。

f. 2◇/2♡/2♠,表示有一般開叫牌力,所叫花色套有5張及有一未知的4張花色套。

在同伴第二家叫2◇/2♡/2♠後,右手敵方即第三家叫派司後,如己方第四家手上是強牌或對已叫的花套沒有支持,可以叫2NT問4張花色套。

g. 扣叫,米高扣叫,如扣叫是低花,第二家是表示有5-5高花套,牌力最少是8-15大牌點,如果是沒有身價,亦可低至6大牌點。如扣叫是高花套,第二家是表示有5-5分配,有另一門高花及一未知的低花套,牌力最少是8-15大牌點,如果是沒有身價,亦可低至6大牌點。同伴如牌力強可以邀請成局。

h. 2NT,是不尋常2無王叫,第二家是表示有5-5分配,有最低的兩門花色套牌力,最少是8-15大牌點,如果是沒有身價,亦可低至6大牌點

i. 3◇/3♡/3♠,3線蓋叫(不是敵方開叫花色)主要用途是阻塞性,使敵方增加困難度去尋找理想合約。花色套長度是7+張。

| 牌例 | 西家 | 東家 | 西家(V) | 北家(N) | 東家(V) | 南家(N) |
|---|---|---|---|---|---|---|
| 22-01 | ♠A95 | ♠63 | | 1♣ | 2♡ | 派司 |
| | ♡2 | ♡AK754 | 2NT | 派司 | 3♣ | 派司 |
| | ◇532 | ◇Q8 | 派司 | | | |
| | ♣A97642 | ♣QJ53 | | | | |

北家開叫1♣。東家叫2♡表示有5+張♡套及一門4張花色套,開叫牌力。南家叫派司。西家有單張♡套,而其他花色套均可作支持,叫2NT問另一門花色套。東家叫3♣。西家接受叫派司。(結果是造成3♣)

| 牌例 | 西家 | 東家 | 西家(V) | 北家(V) | 東家(V) | 南家(V) |
|---|---|---|---|---|---|---|
| 22-02 | ♠Q8764 | ♠A10953 | | | | 派司 |
| | ♡ | ♡Q10984 | 派司 | 1♣ | 2♣ | 派司 |
| | ◇AQJ96 | ◇K | 4♠ | 派司 | 派司 | 派司 |
| | ♣853 | ♣Q4 | | | | |
| | 北家開叫1♣。東家叫2♣是米高扣叫，表示有5+張♡套及5+張♠套，牌力是8-15大牌點。東家叫4♠成局。(結果是造成4♠) | | | | | |

| 牌例 | 西家 | 東家 | 西家(V) | 北家(V) | 東家(V) | 南家(V) |
|---|---|---|---|---|---|---|
| 22-03 | ♠QJ852 | ♠A104 | 派司 | 1♣ | 1NT | 派司 |
| | ♡J2 | ♡KQ109 | 2♡ | 派司 | 2♠ | 派司 |
| | ◇A95 | ◇K1072 | 3NT | 派司 | 4♠ | 派司 |
| | ♣752 | ♣A3 | 派司 | 派司 | | |
| | 北家開1♣。東家叫1NT表示平均牌型及有16-18大牌點。西家回應跟隨開叫1NT後的回應，叫2♡作轉移2♠。東家叫2♠。西家叫3NT表示有5張♠。東家叫4♠成局。(結果是造成4♠+1) | | | | | |

## 第三節　2線、3線及4線叫牌

以大牌點計算，通常作出「迫伴加倍」(Take-Out X)的要求如下：

a. 有11+大牌點可以在1線作競叫

b. 有13+大牌點可以在2線作競叫

c. 有15+大牌點可以在3♣／3◇／3♡作競叫

d. 有17+大牌點可以在3♠／4♣／4◇／4♡／4♠作競叫

此外，叫「迫伴加倍」於1門高花套，通常在這門高花套會較短並且有4張在另1門高花套。

敵方開叫3♣／3◇／3♡／3♠時，如果要使用「迫伴加倍」，最少要有15+大牌點。如果要蓋叫花色套，亦必須有15+大牌點並且要是良好的5張套或6+張套。如果要跳叫4線，要有強牌力及6+張花色套。

| 牌例 | 西家 | 東家 | 西家(N) | 北家(N) | 東家(N) | 南家(N) |
|---|---|---|---|---|---|---|
| 22-04 | ♠3 | ♠AKQ94 | | | | 3♡ |
| | ♡A2 | ♡73 | X | 派司 | 4♠ | 派司 |
| | ◇AK106 | ◇Q72 | 4NT | 派司 | 5♠ | 派司 |
| | ♣AQJ542 | ♣K103 | 6NT | 派司 | 派司 | 派司 |

| 22-04 | 南家開叫3♡。西家叫X表示有15+大牌點。北家派司,東家跳叫至4♠表示有5+張♠套及有10+大牌點。西家叫4NT「普強式」「羅馬關鍵張黑木氏」詢問關鍵張,東家叫5♠表示有2關鍵張及有♠Q。西家叫6NT作小滿貫。(結果是造成6NT+1) |
|---|---|

## 第四節　敵方開叫強牌

如敵方開叫時已表示強牌如1NT、2NT、2♣、1♣等,己方已肯定沒有足夠的大牌點成局,因此應對的策略是靠好的分配點來競叫,如果能作出首引的訊息,更可為防禦方作好準備。此外亦可加入轉移叫,產生干擾的效果,更可隱藏某些花色的實力。這些盤算,可參考其他防禦叫法,在本章中不作論述。

**本章其他牌例**

| 牌例 | 西家 | 東家 | 西家 (V) | 北家 (V) | 東家 (V) | 南家 (V) |
|---|---|---|---|---|---|---|
| 22-05 | ♠AJ10976 | ♠K85 | 派司 | 1◇ | 2♡ | 3◇ |
| | ♡Q853 | ♡AK942 | 4♡ | 派司 | 派司 | 5◇ |
| | ◇7 | ◇5 | 5♡ | X | 派司 | 派司 |
| | ♣52 | ♣Q1086 | 派司 | | | |

北家開叫1◇。東家叫2♡表示有開叫牌力及有5+套♡套及4張花色套。南家叫3◇。西家有♡支持及有單張,跳叫至4♡成局。南家叫5◇,西家以5♡,北家叫X。(結果5♡是倒2磴,而南北方可造5◇)

| 牌例 | 西家 | 東家 | 西家(V) | 北家(V) | 東家(V) | 南家(V) |
|---|---|---|---|---|---|---|
| 22-06 | ♠Q1084 | ♠K9765 | | | | 派司 |
| | ♡Q6 | ♡AJ10742 | 派司 | 1♣ | 2♣ | 派司 |
| | ◇Q1063 | ◇K | 3♠ | 派司 | 4♠ | 派司 |
| | ♣A72 | ♣3 | 派司 | 派司 | | |

北家開1♣。東家叫2♣是米高扣叫,表示有5+張♡套及5+張♠套,牌力是8-15大牌點。西家叫3♠邀請成局。東家叫4♠成局。(結果是造成4♠+1)

| 牌例 | 西家 | 東家 | 西家(N) | 北家(N) | 東家(N) | 南家(N) |
|---|---|---|---|---|---|---|
| 22-07 | ♠Q10982 | ♠A4 | | | | 派司 |
| | ♡K97 | ♡2 | 派司 | 1♡ | 2NT | 派司 |
| | ◇Q72 | ◇A8643 | 3◇ | 派司 | 4◇ | 派司 |
| | ♣109 | ♣AK854 | 派司 | 派司 | | |

北家開叫1♡。東家叫2NT是不尋常無王,表示有5+張◇套及5+張♣套,

| 22-07 | 牌力是8-15大牌點。西家叫3◇作王牌。東家叫4◇邀請成局，西家估算東西家總牌力未夠成局，西家叫派司。(結果是造成4◇) |
|---|---|

| 牌例 | 西家 | 東家 | 西家(V) | 北家(N) | 東家(V) | 南家(N) |
|---|---|---|---|---|---|---|
| 22-08 | ♠J10872 | ♠A | | 1◇ | 2♣ | 派司 |
| | ♥K10532 | ♥A7 | 2◇ | X | 3♣ | 派司 |
| | ◇4 | ◇Q863 | 3◇ | X | 3NT | 派司 |
| | ♣AK | ♣QJ9862 | 派司 | 派司 | | |

北家開叫1◇。東家叫2♣表示有開叫牌力及有單一長套，要求同伴作轉移叫2◇。西家叫2◇。北家叫X，東家叫3♣表示單一長套是♣套。西家叫3◇問◇擋張，北家叫X。東家叫3NT成局。(結果是造成3NT)

| 牌例 | 西家 | 東家 | 西家(N) | 北家(V) | 東家(N) | 南家(V) |
|---|---|---|---|---|---|---|
| 22-09 | ♠K | ♠92 | | 派司 | 派司 | 1♠ |
| | ♥AJ8643 | ♥K105 | 2♠ | 3◇ | 4♥ | 派司 |
| | ◇2 | ◇A10743 | 派司 | 派司 | | |
| | ♣A10863 | ♣K92 | | | | |

南家開叫1♠。西家叫2♠是米高扣叫，表示有5+張♥及5張低花套，牌力是8-15大牌點。東家有3張♥支持，並且♣套亦可支持，跳叫至4♥成局。(結果是造成4♥+1)

| 牌例 | 西家 | 東家 | 西家(V) | 北家(V) | 東家(V) | 南家(V) |
|---|---|---|---|---|---|---|
| 22-10 | ♠K93 | ♠AJ642 | | 1♣ | X | 派司 |
| | ♥10764 | ♥AQ | 2♣ | 派司 | 3♠ | 派司 |
| | ◇AQ92 | ◇K7 | 4♠ | 派司 | 4NT | 派司 |
| | ♣Q7 | ♣K983 | 5♥ | 派司 | 6♠ | 派司 |
| | | | 派司 | 派司 | | |

北家開叫1♣。東家叫X，表示有12+大牌點。南家叫派司。西家叫2♣作扣叫表示有12+大牌點。東家跳叫3♠表示有16+大牌點及有5張♠套。西家叫4♠作支持。東家叫4NT「普強式」「羅馬關鍵張黑木氏」詢問關鍵張，西家叫5♥表示有2鍵張及沒有♠Q。東家叫6♠作小滿貫。(結果是造成6♠)

| 牌例 | 西家 | 東家 | 西家(V) | 北家(V) | 東家(V) | 南家(V) |
|---|---|---|---|---|---|---|
| 22-11 | ♠A7 | ♠9 | | 1♠ | 2◇ | 2♠ |
| | ♥A97 | ♥K4 | 2NT | 派司 | 3♣ | 派司 |
| | ◇76 | ◇AQJ854 | 4♣ | 派司 | 4◇ | 派司 |
| | ♣AK10986 | ♣Q543 | 4♥ | 派司 | 4♠ | 派司 |
| | | | 4NT | 派司 | 5♣ | 派司 |
| | | | 6♣ | 派司 | 派司 | 派司 |

| 22-11 | 北家開叫1♠。東家叫2♦表示有開叫牌力及有5+套♦套及4張花色套。南家叫2♠。西家叫2NT問東家另一門花色套。東家回答3♣,西家叫4♣同意以♣套作王牌,開始扣叫。東家扣叫4♦表示♦有第一輪控制。西家扣叫4♡表示♡有第一輪或第二輪控制。東家扣叫4♠表示♠有第一輪或第二輪控制。西家叫4NT「普強式」「羅馬關鍵張黑木氏」詢問關鍵張,東家叫5♣表示有1或4關鍵張。西家叫6♣作小滿貫。(結果6♣是造成) |
|---|---|

| 牌例 | 西家 | 東家 | 西家(N) | 北家(V) | 東家(N) | 南家(V) |
|---|---|---|---|---|---|---|
| 22-12 | ♠AK97653 | ♠8 | | 1♣ | 2NT | 3♣ |
| | ♡A | ♡J10732 | 4♦ | 派司 | 5♦ | 派司 |
| | ♦1097 | ♦AQJ853 | 派司 | 派司 | | |
| | ♣J9 | ♣4 | | | | |

北家開叫1♣。東家叫2NT是不尋常無王,表示有5-5♡套及♦套,牌力是8-15大牌點。南家叫3♣。西家叫4♦以♦作王牌,邀請成局。東家叫5♦成局。(結果是造成5♦)

| 牌例 | 西家 | 東家 | 西家(N) | 北家(N) | 東家(N) | 南家(N) |
|---|---|---|---|---|---|---|
| 22-13 | ♠Q | ♠10954 | | | | 1♠ |
| | ♡AQJ | ♡108742 | X | 派司 | 2♣ | 2♠ |
| | ♦107 | ♦K83 | 3♣ | 派司 | 派司 | 3♠ |
| | ♣AKQ10542 | ♣7 | 4♣ | X | 派司 | 派司 |
| | | | 派司 | | | |

南家開叫1♠。西家叫X表示有12+大牌點。北家叫派司。東家叫2♣是表示0-5大牌點。南家叫2♠。西家叫3♣表示有單一6+張♣套,有16+大牌點。南家叫3♠。西家叫4♣。北家叫X。(結果是倒1磴即4♣x-1而南北方可造3♠)

| 牌例 | 西家 | 東家 | 西家(N) | 北家(V) | 東家(N) | 南家(V) |
|---|---|---|---|---|---|---|
| 22-14 | ♠A953 | ♠KJ864 | | | 派司 | 1♣ |
| | ♡KQ3 | ♡A954 | 1NT | 2♣ | X | 派司 |
| | ♦AK82 | ♦74 | 2♠ | 派司 | 4♠ | 派司 |
| | ♣75 | ♣102 | 派司 | 派司 | | |

南家開叫1♣。西家叫1NT表示有15-18大牌點。北家叫2♣。東家叫X是替代加倍,表示等同叫2♣問高花。西家回答2♠表示♠套有4張。東家叫4♠成局。(結果是造成4♠+1)

## 本章總結

　　本系統提出了一些在防禦上的目標、方法和價值觀念,供讀者參考。一般傳統常用的「米高扣叫」、「不尋常2NT」等叫法,各讀者不妨也考慮作為攻防武器。

# 第二部分　實用篇

第二部分「實用篇」以順序由1♣至3NT將各種開叫及回應變化列明，以便讀者實踐時作參考。

# 1. 開叫1♣及回應

開叫者開叫1♣，有11-19大牌點，花色套至少有1張♣。

a. 開叫者有5+張單一♣套，有11-14大牌點，再叫時是最低派司或最低回應。如有15-19大牌點，再叫時是跳叫3♣。如同伴2♣詢問及有15-19大牌點，再叫時是叫3◇

b. 開叫者有4441分配，有11-14大牌點，再叫時是最低派司或最低回應。如有15-19大牌點，再叫時是跳叫2NT。如同伴2♣詢問及有15-19大牌點，再叫時是叫2NT

c. 開叫者是平均牌型，有11-14大牌點，再叫時是最低派司或最低回應。

d. 開叫者有4張◇及5+張♣套，有11-14大牌點，再再叫時是最低派司或最低回應。如有15-19大牌點，再叫時是跳叫3。如同伴2♣詢問及有15-19大牌點，再叫時是叫3

e. 開叫者有4張♡／♠及5+張♣套，有16-19大牌點，再叫時是跳叫♡／♠。如同伴2♣詢問及有16-19大牌點，再叫時是叫3♡／3♠

## 答叫　　說明

派司　　0-5大牌點，無成局希望

1◇　　　(i)　6-10大牌點，有5+張◇套

　　　　(ii)　6-10大牌點，有1或2套4張高花套

　　　　(iii) 6-10大牌點，有5+張◇套及4張高花套

**開叫者再叫如下：**

1♡　　　11-14大牌點，有4張♡套

**同伴回答如下：**

派司　　6-10大牌點，有3張♡套

1♠　　　6-10大牌點，有4張♠套

1NT　　6-10大牌點，沒有高花套，有5張◇套（沒有4張♣套）

2♣　　　6-10大牌點，有5張◇套及4張♣套

2◇　　　6-10大牌點，有6+張◇套

2♡　　　6-10大牌點，有4張♡套

1♠　　　11-14大牌點，有4張♠套

**同伴回答如下：**

派司　　6-10大牌點，有3張♠套

1NT　　6-10大牌點，沒有高花套，有5張◇套（沒有4張♣套）

2♣　　　6-10大牌點，有5張◇套或4張♡套，及有4張♣套

2◇　　　6-10大牌點，有6+張◇套

2♠　　　6-10大牌點，有4張♠套

1NT　　11-14大牌點，沒有高花套

**同伴回答如下：**

派司　　6-10大牌點，有5張◇套或4張高花套，沒有4張♣套

2♣　　　6-10大牌點，有4張♣套

|  |  |
|---|---|
| 2◇ | 6-10大牌點，有6+張◇套 |
| 2♣ | 11-14大牌點，有5+張♣套，沒有4張高花套 |
| 2◇ | 11-14大牌點，有4張♣套，沒有5張♣套，沒有4張高花套 |
| 2♡ | 16-19大牌點，有4張♡套及有5+張♣套 |
| 2♠ | 16-19大牌點，有4張♠套及有5+張♣套 |
| 2NT | 15-19大牌點，4441分配，迫叫 |

**同伴回答3♣作詢問，開叫者再叫如下：**

　　　3◇(♣單張)　3♡(◇單張)　3♠(♡單張)　3NT(♠單張)

|  |  |
|---|---|
| 3♣ | 15-19大牌點，有5+張♣套，沒有高花套 |
| 3◇ | 15-19大牌點，有4張♣套及有5張♣套 |
| 3NT | 束叫成局，通常會有長♣套，如果是強牌最好先叫3♣ |

**1♡**　6-10大牌點，有5+張♡套

**開叫者再叫如下：**

|  |  |
|---|---|
| 1♠ | 11-14大牌點，有4張♠套，亦可能有♡套支持 |
| 1NT | 11-14大牌點，沒有4張♠套，亦沒有♡套支持 |
| 2♣ | 11-14大牌點，有5+張♣套，沒有4張♠套，亦沒有♡套支持 |
| 2◇ | 11-14大牌點，有4張◇套，沒有5張♣套 |
| 2♡ | 11-14大牌點，有3+張♡套支持 |
| 2♠ | 16-19大牌點，有4張♠套及有5+張♣套 |
| 2NT | 15-19大牌點，4441分配，迫叫 |

**同伴回答3♣作詢問，開叫者再叫如下：**

　　3◇(單張♣)、3♡(單張◇)、3♠(單張♡)、3NT(單張♠)

|  |  |
|---|---|
| 3♣ | 15-19大牌點，有5+張♣套，沒有高花套 |
| 3◇ | 15-19大牌點，有4張◇套及有5張♣套 |
| 3♡ | 15-19大牌點，有3+張♡套支持 |

**1♠**　6-11大牌點，有5+張♠套

**開叫者再叫如下：**

|  |  |
|---|---|
| 1NT | 11-14大牌點，沒有♠套支持 |
|  | （開叫者可能有4張♡套，但沒有5張♣套） |
|  | 同伴如再叫2♠表示有8-10大牌點及6+張♠套 |
| 2♣ | 11-14大牌點，有5+張♣套 |
| 2◇ | 11-14大牌點，有4張◇套，沒有5張♣套 |
| 2♡ | 13-14大牌點，有3+張♠套支持 |
|  | （假如同伴只有6-8大牌點，亦可停叫在2♠） |
| 2♠ | 11-12大牌點，有3+張♠套支持 |
| 2NT | 15-19大牌點，4441分配，迫叫 |

**同伴回答3♣作詢問，開叫者再叫如下：**

　　3◇(單張♣)、3♡(單張◇)、3♠(單張♡)、3NT(單張♠)

|  |  |
|---|---|
| 3♣ | 15-19大牌點，有5+張♣套，沒有高花套 |
| 3◇ | 15-19大牌點，有4張◇套及有5張♣套 |
| 3♡ | 16-19大牌點，有4張◇套及有5+張♣套 |
| 3♠ | 15-19大牌點，有3+張♠套支持 |

1NT　6-10大牌點，沒有5張◇套支持，沒有4張高花套，可能有5張♣套
　　　**開叫者再叫如下：**
　　　派司　　11-14大牌點，只有高花套
　　　2♣　　11-14大牌點，沒有4張高花套，有4+張♣套
　　　2◇　　11-14大牌點，有4張◇套，沒有5張♣套
　　　2♡　　16-19大牌點，有4張♡套及有5+張♣套
　　　2♠　　16-19大牌點，有4張♠套及有5+張♣套
　　　2NT　　邀請3NT成局
　　　3♣　　15-19大牌點，沒有4張高花套，有5+張♣套
　　　3◇　　15-19大牌點，沒有4張高花套，有4張◇套及有5張♣套

2♣　　11+大牌點，是「窗口式」詢問叫，要求開叫者回答大牌點及牌型
　　　**開叫者再叫如下：**
　　　2◇　　11-12大牌點
　　　　　　**同伴成局叫法如下：**
　　　　　　2♡　　13+大牌點，是詢問開叫者牌情
　　　　　　　　　**開叫者再叫如下：**
　　　　　　　　　2♠　　表示沒有4張高花（沒有5張♣套）
　　　　　　　　　　　　同伴在開叫者回答2♠後以2NT再問分配
　　　　　　　　　　　　**開叫者再叫如下：**
　　　　　　　　　　　　　　3♣(3-3-3-4)，3◇(3-3-4-3)，
　　　　　　　　　　　　　　3♡(4-4低花，有2張♡)，
　　　　　　　　　　　　　　3♠(4-4低花，有2張♠)
　　　　　　　　　　　　同伴在開叫者回答2♠後叫3♡／3♠，表示有16+大
　　　　　　　　　　　　牌點，5+張♡套／5+張♠套
　　　　　　　　　2NT　　表示有4張高花（沒有5張♣套）
　　　　　　　　　　　　同伴在開叫者回答2NT後有兩種選擇，以3♣問
　　　　　　　　　　　　低花分配或以3◇問高花套
　　　　　　　　　　　　　　同伴以3♣再問分配，開叫者再叫如下：
　　　　　　　　　　　　　　　　3◇(沒有4張低花)，3♡(有4張♣)
　　　　　　　　　　　　　　　　3♠(有4張◇)，3NT(有兩門4張低花)
　　　　　　　　　　　　　　同伴以3◇再問分配，開叫者再叫如下：
　　　　　　　　　　　　　　　　3♡(有4張♡)，3♠(有4張♠)
　　　　　　　　　　　　　　　　3NT(有兩門4張高花)
　　　　　　　　　　　　同伴在開叫者回答2NT後叫3♡／3♠，表示有16+
　　　　　　　　　　　　大牌點，5+張♡套／5+張♠套
　　　　　　　　　3♣　　表示有只5張♣套（沒有4張高花），或兼有4張◇套
　　　　　　　　　　　　兩高花及◇套不是全部有擋張
　　　　　　　　　　　　同伴在開叫者回答3♣後以3◇再問Hxx
　　　　　　　　　　　　（同伴持有4張高花套帶AKQ大牌其中兩張，3◇是問
　　　　　　　　　　　　開叫者3張高花套（其中有一張AKQ中的大牌），如
　　　　　　　　　　　　可考慮高花套7張王牌4-3組合成局。）
　　　　　　　　　　　　**開叫者再叫如下：**
　　　　　　　　　　　　　　3♡表示♡有3張Hxx

　　　　　　　　　3♠表示♠有3張Hxx

　　　　　　　　　3NT表示沒有含大牌的3張高花

　　　　　　　　　同伴在開叫者回答3♣後叫3♡，表示同伴已有♠及◇擋張，問開叫者♡是否有擋叫3NT成合約，開叫者叫如果沒有♡擋叫4♣回應，如同伴再叫4♠，表示有16+大牌點，5+張♠套

　　　　　　　　　同伴在開叫者回答3♣後叫3♠，表示同伴已有♡及◇擋張，問開叫者♠是否有擋叫3NT成合約，開叫者叫如果沒有♠擋叫4♣回應，如同伴再叫4♡，表示有16+大牌點，5+張♡

　　　　　　　　　同伴在開叫者回答3♣後叫3NT，兩高花全部有擋張，3NT可成合約

　　　　3NT　　表示有5張♣套（沒有4張高花），兩高花及◇套都有擋張

3NT　　13-14大牌點，沒有5張花色套，沒有4張高花套，沒有滿貫機會，束叫成局

4♡　　　11-12大牌點，有♡7+張

4♠　　　11-12大牌點，有♠7+張

## 同伴非成局叫法如下：

2♠　　　11-12大牌點，有4張♠套

　　　　**開叫者再叫如下**（有五種回答）：

　　　　（開叫者有11-12大牌點）

　　　　（a）派司表示有3張♠

　　　　（b）2NT表示沒有3張♠，亦沒有5張♣套，即表示♡與◇套　是4-3，3-4或4-4。同伴如有另一門4張套可在三線叫出，否則派司。開叫者選擇派司或高花成局

　　　　（c）3♣表示5+張♣套，沒有3張♠，但可能同時有4張◇套同伴如♣少於兩張，可叫另一門花色（如有4張）或叫3NT

　　　　（d）3♠表示4張♠支持

　　　　（e）3NT表示7+張♣套（作賭叫）

2NT　　11-12大牌點，沒有4張♠，有束叫意圖，沒有5張花色套，有可能有4張♡套，屬平均牌型。開叫者續叫3NT是表示7+張♣套（作賭叫）

3♣　　　11-12大牌點，有5+張♣套

3◇　　　11-12大牌點，有5+張◇套

3♡　　　11-12大牌點，有好的5張或6張♡套

3♠　　　11-12大牌點，有好的5張♠或6張♠套

2♡　　　13-14大牌點，有4張♡套，沒有5+張♣套，但可能還有其他4張套，同伴叫2♠表示有4張♠套，叫2NT表示沒有4張♠套，都是請開叫者表示有沒有其他4張套

## 同伴回答開叫者2♡如下：

2♠ 11+大牌點，有4+張♠套，再問分配
  **開叫者再叫如下：**
  2NT（4441分配，亦有4張♠套，低花是單張），
  3♣（有4張♣），3◇（有4張◇），
  3♡（1-4-4-4分配，♠單張），
  3♠（亦有4張），3NT（3-4-3-3分配）
  同伴在開叫者回答3♣後，可以3◇或3♠再問開叫者該門有沒有擋張去叫3NT成局，同伴在開叫者回答3◇後，可以3♠再問開叫者該門有沒有擋張去叫3NT成局

2NT 11+大牌點，沒有4張♠套，再問分配
  **開叫者再叫如下：**
  3♣（亦有4張♣），3◇（亦有4張◇），
  3♡（1-4-4-4分配，♠單張），3♠（4441分配，低花單張），
  3NT（3-4-3-3分配）
  同伴在開叫者回答3♣後，可以3◇或3♠再問開叫者該門有沒有擋張去叫3NT成局，同伴在開叫者回答3◇後，可以3♠再問開叫者該門有沒有擋張去叫3NT成局

3♣ 16+大牌點，有5+張♣套
3◇ 16+大牌點，有5+張◇套
3♡ 16+大牌點，支持♡有4+張♡
3♠ 16+大牌點，有5+張♠套

2♠ 13-14大牌點，有4張♠套，沒有5張♣套，但可能還有其他4張套，同伴可以叫2NT去詢問有沒有其他4張套
  **同伴接續叫法如下：**
  2NT 11+大牌點，請開叫者表示有沒有其他4張套
    **開叫者再叫如下：**
    3♣（有4張♣），3◇（有4張◇），
    3♡（4-1-4-4分配，♡單張，有雙低花各4張，♣較好），
    3♠（4-1-4-4分配，♡單張，有雙低花各4張，◇較好），
    3NT（4-3-3-3分配）
    同伴在開叫者回答3♣後，可以3◇或3♡再問開叫者該門有沒有擋張去叫3NT成局，同伴在開叫者回答3◇後，可以3♡再問開叫者該門有沒有擋張去叫3NT成局

  3♣ 16+大牌點，有5+張♣套
  3◇ 16+大牌點，有5+張◇套
  3♡ 16+大牌點，有5+張♡套
  3♠ 16+大牌點，支持♠有4+張♠

2NT 15-19大牌點，4441分配
  **同伴再叫3♣問單張**
    **開叫者再叫如下：**
    3◇（單張♣）、3♡（單張◇）、3♠（單張♡）、3NT（單張♠）
    開叫者作回答，同伴可自然地回應

3♣ 表示有13-14大牌點，只有5+張♣套或兼有4張◇套，沒有4張高

花,兩高花 及◇套不是全部有擋張

同伴在開叫者回答3♣後以3◇再問Hxx

（同伴持有4張高花套帶AKQ大牌其中兩張,3◇是問開叫者3張高花套（其中有一張AKQ中的大牌）,如有可考慮高花套7張王牌4-3組合成局。）

### 開叫者再叫如下:

　　3♡表示♡有3張Hxx

　　3♠表示♠有3張Hxx

　　3NT表示沒有含大牌的3張高花

同伴在開叫者回答3♣後叫3♡,表示同伴已有♠及◇擋張,問開叫者♡是否有擋以3NT成合約,開叫者叫如果沒有♡擋叫4♣回應,如同伴再叫4♠,表示有16+大牌點,5+張♠套

同伴在開叫者回答3♣後3♠,表示同伴已有♡及◇擋張,問開叫者♠是否有擋以3NT成合約,開叫者叫如果沒有♠擋叫4♣回應,如同伴再叫4♡,表示有16+大牌點,5+張♡

同伴在開叫者回答3♣後叫3NT,兩高花全部有擋張,3NT可成合約

| | |
|---|---|
| 3◇ | 15-19大牌點,只有5+張♣或兼有4張◇,沒有4張高花,同伴可自然地回應 |
| 3♡ | 16-19大牌點,有4張♡套及有5+張♣套,同伴可自然地回應 |
| 3♠ | 16-19大牌點,有4張♠套及有5+張♣套,同伴可自然地回應 |
| 3NT | 表示有13-14大牌點,有4張♣套或兼有4張◇套,沒有4張高花但雙高花及◇套全部有擋張,同伴可自然地回應 |

| | |
|---|---|
| 2◇ | 5-7大牌點,有一個6+張高花套 |

### 開叫者再叫如下:

| | |
|---|---|
| 2♡ | 成局沒有希望,如果同伴所持的是♡套,請同伴派司,要是同伴所持的是♠套,則請同伴接叫2♠作更正 |
| 2♠ | 有♡支持,如果同伴所持的是♠套,可以叫派司,要是同伴所持的是♡套,可考慮叫4♡成局 |
| 3♡ | 有♠支持,如果同伴所持的是♡套,可以叫派司,要是同伴所持的是♠套,可考慮叫4♠成局 |
| 2NT | 是強牌,用2NT來問牌,迫叫成局: |

### 同伴回答如下:

| | |
|---|---|
| 3♣ | 其他花色有單張或缺門 |

　　開叫者以3◇詢問,同伴回答如下:

| | |
|---|---|
| 3♡ | 表示6+張的♡套及有單張, |
| 3♠ | 表示6+張♠套及有單張, |
| 3NT | 表示6+張♡套及有缺門, |
| 4♣ | 表示6+張♠套及有缺門 |

| | |
|---|---|
| 3◇ | 極弱牌,只有5大牌點,開叫者再叫3♡後,請同伴派司 或 叫3♠更正 |
| 3♡ | 有優質6+張的♡套 |
| 3♠ | 有優質6+張的♠套 |

| | |
|---|---|
| 2♡ | 13-15大牌點,有5+張♡套,♡套最好是優質5張花套有AKQ其中2張或有A或K帶頭6+張花套 |

**開叫者再叫如下：**

| | |
|---|---|
| 2♠ | 11-14大牌點，沒有3張♡支持，有4張♠套 |
| 2NT | 11-14大牌點，沒有3張♡支持，沒有4張♠套，沒有5+張♣套 |
| 3♣ | 11-14大牌點，沒有3張♡支持，有5+張♣套 |
| 3♦ | 11-14大牌點，沒有3張♡支持，沒有4張♠套，有4張♦套 |
| 3♡ | 有3張♡支持，可以開始扣叫，可試探滿貫 |
| 3♠ | 15+大牌點，有4張♠套及有5+張♣套 |
| 3NT | 15+大牌點，沒有3張♡支持 |
| 4♡ | 成局，有3張♡支持，低限 |

（假如同伴有5-5高花，先叫2♠，待開叫者再叫，再跳叫至4♡）

2♠　12-15大牌點，有5+張♠套，♠套最好是優質5張花套有AKQ其中2張或有A
　　或K帶頭6+張花套

**開叫者再叫如下：**

| | |
|---|---|
| 2NT | 11-14大牌點，沒有3張♠支持 ，沒有4張♡套，沒有5+張♣套 |
| 3♣ | 11-14大牌點，沒有3張♠支持，有4+張♣套 |
| 3♦ | 11-14大牌點，沒有3張♠支持，有4張♦套 |
| 3♡ | 11-14大牌點，沒有3張♠支持，有4張♡套 |
| 3♠ | 有3張♠支持，可以開始扣叫，可試探滿貫 |
| 4♡ | 15+大牌點，有4張♡套及有5+張♣套 |
| 3NT | 15+大牌點，沒有3張♠支持 |
| 4♠ | 成局，有3張♠支持，低限 |

2NT　15+大牌點，沒有5張花色套，迫叫成局

**開叫者再叫如下：**

| | |
|---|---|
| 3♣ | 詢問高花，尋找4-4配合 |

　　　　**同伴再叫如下：**

　　　　　　　3♦(沒有高花套)，3♡(有4張♡套)，
　　　　　　　3♠(有4張♠套)，3NT(有雙高花套)

| | |
|---|---|
| 3♦ | 沒有4張高花，4張♦套，可能有5+張♣套 |
| 3♡ | 16-19大牌點，有4張♡套及有5+張♣套 |
| 3♠ | 16-19大牌點，有4張♠套及有5+張♣套 |
| 3NT | 沒有4張高花，沒有5張♣套，可能有4-4雙低花套 |

3♣　7-10大牌點，有6+張♣套，沒有4張或5張高花套。開叫者派司或叫3NT或
　　叫其他花色套

3♦／3♡　此3線「花色支持詢問」叫，表示同伴有16+大牌點，並且該所叫花色
／3♠　有5+張並在AKQ有至少其中2張大牌，詢問開叫者對該花色套的支持。
／4♣　詳情見第四章「雙劍合壁」

3NT　13-15大牌點，4333分配

　　　**開叫者再叫**　　派司：成局

# 2.　開叫1◇及回應

11-19大牌點。花色套至少有5張◇套。沒有單一4張高花但可以有雙4-4高花套

## 答叫　　說明

派司　少於 6大牌點，無成局希望

1♡　　5-8大牌點，有5+張♡套

**開叫者再叫如下：**

| | |
|---|---|
| 派司 | 11-14大牌點，5332分配，有2張♡套支持 |
| 1NT | 11-14大牌點，沒有2張♡套支持 |
| 2♣ | 11-14大牌點，有4+張♣套，亦沒有3張♡套支持 |
| 2◇ | 11-14大牌點，有6+張◇套 |
| 2♡ | 11-14大牌點，有3+張♡套支持 |
| 2NT | 15-17大牌點，5332分配 |
| 3♣ | 15+大牌點，有4+張♣套 |
| 3◇ | 15+大牌點，有6+張◇套 |
| 3♡ | 15+大牌點，有3+張♡套支持 |
| 3♠ | 15+大牌點，4450分配 |
| 3NT | 18-19大牌點，5332分配 |

1♠　　5-8大牌點，有5+張♠套

**開叫者再叫如下：**

| | |
|---|---|
| 派司 | 11-14大牌點，5332分配，有2張♠套支持 |
| 1NT | 11-14大牌點，沒有2張♠套支持 |
| 2♣ | 11-14大牌點，有4+張♣套，亦沒有3張♠套支持 |
| 2◇ | 11-14大牌點，有6+張◇套 |
| 2♠ | 11-14大牌點，有3+張♠套支持 |
| 2NT | 15-17大牌點，5332分配 |
| 3♣ | 15+大牌點，有4+張♣套 |
| 3◇ | 15+大牌點，有6+張◇套 |
| 3♡ | 15+大牌點，4-4-5-0分配 |
| 3♠ | 15+大牌點，有3+張♠套支持 |
| 3NT | 18-19大牌點，5332分配 |

1NT　　6-10大牌點，沒有3張◇套支持

**開叫者再叫如下：**

| | |
|---|---|
| 派司 | 11-14 大牌點，5332分配 |
| 2♣ | 11-14大牌點，有4+張♣套 |
| 2◇ | 11-14大牌點，6張◇套 |
| 2♡ | 11-14大牌點，4-4-5-0分配 |
| 2♠ | 15+大牌點，4-4-5-0分配 |
| 2NT | 15-17大牌點，5332分配 |
| 3♣ | 15+大牌點，有4+張♣套 |

　　　　3◇　　　15+大牌點，6+張◇套
　　　　3NT　　18-19大牌點，5332分配

2♣　　9+大牌點，是「窗口式」詢問叫，要求開叫者回答大牌點及牌型

　　　**開叫者再叫如下：**
　　　2◇　　　11-14大牌點，有5張或6張◇套(包括降級之7張套)
　　　　　　　　　　如同伴之前有派司過，同伴回答如下：
　　　　　　　　派司　　9-10大牌點，有3張◇支持
　　　　　　　　2♡　　　9-10大牌點，有5+張♡套
　　　　　　　　2♠　　　9-10大牌點，有5+張♠套
　　　　　　　　2NT　　9-10大牌點，沒有5張高花套，亦沒有3張◇支持
　　　　　　　　3♣　　　9-10大牌點，有5+張♣套

　　　　　　**如同伴之前沒有派司過，同伴回答如下：**
　　　　　　2♡　　　9-12大牌點，有5+張♡套
　　　　　　2♠　　　9-12大牌點，有5+張♠套
　　　　　　2NT　　12+大牌點，可能有3張◇支持，或有4張♣套，是詢問叫
　　　　　　　　　**開叫者再叫如下：**
　　　　　　　　　3♣　　　11-14 大牌點，有4+張♣套，沒有單張或缺門
　　　　　　　　　3◇　　　11-12 大牌點，有5+張◇套
　　　　　　　　　3♡　　　11-14大牌點，沒有4+張♣套，♡套有擋張
　　　　　　　　　3♠　　　11-14大牌點，沒有4+張♣套，♠套有擋張
　　　　　　　　　3NT　　13-14 大牌點，牌型是5332或6322，沒有單張
　　　　　　　　　4♣　　　13-14 大牌點，有4+張♣套，有單張或缺門
　　　　　　　　　4◇　　　13-14 大牌點，有6+張♣套，有單張或缺門
　　　　　　3♣　　　9-12大牌點，有5+張♣套
　　　　　　3◇　　　14+大牌點，問♣擋。有4-4高花，如開叫者有♣擋叫3NT。
　　　　　　　　　　如沒有♣擋叫好的3張高花(Hxx或HHx)，以作成局。
　　　　　　3♡　　　16+大牌點，有5張♠套，迫叫成局
　　　　　　3♠　　　16+大牌點，有5張♠套，迫叫成局
　　　　　　3NT　　束叫成局

　　　　2♡　　　11-21大牌點，有雙4張高花套，即4-4-5-0分配
　　　　　　　**同伴回答如下：**
　　　　　　2♠　　　9-11大牌點，對開叫者3門花色套未能配合，要求選擇
　　　　　　　　　　2NT或3NT
　　　　　　2NT　　9+大牌點，對開叫者3門花色套必有一門能配合，詢問
　　　　　　　　　　叫
　　　　　　　　　**開叫者再叫如下：**
　　　　　　　　　3♣　　　11-14大牌點，4-4-5-0分配
　　　　　　　　　3◇　　　15-17大牌點，4-4-5-0分配
　　　　　　　　　3♡　　　18-19大牌點，4-4-5-0分配
　　　　　　　　　3♠　　　20-21大牌點，4-4-5-0分配
　　　　　　　　　同伴得知訊息後，可叫至成局。如所叫未成局，是邀請成
　　　　　　　　　局。如所叫是♣套，則有滿貫興趣去探索
　　　　　　3♣　　　12-14 大牌點，對開叫者3門花色套未能配合，

**開叫者再叫如下：**

3◇　　11-12大牌點，同伴可選擇派司，4-3高花合約或
　　　3NT成局

3NT　　13+大牌點，以NT成局

3NT　15-17大牌點，對開叫者3門花色套未能配合，束叫成局

2♠　15-19大牌點，通常是有5張♣套及4張♣套

（如果有5-5雙低花及16-21大牌點是開叫2◇）

**同伴回答如下：**

2NT　繼續再詢問牌力及分配

**開叫者再叫如下：**

3♣　　18-19大牌點，5422分配

3◇　　18-19大牌點，5431分配

3♡　　15-17大牌點，5431分配，♡套單張

3♠　　15-17大牌點，5431分配，♠套單張

3NT　　15-17大牌點，5422分配

3♣　9-12大牌點，有4+張♣套

3♡　9+大牌點，有5+張♡套

3♠　9+大牌點，有5+張♠套

3NT　束叫成局

4♣　13+大牌點，有4+張♣套，同意♣作王牌，有滿貫興趣

4◇　13+大牌點，有3+張♣套，同意♣作王牌，有滿貫興趣

2NT　15-19大牌點，有5張◇套，沒有4張♣套

**同伴回答如下：**

3♣　要探索3NT，詢問開叫者是否有弱門

**開叫者再叫如下：**

3◇　　15-19大牌點，♣套是弱門

3♡　　15-19大牌點，♡套是弱門

3♠　　15-19大牌點，♠套是弱門

3NT　　15-19大牌點，沒有弱門

3♡　9+大牌點，有5張♡套

3♠　9+大牌點，有5張♠套

3NT　束叫成局

4◇　13+大牌點，有3+張◇套，同意◇作王牌，有滿貫興趣

3♣　15+大牌點，6+張◇套，♣套單張或缺門

3◇　15+大牌點，6+張◇套，沒有單張或缺門

3♡　15+大牌點，6+張◇套，♡套單張或缺門

3♠　15+大牌點，6+張◇套，♠套單張或缺門

3NT　11-14大牌點，◇套有7張，有AKQ中2張大牌，並且在其他花套最
　　　少有一進手張

2◇　加一支持，是表示0-6大牌點，3或4張王牌支持，沒有5張高花

**開叫者再叫如下：**

派司　11-14大牌點

|  |  |
|---|---|
| 2♡ | 15-17大牌點，4-4-5-0分配 |
| 2♠ | 18-21大牌點，4-4-5-0分配 |
| 2NT | 15-17大牌點，5332分配 |
| 3♣ | 15+大牌點，有4+張♣套 |
| 3◇ | 15-17大牌點，邀請成局 |
| 3NT | 束叫成局 |

2♡　13-15大牌點，有5+張♡套，♡套最好是優質5張花套有AKQ其中2張或有A或K帶頭6+張花套

**開叫者再叫如下：**

|  |  |
|---|---|
| 2♠ | 11-14大牌點，沒有3張♡支持，♠套有擋張，♣套沒有擋張 |
| 2NT | 11-14大牌點，沒有3張♡支持，♠套及♣套有擋張 |
| 3♣ | 11-14大牌點，沒有3張♡支持，有4+張♣套 |
| 3◇ | 11-14大牌點，沒有3張♡支持，有6+張◇套 |
| 3♡ | 15+大牌點，有3張♡支持，可以開始作扣叫 |
| 3♠ | 15+大牌點，4-4-5-0分配 |
| 3NT | 15+大牌點，沒有3張♡支持，5332分配 |
| 4♣ | 15+大牌點，有4+張♣套 |
| 4◇ | 15+大牌點，有4+張◇套 |
| 4♡ | 11-14大牌點，有3+張♡支持，成局 |

2♠　13-15大牌點，5+張♠套，♠套最好是優質5張花套有AKQ其中2張或有A或K帶頭6+張花套

**開叫者再叫如下：**

|  |  |
|---|---|
| 2NT | 11-14大牌點，沒有3張♠支持，♡套及♣套有擋張 |
| 3♣ | 11-14大牌點，沒有3張♠支持，有4+張♣套 |
| 3◇ | 11-14大牌點，沒有3張♠支持，有6+張◇套 |
| 3♡ | 15+大牌點，4-4-5-0分配 |
| 3♠ | 15+大牌點，有3+張♠支持，可以開始作扣叫 |
| 3NT | 15+大牌點，沒有3張♠支持，5332分配 |
| 4♣ | 15+大牌點，沒有3張♠支持，有4+張♣套 |
| 4◇ | 15+大牌點，沒有3張♠支持，有4+張◇套 |
| 4♠ | 11-14大牌點，有3張♠支持，成局 |

2NT　7-12 大牌點，有4張◇支持

**開叫者再叫如下：**

3♣　　15-17大牌點

　　　**同伴再叫如下：**

　　　3◇　　7-8 大牌點
　　　　　　開叫者要考慮應否以3◇作束叫
　　　3NT　9-12 大牌點

3◇　　11-14大牌點
　　　同伴如果有7-10大牌點時，要考慮應否以3◇作束叫

3♡　　11-14大牌點，4-4-5-0分配

> 同伴考慮是否以3NT或5◇成局，如果有7-8大牌點時，要考慮應否以4◇作束叫

　　3♠　　　15+大牌點，4-4-5-0分配
　　　　　　同伴考慮是否以3NT或5◇成局

　　3NT　　18-19大牌點，5332分配

3♣／3♡ 此3線「花色支持詢問」叫，表示同伴有12+大牌點，有4張◇套支持，並且
／3♠　　該所叫3線花色有5+張並在AKQ有至少其中2張大牌，詢問開叫者對該花色套的支持。詳情見第四章「雙劍合璧」

3◇　　加二支持，7-9大牌點，有3張◇套支持

**開叫者再叫如下：**
　　派司　　11-14大牌點
　　3♡　　　15-17大牌點，4-4-5-0分配
　　3♠　　　18-21大牌點，4-4-5-0分配
　　3NT　　束叫成局

3NT　13-15大牌點，4333分配，3張◇套
　　**開叫者再叫**　　派司：成局

# 3. 開叫1♡及回應

開叫者有11-19大牌點，至少有5張♡套。如有2個高花套，先開叫較長的，如有2個高花等長時，先開♠套。

## 答叫    說明

派司    少於 6大牌點，無成局希望

1♠    6-8大牌點，4+張♠套

1NT    6-10大牌點，沒有3張♡套支持，沒有5張高花套，也沒有高於9大牌點的雙花套（5-4 或以上的）

**開叫者再叫如下：**

派司    11-14 大牌點，5332分配

2NT    15-17 大牌點，5332分配

3NT    18-19 大牌點，5332分配

2♡    11-14大牌點，6張或好的5張♡套

3♡    15-19大牌點，6張或好的5張♡套

2線新花2♣／2♢／2♠：11-14大牌點，有4張花套

3線新花3♣／3♢／3♠：15-19大牌點，有4+張花套

2♣    9+大牌點，包括有9+大牌點及3+張王牌支持，9-12大牌點及5張♠套，12+大牌點及5-4雙花色套，9+大牌點及單一低花套等組合，是「窗口式」詢問叫，要求開叫者回答大牌點及牌型

**開叫者再叫如下：**

2♢    11-14大牌點，低限，有5張♡套

如同伴之前沒有派司過，同伴回答如下：

2♡    9-10大牌點，有3張♡支持

2♠    9-10大牌點，有5+張♠套

2NT    9-10大牌點，沒有5張高花套，亦沒有3張♠支持

3♣    9-10大牌點，5+張♣套

3♢    9-10大牌點，5+張♢套

**如同伴之前沒有派司過，同伴回答如下：**

2♡    9-12大牌點，有3張♡支持，但當開叫者不是低限11-14大牌點時，或者牌力因同伴王牌上有支持而升值（有單張或缺門），可以借叫一門新花色或2NT，尋找支持嘗試成局 詳情見第五章「劍中有劍」

2♠    9-12大牌點，有5+張♠套

2NT    12+大牌點，同伴會有4張花套亦可能有3張♡支持，要探索開叫者是否有第2花色套

**開叫者再叫如下：**

3♣    11-14大牌點，有4張♣套

3♢    11-14大牌點，有4張♢套

3♡    11-14大牌點，5332分配

|   | 3♠ | 11-14大牌點,有4張♠套 |
|---|---|---|
|   | 4♣ | 11-14大牌點,5+張♣套,要求選擇♡套或♣套 |
|   | 4◇ | 11-14大牌點,5+張◇套,要求選擇♡套或◇套 |

要注意選擇5-3或4-4分配作王牌的原則

| 3♣ | 9-12大牌點,5+張♣套 |
|---|---|
| 3◇ | 9-12大牌點,5+張◇套 |
| 3♡ | 15+大牌點,有3或4張♡支持,迫叫成局,有試探滿貫興趣,可以開始作扣叫 |
| 3♠ | 16+大牌點,有5張♠套,迫叫成局 |
| 3NT | 束叫成局 |
| 4♡ | 13-14大牌點,有3+張♡支持,束叫成局 |

2♡　11-14大牌點,有6張♡套 (包括降級之7張套)

**同伴回答如下:**

| 2♠ | 9-11大牌點,有5+張♠套或 12+大牌點有4張♠套 |
|---|---|
|   | (如同伴之前派司過是 5+張♠套及有9-10大牌點) |
| 2NT | 同伴會有4張花套亦可能有3張♡支持,要探索開叫者是否有第2花色套 |

**開叫者再叫如下:**

|   | 3♣ | 11-14大牌點,有4張♣套 |
|---|---|---|
|   | 3◇ | 11-14大牌點,有4張◇套 |
|   | 3♡ | 11-14大牌點,6331或6322分配 |
|   | 3♠ | 11-14大牌點,有4張♠套 |
|   | 4♣ | 11-14大牌點,5+張♣套,要求選擇♡套或♣套 |
|   | 4◇ | 11-14大牌點,5+張◇套,要求選擇♡套或◇套 |

要注意選擇5-3或4-4分配作王牌的原則

| 3♣ | 9-12大牌點,5+張♣套 |
|---|---|
| 3◇ | 9-12大牌點,5+張◇套 |
| 3♡ | 15+大牌點,有3或4張♡支持,迫叫成局,有試探滿貫興趣,可以開始作扣叫 |
| 3♠ | 16+大牌點,有5張♠套,迫叫成局 |
| 3NT | 束叫成局 |
| 4♡ | 13-14大牌點,有3+張♡支持,束叫成局 |

2♠　15-17大牌點,有5張♡套

**同伴回答如下:**

| 2NT | 同伴會有4張花套亦可能有3張♡支持,要探索開叫者是否有第2花色套 |
|---|---|

**開叫者再叫如下:**

|   | 3♣ | 15-17大牌點,有4張♣套 |
|---|---|---|
|   | 3◇ | 15-17大牌點,有4張◇套 |
|   | 3♡ | 15-17大牌點,5332分配 |
|   | 3♠ | 15-17大牌點,有4張♠套 |
|   | 4♣ | 15-17大牌點,5+張♣套,要求選擇♡套或♣套 |
|   | 4◇ | 15-17大牌點,5+張◇套,要求選擇♡套或◇套 |

要注意選擇5-3或4-4分配作王牌的原則

3♣　　9-12大牌點，5+張♣套

3◇　　9-12大牌點，5+張◇套

3♡　　13+大牌點，有3或4張♡支持，迫叫成局，有試探滿貫興趣，可以開始作扣叫

3♠　　16+大牌點，有5張♠套，迫叫成局

3NT　束叫成局

4♡　　11-14大牌點，有3+張♡支持，束叫成局

2NT　18-19 大牌點，有5張♡套

**同伴回答如下：**

3♣　　同伴會有4張花套亦可能有3張♡支持，要探索開叫者是否有第2花色套

**開叫者再叫如下：**

3◇　　　18-19大牌點，有4張◇套

3♡　　　18-19大牌點，5332分配

3♠　　　18-19大牌點，有4張♠套

4♣　　　18-19大牌點，4+張♣套

4◇　　　18-19大牌點，4+張◇套，要求選擇♡套或◇套

3♡　　13+大牌點，有3或4張♡支持，迫叫成局，有試探滿貫興趣，可以開始作扣叫

3♠　　16+大牌點，有5張♠套，迫叫成局

3NT　束叫成局

4♡　　束叫成局

3♣　　15+大牌點，6+張♡套，♣套單張或缺門

3◇　　15+大牌點，6+張♡套，◇套單張或缺門

3♡　　15+大牌點，6+張♡套，沒有單張或缺門

3♠　　15+大牌點，6+張♡套，♠套單張或缺門

3NT　11-14大牌點，♡套有7張，有AKQ中2張大牌，並且在其他花套最少有一進手張

4♡　　8+張♡套（花套並非堅強，並且沒有足夠9磴牌力開將2♣）

2◇　13-15大牌點，有5+張♡套，可能有3張♠支特，◇套最好是優質5張花套有AKQ其中2張或有A或K帶頭6+張花套

**開叫者再叫如下：**

2♡　　11-14大牌點，有6+張♡套

2♠　　11-14大牌點，有4+張♠套

2NT　11-14大牌點，沒有3張◇支持，低限，有5張♡套

3♣　　11-14大牌點，有4+張♣套

3◇　　11-14大牌點，有3+張◇套支持

3♡　　15+大牌點，有6+張♡套

3♠　　15+大牌點，有4+張♠套

3NT　15+大牌點，有5張♡套，5332分配

4♣　　15+大牌點，有4+張♣套

4◇　　　　15+大牌點,有3+張◇套,有試探滿貫興趣,可以開始作扣叫
4♡　　　　15+大牌點,有7+張♡套

2♡　　加一支持,是表示0-6大牌點4張王牌或5-8大牌點3張王牌花色支持
　　　但當開叫者不是低限11-14大牌點時,或者牌力因同伴王牌上有支持而升
　　　值(有單張或缺門),可以借叫一門新花色或2NT,尋找支持嘗試成局,詳
　　　情見第五章「劍中有劍」

2♠　　13-15大牌點,5+張♡套,可能有3張♡支持,♠套最好是優質5張花套有
　　　AKQ其中2張或有A或K帶頭6+張花套

**開叫者再叫如下:**

2NT　　　11-14大牌點,沒有3張♠支持,低限,有5張♡套
3♣　　　　11-14大牌點,沒有3張♠支持,有4+張♣套
3◇　　　　11-14大牌點,沒有3張♠支持,有4+張◇套
3♡　　　　11-14大牌點,有6+張♡套
3♠　　　　15+大牌點,有3+張♠支持,有試探滿貫興趣,可以開始作扣叫
3NT　　　15+大牌點,沒有3張♠支持,有5張♡套,5332分配
4♣　　　　15+大牌點,沒有3張♠支持,有4+張♣套
4◇　　　　15+大牌點,沒有3張♠支持,有4+張◇套
4♡　　　　15+大牌點,有7+張♡套

2NT　　7-12 大牌點,有4張♡支持

**開叫者再叫如下:**

3♣　　　　15-17總共點(總共點=大牌點+分配點)

　　　　　　**同伴再叫如下:**

　　　　　　3◇　　　7-8 總共點

　　　　　　　　　　開叫者能再以總共點作評估是否要停在3♡

　　　　　　3♡　　　9-10 總共點
　　　　　　3♠　　　11+總共點
　　　　　　4♣　　　5+張♣
　　　　　　4◇　　　5+張◇

3◇　　　　11-12總共點

　　　　　　**同伴再叫如下:**

　　　　　　3♡　　　7-8總共點

　　　　　　　　　　開叫者能再以總共點作評估是否要停在3♡

　　　　　　3♠　　　9-10總共點
　　　　　　3NT　　11+總共點
　　　　　　4♣　　　5+張♣
　　　　　　4◇　　　5+張◇

3♡　　　　13-14總共點

　　　　　　**同伴再叫如下:**

　　　　　　派司　　7-8總共點 (同伴再以總共點作評估是否要停在3♡)
　　　　　　3NT　　9+總共點
　　　　　　4♣　　　有5+張♣套

|  |  |  |
|---|---|---|

4◇　　有5+張◇套

3♠　　15+大牌點，4450分配

3NT　　18+總共點

4♣／4◇　　扣叫，有試探滿貫興趣

3♣／3◇／3♠　此3線「花色支持詢問」叫，表示同伴有12+大牌點，有4張♡套支持，並且該所叫3線花色有5+張並在AKQ有至少其中2張大牌，詢問開叫者對該花色套的支持。詳情見第四章「雙劍合璧」

3♡　　加二支持，0-6大牌點，有5張花色支持

3NT　　13-15大牌點，4333分配，3張♡套

**開叫者再叫**　　派司: 成局

4♡　　加三支持，是束叫，有時可能是策略性提前犧牲。開叫者通常是派司，除非是極強的牌，開叫者可用RKCB試探滿貫

# 4. 開叫1♠及回應

開叫者有11-19大牌點，至少有5張♠套。如有2個高花套，先開叫較長的，如有2個高花等長時，先開♠套。

## 答叫 說明

派司 少於6大牌點，無成局希望

1NT 6-10大牌點，沒有3張♠套支持

**開叫者再叫如下：**

派司 11-14 大牌點，5332分配

2NT 15-17 大牌點，5332分配

3NT 18-19 大牌點，5332分配

2♠ 11-14大牌點，6張或好的5張♠套

3♠ 15-19大牌點，6張或好的5張♠套

2線新花2♣／2♢／2♡：11-14大牌點，有4張花套

3線新花3♣／3♢／3♡：15-19大牌點，有4+張花套

2♣ 9+大牌點，包括有9+大牌點及3+張王牌支持，9-12大牌點及5張♡套，12+大牌點及5-4雙花色套，9+大牌點及單一低花套等組合，是「窗口式」詢問叫，要求開叫者回答大牌點及牌型

**開叫者再叫如下：**

2♢ 11-14大牌點，低限，有5張♠套

如同伴之前沒有派司過，同伴回答如下：

2♡ 9-10大牌點，有5+張♡套

2♠ 9-10大牌點，有3張♠支持

2NT 9-10大牌點，沒有5張高花套，亦沒有3張♠支持

3♣ 9-10大牌點，5+張♣套

3♢ 9-10大牌點，5+張♢套

**如同伴之前沒有派司過，同伴回答如下：**

2♡ 9-12大牌點，有5+張♡套

2♠ 9-12大牌點，有3張♠支持，但當開叫者不是低限11-14大牌點時，或者牌力因同伴王牌上有支持而升值（有單張或缺門），可以借叫一門新花色或2NT，尋找支持嘗試成局 詳情見第五章「劍中有劍」

2NT 12+大牌點，同伴會有4張花套亦可能有3張♠支持，要探索開叫者是否有第2花色套

**開叫者再叫如下：**

3♣ 11-14大牌點，有4+張♣套

3♢ 11-14大牌點，有4+張♢套

3♡ 11-14大牌點，有4+張♡套

3♠ 11-14大牌點，5332分配

4♣ 11-14大牌點，5+張♣套，要求選擇♠套或♣套

        4◇      11-14大牌點，5+張◇套，要求選擇♣套或◇套

        4◇      11-14大牌點，5+張◇套，要求選擇♠套或♡套

      要注意選擇5-3或4-4分配作王牌的原則

  3♣     9-12大牌點，5+張♣套

  3◇     9-12大牌點，5+張◇套

  3♡     16+大牌點，有5張♡套，迫叫成局

  3♠     15+大牌點，有3或4張♠支持，迫叫成局，有試探滿貫興趣，可以開始作扣叫

  3NT   束叫成局

  4♠     13-14+大牌點，有3+張♠支持，束叫成局

2♡    15-17大牌點，有5張♠套

**同伴回答如下：**

  2NT   同伴會有4張花套亦可能有3張♠支持，要探索開叫者是否有第2花色套

    **開叫者再叫如下：**

      3♣     15-17大牌點，有4張♣套

      3◇     15-17大牌點，有4張◇套

      3♡     15-17大牌點，有4張♡套

      3♠     15-17大牌點，5332分配

      4♣     15-17大牌點，5+張♣套，要求選擇♠套或♣套

      4◇     15-17大牌點，5+張◇套，要求選擇♠套或◇套

      4♡     15-17大牌點，5+張♡套，要求選擇♠套或♡套

      要注意選擇5-3或4-4分配作王牌的原則

  3♣     9-12大牌點，5+張♣套

  3◇     9-12大牌點，5+張◇套

  3♡     16+大牌點，有5張♡套，迫叫成局

  3♠     13+大牌點，有3或4張♠支持，迫叫成局，有試探滿貫興趣，可以開始作扣叫

  3NT   束叫成局

  4♠     束叫成局

2♠    11-14大牌點，有6張♠套（包括降級之7張套）

**同伴回答如下：**

  2NT   同伴會有4張花套亦可能有3張♠支持，要探索開叫者是否有第2花色套

    **開叫者再叫如下：**

      3♣     11-14大牌點，有4張♣套

      3◇     11-14大牌點，有4張◇套

      3♡     11-14大牌點，有4張♡套

      3♠     11-14大牌點，6331或6322分配

      4♣     11-14大牌點，4+張♣套，要求選擇♠套或♣套

      4◇     11-14大牌點，5+張◇套，要求選擇♠套或◇套

      4♡     11-14大牌點，5+張♡套，要求選擇♠套或♡套

      要注意選擇5-3或4-4分配作王牌的原則

| | | |
|---|---|---|
| | 3♣ | 9-12大牌點，5+張♣套 |
| | 3♦ | 9-12大牌點，5+張♦套 |
| | 3♡ | 16+大牌點，有5張♡套，迫叫成局 |
| | 3♠ | 15+大牌點，有3或4張♠支持，迫叫成局，有試探滿貫興趣，可以開始作扣叫 |
| | 3NT | 束叫成局 |
| | 4♠ | 13-14大牌點，有3+張♠支持，束叫成局 |

2NT　18-19 大牌點，有5張♠套

**同伴回答如下：**

3♣　同伴會有4張花套亦可能有3張♠支持，要探索開叫者是否有第2花色套

**開叫者再叫如下：**

| | | |
|---|---|---|
| | 3♦ | 18-19大牌點，有4張♦套 |
| | 3♡ | 18-19大牌點，有4張♡套 |
| | 3♠ | 18-19大牌點，5332分配 |
| | 4♣ | 18-19大牌點，有4+張♣套 |
| | 4♦ | 18-19大牌點，5+張♦套，要求選擇♠套或♦套 |
| | 4♡ | 18-19大牌點，5+張♡套，要求選擇♠套或♡套 |
| | 4♠ | 7張♠套 |

3♡　16+大牌點，有5張♡套，迫叫成局

3♠　13+大牌點，有3或4張♠支持，迫叫成局，有試探滿貫興趣，可以開始作扣叫

3NT　束叫成局

4♠　束叫成局

3♣　15+大牌點，6+張♠套，♣套單張或缺門

3♦　15+大牌點，6+張♠套，♦套單張或缺門

3♡　15+大牌點，6+張♠套，♡套單張或缺門

3♠　15+大牌點，6+張♠套，沒有單張或缺門

3NT　11-14大牌點，♠套有7張，有AKQ中2張大牌，並且在其他花套最少有一進手張

4♠　8+張♠套（花套並非堅強，並且沒有足夠9磴牌力開將2♣）

2♦　13-15大牌點，有5+張♦套，可能有3張♠支特，♦套最好是優質5張花套有AKQ其中2張或有A或K帶頭6+張花套

**開叫者再叫如下：**

2♡　11-14大牌點，有4+張♡套

2♠　11-14大牌點，有6+張♠套

2NT　11-14大牌點，沒有3張♦支持，低限，有5張♠套

3♣　11-14大牌點，有4+張♣套

3♦　11-14大牌點，有3+張♦套支持

3♡　15+大牌點，有4+張♡套

3♠　15+大牌點，有6+張♠套

3NT　15+大牌點，有5張♠套，5332分配

4♣　15+大牌點，有4+張♣套

|  |  |  |
|---|---|---|
| | 4◇ | 15+大牌點,有3+張◇套,有試探滿貫興趣,可以開始作扣叫 |
| | 4♠ | 15+大牌點,有7+張♠套 |
| 2♡ | | 13-15大牌點,5+張♡套,可能有3張♠支特,♡套最好是優質5張花套有 |

AKQ其中2張或有A或K帶頭6+張花套

**開叫者再叫如下:**

| | |
|---|---|
| 2♠ | 11-14大牌點,沒有3張♡支持,6+張♠套 |
| 2NT | 11-14大牌點,沒有3張♡支持,低限,有5張♠套 |
| 3♣ | 11-14大牌點,沒有3張♡支持,有4+張♣套 |
| 3◇ | 11-14大牌點,沒有3張♡支持,有4+張◇套 |
| 3♡ | 有3+張♡支持,有試探滿貫興趣,可以開始作扣叫 |
| 3♠ | 15+大牌點,有6+張♠套 |
| 3NT | 15+大牌點,沒有3張♡支持,有5張♠套,5332分配 |
| 4♣ | 15+大牌點,沒有3張♡支持,有4+張♣套 |
| 4◇ | 15+大牌點,沒有3張♡支持,有4+張◇套 |
| 4♡ | 11-14大牌點,有3+張♡套支持 |
| 4♠ | 15+大牌點,有7+張♠套 |

**2♠** 加一支持,是表示0-6大牌點4張王牌或5-8大牌點3張王牌花色支持
但當開叫者不是低限11-14大牌點時,或者牌力因同伴王牌上有支持而升
值(有單張或缺門),可以借叫一門新花色或2NT,尋找支持嘗試成局,詳
情見第五章「劍中有劍」

**2NT** 7-12 大牌點,有4張♠支持

**開叫者再叫如下:**

| | |
|---|---|
| 3♣ | 15-17總共點(總共點=大牌點+分配點) |

    **同伴再叫如下:**

| | | |
|---|---|---|
| | 3◇ | 7-8 總共點 |
| | | 開叫者能再以總共點作評估是否要停在3♠ |
| | 3♡ | 9-10 總共點 |
| | 3♠ | 11+總共點 |
| | 4♣ | 有5+張♣套 |
| | 4◇ | 有5+張◇套 |
| | 4♡ | 有5+張♡套 |

| | |
|---|---|
| 3◇ | 11-12總共點 |

    **同伴再叫如下:**

| | | |
|---|---|---|
| | 3♡ | 7-8總共點 |
| | | 開叫者能再以總共點作評估是否要停在3♠ |
| | 3♠ | 9-10總共點 |
| | | 開叫者能再以總共點作評估是否要停在3♠ |
| | 3NT | 11+總共點 |
| | 4♣ | 有5+張♣套 |
| | 4◇ | 有5+張◇套 |
| | 4♡ | 有5+張♡套 |

| | |
|---|---|
| 3♡ | 13-14總共點 |

**同伴再叫如下：**

| | |
|---|---|
| 3♠ | 7-8總共點 |
| 3NT | 9+總共點 |
| 4♣ | 有5+張 ♣套 |
| 4♢ | 有5+張 ♢套 |
| 4♡ | 有5+張 ♡套 |

| | |
|---|---|
| 3♠ | 15+大牌點，4450分配 |
| 3NT | 18+大牌點 |
| 4♣／4♢／4♡ | 扣叫，有試探滿貫興趣 |

| | |
|---|---|
| 3♣／3♢<br>／3♡ | 此3線「花色支持詢問」叫，表示同伴有12+大牌點，有4張♠套支持，並且該所叫3線花色有5+張並在AKQ有至少其中2張大牌，詢問開叫者對該花色套的支持。詳情見第四章「雙劍合壁」 |
| 3♠ | 加二支持，0-6大牌點，有5張花色支持 |
| 3NT | 13-15大牌點，4333分配，3張♠套 |

**開叫者再叫**　　派司：成局

| | |
|---|---|
| 4♠ | 加三支持，是束叫，有時可能是策略性提前犧牲。開叫者通常是派司，除非是極強的牌，開叫者可用RKCB試探滿貫 |

# 5. 開叫1NT及回應

開叫者有 15-18大牌點，平均牌型，沒有5張♠／♡／◇套，沒有單張。

## 答叫　說明

派司　少於7大牌點，沒有5張高花，無成局希望

2♣　7+大牌點，是史蒂曼，詢問開叫者是否有4張高花
　　由於回應2NT已作表示4441或4450分配，因此同伴有7-9大牌點及沒有4
　　張高花是先叫2♣作詢問，在開叫者回應後2◇／2♡／2♠再叫2NT。如果開
　　叫者回應2NT表示有雙高花，同伴再考慮派司或叫上3NT
　　開叫者回應2♣史蒂曼如下：

　　2◇　　沒有4張高花
　　　　　同伴再叫如下：

　　　　　派司　弱牌，有4張◇套，是停叫
　　　　　2♡　　有5張♡及4張♠
　　　　　2♠　　有5張♠及4張♡
　　　　　2NT　7-9大牌點，平均牌型
　　　　　3♣　　7-9大牌點，有4張高花及5+張♣套
　　　　　3◇　　7-9大牌點，有4張高花及5+張◇套
　　　　　3♡　　10+大牌點，有4張高花及5+張♣套
　　　　　3♠　　10+大牌點，有4張高花及5+張◇套
　　　　　3NT　10-14大牌點，平均牌型
　　　　　4♣　　10+大牌點，有4張高花及6+張♣套
　　　　　4◇　　10+大牌點，有4張高花及6+張◇套
　　　　　4NT　15-16大牌點，5332分配，邀請6NT

　　2♡　　只有4張♡套
　　　　　同伴再叫如下：

　　　　　派司　4張♡支持，但成局無望
　　　　　2♠　　7-9大牌點，有4張♠，沒有4張♡
　　　　　2NT　7-9大牌點，平均牌型
　　　　　3♣　　7+大牌點，有4張♠及5+張♣套
　　　　　3◇　　7+大牌點，有4張♠及5+張◇套
　　　　　3♡　　7-9大牌點，有4張♡，邀請成局
　　　　　3♠　　10+大牌點，有4張♠，沒有4張♡，沒有5張低花
　　　　　3NT　10-14大牌點，平均牌型
　　　　　4♣　　10+大牌點，有4張♡，有♣套控制
　　　　　4◇　　10+大牌點，有4張♡，有◇套控制，沒有♣套控制
　　　　　4♡　　10+大牌點，有4張♡，成局
　　　　　5♡　　14-16大牌點邀請6♡

　　2♠　　只有4張♠套
　　　　　同伴再叫如下：
　　　　　派司　4張♠支持，但成局無望

　2NT　　7-9大牌點，平均牌型
　3♣　　7+大牌點，有4張♡及5+張♣套
　3◇　　7+大牌點，有4張♡及5+張◇套
　3♡　　10+大牌點，有4張♡，沒有4張♠，沒有5張低花
　3♠　　7-9大牌點，有4張♠，邀請成局
　3NT　　10-14大牌點，平均牌型
　4♣　　10+大牌點，有4張♠，有♣套控制
　4◇　　10+大牌點，有4張♠，有◇套控制，沒有♣套控制
　4♠　　10+大牌點，有4張♠，成局
　5♠　　14-16大牌點邀請6♠

2NT　有兩套4張高花
　　　同伴再叫如下：
　　　派司　　7大牌點或壞的8大牌點，沒有4張高花，亦沒有5張低花
　　　3♣　　7+大牌點，有4張高花及5+張♣套，開叫者如要在4線高花成局，可叫4♡作派司或同伴叫4♠作更正
　　　3◇　　7+大牌點，有4張高花及5+張◇套，開叫者如要在4線高花成局，可叫4♡作派司或同伴叫4♠作更正
　　　3♡　　7-9大牌點，有4張♡支持，沒有5張低花
　　　3♠　　7-9大牌點，有4張♠支持，沒有5張低花
　　　3NT　　9大牌點或好的8大牌點，沒有4張高花，亦沒有5張低花
　　　4♣　　10+大牌點，有4張高花，有♣套控制
　　　4◇　　10+大牌點，有4張高花，有◇套控制，沒有♣套控制
　　　4♡　　10+大牌點，成局有4張♡支持
　　　4♠　　10+大牌點，成局有4張♠支持

2◇　有5+張♡套，是傑可貝轉換叫，要求開叫者叫2♡
　　開叫者轉換叫2♡後，同伴再叫如下：
　　　　　派司　　0-6大牌點，是停叫
　　　　　2NT　　7-9大牌點，5332分配
　　　　　3♣／3◇　7+大牌點，表示有5張高花套及一低花套有4張或以上
　　　　　3♡　　7-9大牌點，所加叫高花是6+張♡套
　　　　　3NT　　10-12大牌點，5332分配
　　　　　4♡　　以♡成局
　　　　　4♣／4◇　6+張♡套，所叫花色是單張或缺門
　　　　　4NT　　15-16大牌點，5332分配，邀請6NT
　　　　　5NT　　18-19大牌點，5332分配，邀請7NT
　　開叫者叫其他非轉換花色套(不叫2♡)是表示「超級接受」，有4張♡套支持，有17-18大牌點。開叫者再叫如下：
2♠　　17-18大牌點，有4張♡套支持，♠套是弱套
2NT　　17-18大牌點，有4張♡套支持，沒有弱套
3♣　　17-18大牌點，有4張♡套支持，♣套是弱套
3♡　　17-18大牌點，有4張♡套支持，◇套是弱套
弱套是指該花色套沒有A或K，是Qx、Jx、xx、xxx、xxxx。(x是小牌)
　　　同伴可選擇以下回應：

　　　　　　　(i)　十分弱的牌，叫3◊作再次轉換叫，在開叫人叫3♡後派司
　　　　　　　(ii)　如果 有6+張♡，叫3♡
　　　　　　　(iii)　如果5張♡，其他花色沒有控制，叫NT
　　　　　　　(iv)　如果5張♡，其他花色有控制，可以作扣叫

2♡　　　有5+張♠套，是傑可貝轉換叫，要求開叫者叫2♠。
　　　　開叫者轉換叫2♠後，同伴再叫如下：
　　　　　　　派司　　0-6大牌點，是停叫
　　　　　　　2NT　　7-9大牌點，5332分配
　　　　　　　3♣／3◊　7+大牌點，表示有5張高花套及一低花套有4張或以上
　　　　　　　3♠　　　7-9大牌點，所加叫高花是6+張♠套
　　　　　　　3NT　　10-12大牌點，5332分配
　　　　　　　4♠　　　以♠成局
　　　　　　　4♣／4◊／4♡　　6+張♠套，所叫花色是單張或缺門
　　　　　　　4NT　　15-17大牌點，5332分配，邀請6NT
　　　　　　　5NT　　18+大牌點，5332分配，邀請7NT
　　　　開叫者叫其他非轉換花色套(不叫2♠)是表示「超級接受」，有4張♠套支
　　　　持，有17-18大牌點。開叫者再叫如下：
　　　　2NT　　17-18大牌點，有4張♠套支持，沒有弱套
　　　　3♣　　　17-18大牌點，有4張♠套支持，♣套是弱套
　　　　3◊　　　17-18大牌點，有4張♠套支持，◊套是弱套
　　　　3♠　　　17-18大牌點，有4張♠套支持，♡套是弱套
　　　　弱套是指該花色套沒有A或K，是Qx、Jx、xx、xxx、xxxx。(x是小牌)
　　　　　　　同伴可選擇以下回應：
　　　　　　　(i)　十分弱的牌，叫3♡作再次轉換叫，在開叫人叫3♠後派司
　　　　　　　(ii)　如果 有6+張♠，叫3♠
　　　　　　　(iii)　如果5張♠，其他花色沒有控制，叫NT
　　　　　　　(iv)　如果5張♠，其他花色有控制，可以作扣叫

　　　　如有5-5高花情況，要按以下轉換叫之叫牌次序，分別表達非迫叫，迫叫，
　　　　及滿貫意圖的牌力：
　　　　1NT-2◊-2♡-2♠：5-5雙高花，不是迫叫，開叫人可選擇派司，2NT，3♡或
　　　　　　　　　　　3♠
　　　　1NT-2♡-2♠-3♡：5-5雙高花，迫叫，有滿貫意圖，開叫人可選擇王牌再作
　　　　　　　　　　　打算
　　　　1NT-2◊-2♡-3♠：5-5雙高花，迫叫成局，沒有滿貫意圖，開叫人要選擇
　　　　　　　　　　　3NT或4♡或4♠

2♠　　　7+大牌點，是過渡叫，要求開叫者叫2NT，表示適合低花合約不適合無王
　　　　合約
　　　　　(假如開叫1NT者在兩高花中均無擋張而有4張♣套，可叫3♣
　　　　假如開叫1NT者在兩高花中均無擋張而有4張◊套，可叫3◊
　　　　　　　同伴再叫如下：
　　　　　　　3♣　　　7-9大牌點，有5張♣套及4張◊套
　　　　　　　3◊　　　7-9大牌點，有5張◊套及4張♣套

| | |
|---|---|
| 3♡ | 10+大牌點,有5張♠套及4張◊套或有好的5張或6張單一♣套 |
| 3♠ | 10+大牌點,有5張♡套及4張♣套或有好的5張或6張單一◊套 |
| 3NT | 13+大牌點,有5張♣套及5張◊套 |
| 4♣ | 7-9大牌點,有6張♣套 及4張◊套,將會以♣作王牌 |
| 4◊ | 7-9大牌點,有6張◊套 及4張♣套,將會以◊作王牌 |
| 4♡ | 10+大牌點,有6張♣套 及4張◊套,將會以♣作王牌 |
| 4♠ | 10+大牌點,有6張◊套 及4張♣套,將會以◊作王牌 |
| 5♣ | 7-12大牌點,有7張♣套 |
| 5◊ | 7-12大牌點,有7張◊套 |

**2NT** 12+大牌點,是特別牌型:4441或4450分配,5張一定是低花,或者是極弱的長♣／套,要求開叫者叫3♣。
開叫者叫3♣後,同伴再叫如下:

| | |
|---|---|
| 派司 | 是極弱的長♣套 |
| 3◊ | 是極弱的長◊套,要求開叫者派司 |
| 3♡ | 12+大牌點,所叫♡套是單張或缺門,有滿貫意圖。開叫者再叫花色是表示該花色可作王牌。開叫者如叫3NT是表示無4張花色配合並且大牌點在同伴的短門 |
| 3♠ | 12+大牌點,所叫♠套是單張或缺門,有滿貫意圖。開叫者再叫花色是表示該花色可作王牌。開叫者如叫3NT是表示無4張花色配合並且大牌點在同伴的短門 |
| 3NT | 12+大牌點,♣或◊是單張或缺門,有滿貫意圖。開叫者如有4張高花,選擇該花套作王牌在4線叫出,之後叫牌自然<br><br>如沒有4張高花,選擇較佳的低花在4線叫出即叫4♣／4◊,如開叫者叫4♣,但同伴是♣套短門,同伴叫4◊表示。如開叫者叫4◊,但同伴是◊套短門,同伴可選擇叫較佳的高花4♡／4♠表示4441,或叫4NT表示4450。開叫者可派司4NT或叫5♣／6♣ |

| | |
|---|---|
| **3♣** | 7-9大牌點,好的5張或6張♣套 |
| **3◊** | 7-9大牌點,好的5張或6張◊套 |
| **3♡** | 13+大牌點,有4-4雙4張低花套 |
| **3♠** | 7-12大牌點,有5張♣套及5張◊套 |
| **3NT** | 10-12大牌點,束叫成局,沒有4張高花,沒有7+張低花(如有長低花,應叫2♠) |
| **4NT** | 15-16大牌點,是4333或5332分配,沒有4張高花,沒有雙4張低花,邀請6NT |
| **5NT** | 18-19大牌點,是4333分配,邀請7NT |

# 6. 開叫2♣及回應

20+大牌點、或能拿9+磴的牌力。

## 答叫　說明

**2◇**　　0-4大牌點,一定沒有A(如唯一有點的牌是A,叫2♡)
　　　　開叫者有3個選擇
　　　　(i)　開叫者有2個花色套,叫2♡是迫叫,問同伴分配,同伴回答見下段詳述
　　　　(ii)　開叫者有單一花色套,叫3♣／3◇／3♡／3♠,找尋王牌支持,是自然叫牌
　　　　(iii)　開叫者有22-24大牌點,叫2NT,同伴用開叫2NT的回答方式回答
　　　　(iv)　開叫者叫3NT成局
　　　　開叫者有2個花色套,叫2♡問同伴分配,同伴回答如下:

　　2♠　　　有兩個低花套(5張♣及4張◇或5張◇及4張♣),開叫者可再叫2NT問低花長套
　　2NT　　沒有5張高花、沒有4-4高花、沒有兩個低花(5-4分配),開叫者再叫3♣去尋找4張可配合的花色套
　　3♣　　　有4-4高花,開叫者可叫3♡／3♠作王牌,如開叫者沒有高花,可尋找低花或3NT
　　3◇　　　有5+張♡高花,開叫者可叫3♡作王牌,之後可作扣叫
　　3♡　　　有5+張♠高花,開叫者可叫3♠作王牌,之後可作扣叫
　　3♠　　　有6+張♣低花,沒有其他4張花套,開叫者可考慮叫3NT或4♣或5♣
　　3NT　　有6+張◇低花,沒有其他4張花套,開叫者可考慮派司3NT或叫4◇或5◇

**2♡**　　4-7 大牌點,有可能有A
　　　　開叫者有3個選擇
　　　　(i)　開叫者有2個花色套,叫2♠問同伴分配,同伴回答見下段詳述
　　　　(ii)　開叫者叫2NT用「大牌定位」問A的位置,跟着問K及跟着再問Q的位置,同伴回答見下段詳述(詳情見第十三章「大牌定位」)
　　　　(iii)　開叫者3♣／3◇／3♡／3♠,用「花色支持詢問」及相關詢問法包括「一般控制詢問」、「關鍵控制詢問」及「特別套大牌詢問」,去尋找最佳合約,詳情見第十二章「劍問江湖」

　　　　開叫者有2個花色套,叫2♠問同伴分配,同伴回答如下:
　　2NT　　沒有5張高花、沒有4-4高花、沒有兩個低花(5-4分配),開叫者再叫3♣去尋找4張可配合的花色套
　　3♣　　　有4-4高花,開叫者可叫3♡／3♠作王牌,如開叫者沒有高花,可尋找低花或3NT
　　3◇　　　有5+張♡高花,開叫者可叫3♡作王牌,之後可作扣叫
　　3♡　　　有5+張♠高花,開叫者可叫3♠作王牌,之後可作扣叫
　　3♠　　　有兩個低花套(5張♣及4張◇或5張◇及4張♣)
　　3NT　　束叫成局

開叫者用「大牌定位」叫2NT問A的位置，同伴回答如下：

  3♣／3◇／3♡／3♠  同伴在所叫花色中有A

    開叫者再以3NT問K的位置及數目，其回答如下：

    4♣    沒有K

    4◇／4♡／4♠／5♣ 在所叫花色中有K

    4NT   有2張或以上K

    在處理完K的位置後，跟着尋找Q的位置如下：

     (i)如果問K的回答是4♣／4◇／4♡／4♠，開叫者可再以4NT問Q的位置及數目，其回答如下：

      5♣    沒有Q

      5◇／5♡／5♠／6♣ 在所叫花色中有Q

      5NT   有2張或以上Q

     (ii)如果問K的回答是4NT，開叫者可再以5♣問Q的位置及數目，其回答如下：

      5◇    沒有Q

      5♡／5♠  在所叫花色中有Q

      5NT   有2張或以上Q

     (iii)如果對問K的回答是5♣，是沒有問Q的程序

  3NT  同伴花色沒有A

2♠ 8+大牌點，有一張A，A所在的花色套最多只有三張

開叫者有2個選擇

(i) 開叫者叫2NT用「大牌定位」問A的位置，跟着問K及跟着再問Q的位置，同伴回答見下段詳述（詳情見第十三章「大牌定位」）

(ii) 開叫者叫3♣／3◇／3♡／3♠，用「花色支持詢問」及相關詢問法包括「一般控制詢問」、「關鍵控制詢問」及「特別套大牌詢問」，去尋找最佳合約，詳情見第十二章「劍問江湖」

開叫者用「大牌定位」叫2NT問A的位置，同伴回答如下：

  3♣／3◇／3♡／3♠  同伴在所叫花色中有A

    開叫者再以3NT問K的位置及數目，其回答如下：

    4♣    沒有K

    4◇／4♡／4♠／5♣ 在所叫花色中有K

    4NT   有2張或以上K

    在處理完K的位置後，跟着尋找Q的位置如下：

     (i)如果問K的回答是4♣／4◇／4♡／4♠，開叫者可再以4NT問Q的位置及數目，其回答如下：

      5♣    沒有Q

      5◇／5♡／5♠／6♣ 在所叫花色中有Q

      5NT   有2張或以上Q

     (ii)如果問K的回答是4NT，開叫者可再以5♣問Q的位置及數目，其回答如下：

　　　　　　　5◇　　　　　　沒有Q

　　　　　　　5♡／5♠　　　　在所叫花色中有Q

　　　　　　　5NT　　　　　　有2張或以上Q

　　　　(iii) 如果對問K的回答是5♣，是沒有問Q的程序

2NT　8+ 大牌點，有零或二張A

　　　開叫者有2個選擇

　　(i) 開叫者叫3NT用「大牌定位」問K的位置，跟着問Q的位置，同伴回答
　　　　見下段詳述(詳情見第十三章「大牌定位」)

　　(ii) 開叫者叫3♣／3◇／3♡／3♠，用「花色支持詢問」及相關
　　　　詢問法包括「一般控制詢問」、「關鍵控制詢問」及「特別套大牌詢問」，
　　　　去尋找最佳合約，詳情見第十二章「劍問江湖」

　　開叫者用「大牌定位」叫3NT問K的位置，同伴回答如下：
　　　　開叫者再以3NT問K的位置及數目，其回答如下：
　　　　　　4♣　　　　　　沒有K
　　　　　　4◇／4♡／4♠／5♣ 在所叫花色中有K
　　　　　　4NT　　　　　　有2張或以上K
　　　　在處理完K的位置後，跟着尋找Q的位置如下：
　　　　(i)如果問K的回答是4♣／4◇／4♡／4♠，開叫者可再以4NT問
　　　　　Q的位置及數目，其回答如下：
　　　　　　5♣　　　　　　沒有Q
　　　　　　5◇／5♡／5♠／6♣ 在所叫花色中有Q
　　　　　　5NT　　　　　　有2張或以上Q
　　　　(ii)如果問K的回答是4NT，開叫者可再以5♣問Q的位置及數
　　　　　目，其回答如下：
　　　　　　5◇　　　　　　沒有Q
　　　　　　5♡／5♠　　　　在所叫花色中有Q
　　　　　　5NT　　　　　　有2張或以上Q
　　　　(iii) 如果對問K的回答是5♣，是沒有問Q的程序

3♣／3◇／3♡／3♠　　　　8+ 大牌點，所叫的花色是4張或以上，並且有A

　　　開叫者有2個選擇

　　(i) 開叫者叫3NT用「大牌定位」問K的位置，跟着問Q的位置，同伴回答
　　　　見下段詳述(詳情見第十三章「大牌定位」)

　　(ii) 開叫者叫3♣／3◇／3♡／3♠，用「花色支持詢問」及相關
　　　　詢問法包括「一般控制詢問」、「關鍵控制詢問」及「特別套大牌詢問」，
　　　　去尋找最佳合約，詳情見第十二章「劍問江湖」

　　開叫者用「大牌定位」叫3NT問K的位置，同伴回答如下：
　　　　開叫者再以3NT問K的位置及數目，其回答如下：
　　　　　　4♣　　　　　　沒有K
　　　　　　4◇／4♡／4♠／5♣ 在所叫花色中有K
　　　　　　4NT　　　　　　有2張或以上K

在處理完K的位置後，跟着尋找Q的位置如下：

(i) 如果問K的回答是4♣／4◇／4♡／4♠，開叫者可再以4NT問Q的位置及數目，其回答如下：

5♣　　　　　沒有Q
5◇／5♡／5♠／6♣　在所叫花色中有Q
5NT　　　　　有2張或以上Q

(ii) 如果問K的回答是4NT，開叫者可再以5♣問Q的位置及數目，其回答如下：

5◇　　　　　沒有Q
5♡／5♠　　　在所叫花色中有Q
5NT　　　　　有2張或以上Q

(iii) 如果對問K的回答是5♣，是沒有問Q的程序

3NT　8+ 大牌點，有三張A
　　　開叫者有2個選擇

(i) 開叫者叫4NT用「大牌定位」問K的位置，跟着問Q的位置，同伴回答見下段詳述 (詳情見第十三章「大牌定位」)

(ii) 開叫者叫4♣／4◇／4♡／4♠，用「花色支持詢問」及相關詢問法包括「一般控制詢問」「關鍵控制詢問」及「特別套大牌詢問」，去尋找最佳合約，詳情見第十二章「劍問江湖」

開叫者用「大牌定位」叫4NT問K的位置，同伴回答如下：
　　　開叫者再以4NT問K的位置及數目，其回答如下：

5♣　　　　　沒有K
5◇／5♡／5♠／6♣　在所叫花色中有K
5NT　　　　　有2張或以上K
在處理完K的位置後，是沒有問Q的程序

# 7. 開叫2◇及回應

要開叫2◇,要具備下列條件:

a. 開叫者牌力為16-21大牌點,有兩個花色套,其中之一必然是◇套,大牌應集中分佈在這兩套花色中

b. ◇套最少5張起;第二花色套:如果是高花是最少要4張,如果是♣套則最少5張

c. 高花套一定比◇套短,否則應開叫高花(同等長度也是開叫高花),或考慮開叫2♣(如牌力已經有9磴)

| 答叫 | 說明 |
|---|---|

派司　　0-3大牌點,沒有◇支持(即◇套少於2張),十分弱牌

2♡　　4-6大牌點,用2♡作詢問叫(由於同伴牌力較弱,開叫者回答是按牌力排序,回答方法與同伴牌力較強的情況按牌型排序有所不同)

開叫者回應2♡如下:

　　2♠　　16-18大牌點,有♡套及◇套,包括4張♡+5張◇、5張♡+6張◇、4張♡+6張◇

　　　　**同伴回應如下:**

　　　　派司　　◇套及♡套未能配合,有6+張♠套
　　　　2NT　　◇套及♡套未能配合,沒有6+張♠套,亦沒有7+張♣套
　　　　3♣　　◇套及♡套未能配合,有7+張♣套
　　　　3◇　　4-6大牌點,◇套有3+張支持
　　　　3♡　　4-6大牌點,♡套有4+張支持

　　2NT　　16-18大牌點,有♠套及◇套,包括4張♠+5張◇、5張♠+6張◇、4張♠+6張◇

　　　　同伴回應如下:

　　　　派司　　◇套及♠套未能配合,平均牌型
　　　　3♣　　◇套及♠套未能配合,有7+張♣套
　　　　3◇　　4-6大牌點,◇套有3+張支持
　　　　3♡　　◇套及♠套未能配合,有7+張♡套
　　　　3♠　　4-6大牌點,♠套有4+張支持

　　3♣　　16-21大牌點,5+♣套及5+張◇套

　　　　同伴回應如下:

　　　　派司　　♣套有3+張支持,無其他支持成局的價值
　　　　3◇　　◇套有3+張支持,無其他支持成局的價值
　　　　3♡　　◇套及♣套未能配合,有7+張♡套
　　　　3♠　　◇套及♣套未能配合,有7+張♠套
　　　　3NT　　以3NT成約,束叫,♡套及♠套有擋張
　　　　4♣　　♣套有4+張支持,有其他支持成局的價值
　　　　4◇　　◇套有4+張支持,有其他支持成局的價值

　　3◇　　19-21大牌點,有♡套及◇套,包括4張♡+5張◇、5張♡+6張◇、4張♡+6張◇

　　　　同伴回應如下:

　　　　派司　　◇套有3+張支持,無其他支持成局的價值

|  | 3♡ | 4-6大牌點,♡套有4+張支持 |
|  | 3♠ | ◇套及♡套未能配合,有7+張♠套 |
|  | 3NT | 以3NT成約,束叫,♣套及♠套有擋張 |
|  | 4◇ | ◇套有3+張支持,有其他支持成局的價值 |
|  | 4♠ | 有7+張♠套,束叫 |

3♡　19-21大牌點,有♠套及◇套,包括4張♠+5張◇、5張♠+6張◇、4張♠+6張◇

同伴回應如下:

| 派司 | ◇套及♠套未能配合,有7+張♡套 |
| 3♠ | 4-6大牌點,♠套有4+張支持 |
| 3NT | 以3NT成約,束叫,♣套及♡套有擋張 |
| 4◇ | ◇套有3+張支持 |
| 4♡ | 有7+張♡套,束叫 |

2♠　7-12大牌點,用2♠作詢問叫(是按牌型排序,以祈更有效率抓準同伴牌力和牌型,有更多空間探索成局或成滿貫)

開叫者回應2♠如下:

2NT　16-21大牌點,表示♡及◇組合,◇套比♡套多一張(4張♡+5張◇或5張♡+6張◇)

**同伴回應如下:**

| 3♣ | ◇套及♡套未能配合,有6+張♣套 |
| 3◇ | 7-9大牌點,◇套有3+張支持 |
| 3♡ | 7-9大牌點,♡套有4+張支持 |
| 3♠ | ◇套及♡套未能配合,有6+張♠套 |
| 3NT | 以3NT成約,束叫 |
| 4◇ | 10-12大牌點,◇套有3+張支持 |
| 4♡ | 10-12大牌點,♡套有4+張支持 |
| 4♠ | 有7+張♠套,束叫 |
| 4NT | 「普強式」「羅馬關鍵張黑木氏」 |

(如開叫者再叫◇表示是5張♡+6張◇分配,亦可扣叫或用黑木氏探索滿貫)

3♣　16-21大牌點,表示♠及◇組合,◇套比♠套多一張(4張♠+5張◇或5張♠+6張◇)

**同伴回應如下:**

| 3◇ | 7-9大牌點,◇套有3+張支持 |
| 3♡ | ◇套及♠套未能配合,有6+張♡套 |
| 3♠ | 7-9大牌點,♠套有4+張支持 |
| 3NT | 以3NT成約,束叫 |
| 4♣ | ◇套及♠套未能配合,有7+張♣套 |
| 4◇ | 10-12大牌點,◇套有3+張支持 |
| 4♡ | 有7+張♡套,束叫 |
| 4♠ | 10-12大牌點,♠套有4+張支持 |
| 4NT | 「普強式」「羅馬關鍵張黑木氏」 |

(如開叫者再叫◇表示是5張♠+6張◇分配,亦可扣叫或用黑木氏探索滿

貫）

3◇　16-21大牌點，5+張♣套及5+張◇套
**同伴回應如下：**

3♡　◇套及♣套未能配合，有6+張♡套
3♠　◇套及♣套未能配合，有6+張♠套
3NT　以3NT成約，束叫，♡套及♠套有擋張
4♣　7-9大牌點，♣套有3+張支持
4◇　7-9大牌點，◇套有3+張支持
4♡　有7+張♡套，束叫
4♠　有7+張♠套，束叫
4NT　「普強式」「羅馬關鍵張黑木氏」
5♣　10-12大牌點，♣套有3+張支持
5◇　10-12大牌點，◇套有3+張支持

3♡　16-21大牌點，表示♡及◇組合，◇套比♡套多二張（4張♡+6張◇或5張♡+7張◇）
**同伴回應如下：**

3♠　◇套及♡套未能配合，有6+張♠套
3NT　以3NT成約，束叫，♣套及♠套有擋張
4♣　7-9大牌點，◇套及♡套未能配合，有7+張♣套
4◇　7-9大牌點，◇套有2+張支持
4♡　7-9大牌點，♡套有4+張支持
4♠　有7+張♠套，束叫
4NT　「普強式」「羅馬關鍵張黑木氏」
5♣　10-12大牌點，有7+張♣套
5◇　10-12大牌點，◇套有2+張支持
5♡　10-12大牌點，♡套有4+張支持

3♠　16-21大牌點，表示♠及◇組合，◇套比♠套多二張（4張♠+6張◇或5張♠+7張◇）
**同伴回應如下：**

3NT　以3NT成約，束叫，♣套及♡套有擋張
4♣　◇套及♠套未能配合，有7+張♣套
4◇　7-9大牌點，◇套有2+張支持
4♡　有7+張♡套，束叫
4♠　7-9大牌點，♠套有4+張支持
4NT　「普強式」「羅馬關鍵張黑木氏」
5♣　10-12大牌點，有7+張♣套
5◇　10-12大牌點，◇套有2+張支持
5♠　10-12大牌點，♠套有4+張支持

2NT　4-6大牌點，沒有◇支持（即◇套少於2張），沒有6+張花色套，平均牌型。開叫者可以派司或更正

3♣　4-6大牌點，沒有◇支持（即◇套少於2張），有♣套5-6張。開叫者可以派司或更正

3◇　0-3大牌點，有◇支持

開叫者如有超強牌力或分配可以邀請或自行叫上成局：

派司　　以3◇為合約

3♡　　　有19-21大牌點，有4張♡套，邀請同伴叫4♡／5◇成局

3♠　　　有19-21大牌點，有4張♠套，邀請同伴叫4♠／5◇成局

3NT　　以堅強的的◇長套博取成局

4♣　　　有♣長套5+張及有◇長套5+張，邀請同伴叫5♣／5◇成局

5◇　　　以5◇為合約

3♡　　13+大牌點，有6+張♡套，之後用自然叫法

3♠　　13+大牌點，有6+張♠套，之後用自然叫法

3NT　　13+大牌點，沒有長套，之後用自然叫法

4♣　　13+大牌點，有6+張♣套，之後用自然叫法

# 8. 開叫2♡及回應

開叫者開叫2♡，有10-15大牌點，有4張♡套及有5張或6張低花套

## 答叫　說明

派司　　0-5大牌點，有3+張♡套支持 或
　　　　6-9大牌點，只有3-4張♡套支持，低花需然其中之一套可能有3+張，但既
　　　　然成局機會低，派司較保險

2♠　　　6-9 大牌點，♠套有6+張，♡套沒有支持（2-張♡）
　　　　開叫者回應2♠如下：
　　　　派司　　♠沒有缺門，束叫
　　　　2NT　　♠是缺門，♣／◇套沒有6+張
　　　　3♣／3◇　♠是缺門，♣／◇套有6+張

2NT　　10+大牌點，詢問開叫者的低花及其牌力（通常是迫叫一圈）

　　　　開叫者高限是指大牌點是14-15點，低限是指大牌點是10-13點。大牌點大
　　　　部份應分佈在這兩門花色。此外高限對低花的質量也有要求：低花套是5
　　　　張時，要有AKQ其中2張；如果低花套是6張時，最少也要有A帶頭。如低花
　　　　的質量不能達到這個要求，縱然大牌有14-15點，也要降格至低限

　　　　開叫者回應2NT如下：

　　　　3♣　　　4張♡套，♣有5或6張，大牌點是低限（即不符合高限要求）
　　　　　　　　**同伴回應如下：**
　　　　　　　　派司　　10-11大牌點，♣有少許支持，◇及♠都沒有擋
　　　　　　　　3◇　　　10+大牌點，5+張◇套，開叫者在♠套有擋張可考慮叫 3NT
　　　　　　　　3♡　　　10-13大牌點，♡套有4+張
　　　　　　　　3♠　　　10+大牌點，5+張♠套，開叫者在◇套有擋張可考慮叫 3NT

　　　　　　　　　　　　**開叫者對3◇／♡／♠回答如下：**
　　　　　　　　　　　　派司　　10-11大牌點，同伴所叫花色套有限度支持，估
　　　　　　　　　　　　　　　　計不能成3NT
　　　　　　　　　　　　3NT　　束叫
　　　　　　　　　　　　4♣（回應3♠）　♠沒有支持，♣套是6+張（如同伴認為5♣
　　　　　　　　　　　　　　　　　　　成局機會不高，可以派司）
　　　　　　　　　　　　4◇（回應3◇）　10-11大牌點，♣套是5+張，◇套有3張，♠
　　　　　　　　　　　　　　　　　　　套沒有擋張
　　　　　　　　　　　　4♡（回應3♡）　10-11大牌點，束叫
　　　　　　　　　　　　4♠（回應3♠）　10-11大牌點，♠有3張支持
　　　　　　3NT　　　束叫
　　　　　　4♣　　　14+大牌點，問開叫者單張或缺門
　　　　　　　　　　**開叫者回答如下：**
　　　　　　　　　　4◇　　　沒有單張／缺門
　　　　　　　　　　4♡　　　低花有單張／缺門
　　　　　　　　　　　　　　同伴可繼續用接力叫4♠追問是單張還是缺門，

　　　　　　　　　　　回答法是第一級表示單張，第二級表示缺門
　　　　　　4♠　　高花有單張／缺門
　　　　　　　　　同伴可繼續用接力叫4NT追問是單張還是缺
　　　　　　　　　門，回答法是第一級表示單張，第二級表示缺門

3♦　　　4張♡套，♦有5或6張，大牌點是低限（即不符合高限要求）
　　　　**同伴回應如下：**
派司　　10-11大牌點，♦有少許支持，♣及♠都沒有擋
3♡　　　10-13大牌點，♡套有4+張
3♠　　　10+大牌點，5+張♠套，開叫者在♣套是有擋張可考慮叫3NT
　　　　**開叫者對3♡／♠回答如下：**
派司　　10-11大牌點，同伴所叫花色套有限度支持，估
　　　　計不能成3NT
3NT　　束叫
4♦（回應3♠）　♠沒有支持，♦套是6+張，（如同伴認為
　　　　　　　　5♦成局機會不高，可以派司）
4♡（回應3♡）　10-11大牌點，束叫
4♠（回應3♠）　10-11大牌點，♠有3張支持
3NT　　束叫
4♣　　　14+大牌點，問開叫者單張或缺門
　　　　**開叫者回答如下：**
　　　　4♦　　沒有單張／缺門
　　　　4♡　　低花有單張／缺門
　　　　　　　同伴可繼續用接力叫4♠追問是單張還是缺門，
　　　　　　　回答法是第一級表示單張，第二級表示缺門
　　　　4♠　　高花有單張／缺門
　　　　　　　同伴可繼續用接力叫4NT追問是單張還是缺
　　　　　　　門，回答法是第一級表示單張，第二級表示缺門

3♡　　　4張♡套，♣有5或6張，大牌點是高限（14-15大牌點及優質低花套）
　　　　**同伴回應如下：**
3♠　　　10+大牌點，5+張♠套，開叫者在♦套是有擋張可考慮叫3NT
3NT　　束叫成局
4♡　　　束叫成局
4♣　　　問開叫者單張或缺門
　　　　**開叫者回答如下：**
　　　　4♦　　沒有單張／缺門
　　　　4♡　　低花有單張／缺門
　　　　　　　同伴可繼續用接力叫4♠追問是單張還是缺門，
　　　　　　　回答法是第一級表示單張，第二級表示缺門
　　　　4♠　　高花有單張／缺門
　　　　　　　同伴可繼續用接力叫4NT追問是單張還是缺
　　　　　　　門，回答法是第一級表示單張，第二級表示缺門

3♠　　　4張♡套，♦有5或6張，大牌點是高限（14-15大牌點及優質低花套）
　　　　**同伴回應如下：**

3NT　束叫成局

4♡　束叫成局

4♣　問開叫者單張或缺門

**開叫者回答如下：**

4◇　沒有單張／缺門

4♡　低花有單張／缺門

同伴可繼續用接力叫4♠追問是單張還是缺門，回答法是第一級表示單張，第二級表示缺門

4♠　高花有單張／缺門

同伴可繼續用接力叫4NT追問是單張還是缺門，回答法是第一級表示單張，第二級表示缺門

3NT　10-13大牌點，是特別的4-4-0-5分配，大牌點是低限

**同伴回應如下：**

派司　♠、♡、♣花色套沒有支持，◇套有擋張，3NT是低限下的理想合約

4♣　♣花色套有支持，有滿貫希望，可以扣叫

**開叫者扣叫如下：**

4◇　表示兩門高花都有第一輪或第二輪控制，同伴如常可繼續扣叫

4♡　表示♡有第一輪或第二輪控制，而♠沒有第一輪及第二輪控制

4♠　表示♠有第一輪或第二輪控制，而♡沒有第一輪及第二輪控制

4NT　「羅馬關鍵張黑木氏」詢問關鍵張（以♣作王牌，◇套不需要報）

4◇　有滿貫希望，詢問兩門高花中，那一門花色套較強

**開叫者回答如下：**

4♡　表示♡套較強

4♠　表示♠套較強

同伴在開叫者回答4♡或4♠後，可以叫4NT「普強式」「羅馬關鍵張黑木氏」詢問關鍵張（以回答花色套♡／♠作王牌回答）

4♡　♡花色套有支持，束叫

4♠　♠花色套有支持，束叫

4NT　「普強式」「羅馬關鍵張黑木氏」詢問關鍵張，有滿貫希望（♠作王牌回答）

5♣　♣花色套有支持，束叫

5◇　8+張◇套，束叫

4♣　4張高花，♣套有7+張，或♣套有6張及一門花色缺門

4◇　4張高花，◇套有7+張，或♣套有6張及一門花色缺門

3♣　6-9大牌點，請開叫者派司或更正為3◇。沒有3張高花支持，通常有♣及◇最少各3張（可能也有5+張◇套）

| 3◇ | 6-9大牌點，表示♠套有5+張，♡也有4+張。開叫者如果是低限叫3♡，是高限又有3+張♠支持叫3♠ |
| 3♡ | 6-9大牌點，只有4+張♡套支持 |
| 3♠ | 10-13大牌點，♠套有6+張 |
| 3NT | 束叫成局 |
| 4♣ | 10-13大牌點，4張♡套，♣套有7+張 |
| 4◇ | 10-13大牌點，4張♡套，◇套有7+張 |

# 9. 開叫2♠及回應

開叫者開叫2♠，有10-15大牌點，有4張♠套及有5張或6張低花套

## 答叫　說明

派司　0-5大牌點，有3+張♡套支持 或
　　　6-9大牌點，只有3-4張♡套支持，低花需然其中之一套可能有3+張，但既然成局機會低，派司較保險

2NT　10+大牌點，詢問開叫者的低花及其牌力（通常是追叫一圈）

開叫者高限是指大牌點是14-15點，低限是指大牌點是10-13點。大牌點大部份應分佈在這兩門花色。此外高限對低花的質量也有要求：低花套是5張時，要有AKQ其中2張；如果低花套是6張時，最少也要有A帶頭。如低花的質量不能達到這個要求，縱然大牌有14-15點，也要降格至低限

開叫者回應2NT如下：

3♣　4張♠套，♣有5或6張，大牌點是低限（即不符合高限要求）
**同伴回應如下：**
派司　10-11大牌點，♣有少許支持，♢及♡都沒有擋
3♢　10+大牌點，5+張♢套，開叫者在♡套有擋張可考慮叫 3NT
3♡　10+大牌點，5+張♢套，開叫者在♢套有擋張可考慮叫 3NT
3♠　10-13大牌點，♠套有4+張
**開叫者對3♢／♡／♠回答如下：**
派司　10-11大牌點，同伴所叫花色套有限度支持，估計不能成3NT
3NT　束叫
4♣（回應3♡）　♡沒有支持，♣套是6+張（如同伴認為5♣成局機會不高，可以派司）
4♢（回應3♢）　10-11大牌點，♣套是5+張，♢套是3張，♡套沒有擋張
4♢（回應3♡）　10-11大牌點，♡有3張支持
4♠（回應3♠）　10-11大牌點，束叫
3NT　束叫
4♣　14+大牌點，問開叫者單張或缺門
**開叫者回答如下：**
4♢　沒有單張／缺門
4♡　低花有單張／缺門
同伴可繼續用接力叫4♠追問是單張還是缺門，回答法是第一級表示單張，第二級表示缺門
4♠　高花有單張／缺門
同伴可繼續用接力叫4NT追問是單張還是缺門，回答法是第一級表示單張，第二級表示缺門

3♢　4張♠套，♢有5或6張，大牌點是低限（即不符合高限要求）

**同伴回應如下：**

派司　　10-11大牌點，♦有少許支持，♣及♡都沒有擋

3♡　　　10+大牌點，5+張♡套，開叫者在♣套是有擋張可考慮叫3NT

3♠　　　10-13大牌點，♠套有4+張

　　　　　**開叫者對3♡／♠回答如下：**

　　　　　派司　　　10-11大牌點，同伴所叫花色套有限度支持，估
　　　　　　　　　　計不能成3NT

　　　　　3NT　　　束叫

　　　　　4♦(回應3♡)　♡沒有支持，♦套是6+張，(如同伴認為
　　　　　　　　　　　5♦成局機會不高，可以派司)

　　　　　4♡(回應3♡)　10-11大牌點，♡有3張支持

　　　　　4♠(回應3♠)　10-11大牌點，束叫

3NT　　　束叫

4♣　　　14+大牌點，問開叫者單張或缺門

　　　　　**開叫者回答如下：**

　　　　　4♦　　　沒有單張／缺門

　　　　　4♡　　　低花有單張／缺門
　　　　　　　　　　同伴可繼續用接力叫4♠追問是單張還是缺門，
　　　　　　　　　　回答法是第一級表示單張，第二級表示缺門

　　　　　4♠　　　高花有單張／缺門
　　　　　　　　　　同伴可繼續用接力叫4NT追問是單張還是缺
　　　　　　　　　　門，回答法是第一級表示單張，第二級表示缺門

3♡　　4張♠套，♣有5或6張，大牌點是高限(14-15大牌點及優質低花套)
　　　**同伴回應如下：**

3NT　　束叫成局

4♡　　　束叫成局

4♣　　　問開叫者單張或缺門
　　　　　**開叫者回答如下：**

　　　　　4♦　　　沒有單張／缺門

　　　　　4♡　　　低花有單張／缺門
　　　　　　　　　　同伴可繼續用接力叫4♠追問是單張還是缺門，
　　　　　　　　　　回答法是第一級表示單張，第二級表示缺門

　　　　　4♠　　　高花有單張／缺門
　　　　　　　　　　同伴可繼續用接力叫4NT追問是單張還是缺
　　　　　　　　　　門，回答法是第一級表示單張，第二級表示缺門

3♠　　4張♠套，♦有5或6張，大牌點是高限(14-15大牌點及優質低花套)
　　　**同伴回應如下：**

3NT　　束叫成局

4♡　　　束叫成局

4♣　　　問開叫者單張或缺門
　　　　　**開叫者回答如下：**

　　　　　4♦　　　沒有單張／缺門

4♡ 低花有單張／缺門
同伴可繼續用接力叫4♠追問是單張還是缺門，
回答法是第一級表示單張，第二級表示缺門
4♠ 高花有單張／缺門
同伴可繼續用接力叫4NT追問是單張還是缺
門，回答法是第一級表示單張，第二級表示缺門

3NT 14-15大牌點，是特別的4-4-0-5分配，大牌點是高限
**同伴回應如下：**
派司 ♠、♡、♣花色套沒有支持，♢套有擋張，3NT是高限下的
理想合約
4♣ ♣花色套有支持，有滿貫希望，可以扣叫
**開叫者扣叫如下：**
4♢ 表示兩門高花都有第一輪或第二輪控制，同伴
如常可繼續扣叫
4♡ 表示♡有第一輪或第二輪控制，而♠沒有第一輪
及第二輪控制
4♠ 表示♠有第一輪或第二輪控制，而♡沒有第一輪
及第二輪控制
4NT 「羅馬關鍵張黑木氏」詢問關鍵張(以♣作王牌，♢
套不需要報)
4♢ 有滿貫希望，詢問兩門高花中，那一門花色套較強
**開叫者回答如下：**
4♡ 表示♡套較強
4♠ 表示♠套較強
同伴在開叫者回答4♡或4♠後，可以叫4NT「普
強式」「羅馬關鍵張黑木氏」詢問關鍵張(以回答
花色套♡／♠作王牌回答)
4♡ ♡花色套有支持，束叫
4♠ ♠花色套有支持，束叫
4NT 「普強式」「羅馬關鍵張黑木氏」詢問關鍵張，有滿貫希
望 (♠作王牌回答)
5♣ ♣花色套有支持，束叫
5♢ 8+張♢套，束叫
4♣ 4張高花套，有7+張♣套，或有6張♣套及一門花色缺門
4♢ 4張高花套，有7+張♢套，或有6張♢套及一門花色缺門
3♣ 6-9大牌點，請開叫者派司或更正為3♢。沒有3張高花支持，通常有♣套及♢
套最少各3張 (可能也有5+張♢套)
3♢ 6-9大牌點，表示♡套有5+張，♠也有4+張。開叫者如果是低限叫3♠，是高
限又有3+張♡支持叫3NT讓同伴選擇
3♡ 10-13大牌點，有6+張♡套
3♠ 6-9大牌點，只有4+張♠套支持
3NT 束叫成局

4♣　　　4張♡套，♣套有7+張
4◇　　　4張♡套，◇套有7+張，

# 10. 開叫2NT及回應

開叫者有19-21大牌點，平均牌型，即4432，4333，5332（可以有5張低花套），所有花色都要有擋張，尤其是在雙張花色套。

## 答叫　說明

派司　0-3大牌點，平均牌型，沒有成局希望

3♣　4+大牌點，是史蒂曼，詢問開叫者是否有4張高花。注意與1NT不同，同伴叫3♣必須要有1高花套
　　開叫者回應3♣史蒂曼如下：

　　3◇　沒有4張高花
　　　　同伴再叫如下：
　　　　3♡　4+大牌點，有4+♣套
　　　　3♠　4+大牌點，有4+◇套
　　　　3NT　4+大牌點，以3NT成局
　　　　4NT　12-13大牌點，有4張♡及4張♠但不能配合，邀請6NT
　　　　5NT　15-16大牌點，有4張♡及4張♠但不能配合，邀請7NT

　　3♡　只有4張♡套
　　　　同伴再叫如下：
　　　　3NT　4-9大牌點，以3NT成局
　　　　4♣　10+大牌點，有4張♡，♣套有首輪控制，可試探滿貫
　　　　4◇　10+大牌點，有4張♡，◇套有首輪控制，♣套沒有首輪控制，可試探滿貫
　　　　4♡　4+大牌點，有4張♡套
　　　　4NT　12-13大牌點，有4張♠套但不能配合，邀請6NT
　　　　5NT　15-16大牌點，有4張♠套但不能配合，邀請7NT

　　3♠　只有4張♠套
　　　　同伴再叫如下：
　　　　3NT　4+大牌點，以3NT成局
　　　　4♣　10+大牌點，有4張♠，♣套有首輪控制，可試探滿貫
　　　　4◇　10+大牌點，有4張♠，◇套有首輪控制，♣套沒有首輪控制，可試探滿貫
　　　　4♠　4-9大牌點，有4張♠
　　　　4NT　12-13大牌點，有4張♡套但不能配合，邀請6NT
　　　　5NT　15-16大牌點，有4張♡套但不能配合，邀請7NT

　　3NT　有4張♡套及4張♠套
　　　　同伴再叫如下：
　　　　派司　4+大牌點，以3NT成局
　　　　4♣　10+大牌點，有4張高花套，♣套有首輪控制，可試探滿貫
　　　　4◇　10+大牌點，有4張高花套，◇套有首輪控制，♣套沒有首輪控制，可試探滿貫
　　　　4♡　4-9大牌點，有4張♡套

　4♠　　　4-9大牌點，有4張♠套

3♦　　4+大牌點，有5+張♡套，是轉換叫，要求開叫者叫3♡
　　　　開叫者轉換叫3♡後，同伴再叫如下：
　　　　　　　3NT　　4+大牌點，以3NT成局
　　　　　　　4♣　　　10+大牌點，除了有5張♡套，也有4+張♣套，可試探滿貫
　　　　　　　4♦　　　10+大牌點，除了有5張♡套，也有4+張♦套，可試探滿貫
　　　　　　　4♡　　　4-9大牌點，有6張♡套
　　　　　　　開叫者不叫轉換叫3♡，叫4♣，是支持♡作王牌，♣套有首輪控制
　　　　　　　開叫者不叫轉換叫3♡，叫4♦，是支持♡作王牌，♦套有首輪控
　　　　　　　制，♣套沒有首輪控制

3♡　　4+大牌點，有5+張♠套，是轉換叫，要求開叫者叫3♠
　　　　開叫者轉換叫3♠後，同伴再叫如下：
　　　　　　　3NT　　4+大牌點，以3NT成局
　　　　　　　4♣　　　10+大牌點，除了有5張♠套，也有4+張♣套，可試探滿貫
　　　　　　　4♦　　　10+大牌點，除了有5張♠套，也有4+張♦套，可試探滿貫
　　　　　　　4♠　　　4-9大牌點，有6張♠套
　　　　　　　開叫者不叫轉換叫3♠，叫4♣，是支持♠作王牌，♣套有首輪控制
　　　　　　　開叫者不叫轉換叫3♠，叫4♦，是支持♠作王牌，♦套有首輪控
　　　　　　　制，♣套沒有首輪控制

3♠　　4+大牌點，是低花史蒂曼，詢問開叫者是否有4張低花套
　　　　開叫者回應3♠低花史蒂曼如下：
　　　　3NT　　沒有4張低花套
　　　　　　　　同伴回應：
　　　　　　　　派司　　以3NT成局
　　　　　　　　4♣　　　10+大牌點，有6+張♣，可試探滿貫
　　　　　　　　4♦　　　10+大牌點，有6+張♦，可試探滿貫
　　　　　　　　4NT　　12-13大牌點，有4張♣套及4張♦套但不能配合，邀請6NT
　　　　　　　　5NT　　15-16大牌點，有4張♣套及4張♦套但不能配合，邀請7NT
　　　　4♣　　　有4張♣套
　　　　4♦　　　有4張♦套
　　　　4♡　　　有4張♣套及有4張♦套

3NT　　4+大牌點，束叫成局，沒有4張高花套

4NT　　12-13大牌點，牌型是4333，沒有4或5張高花套，沒有雙4-4低花套，邀請6NT

5NT　　15-16大牌點，牌型是4333，沒有4或5張高花套，沒有雙4-4低花套，邀請7NT

## 11. 開叫3♣/3♢/3♡/3♠/4♣/4♢/4♡/4♠

3線或4線開叫花色主要用途是阻塞性,使敵方多了障礙,增加困難度去尋找理想合約。與此同時亦要考慮及控制風險。

如同伴是強牌有滿貫興趣,叫4NT是「普強式」「羅馬關鍵張黑木氏」詢問關鍵張,跳上5NT是大滿貫迫叫。跳叫5線新花是「關鍵控制詢問」。

## 12. 開叫3NT

24-26大牌點,平均牌型,即4432,4333,5332(可以有5張低花套),所有花色都要有擋張,尤其是在雙張花色

# 附錄一

# 辭彙注解

| | |
|---|---|
| A | 大牌Ace |
| K | 大牌King |
| Q | 大牌Queen |
| J | 大牌Jack |
| 10 | 大牌10 |
| H | 大牌，即A、K、Q大牌其中1張 |
| x | 小牌，即9、8、7、6、5、4、3、2其中1張 |
| n+大牌點 | n大牌點或以上 |
| n-大牌點 | n大牌點或以下 |
| n+張 | n張或以上 |
| n-張 | n張或以下 |
| 堅強n張套 | 在n張套中有3張AKQ大牌 |
| 優質n張套 | 在n張套中有AKQ大牌 |
| 良好花色套 | 在5張套中有AKQJ大牌其中兩張，如花色套6張最少要A或K帶頭 |
| 牌型5-3-3-2 | 是指花色跟順序5-3-3-2分配，即♠5張、♡3張、◇3張、♣2張 |
| 牌型5332 | 是指花色5332分配，沒有順序指定花色 |
| 迫叫 | 叫牌者叫牌後，同伴不能派司，必須回應 |
| 扣叫 | 叫牌者與同伴同意王牌後，所叫花色是有控制張 |
| 借叫 | 叫牌者是利用較低一級叫牌，尋找同伴是否支持 |
| 轉換叫 | 叫牌者叫牌後，同伴不能派司，必須回應轉換叫的花色 |
| 停叫 | 指已叫成最終合約 |
| 迫伴加倍 | 叫牌者對敵方所叫合約作加倍，以迫使同伴叫牌 |
| RKCB | 「羅馬關鍵張黑木氏」詢問關鍵張 |

# 附錄二

## 「普強式」「羅馬關鍵張黑木氏」詢問

♠KQJ1086 ♡KQJ109 ◇    ♣AK    ------------    ♠9432 ♡73 ◇A732 ♣743

當叫牌已在滿貫邊緣時，臨陣磨槍，必須運用不同的詢問方法了解同伴所持關鍵牌。本系統是採用「普強式」「羅馬關鍵張黑木氏」RKCB詢問叫法，關鍵張是指花色套中的A，及王牌花色套中的K，現簡述如下。

一般「羅馬關鍵張黑木氏」RKCB以4NT作詢問叫，有2種回答約定方式：(i) 5♣有0或3關鍵張，5◇有1或4關鍵張；或(ii) 5♣有1或4，5◇有0或3關鍵張關鍵張。考慮到如果回答者持有強牌，有3關鍵張的機會是很大的，又考慮到如果回答者若非持有強牌，只有1關鍵張的機會也是很大的。為了盡量利用5◇的叫牌空間問王牌Q，本系統採用的「普強式」RKCB回答方法，要求曾經表示持強牌的回答者用RKCB回答約定方式(ii)回答，如果不曾示強，則用約定方式(i)回答。

示強是指以下3種情況：

a. 開叫示強：開叫1NT，2♣，2◇及2NT
b. 開叫後示強：在開叫一線花色（表示有11-19大牌點），其後再叫時表示有15+大牌點，這是示強。但假如在開叫一線花色2♡／2♠（表示有10-15大牌點），其後再叫表示有14-15大牌點，這並不算示強
c. 首輪回答時示強：2NT回答1♣開叫，表示有15+大牌點

王牌花色套中的K是關鍵張，當叫牌過程中曾提及有兩種花色套可作王牌，但同伴尚未正式同意，在RKCB回答時，以較高階的花色套暫作王牌回應。

「羅馬關鍵張黑木氏」RKCB詢問的「普強式」全套答法如下：

5♣ 回答者沒有示強：5♣有1或4關鍵張；回答者曾示強：5♣有0或3關鍵張
5◇ 回答者沒有示強：5♣有0或3關鍵張；回答者曾示強：5♣有1或4關鍵張
5♡ 2或5關鍵張，沒有王牌Q，沒有缺門
5♠ 2或5關鍵張，有王牌Q，沒有缺門
5NT 2或5關鍵張，有一有用的缺門（該缺門通常不是同伴第一次叫時所叫花色。）

6線花色(低於王牌花色)　　1或3關鍵張,所叫花色是缺門
6線王牌花色　　　　　　　　1或3關鍵張,在王牌花色上有缺門

假如王牌是♡,在回應5♣後,繼續以5◇詢問王牌Q及其他花色的K,其回答如下:

5♡　沒有王牌Q
5♠　有王牌Q及有♠K
5NT 有王牌Q,沒有其他K,及有一些特別價值
6♣　有王牌Q及有♣K,沒有♠K
6◇　有王牌Q及有◇K,沒有♠K及♣K
6♡　有王牌Q,沒有其他K,亦沒有一些特別價值

假如王牌是♠,在回應5♣後,繼續以5◇詢問王牌Q及其他花色的K,其回答如下:

5♡　有王牌Q及有♡K
5♠　沒有王牌Q
5NT 有王牌Q,沒有其他K,及有一些特別價值
6♣　有王牌Q及有♣K,沒有♡K
6◇　有王牌Q及有◇K,沒有♡K及♣K
6♠　有王牌Q,沒有其他K,亦沒有一些特別價值

在回應RKCB詢問後,可繼續以5NT問K,其回答如下:

回答者如有一隻或二隻K,叫出K所在的最低花色;回答者如有三隻K,叫6NT;假如回答者能數到13磴,可直接叫上大滿貫。

在回答第一隻K後,再叫另一花色是問第二隻K,其回答如下:
叫回6線王牌,沒有K

第一級,有Kxx或Kxxx
第二級,有Kx
跳叫至7線王牌,該門花色有單張
加叫該花色,該門花色有KQx(最終合約可能是7NT)

# 附錄三

# 詢問叫摘要

a. 「花色支持詢問」的回答如下：

> 第一級　xx 或以下（即雙張、單張或缺門）
> 第二級　xxx 或xxxx
> 第三級　Hx 或 Hxx
> 第四級　Hxxxx 或 Hxxxx
> 第五級　單張H
>
> > 註：H是AKQ有其中1張大牌而x是一小牌

b. 「一般控制詢問」的回答如下：

> 第一級　無Q或雙張
> 第二級　有Q或雙張（即有第三圈控制）
> 第三級　有K或單張（即有第二圈控制）
> 第四級　有A或缺門（即有第一圈控制）
> 第五級　有AK或AQ
> 第六級　有AKQ

c. 如「重複再問」這花色，是問清楚該控制是大牌或是分配控制。再問時的回答如下：

> 如之前的回答是第二至第四級：
> > 第一級是有雙張／單張／缺門　　第二級是有A／K／Q
> 如之前的回答是第五級：
> > 第一級是有AQ　　第二級是有AK

d. 「關鍵控制詢問」的回答如下：

> 詢問者叫出該花色，回答者回答如下：

> 第一級　無K或單張
> 第二級　有K或單張（即有第二圈控制）
> 第三級　有A或缺門（即有第一圈控制）
> 第四級　有AKQ大牌三張

e. 「特別套之大牌詢問」的回答如下：

由於之前在回答2♣開叫時，同伴在3線叫花色套已表示該花色套有A，所以開叫者再問該花色套是問KQ。回答者回答如下：

第一級　無KQ大牌
第二級　有大牌Q
第三級　有大牌K
第四級　有大牌K及Q

f. 「開叫花色套大牌詢問」的回答如下：

由於開叫人開叫的花色質量，在開叫時沒有特別要求，因此在「花色支持詢問」後，如同伴叫出開叫花色，是詢問開叫人在開叫花色所持的大牌。其回答如下：

第一級　無大牌任何一張
第二級　有一張K或Q
第三級　有一張A
第四級　有KQ
第五級　有AK或AQ
第六級　有齊AKQ

g. 在開叫2♡／2♠後，開叫者及同伴已在滿貫邊緣，同伴用4♣問短門，開叫者回答如下：

4♢　　　沒有單張／缺門
4♡　　　低花有單張／缺門
4♠　　　高花有單張／缺門

同伴可繼續用接力叫4♠／4NT追問是單張還是缺門，答法是第一級表示單張，第二級表示缺門。

　　以上7種詢問叫法，當遇上敵方插叫，全部可以用D0P1及RD0P1回答以表示對應的級數。

# 完美的窗口式叫牌系統

作　　者：　　陳福祥

責任編輯：　　黎漢傑

封面設計：　　多　馬

內文排版：　　陳福祥

法律顧問：　　陳煦堂 律師

出　　版：　　初文出版社有限公司

　　　　　　　電郵：manuscriptpublish@gmail.com

印　　刷：　　陽光印刷製本廠

發　　行：　　香港聯合書刊物流有限公司

　　　　　　　香港新界荃灣德士古道220-248號

　　　　　　　荃灣工業中心16樓

　　　　　　　電話：(852) 2150-2100 傳真： (852) 2407-3062

臺灣總經銷：　貿騰發賣股份有限公司

　　　　　　　電話：886-2-82275988 傳真：886-2-82275989

　　　　　　　網址：www.namode.com

新加坡總經銷：新文潮出版社私人有限公司

　　　　　　　地址：71 Geylang Lorong 23, WPS618 (Level 6), Singapore 388386

　　　　　　　電話： (+65) 8896 1946 電郵：contact@trendlitstore.com

版　　次：　　2022年4月初版

國際書號：　　978-988-76023-7-8

定　　價：　　港幣92元 新臺幣290元

Published and printed in Hong Kong

香港印刷及出版